퀴어 미술 대담

동시대 한국 퀴어 미술의 현장

이연숙·남웅 지음

글항아리

일러두기

인명 등 고유명사는 가급적 국립국어원 외래어 표기법을 따르되, '씬scene'
과 같이 해당 분야에서 널리 통용되어온 단어는 관용적으로 표기했다.

전시와 행사명은 《 》, 미술과 영상 및 음악 작품명은 〈 〉, 단행본 및 정기간행
물 제목은 『 』, 논문을 비롯한 글 제목은 「 」로 표기했다.

들어가며

이연숙(리타)

『퀴어 미술 대담』은 2010년대 중반 이후 한국, 그중에서도 서울에서 등장한 퀴어 미술을 주제로 나눈 대담을 담은 책이다. 서울은 한국의 전부가 아니며 이 책이 언급하는 퀴어 미술이 퀴어 미술의 전부도 아니다. 그러므로 이 책은 한계의 기록이기도 하다.

'행동하는성소수자인권연대'(이하 '행성인') 활동가이자 미술비평가인 남웅, 작가이자 마찬가지로 미술비평가인 나는 이 책을 만들기 위해 2022년 여름 처음 만나기 시작해 주기적으로 안부를 묻고 대화를 나눴다. 좁다면 좁은 서울의 퀴어와 미술 '판'에서 서로의 존재와 글을 알고는 있었지만, 함께 책을 만들 수 있으리라고는 상상해본 적 없었다. 그렇기에 우선 우리는 지난 몇 년간 각자가 생산한 비평을 교환하고 탐색했다. 2023년 봄을 기점으로 우리는 이 책이 다룰 주제를 정하고 한 달에 한 번씩 만나 대담을 진행했다. 그후 (주로 나의 불성실로 인해) 거의 1년에 걸쳐 대담을 지금과 같은 형태로 다듬는 와중에도, 언급하고 싶은 여러 사건과 전시 들이 등장했

다. 우리는 주어진 시간적 한계 내에서 퀴어 미술이라는 범주의 안팎을 어지럽게 할, 다시 말해 퀴어 미술을 정치적인 의미에서 급진화할 수 있으리라 기대되는 작업과 전시를 최대한 빠짐없이 언급하고자 했다.

대담 형식으로 진행되었기에 이 책은 '퀴어 미술 혹은 퀴어 예술가란 무엇인가'라는 원론적인 질문에 속 시원한 대답을 내어주지는 못한다(어떤 의미에서 이 책은 그러지 않기로 작심하기도 했다). 다만 이 책을 통해 현재, 서울에서, 비평가로 활동하고 있는 남웅과 이연숙(리타)이라는 두 사람이 과연 무엇을 퀴어 미술로 '간주'하는지를 확인해볼 수는 있을 것이다. 이를 참조 삼아 더 많은 논의가 쏟아져 나오기를, 진심으로 바라고 또 기다린다.

이 책의 구성 방식을 소개하고 싶다. 총 4부로 이뤄진 이 책은 각각의 주제가 무 자르듯 깨끗하게 나뉘지 않는다. 초반부에 다룬 작가나 전시가 후반부에 다른 방식으로 다시 언급되거나, 주제에 걸맞지 않은 것처럼 보이는 논의가 이어지기도 한다. 독자에 따라서는 다소 난삽하게 느낄 수 있겠지만, 그럼에도 '퀴어 미술'이라는 범주 아래 가능한 모든 매체와 형식, 화두와 소재를 포괄하기 위해 선택한 방식이라고 여겨주면 좋겠다.

1부는 '#퀴어 #미술 #비평'이라는 제목으로, 남웅과 이연숙(리타)이 어떻게 이 책을 만들게 되었는지, 최근 10년간 한국에서 퀴어(미술)가 어떻게 수용되고 전유되고 있는지, 퀴어·활동가·작가·비평가로서 어떻게 자신을 운용하며 살아가고 있는지를 다룬다.

1부 말미에서 다뤄진 퀴어 재현의 문제는 '#공동체 #하위문화 #액티비즘'을 제목으로 둔 2부로 이어진다. 퀴어 미술뿐만 아니라 퀴어 문화 전체에서 '공동체'란 한편으로는 권리 투쟁을 위한 단체 혹은 시위이고, 다른 한편으론 즐거움을 위한 클럽 혹은 '뒷계'⇩의 다발로 표상된다. 본격적으로 구체적인 작가와 전시를 언급하기 시작하는 2부에서는 퀴어 공동체의 역사와 개인 간의 경합, 공동체의 부재로서 드러나는 공동체, 미술(예술)과 활동의 경계, 미술과 인접 장르인 시각 문화−예술과 같은 하위 주제를 두루 다룬다.

3부는 '#정서 #자긍심 #부정성'이라는 제목이다. 이원론적 섹스 / 젠더 체계와 이성애중심주의, 정상가족중심주의와 같은 이데올로기가 강제하는 규범은 퀴어 당사자들이 스스로를 부정적으로 인식하도록 만든다. 이러한 부정적인 (자기)인식, 감정, 정서 들은 권리 투쟁을 위해 퀴어 당사자들의 자발적으로 숨기곤 하는 그들의 일부다. 3부에서는 이러한 부정성을 시각 언어로 재현하고 표현하는 퀴어 미술과 시각 문화를 다룬다.

마지막으로 '#재현 #욕망 #불화'를 제목으로 한 4부는 1부에서 물꼬를 틀었던 '재현' 논의를 파고들며, 온라인상 퀴어 재현물의 '검열'부터 퀴어 당사자의 '정상적'이고 '강화된' 몸에 대한 선망과 욕망을 다룬다. 시각예술의 영역에서 퀴어 재현이란 단지 퀴어 당사자의 '몸'이라는 증거를 기록하는 작업일 뿐일까? 아니면 그 이상일 수 있을까?

⇒ X(구 '트위터')에서 비밀리에 운영하는 계정인 '뒷계정'을 뜻한다.

추가로, 출처를 표기하거나 용어를 설명하는 주가 본문 아래 배치되어 있다는 점을 미리 언급하고 싶다. 이렇게 배치한 까닭은 대담의 속도에 따라 바로 주에 달린 내용을 해당 페이지 안에서 확인할 수 있게 하기 위함이다. 그러나 동시에, 퀴어 문화에 대한 기초적인 '용어 설명'을 구태여 책의 맨 뒤 부록으로 따로 떼어놓지 않기 위함이기도 하다. 부러 '친절'하지 않게 구는 것은 언제 또 나올지 모르는 이런 책, 이런 기획이 누릴 수 있는 최대한의 사치라고 생각해주고, 부디 이해해달라.

독자들은 서문에 해당할 이 글을 책을 본격적으로 펼치기 전에 읽을 수도 있을 것이다. 이 경우에는 바로 위 문단의 구성 소개를 가이드 삼아 필요한 부분만 살필 수도 있겠다. 아니면 이 책이 각 부에서 의도한 주제를 염두에 두지만 별 도움은 기대하지 않은 채로 읽기를 시작할 수도 있고, 단순히 어떤 작가와 작품, 화두와 개념이 언급되는지 궁금해서 후루룩 넘겨볼 수도 있을 것이다. 이 경우 의도하지는 않았지만, 이 책이 일종의 인덱스로 사용되는 셈일 테다. 그것도 좋겠다. 사실 이 책은 어떤 순서로 읽든 상관없다. 이 책 자체가 앞에서 뒤로 나아가는, 직선적인 내러티브를 따르지 않기 때문이다(두 명의 저자가 동시에 쓴 서문과 발문이 상보적인 관계를 맺고 있다는 점이 하나의 예다).

이 책은 시작과 끝을 정할 수 있거나, 뭐가 '덜' 중요하고 '더' 중요한지 이미 결정되어 있으며, 무엇이 '진짜'고 '가짜'인지 명확히 가릴 수 있는 영역을 다루지 않는다. 거창하게 말하자면 그런 위계야말로 퀴어 예술과 정치가 도전하는 영역이기 때문이기도 하고, 소박하

게 (그리고 솔직하게) 말하자면 그냥 우리가 아직 (그리고 앞으로도) 잘 모르는 영역이기 때문이다. 대담은 그 형식 자체로 퀴어 미술이라는 주제에 대한 두 사람의 '잘 모르는' '과정 중의' '복수의 관점 혹은 초점' 들을 하나의 지면에서 교차하게 만드는 물리적이고 상징적인 장field의 기능을 수행한다. 예컨대 누군가는 이 책에서조차 여전히 퀴어 미술이 시스젠더 남성 게이 예술가들에게 과점되고 있다고 지적할 수도 있고, 또 다른 누군가는 바로 그렇기에 퀴어 미술과 활동, (순수)예술과 문화, 남성 / 여성이라는 성차와 퀴어의 경계 그리고 관계에 대해 질문할 필요가 있다고 생각할 수도 있다. 책 속에서 정답을 찾는 대신, 남웅과 이연숙(리타)이 대담 속에서 만나고 헤어지는 지점, 또는 언급된 작품(혹은 재현물)과 전시가 느슨하게 연결되었다가도 결코 수렴되지 않는 지점 등에 주목해준다면 고맙겠다.

마지막으로 이 자리를 빌려 감사의 말을 남기고 싶다. 같이 책을 만들자는, 이후에 이어질 일을 고려하자면 대담하기 그지없는 제안에 선뜻 응해준 남웅 선생님께 큰 애정과 감사를 전하고 싶다. '일반'적인 세상에서는 환영받지 못할 그 어떤 주제로 이야기를 꺼내도 제대로 응답해줄 (때론 비판해줄) 동료가 있다는 사실은 내게 더없이 안전한 느낌을 준다. 이 느낌은 내게 매우 희소하고, 그렇기에 소중하다. 이 책을 만드는 과정은 순탄치 않았지만, 남웅 선생님과 만날 수 있는 계기가 되어주었기에 개인적으로 의미가 깊다. 또한 전혀 팔리지 않을 것 같은 '퀴어 미술비평'과 관련된 책을 내자고 먼저 제안해주고 원고를 오랫동안 기다려준 함윤이 편집자에게도 큰 감사를

전한다. 작품 이미지를 제공해주고 지지와 응원을 보내준 작가들에게도 감사한다. 완곡한 표현이 아니라, 말 그대로 작가들이 없었다면 이 책은 나올 수 없었을 것이다.

2024년 6월

이연숙(리타)

차례

#퀴어

#미술

#비평

우리는 어쩌다 만났나?

남웅(이하 '웅')

이 책을 기획하기 전에 리타 님이 저를 부르셨잖아요. 둘이 함께 책을 만들게 된 이야기를 먼저 나눠보면 좋을 것 같아요. 우리는 어쩌다 이렇게 만나게 되었을까요?

이연숙(이하 '리타')

처음부터 얘기해볼게요. 2022년에 퀴어 미술비평과 관련된 책을 만들자는 함윤이 편집자의 제안이 있었어요. 이때 즉시 떠오른 건 그간 국내에서 나온 중요한 퀴어 비평을 추린 선집을 만드는 일이었는데, 이건 제가 가진 야심에서 비롯된 생각 같아요. 저는 이제껏 수입되거나 번역된 선집을 교과서 삼아 공부해왔는데, 그러다 보니 자연스럽게 나 또한 누군가에게 교과서가 될 선집을 엮어보고 싶다고 생각하게 된 거죠. 사실 이게 이 대담집을 만드는 이유이기도 해요. 교과서에는 단점도 한계도 있지만, 그래도 없는 것보다는 있는 쪽이 항상

낫잖아요.

아무튼 제안을 받았을 때 여러 사항을 고려했어요. 2010년대 중반 이후로 소위 페미니즘 열풍, 리부트라고 부르는 상황이 오면서 덩달아 퀴어 등의 주제에도 많은 관심이 쏟아졌죠. 다만 매번 처음처럼 다시 설명해야 하는 상황에 다소 염증을 느꼈어요. 적은 수긴 하지만, 1990년대부터 게이·레즈비언·퀴어 비평 선집이 번역됐고, 아시다시피 그 이후로도 국내 연구자, 활동가, 비평가의 활발한 논쟁과 논의가 있었잖아요. 이런 과정을 이야기하는 데 있어서 서구 이론을 수입하고 소위 번안해온, 탈식민지적인 지식 상황에 대한 맥락을 빼놓을 수 없고요. 이런 이유로 지난 20년간 나온 국내의 퀴어 연구자, 비평가, 예술가 들의 텍스트 중 현재성을 가질 수 있는 글을 모아 선집을 꾸리려 했죠. 저는 이게 필요한 기획이라 생각했고, 또 퀴어가 출판 시장에서 나름 매력적인 상품이 된 지금이라면 충분히 낼 수 있는 책이라고 생각했습니다.

이후에 선집 기획 초안을 들고 오혜진 선생님과 남웅 선생님께 자문을 요청했죠. 두 분은 제가 처음부터 선집 저자로 생각하던 분들이었고, 대화 한번 나눠본 적 없지만 항상 동료이자 선생님으로 여기던 분들이에요. 그날 오혜진 선생님이 제 이야기를 다 듣고 그 자리에서 "그러지 말고 그냥 두 분이 같이 책을 내라"는 말씀을 해주셨어요. 그때서야 '왜 그 생각을 못 했지? 그냥 그렇게 할걸' 하고 깨달았어요. 사실 자문을 요청하던 시점에서부터 이 이야기를 나랑 나눠줄 수 있는 사람은 남웅 선생님밖에 없다는 생각을 하고 있었고요.

그렇지만 누군가와 대화의 형태로 책을 낼 수 있겠다는 생각은

못하고 있었어요. 이전까지 누군가와 '퀴어 미술비평'이라는 주제로 대화해본 적이 없기도 했고요. 또 남웅 선생님과는 그간 글을 통해서만 만났을 뿐, 그날 처음 공식적으로 인사를 나눈 사이였잖아요. 이 사람과 어디까지 공유할 수 있을까, 공유할 수 있다고 해도 각자의 이야기가 놓인 맥락이 다를 가능성이 무척 크지 않을까 생각했어요. 왜냐하면 미술계 내에서 게이와 레즈비언, 혹은 여성 퀴어와 남성 퀴어가 거의 분리되어 있기 때문이죠. 동시에 여태까지 제 경험에 비추어볼 때, 퀴어든 페미니즘이든 아무리 어떤 공통된 의제를 갖고 모였다고 하더라도 그 안에서의 경험과 감각은 각자 다를 수밖에 없어요. 그렇기 때문에 상대가 나랑 같을 것이라고 섣부르게 가정할 수는 없었어요. 어쨌든 이런 이유로 남웅 선생님께 "제가 이런 생각 중인데요, 혹시 비슷한 생각을 하고 계신가요?" 하는 식으로 쉽게 말을 걸지 못했죠. 하지만 항상 무슨 생각을 하시는지 궁금했어요.

그러다가 오혜진 선생님의 제안을 받아들여 남웅 선생님과 이야기를 해보니까, 뭔가 '어, 이거 되겠다'라는 확신이 들었어요. 본격적으로 이 책에 실릴 대화를 나누기 이전에 두세 번인가 사적인 맥락을 공유하는 자리도 가졌죠. 이렇게 이야기하니까 마치 '피아 식별'이라도 한 것 같은데…… 그보다는 서로가 던지는 주제를 어디까지 받아낼 수 있는가, 어디까지 받아칠 수 있는가를 확인했던 자리라고 생각합니다.

웅
이런 자리가 언젠가는 생기리라고 막연하게 그려온 것 같아요. 그간

'퀴어 미술'이라는 화두가 생소하게 들리지는 않을 만큼, 어느 정도는 가시화됐다고 생각했거든요. 스스로를 퀴어라고 소개하는 국내 작가들의 이름도 적지 않게 떠올릴 수 있고요. 그리고 꼭 본인을 퀴어로 드러내지 않더라도 퀴어라는 키워드를 금세 떠올릴 수 있는 작업이 있고, 퀴어한 몸이나 퀴어적 존재론에 기반한 해석을 시도하는 일 역시 더는 어색하지 않은 무언가가 되었다고 체감해요. 다만 누가 그것을 이야기해왔는지, 이들이 퀴어를 언급해온 문장이 어떻게 서로를 참조하거나 비평해내면서 퀴어에 대한 공동의 언어를 나누고 연결하거나 단절해왔는지, (이건 좀더 처절한 질문일 수도 있지만) 그간 '퀴어 미술'이라는 이름으로 형식을 고안하고 이를 시각화하며 전시해온 시도들은 어떤 제도와 자원에 지지받거나 어쩌면 의존해왔는가 등과 같은 저변의 맥락을 공유할 기회는 많지 않았어요.

그리고 퀴어 미술비평(웃음)을 얘기하자면, 비평이 아주 없던 건 아니지만 그 필진은 손에 꼽을 정도라고 생각했어요. 물론 퀴어 이론이나 미술에 관심 있는 이들이라면 2000년대부터 임근준(이정우) 미술비평가나 서동진 문화비평가·사회학자의 글을 어렵지 않게 찾아볼 수 있을 정도였으니, 맨바닥은 아니었어요. 그중에서도 임근준 비평가는 2003년 「시각예술의 역사와 동성애」↗ 논문을 발표했는데요. 다소 음침한 커뮤니티의 정조가 어떻게 한국의 시각예술과 연결되고 있는지 알 수 있게 하는 연구였어요. 오인환 작가나 김두진 작가 외에도 잊히기 쉬운 작업들을 바득바득 모아냈다는 점부터, 지금 보면 의미가 큰 글이라는 생각도 들고요.

제가 퀴어 작가에 관한 글을 본격적으로 쓰기 시작한 2010년

대 중후반에는 이런 이야기도 들었어요. 퀴어 작가들의 전시에 가면 네 글이 태반이라고. 반쯤 농담일지 몰라도, 당시 저는 불안과 사명감을 동시에 품었던 것 같아요. 퀴어 작가로서 스스로를 설명하는 이들에게 비평적인 받침이 되어야 하지 않을까, 작가들에게 피드백을 주고받는 비평적 동료가 필요한 것은 아닐까 등을 물으면서도, 내가 여기 쓰는 말이 맞는지를 끊임없이 생각하면서 원고에 대한 주변의 반응을 검색하거나 귀담아들어야 했죠. 비평하는 처지에서도 발 디딜 자리가 필요하니까요. 그게 꼭 이론의 언어만은 아니었어요.

누군가 제안하기도 했어요. 퀴어 비평가들을 모아놓은 플랫폼을 만들어볼 생각은 없냐고. 일단 퀴어 비평가라는 이름을 사용하는 이들이 얼마나 될지 생각하게 되더라고요. 꼭 시각예술이 아니어도 문학이나 영화로 분야를 넓히면 생각나는 사람이 더 많아지기야 하겠지만, 모아놓으면 무슨 이야기를 할 수 있을까(분명 있기는 할 텐데)? 그들이 과연 모일까(이게 제일 현실적인 문턱이겠죠)? 저는 말은 많이 하고 다녀도 실은 누가 판을 깔아줘야 반죽을 치대고 고물을 뿌려주는 스타일이라서 먼저 판을 깔지는 않고, 누가 근사하게 깔아주면 가서 구경이라도 해야겠다 게으르게 생각하고 있었는데, 리타 님이 마침 선집 관련한 자문 요청을 하시면서 이런저런 이야기를 하다가 둘이 대담을 해보라는 제안을 받아 큰 고민 없이 응하게 되었죠.

⇒ 이정우, 「시각예술의 역사와 동성애」, 『현대미술사연구』 제15집, 2003, 253–279쪽. 본 논문은 저자의 개인 홈페이지에서도 찾아볼 수 있다. http://crazyseoul.com/gayart/my.htm, 2024년 6월 10일 접속.

감사합니다 ······.

우리가 한국에 거주하는 퀴어이고 같은 서울 땅의 퀴어 커뮤니티에 어느 정도 걸쳐 있다는 점에서, 지금 우리가 커뮤니티의 많은 문화와 경향 그리고 언어를 공유하고 있다고 해도 틀린 얘기는 아닐 거예요. 하지만 성소수자 인권운동과 (약간의) 게이 커뮤니티에 좀 더 근접한 저의 배경과, 리타 님이 그동안 겪어오신 비평 언어와 그 기반은 서로 다를 거예요. 어디서부터 어디까지 짚어가야 할지 살짝 아득해지는데, 서로 다른 환경을 갖고 있으니 차라리 서로의 맥락과 차이를 확인하면서 접점이나 논의가 필요한 지점 등을 이야기할 수 있지 않을까 하는 기대가 있어요. 우리의 대화가 산으로 가더라도 독자나 미술 종사자에게 닿아서 다른 기획이나 해석의 시도를 기대할 수 있지 않을까, 라는 생각도 했고요.

이 책 자체에 대한 기대는 사실 ······ 별로 없어요(웃음). 그러니까 이 책이 기념비로 남는다거나 하는 일보다 이 책을 읽고 누구라도 대화의 성긴 틈새로 할 말을 쏟아내기를, 언어로 남기지 못했던 감정이나 시간을 정리할 수 있기를, 영감이든 이견이든 생겨서 후속의 생산물이나 새로운 기획 들이 나왔으면 좋겠다는 기대는 있죠.

리타

맞아요. 처음 저희가 이 책의 독자 혹은 이 책 자체에 기대하는 게 뭐냐는 질문을 서로에게 던졌을 때 즉각 나왔던 대답도 "딱히 없다"였어요. 그래도 저희 스스로에게는 꽤 재밌는 작업이 됐으면 좋겠다고 말한 기억이 나요. 하지만 이 책의 역할이 생길 수 있다면, 그건 앞서

말한 것처럼 누군가에게는 교과서 또는 입문서와 같은 도구로 기능하는 일일 거예요. 아까 말씀드린 것처럼 2010년대 중반 이후 페미니즘과 퀴어에 대한 논의가 양적으로는 늘어났는데, 동시에 그 내용의 대부분은 이미 했던 말의 반복처럼 보이거든요. 이건 사람들이 과거를 참조하지 않아서 그런 것일 수도 있겠지만, 또한 그런 과거를 어디서 찾을 수 있는지 몰라서라고도 생각합니다. 그래서 저는 저희 둘 사이의 대화 자체도 그렇지만, 이 대화가 출판물이라는 기록의 한 형태로 이어지는 것이 매우 시의적절하다고 생각했어요.

저는 최근 등장한 단어 중 하나인 '퀴어성'에 대해 말해보고 싶은데요. 이 단어가 '퀴어니스queerness'를 번역한 말이거든요. 사람마다 이 단어를 사용하는 방식이 굉장히 달라요. 저는 이런 상황이 '지금 퀴어가 우리에게 어떻게 받아들여지고 있는가'를 보여준다고 생각해요. 예를 들면 어떤 작품에서 동성 간 성애의 재현이 부족하다는 감상이 곧 퀴어성의 부족이라는 지적으로 이어지는 경우가 많잖아요. 또 작품이 충분히 야하지 않거나 다루는 소재가 특이하지 않을 때도 퀴어성이 부족하다는 평가를 받곤 하죠. 이건 퀴어라는 단어가 지닌 정치적인 함의 대신 표면적인 이미지만 수용되기 때문인 것 같아요.

물론 아까 말씀하신 몇 안 되는 필진이 퀴어가 얼마나 많은 모순, 충돌, 불화 들로 점철되어 있는지를 계속해서 말해오기도 했죠. 남웅 님도 그 안에 있고요. 미술 작가로서 종종 퀴어 미학과 정치를 주제로 삼은 텍스트를 생산해온 정은영 선생님, 앞서 언급하셨듯 1990년대부터 문화비평가로서 퀴어 개념을 국내에 수입 및 번역해

온 서동진 선생님, 정상 규범의 바깥으로 밀려난 (장애의, 퀴어한) 몸과 그 몸이 무엇을 할 수 있는지를 탐문해온 전혜은 선생님, 트랜스인식론을 주제 삼아 퀴어 내부의 차이를 표시하는 연구를 지속해온 루인 선생님, 국내 문학에서 여성·퀴어 주체와 서사의 (불)가능성의 계보를 그려온 오혜진 선생님도 그렇죠. 또 박차민정 선생님이나 김대현 선생님은 이미 (퀴어라는 용어가 통용되기 이전부터) 국내에 계속해서 존재해온 성적 일탈자, 즉 '변태'들의 섹슈얼리티와 역사를 발굴하면서 퀴어라는 용어에 시차를 기입해오셨죠. 또한 번역자이자 비평가로서 꾸준히 퀴어, 장애, 일시성, 퍼포먼스와 관련된 글을 써오신 안팎 선생님도 계시고요. 언급해주신 임근준 선생님 역시 크게 기여해주셨고요. 문화·시각·예술비평부터 연구와 이론에까지 느슨하게 발을 걸친 분까지 다 포함하면 아마 선집을 만들 수도 있을 거예요(웃음). 이런 분들께서 계속 퀴어를 정치적으로 급진화하는 관점을 생산해왔지만, 대중이 퀴어를 받아들이는 방식과는 거리가 생길 수밖에 없어요.

대중에게 퀴어란 줄곧 뭐랄까, 정상 규범의 관점에서 봤을 때 '힙'하거나 특이한, 하지만 받아들일 만한 변태성 정도로 이해돼왔어요. 최근 10년 동안에는 〈루폴의 드래그 레이스〉나 〈퀴어 아이〉 같은 대중적인 TV 리얼리티 프로그램이 수입되면서 '퀴어란 패셔너블하고 화려한 것'이라는 인식이 널리 퍼졌고요. 더 근래에는 유튜브나 SNS를 통해 등장한 퀴어 마이크로 셀러브리티micro celebrity를 통해 매력적인 퀴어, 친해지고 싶은 퀴어의 이미지가 널리 유통되기 시작했죠. 그런데 이런 식으로 퀴어의 화려한 이미지만이 소비의 대상이

된다면, 단순히 외적으로 화려한 것과 퀴어한 것을 각자 구분할 수 없는 지점에 이를 가능성이 커요. 사실 이미 그렇게 되어가고 있고요. 결국 개인의 선택을 존중하지만 책임은 지지 않겠다는 의미에서 자유주의적이고, 내가 속한 집단 외에는 관심이 없다는 의미에서 '정체성 정치'적인 퀴어, 상품으로서의 퀴어만 남게 되겠죠. 정체성 정치란 극단적으로 보자면 보편적 권리(예를 들어 인권)가 아니라 특정 정체성으로만 묶일 수 있는 집단의 특수한 권리(예를 들어 동성혼 법제화)만을 요구하는 거니까요.

사실 저는 한 5년 전까지만 해도 '그러면 뭐 어때'라고 생각하고 있었어요. 지금 같은 시기가 한국에도 오리라고 생각하지 못한 것 같아요. 일시적이겠지만(웃음) 어쨌든 퀴어가 일종의 유행이 됐잖아요. 패션지나 문예지에서 특집으로 다루는 건 물론이고 미술관과 도서관에서 '퀴어'를 주제로 한 전시나 기획전을 열기도 하고요. 반복해서 말하지 않으면 아무도 퀴어가 무엇인지, 또 퀴어가 무엇이 되어야 하는가에 관심이 없구나, 라는 생각을 하게 되었어요. 사실 관심이 없어도 상관은 없죠. 하지만 저는 여전히 퀴어라는 품이 넓은 단어가 가진 정치적인 힘을 활용하고 싶어요.

웅

'퀴어'라는 개념이 품이 넓은 만큼 쓰임이 주관적이고, 어떤 지점에서는 자신을 드러내거나 감추는 전략적 개념으로서 자기를 보위하거나 깨트리며 나가기 위한 도구처럼 쓰일지 모르겠어요. 하지만 용처가 넓은 만큼 전용되기도 쉽겠죠. (가령) 내가 퀴어라고 하면 그냥

퀴어인가? 기성 대중문화나 상품시장에서 '좋은 게 좋은 거'라는 논리에 사용되기도 쉬울 거고. "너 퀴어야? 나도 퀴어야!" 식의 자유주의적인 사용으로 퉁 치기도 쉬울 테고요.

조금 다른 접근이지만, 한국 퀴어 담론 안에서 오래된 태도의 문제가 있지 않았나 하는 생각도 들어요. 최근에는 퀴어 이론서가 많이 번역되고 관련 연구와 텍스트도 많이 생산되고 있지만, 이런 상황이 익숙해진 시기가 그리 오래되진 않은 것 같거든요. 2000년대 초반만 하더라도 케이블 방송을 중심으로 많은 퀴어 콘텐츠를 수입했지만, 퀴어에 관련한 이론도 없었고 항상 미국 중심의 고전이나 학제적인 연구물 중심의 이론 들을 찾아봐야 했던 배경이 있죠.

정민우 선생님이 2012년 집필한 논문 「퀴어 이론, 슬픈 모국어」[→]는 '모국어가 갖지 못하는 퀴어성'을 이야기하는데, 이 글은 지금까지도 두고두고 인용되고 있어요. 여기서 제가 우려하는 지점은 한국에서 퀴어성이 '결핍'에 대한 이야기로 바로 연결되는 건 아닐까 하는 문제예요. 이게 종종 퀴어 이론에서 이야기하는 실패와 불가능성에 연결될 수도 있지만, 외려 이 궁핍과 굉장한 어려움을 반복적으로 호소하는 일이 문자 그대로 '실패'와 '불가능성'에 함몰하게 만드는 것은 아닌지, 다시 말하면 다른 시도와 성과를 배제하는 명분으로 작동하진 않는지, 그래서 연구자나 예술가에게 치열한 태만을 표시하게 하는 것은 아닌가 우려되죠. 그러니까 한국에서 축적해온 퀴어의 역사를, 그리고 퀴어 운동과 커뮤니티 안팎에서 시도된 기록과 논의 들을 애써 외면하고 또 외면하기 위한 명분으로 쓰이는 것은 아닌가 싶고요.

저는 여기서 답답함을 느껴요. 퀴어를 한국에서 제안할 때, 수세적인 태도에서 그리고 피해자나 소수자의 위치에서 계속해서 얘기할 수밖에 없는 프레임을 재생산한다는 생각이 들어요. 이런 태도가 지역에서 필사적으로 찾아내야 할 퀴어의 존재론에 관해서 서구 학자들에게 그 공을 내어주는 것은 아닌가 하는 생각도 들고요. 물론 한국에서 퀴어를 끼고 연구하는 많은 학자와 활동가는 자기 몫을 잘 해왔지만요.

참고할 자료가 될 수도 있을 것 같은데, 가령 정민우 선생님은 2023년 『문학동네』 여름호에 「불가능한 퀴어 이론」[⇒⇒]을 기고하면서 11년 만에 퀴어 이론의 위상과 그 쓰임에서의 변화를 신랄하게 짚어냈어요. 이 글은 퀴어 이론이 미국 학제에 제도화된 맥락을 짚으면서, 서구의 퀴어 이론이 비서구권의 퀴어 문제와 정치적 상황 들을 소재 삼는 방식을 문제시해요. 그 과정에서 현장의 퀴어 이론가와 활동가 들을 토착 정보원으로 삼고 복잡한 정치문화적 상황을 단편적으로 대상화한다고 이야기해요. 11년 전 저자가 '한국에서 퀴어 이론이 결핍되어 있다'고 진단했다면, 이제는 비판적인 관점에서 퀴어 이론 자체가 얼마나 학제의 권력과 지정학적 위계에 놓여 있는가에 관해서 통렬하게 문제를 제기하죠. 이렇게 문제를 제기하면서 강조하는 점은 이론을 공부하면서도 그것이 현장에 어떻게 연결되는지, 내

⇒ 정민우, 「퀴어 이론, 슬픈 모국어」, 『문화와 사회』 13권, 한국문화사회학회, 2012, 53-100쪽.
⇒⇒ 정민우, 「불가능한 퀴어 이론」, 『문학동네』 2023 여름 통권 115호, 2023, 130-151쪽.

가 살아가는 지금의 터전이 어떤 제도와 지정학적 맥락과 연결되는

지를 살펴야 한다는 이야기고요. 하지만 이 글은 한국에서 어떤 퀴어

이론이 시도되는가를 빈칸으로 남겨두고 있어요.

인권운동의 관점에서 얘기해볼게요. 2000년대 후반부터 '혐

오 세력'이 새로운 집단으로 부상했는데요. 성소수자 운동이 연대체

로서 대중사회에 목소리를 키우기 시작하는 지점과 같은 때예요. →

그때 제일 강력한 대항 구호로 "혐오에 반대한다" "존재 자체로 투

쟁이다" 같은 말을 외쳤던 기억이 나요. 다만 이런 식의 구호는 문장

자체가 갖는 실존적인 절박함 그리고 '생존해야 한다'라는 갈급을 강

조하는 반면, 구체적인 맥락은 생략하기 쉬웠던 것 같아요. 한편으로

는 '성소수자는 다 같이 연결되어 있고 연대한다' 식의 구호들은 페

미니즘 리부트가 부상하던 2015년에 '한국여성민우회'가 서울 퀴어

문화축제 개막식에 피켓으로 들고나왔던 "우리는 연결될수록 강하

다"라는 구호와도 강렬하게 공명하죠. 저는 그런 문장이 주는 힘을

믿지만, 한편으로는 이 구호들이 사실에 기반한 설명이라기보다는

'그렇게 되어야 한다'는 주문 같다는 생각도 해요. 운동이 성장하고

성소수자를 가시화하는 과정에서 이들이 어떤 정치적인 입장을 지

니며 어떤 계층과 계급성을 가지는지, 또 그 사이에 어떤 욕망이 경

합하는지 등을 벼려내야 하는 시점에 혐오가 존재 자체를 밀어낸 경

험이 압도적으로 작동했지요. 그러면서 '혐오의 시대' 아래 대국적인

혐오 대응을, 어쩌면 혐오의 우산 아래 서로가 결속하고 있다는 감각

을 만들어낸 것 같아요.

그래서 저는 퀴어성에 대한 편의적인 사용 저편에 클리셰적인

프레임이 작동하는 맥락도 고려하게 돼요. 이 맥락이 상당히 자조적으로 활용된다는 의심도 하고요. 우리가 지금의 이슈에 좀더 정치하게 접촉해야 한다고 생각해요. 예를 들어 2023년 초반의 상황을 보면 건강보험 피부양자 자격과 관련한 동성 부부의 소송 이슈나 혼인을 비롯한 가족 구성 모델, 임신과 재생산, 질병, 장례, 주거 같은 구체적인 삶의 국면이 출현하고 연속적으로 만들어지고 있잖아요. 성소수자의 일상이 제도와 규범 들을 두드리고, 사회 안에서는 낯설지만 친근한 모습으로서 계속 등장해요. 이런 상황은 기존의 구호가 '내가 퀴어다' 식의 프로파간다에서 탈피해서 '나는 보험 적용을 받을 권리가 있고 주택 대출을 받을 권리가 있다' 혹은 '아이를 양육하고, 늙어서도 트랜스젠더로서 또는 HIV/AIDS 감염인으로서 사회복지와 요양 서비스를 누리고, 외롭지 않게 죽을 권리가 있다'는 구체적인 요구로 변화해가는 과정과 연결되죠. 여기에 더해서 이러한 권리를 요구하는 일이 기성 체제에 인정을 받기 위함인지, 급진적인 변화를 요구하는 것인지 비판적으로 묻는 토론이 이어지고 있고요. 그 과정에서 성원들이 걸쳐 있는 지역이나 계층, 학력이나 인종, 장애와 같은 구체적인 면면이 갈라져 나오지 않을까 하는 생각도 들어요.

⇒ 2008년 성소수자운동단체들은 2007년 12월 정부가 차별금지법안을 준비한다는 사실을 알게 되면서 '차별금지법 대응 및 성소수자 혐오, 차별 저지를 위한 긴급 공동행동'을 조직하여 지금의 '성소수자차별반대 무지개행동'으로 공동 활동을 하기에 이른다. 참고로 2002년 제16대 대선 기간 당시 노무현 후보는 차별금지법 제정을 공약한 바 있다.

비평과 활동의 차이 혹은 사이

리타

'내가 퀴어다'라는 구호에서 멈추지 않고, 일상적인 차원에서의 욕망을 이야기하는 게 굉장히 중요하다는 생각을 요즘 더 많이 해요. 그러니까 보험 적용이나 주택 대출에 대한 권리를 요구하는 일은 퀴어뿐만 아니라 그런 권리가 없는 다른 소수자와 연결될 기회라는 생각이 들어요. 바로 그 단위에서부터 공감대를 형성하고 뭉치지 않는다면 각자의 정체성에 고립되기 쉬울 것 같습니다. 남웅 님이 언급해주신 것처럼 이런 식으로 움직이는 일은 체제 자체의 전복이 아닌 체제 내에서의 생존과 적응을 목표로 하니까요.

사실 저는 전복과 생존이라는 목표 모두 거시적인 차원에서 보면 소수자인 당사자가 얼마나 자신의 욕망을 납득할 수 있는가, 정당화할 수 있는가의 문제라고 생각해요. 그러니까 '현상을 어떻게 설명할 것인가'의 차원인 거죠. 저는 그보다 중요한 문제가 '어떻게 퀴어라는 정체성을 통해 다른 소수자의 고통과 연결될 수 있는가'라고 생각합니다. 앞선 이야기에서 남웅 님이 우리가 퀴어 내부의 경합을 더 강조하고, 또한 "지금의 이슈에 좀더 정치하게 접촉"해야 할 필요가 있다고 하셨잖아요. 저 역시 같은 이유에서 이런 말을 하고 있어요.

그래서 이 모든 게 미술비평이랑 무슨 상관이냐? 그러니까 우리가 지금까지 퀴어의 정치성에 관한 이야기를 계속했는데, 왜 이 이야기를 미술비평의 형태로 해야 했고, 또 하고 싶어하는가? 저는 이런 질문을 계속해왔어요. 왜 나는 글을 쓰려고 할까? 다른 애들은 지

금 밖에 나가서 대자보를 붙이고 시위를 하고 있는데. 저에게는 그런 부채감이 있어요. 남웅 님은 또 활동가로서도 일을 하고 계시니 저와는 다른 상황일 것 같은데, 실제로는 어떠신지도 궁금하고요.

웅

지금은 어떤 생각을 이어가고 계신가요?

리타

그나마 내가 잘할 수 있는 일이 글 쓰는 것밖에 없다는 생각이 들어요. 그러니 다른 이들과 연결되기 위해, 그리고 그들과 함께 싸우기 위해 글을 쓰는 수밖에 없을 것 같아요. 다른 한편으로는, 당연하지만 나르시시즘 때문인 것 같아요. 이 지점을 항상 의식하고 쓰고 있습니다. 사실 나르시시즘 그 자체는 누구에게나 있는 거잖아요. "누구의 나르시시즘이 특별히 특수하거나 우월한 게 아닌데, 왜 사람들이 내 글을 읽어줘야 하지?"라는 질문을 매번 해요. 그러다 보니 항상 제 쓸모를 고려하고 있어요. 남웅 님도 동의하실지 모르겠는데, 소수자로서 글을 쓰면서 끊임없이 자기 객관화를 하는 수밖에 없다 보니 더더욱 그렇고요. 나의 쓸모는 무엇이고 내 글의 쓸모란 또 무엇인지를, 어찌 보면 전략적으로, 나 자신과 적극적으로 분리해서 생각할 수밖에 없는 거죠.

저는 미술비평 이외에도 만화, 영화 같은 시각 문화와 소수자들의 하위문화 등을 다루는 비평을 쓰고 있어요. 비평을 쓰면서 소수자의 언어, 또는 소수자적인 표현을 어떻게 보편적인 차원에서 번

역할 것인가를 고민하고 있어요. 또 반대로 보편적인 언어에서 소수자적인 것을 발견하는 일을 중요하게 생각하고요. 남웅 님은 어떠신가요?

웅

저는 인권운동을 하면서 미술비평을 같이 해왔는데, 아무래도 서로 성격이 다른 글들을 써왔죠. 각각의 분야에서 다른 언어를 쓰다 보니까, 각 분야의 방언을 적재적소에 구사하는 일이 그리 쉽지는 않았어요. '운동'이란 특정한 목적을 가지고서 대중의 인식을 개선하고, 동료를 만들면서 원하는 권리나 제도의 변화를 끌어내고, 자원을 찾으며 활동의 방식을 생각하는 일이잖아요. 메시지나 구호 같은 것을 만들고 사람을 조직하는 등의 전반적인 일이고요. 이 일은 맥락을 고려하고 다양한 경우의 수나 형식의 가능성, 협상의 길을 찾아야 한다는 점에서 비평 작업과 비슷한 점이 있죠. 그래도 지향하는 방향은 인권, 평등 등의 보편적인 가치에 있다고 생각해요.

그 보편적인 가치에 비평의 태도가 개입해요. 예술은 어떤 부분에서 함께하거나 이탈하는지, 그 안에서 비평의 역할은 무엇인지 생각하는 식이죠. 미학적인 태도가 정치와 운동의 방향성에 어떻게 개입하거나 불화하는지를 고민하는 건지도 모르겠어요. 비평하는 입장으로 운동을 보면, 운동이 가진 언어의 프레임이 있다는 생각이 들거든요. 일단 운동의 문법이 있고, 운동에 대한 이해를 공유하는 집단이 사용하는 방언이 있고, 운동 자체가 갖는 변화의 지향점이 있을 테고.

하지만 둘을 확실하게 구분할 수는 없더라고요. 우선은 운동이나 인권의 가치가 항상 분명하고 확실할 수는 없죠. 특정 의제나 운동에만 집중하다 보면 주변의 변수나 우연성, 교란과 쾌락의 상황을 놓치게 돼요. 선명한 구호 아래 있는 흐릿한 지점들을 파고드는 과정에서 운동의 담론을 넓히는 계기가 생기기도 하고요. 어떤 점에서는 운동이 내부에 비평의 축을 가지고 있다고도 생각하죠. 거꾸로 미술계에서 유통되는 방언과 문법이 있지만, 여기에 정치적인 실천이나 보편적인 가치를 논쟁적으로 개입시키기도 하고요.

운동이든 예술 담론의 층위에서든 서로 다른 주장이 부딪치면 정치적 논쟁이, 즉 전선의 싸움이 되곤 하잖아요. 극단적으로 다른 꼭짓점과 꼭짓점이 서로 부딪칠 때 협상의 가능성 자체가 적어 보이고, 적대하기 쉽고요. 저는 그 사이 보이지 않는 틈새에서 비평이 가능해질 수 있고 또 가능해져야 한다고 생각해요. 인권운동이든 미술비평이든 보았지만 지나치기 쉬운, 그래서 필사적으로 봐야만 하는 영역이 있다고요. 그것은 일단 가시화가 되지 않거나 우선순위에서 밀려난 것들, 하지만 그렇기에 더욱 필사적으로 놓치지 말아야 하는 것들이겠죠. 또는 또렷하지 않아서 각을 세우기 어려운 영역이기도 할 거고요. 여기서 좀더 거리를 두면서 언어를 풍부하게 만들거나, 보이지 않거나 보지 않거나 볼 수 없는 데서 오는 무능함을 드러내고, 그 과정에서 모두가 매끄럽게 이해하는 방향에 가시를 세우는 방식이 비평의 태도는 아닐까 생각해요. 대안을 찾기가 희박하고, 어떤 지점에서는 무용함을 찾는 작업이지만, 그만큼 무용함의 역량을 밀고 가는 작업이기도 하지 않을까 물으면서 긍정 회로를 돌려봐요.

이렇게 두 가지 활동을 하면서 저를 소개하는 언어도 조금씩 달라졌네요. 처음엔 인권운동과 미술비평을 동시에 소개하지 못했어요. 둘 사이의 관계를 생각하지 못했을 때죠. 그러다가 "저는 부업으로 비평을 한다" 정도로 설명하면서 일종의 '투잡러'를 자처했고요. 제가 하는 두 활동을 인지하면서 그 관계를 정리해가고 있을 때였어요. 지금은 "인권운동을 하면서 미술비평을 한다" 정도에서 앞뒤 말을 바꿔가면서 설명하고 있어요. 적극적으로 말한다면 운동에 대한 비평을, 비평으로서의 운동을 추구한다고도 얘기할 수 있겠네요.

또 왜 글을 쓰는지 자문해요. 구체적인 실천으로서, 운동만으로는 되지 않는 부분이 있어서 글을 쓰는 것이라고 얘기할 수 있을 듯해요. 나와 타인이 다른 경험과 감각, 다른 이해와 방향을 가지고 있다면 직접 대면해서 이야기하는 일이 부담스러울 수 있어요. 구술의 대화는 기록되고 전래하기 어렵다는 난점도 있고요. 그럴수록 추상적이긴 하나 많은 사람이 공통으로 사용하는 문자 언어로 무언가를 설명할 수 있어야 한다고 생각해요. 파열과 불화가 생겨도 여기서 생겨야 한다고. 그러니까 무언가를 쓰는 문자 언어의 실천으로서 비평의 역할이 있어요. 기존의 문법을 체화하면서도 문법의 틀을 깨거나 의도적으로 비트는 작업은 글을 쓰는 과정에서 퀴어적인 실천의 의미를 생각할 수 있게 만들어요. 퀴어가 매번 급진적일 수만은 없겠지만.

처음에 리타 님이 우리 둘의 경험과 각자 살아온 집단이 달랐다고 말씀하셨잖아요. 저는 틈틈이 인권활동을 한다는 이야기를 계속하고 있는데, 리타 님은 주로 어떤 경험을 기반으로 비평 작업을 하시는지, 이제 그 부분을 나눠보면 좋겠어요.

리타

남웅 님의 이번 질문은 우리 대화에서, 그리고 저에게 굉장히 중요한 역할을 하게 될 듯해요. 보통 회고록을 쓸 때가 아니면 어쩌다가 비평 작업을 하게 되었는지 이야기할 기회가 잘 없잖아요. 저는 누군가가 자기 이야기를 시작할 때면, 그 사람의 굉장히 구체적인 욕망과 맥락에서부터 출발해주기를 바라요. 그렇게 했을 때 서로 건드리는 대화를 할 수 있다고 믿는 것 같아요. 제가 처음 남웅 님을 뵈었을 때도 꼬치꼬치 캐물었잖아요. 어쩌다가 미술비평을 하고 글을 쓰게 되셨느냐고요. 왜냐하면 그냥 알고 싶어서였어요. 미술비평을 하기 위해 모두에게 알려진 루트—가령 어디 학과를 나와야 한다거나, 이런 조건이 명문화되어 있는 게 아니잖아요. 더구나 광의에서 우리는 함께 '퀴어 판'에 속해 있었는데, 남웅 님이 무슨 공부를 했고 어떤 만남이 있었는지 등이 너무 궁금한 거예요. 아마도 우리 둘 다 어쩌다 보니 이렇게 된 걸 텐데, 그 '어쩌다'의 경로를 겹쳐보고 싶었나 봐요.

우선 제 경우를 말해볼게요. 미대에 들어갔는데 (창작보다는) 크리틱critic 시간에 남의 작업 이야기하는 게 더 재밌었어요. 그때부터 비평을 쓰고 싶다고 생각했어요. 또 다른 계기는 제가 활동했던 대학교 성소수자 동아리예요. 문집 만드는 걸 굉장히 열심히 하는 동아리였어요. 그 안에서 많은 것이 결정됐어요. 그러니까 20대 전반을 동아리 활동에 바쳤다고 해도 될 것 같은데요. 그때 글 쓰는 훈련이라든지 비평 이론에 해당하는 텍스트 읽기라든지, 이런 활동을 굉장히 많이 했어요. 고통스러웠고 또한 즐거웠습니다. 그래서 자연스럽게 글 쓰는 일을 하게 된 것 같아요. 문제는 왜 그 많은 글쓰기 형식

중에서 하필 미술비평을 쓰는가라고 물었을 때, 그 이유를 잘 모르겠다는 거예요. 아마 아주 어릴 때부터 계속해서 만화를 그려왔기 때문이겠지만, 이 궁금증이 정확하게 해소되는 대답은 없는 듯싶어요. 사실 미술비평이 제도적으로 인정받기 쉬운 장르라서 선택한 것 같기도 해요. 굉장히 세속적인 욕망이죠.

또 당시에 저는 자신을 주제로 한 글도 계속해서 쓰고 있었는데요. 에세이 혹은 일기에 해당함 직한 사적인 글이 제 존재 방식하고 딱 맞붙어 있었기 때문에 '계속 이런 식으로만 쓸 수는 없다'고 생각했어요. 형식이 정해져 있고 프로토콜이 있는 방식으로 다른 사람들과 소통하고 싶다고 생각했어요. 보편적인 언어 속으로 들어가고 싶었다고 해야 할까요. 그런 의미에서 미술비평이 저한테 다른 어떤 글보다 훨씬 도전해볼 만한 종류로 여겨진 것 같거든요. 전략적인 방식이죠.

이왕 이렇게 된 거, 두서없이 말해볼게요. 동아리 활동만큼 제게 큰 영향을 미쳤던 게 연애인데요. 20대에는 정말 여러 종류의 사람과 사랑에 빠졌어요. 그런 일들이 저한테는 너무 소중해서 설명하고 기록할 만한 유일한 가치가 있다고 여기기도 했어요. 이건 인권활동처럼 공식적으로 정치적인 활동은 아니었지만, 그럼에도 지금까지 여전히 저에게 영향을 미치는 문제, 그러니까 '남들 눈에는 안 보이지만 내게는 너무 소중한 이 세계를 어떻게, 그러니까 마치 거기 있는 것처럼 쓸 수 있을까'라는 문제를 처음으로 제기한 사건이었어요. 어떤 의미에서 연애든 미술이든 결국 그걸 글로 쓴다는 건 보이지 않고 보이지 않을 수밖에 없는 무엇을 보이도록 만드는 작업 같아

요. 너무 주절거렸는데…… 남웅 님은 어떠셨어요? 어떤 계기로 시작하게 되셨나요?

웅

저 역시 미술비평을 해야겠다거나, 운동을 해야겠다거나, 이런 생각을 처음부터 품지는 않았어요. 운동의 경우부터 말해볼게요. 학교 모임을 하다가 연합 행사를 준비하자는 초대를 받아서 단체에 들어갔는데 그곳 사람들이랑 친해지고…… 그땐 아직 활동한다고 말할 정도는 아니었지만, 이야기가 통하기도 해서 드나들다 보니 지금까지 왔네요. 저는 지금 행동하는성소수자인권연대라는 단체에서 쭉 활동하고 있는데, 2023년이면 단체를 찾은 지 20년이 돼요. 20대 때는 다른 데서 노느라 띄엄띄엄 나오긴 했지만. 본격적인 활동 연차는 15년 정도 됩니다(웃음).

제가 집중했던 의제는 HIV/AIDS 운동과 퀴어의 성적 권리였어요. HIV/AIDS 운동의 경우, 특히 미국에서는 투쟁 자체가 문화예술적인 기반이나 자원을 많이 활용해요. 친구나 애인이 질병으로 죽는 과정을 보면서 싸우는 일에 감정적으로 감기기도 했고요. 근래 번역되기도 한 더글러스 크림프의 『애도와 투쟁』은 활동의 관점보다는 미학을 공부하는 관점에서 처음 접한 책이었는데, 현실에서 투쟁하는 것들의 맥락은 각자 다르지만 서로 크게 다르지 않은 감

⇒ 더글러스 크림프, 『애도와 투쟁 ─ 에이즈와 퀴어 정치학에 관한 에세이들』, 김수연 옮김, 현실문화, 2021.

정이고 행동이라는 저자의 생각이 인상적이었어요. 그런 생각이 지금의 미술비평에 대한 제 생각과 연결되는 부분이 적잖이 있어요. 그런 식으로 미술사, 미학, 예술학을 공부하다가 샛길로 들어온 거죠. 활동과 배움이 교감하는 지점에서 사람을 만나는 일에 몰두하고, 누군가를 지키기 위한 운동이라고 하니까 발을 제대로 들인 거죠(웃음). 그렇게 공부하고, 단체에 와서 관련된 운동을 만들고, 공부하면서 사람들에게 알려주는 일이 재미있었어요. HIV/AIDS 운동이 문화사적으로는 1980년대 당시 비디오를 비롯한 대중 미디어를 많이 활용하면서 집회와 캠페인 문화를 바꾼 계기가 되기도 했고, 미술 씬에서도 급진적인 섹슈얼리티 담론을 조형하면서 화이트큐브의 전시 방식에도 개입했거든요. 그런 부분을 같이 나누면서 운동을 만들어가고 싶다고 생각했어요.

대학원을 졸업하고 아카데미를 떠난 지 한참 지났기 때문에, 이제 와 저 자신을 엘리트라고 생각하지는 않아요. 제가 살아가는 방식이나 활동하는 현장 들이 학계와는 거리를 두고 있기도 하고요. 나름대로 공부하면서 글을 쓰지만, 제가 하는 공부와 학제적인 연구는 방식도 방향도 서로 다르다는 생각이 들어요. 굳이 이야기하면 활동하면서 쓰는 훈련을 하고, 접촉과 관계의 방식을 함께 만들어온 인권운동의 관점에 기반하지만, 동시에 그로부터 삐딱한 태도를 견지하면서 시각예술과 문화를 말하는 중이라고 설명할 수 있겠네요.

또 제가 해온 작업을 간단히 설명할 수 있다면…… 두 씬에 걸쳐서 다른 문법으로 글을 쓰고 말해왔다고 얘기하지만, 자세히 들여다보면 서로 다르게 보이는 현장을 조우시키고 양쪽의 논리와 표현

들을 확장하는 데 관심을 두고 있다고 말하고 싶어요. 인권 현황을 살피는 동시에 지금 한국의 미술이 어떤 환경에 있고 어느 퀴어 작가들이 있는지를 따로 찾아봤어요. 주체적으로 '미술비평을 해야겠다'고 생각했다기보다는, 주변 환경 속에서 공부하고 또 사람들을 만나면서 동시대 감각을 체화하는 동시에 글 쓰고 토론하는 훈련을 해나간 쪽에 가까워요. 일단 제 글 반응이 의외로 좋았거든요(웃음). "글은 어렵게 쓰는 것 같은데, 재미있다" 같은 평가들. "재미"에 볼드 효과를 넣어봅니다. 활동하는 동료들이 적극적으로 피드백해주고. 글을 왜 이렇게 어렵게 쓰냐는 말을 들으면 제가 미술이 쉬운 줄 아느냐고, 미술 쪽 사람들은 인권운동이 어렵다고 말한다고, 또 평소에 글 좀 읽으라며 어깃장을 놓고…….

사실은 이런 피드백들이 자극과 훈련이 되었어요. 비평을 학제 연구와 비교하는 게 맞는지 모르겠지만, 연구에 비하면 비평은 다분히 섬세하고도 아마추어적인 작업이죠. 의무로 써야 하는 작업이 아니잖아요. 어쨌든 이렇게 HIV/AIDS 인권운동을 시작하면서 2011년에 에이즈 재현과 관련해서 쓴 글로 인천문화재단에서 상을 받았고, 수상 이후에 청탁들이 들어오면서 미술비평을 해오고 있어요.

그래도 자기가 멍석을 깔거나 누군가 꾸준히 불러주지 않는 한, 지속해서 글을 쓰기가 쉽지 않잖아요. 청탁을 기다리는 나 스스로를 보면서, 이것이 과연 내가 하고 싶은 비평활동이었을까 생각하면서, 필요에 따라서 불러주면 불러주는 대로 글을 썼네요. 어느 정도는 영혼이 이끄는 대로, 동시에 커리어와 생계를 위한 글쓰기 작업의 비중도 무시하지 못하고. 저는 지금 인권운동과 미술 씬을 이야기

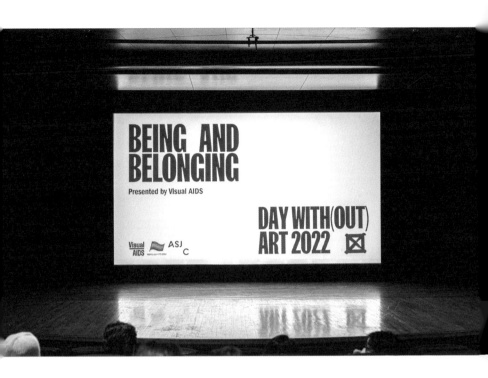

《Day With(out) Art 2022: Being & Belonging》 상영회, 아트선재센터 아트홀, 2022년 12월 10일
뉴욕에 기반을 둔 비영리 단체 비주얼 에이즈VISUAL AIDS의 '예술 없(있)는 날Day With(out) Art'에
한국의 김재원 작가가 선정되면서 행동하는성소수자인권연대와 아트선재센터의 협력으로 국내에서
최초로 상영회를 가졌다. 상영회 후에 진행한 토크 프로그램 내용은 내용은 행성인 웹진→에서 읽을 수
있다.

하는 중이지만, 동시에 생계와 활동 사이에서의 긴장과 협상도 고려한다는 이야기를 빠트릴 수 없어요.

인권운동과 미술 씬에 발을 담그고 있다 보면 의외로 다양한 글을 쓰게 돼요. 단체 웹진에는 아무도 시키지 않은 미술 관련 글을 쓰고, 비평과는 별개로 단체가 필요로 하는 성명서랑 논평, 토론문과 보고서 그리고 기사 같은 글을 쓰는 거죠. 이런 과정에서 미술비평의 언어와 운동 언어 사이의 간격을 어떻게 인지하면서 서로 개입시킬 수 있을까 고민했어요. 외부의 수요 그리고 운동과 미술 씬의 문법 등에 휘둘리면서도, 어떻게 내 글이라는 걸 쓸 수 있을까. 그런 우여곡절이 있었죠. 그게 2010년대였어요. 제 이야기가 너무 길었군요.

그즈음 서울에서는 '신생공간'을 위시한 일군의 청년 미술운동이 부상했잖아요. 기존 갤러리들이 모인 삼청동이나 홍대, 한남동이나 강남에 묶이기보다는 임대료가 저렴한 지역의 창고나 모텔 건물, 상가나 주택 등을 가리지 않고 점한 장소에서 운영자나 작가 들이 비교적 자유로운 소재와 형식의 전시를 시도했죠. 기성 미술계의 네트워크보다는 SNS를 기반으로 삼아서 전시 공간마다 좌표를 찍고 지도를 새로 그려 나갔고요. 그렇다고 체제에 반목하고 있음을 전면에 내걸기보다는, 기금을 받아 공간을 운영하고 수익사업도 하는 방식으로 굴러갔죠. 조금은 유연하게 운영하면서 '헤쳐 모여'를 지속하던

⇒ 「VISUAL AIDS 《Day With(out) Art》Day With(out) Art 2022 Being & Belonging 토크 프로그램의 이야기들」, 행성인 웹진, 2022, https://lgbtpride.tistory.com/1781, 2024년 6월 5일 접속.

기억이 나요.

여기에서 모두 세세히 다루진 못하겠지만, 그래도 이야기할 수 있는 사실은 이 공간을 통해서 1980-1990년대 생의 비교적 젊은 작가와 필진이 제작과 비평, 협업 등 다양한 활동을 했다는 거겠죠. 또 제가 항상 짚는 사실은 신생공간의 문턱이 미술 전공자가 아닌, 그 주변에 있는 이들에게도 상당히 낮았다는 거예요. 아카데미나 미술시장에 기반한 성원들 외에도 SNS를 통해서 미술에 관심이 있거나 디자인, 음악, 무용, 문학 등 다양한 분야에서 활동하는 이들이 신생공간에서 함께했어요. 당연히 그들 중에는 퀴어도 있었고요. 비교적 느슨하고 자유로운 분위기 속에서 퀴어 작가들 또한 자신을 드러내면서 활동할 수 있었겠죠.

비슷한 시기에 운동 씬의 전반적인 역량과 파이도 커졌죠. 2011년에 성소수자 운동이 처음으로 농성을 했어요. 서울학생인권조례의 '차별받지 않을 권리'에서 '성적 지향' '성별 정체성' '임신, 출산' 등 차별 금지 사유를 명시했던 주민 발의 원안을 무더기로 삭제한 채 통과시키려는 시도가 있었기 때문이에요. 성소수자 운동을 비롯한 시민사회가 농성을 벌일 수 있던 것은 SNS를 바탕으로 삼는 빠른 정보와 의견 교환이 있었던 덕분이에요. SNS가 미술 생산자 외에도 사회적 소수자의 요구와 욕망 들을 연결할 수 있게 된 거죠. 젊은 퀴어 미술인들이 SNS에 기반한, 미술과 퀴어 커뮤니티가 한데 엮인 네트워크와 피드를 경험하게 된 것도 이때일 거예요.

미술과 퀴어 커뮤니티를 각기 비교해보면, 조금 과장해서 흥미로운 도킹^{docking} 같은 게 일어나는데요. 2015년 열린《굿-즈》전

이나, 2016년 서울시립미술관에서 열린《서울바벨》전은 신생공간의 문화를 결산하는 전시라고 평가되곤 해요. 작가와 기획자, 신생공간 운영자 들이 자체적으로 팀을 꾸려서 기획한《굿-즈》전은 전면에 '동시대 미술의 환경과 조건에 대해 고민하는 시각예술 작가가 본인의 작업 및 '굿-즈'와 소량 제작된 에디션, 작업의 파생물 등을 직접 판매하는 행사'를 내걸면서 관객을 소비자로 설정하고 작은 작품들로 시선을 유혹했죠.⇓ 그리고《서울바벨》은 공립미술관이 기획했다는 점에서 신생공간의 흐릿한 위상을 공적으로 자리매김한 전시였어요. 어쩌면 그렇기에 신생공간에 종지부를 찍은 전시라는 이야기도 종종 들리고요.

아무튼 이 전시들이 열린 시기, 즉 2015년에 처음으로 서울 퀴어 퍼레이드가 서울광장에서 열려요. 광장에서 열릴 때의 이점은 부스 자리가 많아지고 전시 효과가 높아진다는 건데, 이에 조직위원회가 재빠르게 부스 개수를 크게 늘렸죠. 부스에서는 굿즈를 후원 리워드로 주는데('광장에서 수익 사업은 할 수 없다'는 서울시의 지침으로 조직위가 판매를 금지했기 때문에 '후원 리워드'라는 표현을 많이 씁니다) 굿즈의 문화가 신생공간의 시간과 엮이면서 상향 평준화되는 시점이 생겨요.

당시 시민·인권운동과 예술 씬 안에서 광장에 대한 감각이 살아났던 것 같아요.《서울바벨》전시는 전시장 입구에 극장 형태의 무

⇒《굿-즈》에 대한 소개는 다음 홈페이지에서 더 자세히 볼 수 있다. http:// goods2015.com/goods_01.html, 2024년 6월 20일 접속.

대를 가설했어요. 여기서 매주 행사들이 기획됐는데, 저도 '햇빛서점'이 기획한 전시연계프로그램 '피넛버터 테이블-HIV/AIDS'에 참가한 경험이 있어요. 국내에 HIV/AIDS 예방요법으로도 부르는 프렙⃗이 상용화되기 직전의 시점에 HIV/AIDS를 둘러싼 경향이나 게이 섹스 문화, 예방과 성적 권리에 관한 이야기를 나눴어요. 당시에는 저 스스로를 인권활동가이자 미술비평가로 소개하고 자리 선정했던 기억이 나네요.

《서울바벨》이 열린 때에는 이미 본인들의 정체성을 드러내고 활동하는 퀴어 작가가 갑자기 여럿 튀어나온 시점을 지나가고 있었죠. 이미 2015년에 청량엑스포와 햇빛서점 같은 퀴어 친화적인 전시 공간이 생겼어요. 꼭 그런 공간이 아니어도 퀴어 작가와 미술 애호가, 기록 자체에 의미를 두는 일군의 퀴어, 그 안에 속하지 않더라도 그냥 공간의 분위기가 좋아서 찾아오는 이들은 좌표를 찍고서 신생공간을 비롯해 퀴어 친화적인 기관의 전시와 행사 들을 찾아다녔죠. 생각해보니까 2015년에는 김조광수-김승환 커플이 설립한 사단법인 신나는 센터에서 '프라이드페어'(현 '프라이드 엑스포')를 처음으로 열었네요. 퀴어 제작자들을 위한 판을 만들어준 자리죠. 거칠게 회고해보니 이래저래 부상하던 시절이었습니다.

미술 씬에서는 신생공간에 대해서 자조적인 평가를 많이 하는 편이에요. 신생공간이 그 시절 서울을 중심으로 한 중요한 준거점準據點이라고 해도 아직 관련된 역사나 타임라인이 정리되지 않았고 제도나 미술계의 변화로도 이어지지 않아서, 이렇다 할 성과가 보이지 않잖아요. 오히려 그 장소에서 두각을 보인 작가 중 상당수는 현재

메이저 갤러리와 전속 계약을 맺거나 크고 작은 전시와 이벤트에 호출을 받으면서 제도에 편승하는 듯 보이고요. 그렇다고 해도 여기서는 다른 갈래의 체감을 소개하고 싶었어요. 신생공간이라는 씬은 미술작가 외에도 디자이너, 뮤지션, 드래그아티스트 같은 상이한 분야의 인구가 인권운동에 합류하는 계기가 되기도 했거든요. 이들이 주류 문화까지 갔는가에 관해서는 다른 평가가 필요하겠지만, 여러 하위문화가 자신의 울타리를 열 수밖에 없던 불야성의 시기가 있었다고 봐요.

그 상황에서 내 역할을 고민했던 기억이 나요. 그 속에서 활동하던 일군의 퀴어 작가가 저와 함께 작업하게 되었죠. 마침 서울시립미술관에서 주최하는 SeMA(세마)−하나 평론상⇓ 수상이 활동의 폭을 넓히고 지속하는 데 좋은 모티프가 됐고요. 이렇게 흐름을 연결할 수 있겠네요. 저에게는 가볍지 않은 비평과 운동의 커리어가 남았지

⇒ 프렙PrEP(pre-exposure prophylaxis)은 HIV 노출 전 예방 요법으로, 비감염인에게 항바이러스제를 사용하여 HIV 감염을 예방하는 요법을 말한다. 2018년 국내에서는 식약처에서 2010년에 승인된 HIV/AIDS 치료제 트루바다를 사용한 프렙 요법을 허가했다. 현재 우리나라에서는 비급여로 처방받을 경우 30일 약제비가 40만 원에 달하는데, 보험급여를 적용할 경우 12만 원 수준으로 처방받을 수 있다. 이에 적지 않은 이가 해외에서 비교적 저렴한 복제약을 들여와 복용하기도 한다. 현재 HIV/AIDS 인권운동은 프렙에 사용하는 트루바다의 높은 약값이 처방의 문턱이 되고 있음을 지적하며 가격 인하를 요구하고 있다.
⇒⇒ SeMA−하나 평론상은 서울시립미술관이 하나금융그룹의 후원으로 주최하는 국공립미술관 최초의 평론상이다. 격년제로 진행하는 평론상은 2015년부터 시작되었으며 남웅은 2017년 제2회 평론상을 문정현과 함께 공동 수상했다. 당시 남웅은 지정글 「여기가 로도스다, 여기서 뛰어라!—상호참조적 자조 너머 '서울바벨'(2016.1.19.~4.5.) 리뷰」와 자유글 「오늘의 예술 콜렉티브—과거의 눈으로 현재를 보지만, 얼마동안 빛이 있는 한 우리는 서로 연결되어 있다」를 썼다.

만 이건 당연히 저 혼자 만든 성과는 아니고, 주변의 환경 안에서 꾸준히 피드백을 주고받으면서 궤적을 만들어냈어요.

그래서 저는 '재현의 부족'이란 말을 계속 반복하는 일은 뭐라고 해야 할까…… 안일하지 않나(웃음). 이런 이야기를 하게 된 배경에는 2017년 합정지구에서 열린 전시 《리드마이립스*Read My Lips*》가 있어요. 전시 도록에는 참여 작가와 기획자의 대화가 담겨 있고요. 한국 퀴어 미술은 '없다'는 동의에서 이야기를 시작하는 부분이 떠오르는데, 사실 '없다'는 이야기를 하려면 적어도 (퀴어 미술이) 어떻게 없는지, 있었는데 없어진 건지, 어떻게 전래되거나 기록되지 못한 것인지, 지속하지 못해서 '없다'는 판단을 하게 된 것인지를 살피는 일이 중요하잖아요. 부재를 단언하는 일은 다른 움직임과 시도를 지나치는 건 아닌지 경계할 필요가 있죠.

퀴어 재현의 결핍과 증식하는 가벼움

리타

어떻게 퀴어들이 2010년대 이후 미술계에서 SNS를 조건 삼아 스스로를 드러내고 또한 가시화되기 시작했는지를 설명해주신 것 같아요. 이런 상황을 배경 삼아 남웅 님도 본격적으로 활동을 시작하게 되었다는 이야기로 이해했어요.

이미 많은 움직임이 있었는데, "재현이 부족하다"고 말하는 '안일함'은 제가 앞서 얘기한 '퀴어성의 피상적인 이해'와도 연결돼

요. 화려하고 주목받는 방식으로 가시화되지 않았다고 해서 존재하지 않는다고 판단하는 경우가 굉장히 많아요. 이 얘기 진짜 지긋지긋하잖아요. 당연히 퀴어뿐만 아니라 소수자 재현 자체가 부족하죠. 영화감독인 바버라 해머는 레즈비언 재현에 대해 '해체하고 분석할 재현물 자체가 부재한다'[⇒⇒]고 말하기도 했고, 장애·환경·퀴어·노동 활동가이자 작가인 일라이 클레어도 '장애인의 몸과 섹슈얼리티에 대한 재현이 더 많이 필요하다'[⇒⇒⇒]고 말한 바 있죠. 주류 문화가 재생산하는 몇몇 전형적인 소수자 재현을 초과할 만큼, 더 많은 재현이 필요하다는 거죠. 동시에 그만큼이나 적절한 시기에 적절한 방식으로 재현될 수 없었던 소수자에 대해서도 계속 생각할 필요가 있어요. 재현이 부족하다는 사실에서 멈추는 게 아니라, 그 사실을 조건 삼아 "재현이 부족하다"는 말이 과연 무엇을 암시하는 징후인지 살펴봐야 한다는 거죠.

돌려 말하지 않고 직진해볼게요. 특히 여성과 여성 퀴어의 재현에서 자주 나오는 말 중 하나가 이 '부족함', 즉 결핍이거든요. 보통 이 '결핍'은 이성애는 물론이고 남성, 그리고 남성 퀴어의 재현에 비해서 여성 퀴어의 재현이 부족하다는 뜻이거든요. 양적으로 따지면

⇒ 정은영·성지은·오용석·이진실, 「한국 퀴어 미술의 희미함, 부박함에 관한 리포트: 〈리드마이립스〉 전시 곁에서 털어놓은 가볍고도 무거운 수다」, 『리드마이립스』 도록, 2017, 8-24쪽.
⇒⇒ 바바라 해머, 「추상의 정치학」, 『호모 Punk 異般 ─ 레즈비언, 게이, 퀴어 영화비평의 이해』, 주진숙 외 엮고 옮김, 큰사람, 1999, 133쪽.
⇒⇒⇒ 일라이 클레어, 『망명과 자긍심 ─ 교차하는 퀴어 장애 정치학』, 전혜은·제이 옮김, 현실문화, 2020, 238쪽.

당연히 그럴 수밖에 없어요.

　제가 20대에 읽었던 텍스트들은 주로 페미니즘과 퀴어 비평에 해당하는 것들이에요. 당장 떠오르는 것만 언급해볼게요. 페미니즘과 관련해서는 일레인 쇼월터의『페미니스트 비평과 여성 문학』(2004), 수전 구바와 샌드라 길버트의『다락방의 미친 여자』(2022), 리타 펠스키의『페미니즘 이후의 문학』(2010), 타니아 모들스키의『여성 없는 페미니즘』(2008)과 같은 책들이 소위 '정전'에 해당할 테고요. 퀴어와 관련해서는 번역 선집인『호모 punk 異般』(호모 펑크 이반, 1999), 국내 퀴어 이론문화연구모임 WIG에서 출판한『젠더의 채널을 돌려라』(2008) 등이 있어요. 자음과모음 하이브리드 총서의 일부인『성의 정치 성의 권리』(2012)나『남성성과 젠더』(2011) 같은 책들은 앞서 말한 도서들에 비해서는 널리 알려지지는 않았지만, 하여간 제게는 중요한 책들이었어요. 어찌 되었든 이런 텍스트들이 하나의 공통점으로 수렴할 수는 없겠죠. 그래도 모두 기본적인 문제의식 자체는 소수자에게 자신을 표현할 언어나 하나의 인간으로서 갖춰야 할 온전한 법적 지위 등이 '없다' '부족하다'라는 사실에서부터 출발하거든요. 당연한 이야기입니다.

　그러다 보니 페미니즘 (문학)비평 정전은 '어떻게 남성 중심의 기존 문학사에서 여성 재현의 결핍이 그간 당연한 것으로 받아들여져 왔는가'를 제대로 비판하는 것에서부터 출발하는 경우가 많아요. 말하자면 사전 작업이라고 할 수 있는데, 사실 이 작업 자체는 오늘날까지 계속되고 있죠. 여기서 어떤 이론가들은 '알고 보니 여성 재현이 없지 않았다. 찾아보니 아주 옛날부터 여성 재현이 있었는데 우

리가 몰랐던 거다'라는 소위 수정주의적인 역사관을 취하기도 하고, 또 어떤 이론가들은 '여성 재현은 남성 재현에 비해서는 잘 없기는 하지만 그래도 모성적이고, 감성적이고, 유연한 방식으로 독특하게 존재해왔다. 여성 재현과 남성 재현은 '질적으로 다르다'라는 소위 본질주의적인 입장을 내놓기도 합니다. 페미니즘 이야기를 제가 지금 계속하게 되는데…… 아마 저희 대담 내내 저를 매개로 페미니즘과 퀴어 이론이 경합하지 않을까 싶어요(웃음).

어찌 되었건, 여성 재현의 양적 결핍을 가장 큰 화두로 삼는 페미니스트적 관점은 레즈비언 비평에서도 매우 강하게 감지되는데요. 일단 따옴표를 치고 말하자면, '레즈비언'도 '여성'이기 때문이죠. 그런데 게이 비평을 처음 진지하게 접하게 되면서 제가 알게 된 건 이쪽도 마찬가지라는 사실이었어요. 예를 들면 『호모 punk 異般』에 수록된 글 중 리처드 펑이 쓴 「내 페니스를 찾아서」 같은 텍스트는 어떻게 아시아인 남성이 백인을 위한 포르노 시장에서 항상 보텀 bottom 역할을 하도록 정형화되어 재현되는지를 우아하게 비판하고 있어요. 이런 식으로 남성성'들'에 대한 생각을 해본 적은 한 번도 없었기 때문에, 저는 그 글에 매우 매료되었어요. 모든 것은 정말 상대적이고, 말 그대로 '교차적'인 억압의 조건 속에서 이야기될 필요가 있다고 생각하게 된 거죠. 항상 게이 친구들의 넓은 '식펙트럼'↓에 놀라긴 했지만, 그걸 자연화하는 대신 얼마든지 "정치하게" 생각해

⇒ 남성 동성애자의 성적 취향을 뜻하는 '식食'에 특정 분야에 대한 범위를 은유하는 '스펙트럼spectrum'을 합친 말로, 성적 취향이 그만큼 다양하다는 뜻으로 사용된다.

볼 수 있겠구나 하고요.

항상 보텀으로 재현되는 아시아인 게이에 대해서는, 물론 그들이 여성화되는 상황과 관련하여 할 수 있는 말이 많겠지만, 우선 앞서 말한 글 같은 여러 계기가 누적되어 '재현 부족'이 굉장히 상대적인 무엇이라는 생각을 차츰 할 수 있게 됐어요. 멋지고 터프한 백인 남성만이 진짜 '남성'으로 재현되고, 아름답고 섹시한 '정상적인 몸'의 여성만이 진짜 '여성'으로 재현되는 전형성이 지배 문화의 구심점이 되는 한, 여성 재현만이 부족한 것이 아니며 레즈비언 재현만이 부족한 게 아니죠. 우리는 어쩌면 다른 방식의 재현을 상상할 힘 자체를 그런 전형성에 수탈당하고 있는지도 몰라요. 이러한 상황에서 여성·레즈비언·소수자 재현의 단순한 양적 증가를 유일한 구호로 내세우는 일은 저에게는 다소 의문스럽게 느껴져요. 여성이기만 하면, 혹은 레즈비언이기만 하면 괜찮은가? 그냥 스크린에 등장한 누군가의 정체성이 소수자이기만 하면 즉각 '다양성' 재현이 되는가?

예를 들어 2010년대 중반 이후 불어난 여성 재현에 대한 요구가 미술은 물론이고 소설, 영화, 만화 등 여러 문화예술 분야에서 즉각 반영되었지만, 때로 어떤 작품은 그저 여성이 '여기에 있음'만을 내세웠단 말이죠. 물론 누군가에겐, 특히 그 작품의 작가에게는 필요한 재현일 수 있겠지만, 저한테는 그 자체가 매우 안일한 주장처럼 느껴졌어요. 단순히 전형성을 깨부수는 재현이 필요하다는 말이 아니고요. 어떻게 단순히 현실의 반영도 재생산도 아닌 재현을 만들어낼 것인가에 대한 고민이 (재현의) 양적 증가보다 선행될 필요가 있다는 이야기입니다.

그리고 우리의 주류 문화를 이루는 시각 중심성에 대해서도 (비록 우리가 주로 시각예술을 다루기는 하지만) 꼭 이야기하고 넘어갈 필요가 있어요. 앞서 제가 "적절한 시기에 적절한 방식으로 재현될 수 없었던" 소수자에 대해서 언급했는데, 이 이야기와 연결될 수 있을 것 같아요. 예컨대 이 책을 만드는 과정에서도 여러 작업이 시각적인 방식으로 삽입될 거예요. 도판의 형태로 완성될 수 없거나 발표될 수 없거나 기록될 수 없던 움직임이 분명 우리의 퀴어 역사에 존재해왔을 텐데, 이것을 어떻게 받아들일지에 관한 질문인 거죠. 퀴어 존재의 삶이라는 조건이 퀴어 예술가들에게 필연적으로 어떤 형식적 실험, 즉 통상적이고 시각적인 독해의 문법에 맞지 않는 독특한 스타일을 발명할 수밖에 없도록 만드는데, 이런 스타일을 도대체 어떻게 읽어내야만 하는가? 이런 스타일에 대고 대체로 그들 삶의 증거를 의미하는 시각적 예시로서의 '재현'이라는 잣대를 들이댄다면 아마 대부분은 거기서 탈락할 수밖에 없을 거거든요.

지금 이야기가 너무 추상적인 것 같아서, 그냥 제 주변 사람들 이야기를 해볼게요. 자기가 선택하든 선택하지 않든 소수자로서 산다는 건 굉장히 힘든 일이잖아요. 이들은 정상 규범 사회에서 일탈하거나 탈락하는 사람들이고요. 중심이 아닌 주변에서 살 수밖에 없는 이러한 존재들이 자기 삶을 지속성이나 안정성을 가지고 운영하게 되는 경우는, 만일 그럴 수 있다면 굉장히 행운이겠지만, 아무튼 거의 없단 말이에요. 그들이 작업을 한다면 이런 조건들 위에서 작업하게 될 테고, 그렇다면 작업 역시 마찬가지로 마치 '아마추어'처럼, 하나의 완성된 포트폴리오라는 청사진을 미처 생각하지 못하고 일

단 닥치는 대로 또 되는대로 단발성으로 진행하게 될 가능성이 있겠죠. 그렇다고 했을 때 이런 작업은 일단 기존의 (미적) 가치 체계 내에서 그리 중요한 것으로 인정받지 못할 가능성이 커요. 다시 말하면 이들의 작업은 이론적으로도 시각적으로도 '약한' 것으로 다뤄진다는 뜻이에요. 이런 상황이 반복된다면 작업을 지속하기가 쉽지 않겠죠. 결국에는 이들의 작업과 이들의 존재 방식이 맞물려 같은 운명을 재생산하게 되는 겁니다.

저는 차라리 우리가 '재현이 없다'고 말하는 대신에 이런 '약한' 작업, 아주 잠깐 희미하게 출현하는 이런 작업을 읽어낼 수 있는, 지금까지와는 다른 언어를 개발할 필요가 있다고 생각해요. 여성이든 퀴어든 소수자 재현이 양적으로 늘어나야 한다고 할 때, 이 '양'은 결국 축적 가능한 물질·시각적 단위의 총합을 의미하잖아요? 이렇게 양으로써 주류 문화와 대결하고자 한다면 이건 무의미한 싸움이 되지 않을까 합니다. 비단 비평 작업에 관심이 있는 저나 남웅 님 같은 사람뿐만 아니라, 우리 진영 전체에서 적극적으로 '결핍'이라 다뤄지는 영역을 붙잡아둘 언어를 발명하고 사용하고 긍정해야 하지 않을까요? 이건 단순히 우리의 결핍, 즉 주류 문화가 포착할 수도 없고 그러므로 이용할 수도 없는 비가시성을 특권화하는 일과도 전술적인 차원에서는 거리가 있는 작업이라고 생각합니다.

그리고 마지막으로 지금까지의 이야기와는 또 별개로, 오늘날 퀴어 당사자가 생산하는 서브컬처와 문화예술계 사이의 분리에 대해 첨언하고 싶어요. 예컨대 X 등에서 생산되는 밈이나 만화에서는 정체성에 대한 온갖 농담과 실험 들이 일어나고 있단 말이죠. 이 분

야에서는 '재현 부족'이라는 말이 나올 수가 없어요. SNS나 서브컬처 안에서는 그들끼리만 알아듣는 새로운 은어나 약호가 마치 유희하듯 계속해서 등장하고 있어요. 반대로 아직 문화예술계에서는 누구나 '재현 부족'이라는 말을 사실로 수긍하는 분위기죠. 때때로 대형 전시에서 소수자적인 주제를 다루기도 하지만 그건 일회성이고, 심지어 단순히 그 전시를 하는 기관이 얼마나 진보적인가 보여주는 지표로 기능할 뿐이에요. 퀴어 당사자들의 삶과 미술관 전시 사이의 간극 자체는 어쩌면 단지 서브컬처가 주류 문화로 포섭되기까지의 시차를 의미할 뿐인지도 모르겠지만, 그럼에도 문제화해야 할 틈새처럼 느껴집니다.

웅

리타 님의 말씀을 들으니까 드는 생각이, 한쪽에서는 재현의 결핍을 계속 얘기하고 또 한쪽에서는 퀴어를 과도하게 이야기하거나 오용한다고 진단하는 중에 무엇이 이야기되지 않았을까 혹은 어떤 이야기가 누락되고 있을까 하는 물음이에요. 제가 체감하기로는 이런 이야기가 담론적으로도 논의되지 않은 것 같은데, 이 경향의 배경은 뭘까 생각하게 되네요.

　　일단 제도적으로는 성소수자와 관련된 시민권 중 무엇 하나 인정된 게 없고, 내부에서는 자생적으로 뭔가 만들어가는 중이고, 제도적으로는 범죄화되던 섹슈얼리티나 HIV/AIDS, 트랜스젠더 그리고 퀴어페미니즘 같은 이슈에 대해 제대로 얘기할 수 있는 언어나 근력 들이 생기고 있는 상황이에요. 그렇다고 하면 여기서 앞서 지적한

결핍과 초과의 현상이 한국 퀴어의 어떤 정치적인 지형에 맞물려 돌아가는지 살펴야 한다는 필요를 느끼고, 미학적인 영역과 정치적인 영역을 연결해내면서 다른 갈래의 언어를 만드는 게 또 비평의 몫이 아닐까 생각해요.

리타

저는 미학적인 영역과 정치적인 영역을 연결하는 작업을 꾸준히 해온 필자들이 2023년 서울시립미술관의 '세마 코랄'ᔆᵉᴹᵃ ᶜᵒʳᵃˡ에 「Q의 시간」→을 쓰신 오혜진 선생님, 또 제가 공동 운영하던 웹진 '세미나'에 「동시대 퀴어/예술의 예속과 불화」→→를 쓰신 남웅 선생님이라고 생각해요. 「Q의 시간」은 전나환 작가의 추모 전시 《디어 나환》(2021)을 입구 삼아 부재와 애도의 정서를 앞으로 도래할 퀴어 공동체의 텅 빈 구심점으로 불러들이는 글이었고, 「동시대 퀴어/예술의 예속과 불화」는 2010년대 SNS의 보급과 함께 변화한 자기표현 혹은 각자도생의 양상이 어떻게 퀴어 예술가의 태도와 작업의 형식에 영향을 미치는지에 관한 지도를 그리는 글이었어요. 근래 더욱 두각을 드러내는 퀴어 예술가들이 어떻게 자신을, 그리고 자신의 정체성을 마치 1인 프로덕션처럼 다소간 전략적으로 운영하게 되었는가를 짚어내는 중요한 작업이었습니다.

　한편으로 저는 퀴어 예술가의 현재를 어떻게 역사화할 것인가, 또 어떻게 정치화할 것인가를 묻는 남웅 선생님의 글을 보면서 반성하기도 했어요. 지금까지 저는 퀴어의 외연을 넓히는 작업을 줄곧 해왔는데요. 퀴어를 특정 정체성들의 단순한 집합으로 범주화하거나

본질화하지 않으려고 경계한 탓도 있겠지만요. 동시에 퀴어를 정체성을 초과하는 일종의 미학적인, 그러므로 정치적인 프로젝트로서 여기고자 했던 개인적인 욕심 탓에 진행한 작업들이에요. 물론 저는 이 프로젝트를 진지하게 여기지만, 그러다 보니 상대적으로 소위 현실 정치에 참여하는 일에는 무관심하던 면도 있어요.

여기에 대해서는 계속해서 약간의 죄책감을 품고 있어요. 지금 갑자기 고해성사를 하려는 건 아니고요, 어찌 보면 비평 행위 자체도 자신이 비판하는 대상을 오히려 재생산하는 측면이 있다는 생각이 들었어요. 제가 퀴어의 외연을 넓히려는 까닭은 비평 행위라는 퍼포먼스를 통해 아직 오지 않은 퀴어 주체들을 지금 여기로 불러들이기 위함이지만, 동시에 이것이 제가 앞서 비판했던 퀴어성에 관한 피상적인 이해를 또다시 재생산하기도 해요. 기본적으로는 원해서 하는 일이긴 하지만, 이게 과연 지금 여기의 퀴어들에게는 어떤 영향을 끼치는 걸까? 이런 생각을 하면 계속해서 흔들리게 돼요.

웅

갑자기 반성을……(웃음) 리타 님과 제가 갖는 관심사와 가치의 차이가 실은 각자 내부에서 고민하거나 반성하면서 맞춰온 균형의 결

⇒ 오혜진, 「Q의 시간」, 세마코랄, 2023, http://semacoral.org/features/haejinoh-time-of-q-queer-literature-representation-solidarity, 2024년 6월 20일 접속.
⇒⇒ 남웅, 「동시대 퀴어/예술의 예속과 불화」, 웹진 세미나, http://www.zineseminar.com/wp/issue02/동시대-퀴어-예술의-예속과-불화/, 2024년 6월 20일 접속.

과는 아닌가 생각했어요. 어쨌든 현실에서는 각기 정치적이거나 미학적인 판단을 하게 될 텐데, 어느 한쪽을 배제하면 무력해지거나 경직되기 쉽겠더라고요. 그래서 리타 님의 고민에 저는 다른 방식으로 공감하면서도, 한편으로는 어떤 식의 보완이 필요한지 생각하게 돼요. 정치화와 역사화를 이야기하면서도 미적인 실천과 간격의 효능을 놓지 말아야 하고, 이론적인 실험을 시도하면서도 좀더 현실을 치밀하게 읽으면 좋겠다고 생각해요. 여기에는 당연히 비평적 독자로서의 퀴어 그리고 퀴어적 비평의 실천 들이 뒷받침되어야겠죠.

현장으로 시선을 돌리면 조금 아득해지기도 해요. 이미 지근 거리에서 수다한 퀴어 방송인을 찾을 수 있잖아요. 유튜브나 SNS 문화 중 하나는 인플루언서나 크리에이터, 올라운더 등으로 불리는 이들이 자신들의 매력을 전시하면서 관심을 갈구하는 점일 텐데, 여기에서는 공중파 방송에서 쉽게 다루지 못하는 퀴어 이슈나 퀴어로서의 몸, 퀴어의 일상 들을 만날 수 있죠. 방송인 풍자처럼 주류 문화에 진입하는 귀한 예시가 있을 거고, 꼭 그렇지 않더라도 수십 수만 명의 구독자를 가지고 있는 퀴어 유튜브 방송인도 많고요.

재미있는 건 '퀴어 방송인'이 꼭 성소수자로서 스스로 드러낸 이들만을 포괄하지는 않는다는 점이에요. 방송에서 어떤 신호를 주거나, 남다른 태도와 지인의 면면을 보면서, 감으로 느끼는 일종의 '게이더' 같은 게 발동해요. 이성애와 다른 성적 지향성을 가진 시스젠더의 경우, 본인이 이야기하지 않는 이상 누가 게이이고 레즈비언인지 이론적으로는 찾기 어렵잖아요. 그래도 제스처나 말투, 눈빛 같은 표현이 남다를 때가 있죠. 성소수자의 스테레오타입을 문화적으

로 재현해오기도 했고, 하위문화 공동체에서는 이미 서로 비슷한 사람끼리 이런 유형을 전래하거나 공유해오기도 했고요. 단지 '남자 같다' '여자 같다'라는 극적인 표현이 아니어도, 미세하게 남다른 표현에 대해서 같은 게이와 레즈비언은 서로 캐치할 수 있다고들 하죠. '아 얘는 누가 봐도 게이다, 레즈다' 같은 거? 많은 사람이 놓치기 쉬운 표현을 식별할 수 있는 감각적인 '촉'이 있다는 거죠. 그걸 '레이더'에 빗대서 '게이더'라고 해요(웃음).

최근의 유튜브 방송을 보면 이 촉이 발동하는 경우가 많아요. 누가 봐도 퀴어인데, 채널을 운영하는 이로서는 성소수자임을 드러낼 만큼 꼭 실존을 걸고 방송할 필요는 없다고 판단할 수 있을 듯해요. 구독자나 시청자도 그렇게 생각하기 쉽고요. 그렇다고 해서 필사적으로 비규범적인 젠더 표현의 모습을 일일이 감춰야 하는 분위기도 아니잖아요. 퀴어 문화와 콘텐츠를 적당한 선택지로 두면서, 끼를 떨고 소비하는 과정에서 본인들의 매력을 파는 거죠. 자신이 성소수자임을 드러내는 이들의 방송은 이미 정체성을 염두에 둔 채 콘텐츠의 방향을 잡는 것 같아요. 드래그나 클럽, 트랜지션 수술이나 퀴어 커플의 일상 같은 이야기를 하면서 퀴어 퍼레이드나 퀴어 관련 행사를 보여주기도 하고요.

틱톡이나 유튜브 같은 초국적 스트리밍 방송 서비스 또는 인스타그램처럼 시각적 매력이 시장의 관심과 흐름에 맞물려 작동하는 플랫폼에서는 당연히 사회적 시민보다는 소비자로서의 개인, 즉 그의 몸과 취향과 성격 그리고 시간이 자원이 되는 생리가 기본값인 일은 피할 수 없어요. 유튜브 같은 초국적 미디어에서의 1인 미디어 방

송 체제에는 기존 채널에 가했던 국가 차원의 직접적인 심의 기준이 적용되지 않죠. 1인 미디어 특성상 표현 수위가 높아지고 자극적으로 변하거나, 콘텐츠의 무게가 가벼워지기 쉽고요. 1인 미디어에 바탕한 속도와 무게가 대중에게 호응을 얻고 있으니 이런 특성은 더 확산되겠죠. 다르게 이야기하면 그만큼 퀴어에 대한 이야기는 가벼워지고, 혹은 안 해도 되는 이야기를 하거나 보게 되는 상황인 것 같아요. 한편으로는 창작자나 시청자나 서로를 학습하고 훈련시키면서 소비 가능한 모델로 재생산한다는 생각도 들어요. 대부분은 킬링타임용으로 보는 성격의 프로그램인데, 인권이나 정치적 올바름을 이야기하면 뜬금없이 무거워지는 기분이 든달까요. 자정의 시도나 의식적인 방송 들도 없지 않지만, 규모 면에서는 차이가 있죠. 그렇다면 퀴어는 분위기와 감각으로, 톤과 매너로 이렇게 증발하듯 흘러가면 되는 것일까 우려하는 한편으로는 '안될 건 무언가'를 또 생각하게 되고.

저는 이런 현상이 형식적인 가시성 정치의 의의이자 한계라고 생각했어요. 물론 퀴어 방송인은 저마다 그 자체의 가시화를 해내고 있지만, 정체성이 우선으로 드러나는 시대는 이제 지났다는 생각이 들었거든요. 어떤 방식으로 나를 드러낼 것인가, 나의 정체성과 준거 집단을 대표하는 이는 누구인가, 나의 정체성을 드러낼 수 있는 필드는 지금 어떻게 돌아가고 있는가. 물론 가시성이든 커밍아웃 정치든 현재 보이는 현상을 진단하기 위해서는 지금 성소수자로서 살아가는 이 사회가 어떤 제도 안에 있고 어떤 사회적 지반이 만들어지는 중인가 묻는 일을 지나칠 수 없겠죠. 성소수자로서 커밍아웃하는

일은 시선을 받는 만큼 역풍을 맞기 쉽고, 여기서 인권 얘기까지 하게 되면 "뭐 어쩌라고" 식의 냉담함과 무관심에 커밍아웃을 하기까지 살펴야 했던 고민의 무게가 무시되기도 쉬울 거예요. 굳이 개인이 그런 피로를 안아야 할 필요는 없고, 인권적 감각이나 제도가 사회에 단단하게 자리 잡지 않은 상황에서는 시장이 원하는 퀴어적인 활기와 명랑함, 퀴어적이어야 하는 동시에 퀴어임을 부단히 드러내지는 않는 가벼운 태도를 더 강하게 취하게 되지 않을까 하는 생각도 들어요. 가벼운 만큼 말과 인식은 얄팍할 것이고, 자극적이고 선정적인 태도와 표현 그리고 소재가 먹힌다는 걸 모르는 사람은 없을 것이고요.

그만큼 지금으로선 동시대 퀴어와 퀴어 미술, 퀴어 운동을 이야기하기 위해 이런 미디어 감각이나 리터러시를 익히는 일이 중요해요. 지금 당장 큰 구조가 잡히지 않더라도, 당장 내가 일상을 소일하는 미디어 소비와 창작 실천을 칼처럼 구분할 것이 아니라면 양쪽을 서로 어떻게 반영하고 갱신할지 생각하죠.

리타

맞아요. 자기 취향 때문이든 정치적 이유 때문이든, 뭐가 좋고 나쁘다는 식의 가치 판단을 매번 할 수밖에 없다고 해도, 우리가 속한 현재의 조건을 단순히 사실로 받아들이는 일을 넘어서 '왜 그것이 사실로서 구성되는가'를 밀도 있게 읽을 필요는 항상 있어요. 이게 아마 비평 행위의 책임이라면 책임일 것 같아요. 요컨대 퀴어 예술가의 작업에 있어서 '좋고 나쁘다'는 식의 가치 판단 너머에서 '왜 이런 작업

이 지금 이런 식으로 나올 수밖에 없었는가'라는 한계를 예술가 개인의 한계가 아닌 우리가 속한 상황의 한계로서 받아들이는 거죠.

아마 전통적인 의미에서 비판 행위는 비판하는 사람과 비판받는 대상의 거리 그리고 간격을 전제할 때만 가능할 거예요. 남웅 선생님도 그렇고 저도 그렇고 그 간격 안으로 굳이 들어가서 '맥락'을 읽으려고 시도하는 까닭은 아마 우리가 그간 '퀴어 판'에 속해 있으면서 너무 많은 '이상한', 퀴어한 애들을 본 경험 때문일 것 같아요. 그 '이상한' 애가 자기 자신이었을 때도 많고요. 쟤네는 왜 저렇게 됐을까, 그리고 나는 왜 이렇게 됐을까, 이런 질문을 하게 되면서 결국 비판 대상과의 '안전한' 거리 확보가 불가능해지는 지점까지 도달하게 됐어요. 이건 '그들이 나'라는 동일시 혹은 그들의 고통을 모두 안다는 이해나 공감과도 좀 달라요. 그러니까 일반적인, '정상적인' 기준에서는 애당초 퀴어 존재가 비판의 대상이 되기 쉽기에, 그런 기준이 아닌 다른 방식으로 그들의 발화나 행동, 태도나 스타일에 개입할 수밖에 없는 거죠. 현재 존재하는 기준이 쓸 만하지 않으니 스스로 기준을 발명해야 하기 때문에, 마치 '변명'처럼 들리는 말이 불가피하게 많아지는데, 이런 과정은 제가 그간 다른 지면에서 "구구절절"이라는 표현으로 소수자 말하기의 특징을 설명하려 한 까닭이기도 해요.

그런데 이런 맥락 중심의 비평은 궁극적으로 우리의 현실을 바꾸는 데 어떤 쓸모가 있을까요? 앞서 남웅 님은 퀴어 방송인이 매체에서 소비되는 방식, 이를 통해서 대중이 특정한 퀴어 방송인들의 전형만을 원하게 되는 방식을 지적해주셨는데요. 그러니까 '우리가 생존이 거의 불가능한 상황에서 자기 언어를 개발하려는 사람들의 무

엇을 읽어내야 하는가'와, '그 언어가 어떤 식으로 우리 자신의 한계로 작용하는가'는 동시에 다뤄야 할 문제 같거든요. 이 한계는 물론 여타 현실적인 차원의 문제, 다른 심급 들과 관계하고요. 예를 들면 소수자의 자기표현 자체가 한 개인의 자기 계발적 성공 신화와 굉장히 빠르게 결부된다는 점을 들 수 있을 것 같아요.

퀴어 방송인은 주로 방송에서 먹히는, 가볍고 유연한 태도를 장착하기 마련이거든요. 이런 태도가 당연히 모든 퀴어의 모습도 아니고 또한 이렇게 되어야 할 필요도 없잖아요. 하지만 그런 태도를 통해 수익활동을 하고 메이저 씬에 진출까지 할 수 있다면 얼마든지 그런 식으로 자신을 훈련, 변형시킬 수 있겠죠. 마찬가지로 퀴어 예술가 역시 작업을 할 때 본인의 언어를 밀도 있게 구성하고 기존의 것과 완전히 다른 내 언어를 발명한다기보다 '어떻게 해야 많이 팔릴까' '어떻게 해야 좀 먹힐까' 같은 방식으로 전략을 짜는 경우도 많아요. 이처럼 소수자로서의 자기표현이 세상과의 협상을 거쳐 제작된 상품처럼 이해되고 있고요.

이런 식으로 본인을 마치 '가벼운' 것처럼 연출할 수 있는 사람은 아주 극소수일 테고, 그들은 그렇게 제시되기 위해서 대부분의 퀴어 대중으로부터 소외될 수밖에 없겠죠. 그들 개인이 매우 빼어난 재능을 가진 것도 사실이겠지만, 그들이 팔리기 위해 극단적인 '가벼움'을 선택함으로써 사적 삶과 공적 삶을 찢어낼 수밖에 없었다면, 이걸 단순히 재능으로 퉁 치는 일은 매우 잔인하죠. 이는 결국 오늘날 각자도생의 사회에서 소수자 정체성을 내세우며 팬층을 확보한 마이크로 셀러브리티 모두에게 해당하는 문제 같아요. 결국 삶의 불

안정을 해결하기 위해 소수자일 뿐만 아니라 소수자로서 팔리기까지 해야 하는 상황, 그리고 팔리는 소수자의 전형이 또다시 다른 소수자들에게 영향을 주는 이런 상황이 단순히 '맥락'만 읽는다고 해결될 것 같지는 않아요. 결국에 우리가 또 비판 행위를 통해 우리 편과도 거리를 확보할 필요가 생기는 지점이 여기고요. 앞서 남웅 선생님도 "그렇다면 퀴어는 분위기와 감각으로, 톤과 매너로 이렇게 증발하듯 흘러가면 되는 것일까"라고 이미 충분히 말씀해주셨지만, 저도 덧붙여서 말해봅니다.

'맥락'의 파악을 넘어 '비판'을 할 수 있어야 한다는 생각은 어쩌면 퀴어라는 주제로 비평 행위를 하는 모두가 겪는 딜레마 같네요. 가령 퀴어 동료가 단순히 기금을 따기 위해 전시를 하거나 아니면 팔리기 위해서 글을 쓰는 등 작업을 수단으로만 여기는 상황이 생길 때, 우리는 모두 왜 이런 일이 일어나는지 알잖아요. 전시를 해야지 다음 전시로 이어질 수 있고, 청탁을 받아야 다음 청탁으로 이어지니까요. 경력직이 아니면 안 된다는 거죠. 하지만 맥락을 알고 납득하는 것, 그리고 그 맥락 속에서 어떤 선택이 일어나는지를 전략적 차원에서 파악하는 일과는 별개로 '이게 정말 맞는 건가?' '이렇게 살아도 되는 건가?' 하는 회의가 들 수밖에 없죠. 지배 문화를 재생산하는 시스템 바깥의 대안을 상상할 힘마저 없어진 것 아닌가 하는 질문이 생겨요. 이렇게 된다면 그냥 우리의 투쟁이 우리의 패배를 인정하게 되는 것으로만 귀결될 수도 있어요.

최근에 저는 여성 그리고 퀴어 예술가의 작업 경향을 보면서 종종 이런 생각을 했어요. 지난 10년간 제가 썼던 글, 당시에는 퀴어

커뮤니티 바깥에서 전혀 주목받지 못했고 저 역시 그런 식의 인정을 기대하지도 않던 그런 글의 중심을 이루는 부정적인 정서가 이제 여성·퀴어 예술가의 전시나 글 속에서 다시 어딘가 세련되고 매력적인 것으로 부상하는 현상을 보면서, 어쩌면 이게 하나의 세대적 감수성으로 자리 잡은 건 아닐까 자문하게 돼요. 이건 단순히 시차의 문제일 수도 있겠죠. 요컨대 이제야 전 제 동료들을 만나게 되었는지도 몰라요. 하지만 단순히 부정적인 정서만을 재생산하게 되는 일에 대해서는 강한 경계심이 들어요. 전략적인 차원에서 이를 긍정하고 특권화하는 데까지 나아갈 수 있겠지만 우리에게 이것만이 전부다? 그렇게만 말해서는 안 된다는 생각이 듭니다. 그걸 특권화, 자원화하는 것도 몇몇 소수에게만 가능한 작업이기 때문이에요.

각자도생의 감각과 오용의 아카이브

웅

지금을 살아가는 퀴어가 자기 계발을 하고 각자도생할 수밖에 없는 상황에서, 수요에 따라 이야기 소재를 선택하게 되고 그들의 경험을 연출하거나 만들어내는 상황은 시장과 바로 연결되잖아요.

주관적으로 읽힐 수밖에 없는 이야기지만 최근 퀴어 커뮤니티를 중심으로 한 미디어 환경은 2010년대 중반의 SNS, 즉 페이스북과 당시 트위터를 중심으로 일던 커뮤니티의 감각과는 다른 것 같아요. 당시에는 인권단체 외에도 업소와 클럽, 친목 모임 들이 커뮤니

티를 이루면서 연례 행사를 기획했고, 유흥업소를 중심에 두면서도 대의성을 지닌 채 활동을 꾸렸고, 커뮤니티를 타깃으로 삼는 컬렉티브를 만들거나 프로덕션을 운영했죠. 그런 상황이 뭔가를 같이할 수 있다는 가능성을 품게 만들었고요.

　여기서 말하는 커뮤니티는 적어도 커뮤니티라고 부를 수 있는 관계와 실체가 될 수 있는 모임과 단체 그리고 업소와 지역 등을 인식하면서, 예술 작업이나 시각 문화 캠페인을 진행하는 행위가 있기에 재생산될 수 있었어요. 지금도 이런 협업이 없는 건 아니지만, 이전에 응집력에 관해 품었던 의지보다는 한시적으로나마 '헤쳐 모이는' 식의 움직임으로 비중이 옮겨간 느낌이 들어요. (이런 현상의 원인으로는) 유튜브나 인스타그램 같은 SNS와 경합하다가 어느 정도 주도력을 뺏긴 상황도 무시할 수 없을 테고, 한편으로는 구심점이던 이들이 세상을 떠나거나 자취를 감추면서 기세를 잃은 점도 무시할 수 없어요. 커뮤니티라고 부르던 것이 그만큼 탄탄하지는 못했음을 말해주는 거겠죠. 변화를 거듭하는 미디어 환경이나 한국사회에서는 앞으로 기존 커뮤니티의 감각과 다른 가진 작가들이 등장할 텐데요. 공동체의 감각이나 문화가 전승, 계승되기를 바란 건 아니었지만, 이런 문화를 공유하는 환경이 달라졌구나 체감하게 돼요. 퀴어 재현에서도 재현의 당사자들이 어디서 어느 시대를 건너왔는가에 따라 시차나 세대 차이가 발생하게 되고, 그 차이가 지금 커뮤니티의 변화를 만들어내고요.

리타

퀴어 재현에 관한 내용 중 변화한 미디어 환경에 따른 세대 간 경험과 감각의 차이를 이야기해주신 부분에 공감이 가요. 이제 어떻게 자신을 보여줄지, 표면적으로는 선택의 자유가 넓어진 셈이니 구태여 퀴어 커뮤니티에 귀속될 필요가 없어졌을 수도 있겠죠. 그러니 이건 기존 퀴어 커뮤니티가 약해져서 초래된 상황이라기보다는, 오히려 다른 선택지가 늘어났기에 구태여 퀴어 커뮤니티를 선택할 이유가 없어진 상황에 가까운 듯해요. 아까도 언급된 주제지만 오늘날 젊은 예술가들이 어떻게 자신을 연출하고 판매할 것인가, 이를 통해 어떻게 생존할 것인가를 더 적극적이고 노골적인 방식으로 고민할 수밖에 없는 상황과 처지에 놓였다는 뜻이기도 하고요. 아까 퀴어 방송인 이야기를 하면서도 나온 말이지만, 이런 이유로 구태여 커밍아웃하지 않고 본인의 애매한 포지션을 이용하기를 택하는 퀴어 예술가도 많죠. 그렇다고 그들이 퀴어 운동의 의제에 무관심한 건 또 아니고요. 더는 퀴어 커뮤니티가 단일한 구심점으로 작동할 수 없으니 운동 방식도 달라진 것이라고 해야 할까요. 어쨌든 커밍아웃이 대놓고 '정치적'인 활동이고 그래서 자신의 활동 범주를 제한할 수밖에 없다는 판단이 있을 테니, 전략적으로 언급을 꺼리는 지점도 분명 있겠죠.

약 10년 전만 해도 제 주변에는, 마치 에이즈 위기 때 미국 동성애자 운동 단체가 그랬던 것처럼 커밍아웃하지 않는 유명인의 아웃팅을 운동 전략으로 사용해야 한다는 주장이 꽤 있었는데요. 요즘에는 거의 사라진 주장 같아요. 아마도 이 싸움이 장기전이기 때문에 동성애자 유명인 카드 같은 것으로는 금세 판도가 바뀌지는 못하리라

는 판단도 있었을 테고, 또 퀴어 대중의 삶에서 정체성이 유일한 심급은 아니라는 사실 때문도 있겠죠. 어쨌든 퀴어 예술가뿐만 아니라 대부분의 소수자가 살기 위해 자신의 정체성을 놓고 협상하잖아요.

커밍아웃이 유일한 정치적 행동이 아니게 된 상황, 그렇기에 정체성을 협상의 대상으로 놓는 상황은 여성 그리고 여성 퀴어 예술가에게도 빈번히 발견되는 전략 같아요. 2010년대 중반 이후 점화된 온라인 페미니즘의 부흥과 함께 스스로를 적극적으로 페미니스트라고 말하는 작가들의 등장, 그리고 자신의 정체성을 작업의 표지로 내세우는 퀴어 예술가들의 부상은 누군가에게는 '토큰'⟶이라 느껴질 만큼 가시적인 현상이긴 해요. '토큰'의 다른 면이 곧 '낙인'이기도 하다는 사실과는 별개로, 문화예술 시장이 팔릴 만한 매력적인 소수자성에 대한 관심과 탐닉을 늘 보여왔음은 사실이에요. 마치 '블루 오션'이라도 되는 것처럼요. 일시적이겠지만 저는 예술가 개인이 이런 상황을 이용하지 못할 것도 없다고 생각해요.

좀 다른 이야기일 수도 있는데, 저는 '레즈비언'이라는 용어가 전략적으로 '토큰'처럼 사용되었으면 하는 바람이 있어요. 제 자신이 여기에 일조하기도 하지만, 요즘 국내에서 특히 '레즈비언'이라는 단어가 새롭게 떠오르고 있잖아요. 이들을 꼭 기준으로 삼을 필요는 없지만, 영미권이나 유럽에서 나오는 텍스트를 보면 '레즈비언'은 되게 낡은 용어가 되었단 말이에요. '여성'을 사랑하는 '여성'. 그러니까 본질주의적 혐의를 강하게 내포하기도 하고, 최근 래디컬 페미니스트의 세력화와 함께 새롭게 각성한 '정치적 레즈비언'의 경우에는 트랜스 배제의 분위기를 풍기기도 하고요.

이런 이유로 젊은 세대의 퀴어들은 '여성'보다도 '논바이너리 non-binary', '부치'보다도 '트랜스젠더'로 본인을 정체화하기를 선호하기에 레즈비언이라는 용어 자체는 거의 사어가 되어가는 상태란 말이죠. 한편 국내에서는 레즈비언은 물론이고 레즈비언 미술, 예술이라는 것 자체가 한번도 주목을 받아본 적이 없죠. 1990년대 후반부터 2000년대 초반까지 남아 있는 자료들을 참고하면 《보지다방》(1998) 《작전 L》(2005) 《젠더 스펙트럼》(2008) 같은 전시가 드문드문 열렸고, 또 다큐멘터리 〈이반검열〉(2005) 〈3xFTM〉(2008) 〈불온한 당신〉(2015)이나 영화 〈여고괴담〉 시리즈, 드라마 〈클럽 빌리티스의 딸들〉(2011)이 있었지만 대체로 레즈비언이라는 용어 자체는 이반지하 작가의 말처럼 신문의 "사회 면"에 실리고는 했죠. 스스로 트랜스젠더라고, 혹은 레즈비언이라고 말하지는 않았지만 '남자인 척'한 것으로 지나친 비난을 받은 전청조 사건을 보면 지금도 별다를 바는 없어 보이긴 해요.

그러다 보니 당시 레즈비언 재현의 공백은 거의 막 부흥하던 인터넷 문화와 함께 해외 영화, 드라마, 소설 등이 채웠어요. 우리는 2000년대 중후반 레즈비언 커뮤니티의 구심점 같은 역할을 하던 〈엘 워드〉(2004-2009) 같은 드라마가 동시대 레즈비언들에게 어떤 영향을 끼쳤는지, 어쩌면 한 세대 뒤에 더 정확히 말해볼 수 있을 거예요. 어쨌든 이 동일시의 효과가 오랫동안 레즈비언 서브컬처에 영

⇒ 조재연·엄제현, 「조재연×엄제현의 티티카카 [2] 정체성, 인간」, 비평웹진 퐁, 2023.

향을 끼친 건 사실이에요. 존재한 적도 없고 존재할 리도 없는 LA 레즈비언의 이미지가 국내 레즈비언 커뮤니티에서 마치 고향처럼, 노스탤지어를 자아낸 시기가 있었다는 이야기입니다.

제가 기억하기에 2010년대 초반까지만 해도, 그러니까 레즈비언 커뮤니티가 홈페이지 형태로 존재했을 때 거기서 만났던 모든 사람은 〈엘 워드〉를 봤거나 적어도 그 존재를 알고 있었어요. 어떤 한 시기에 한국 레즈비언 커뮤니티에서 '레즈비언'의 상상 가능한 표상은 그들 자신이 아니라 〈엘 워드〉였다는 의미입니다. 탈식민적으로 매우 흥미롭기도 한 이러한 상황을 문제화하거나 가시화할 수 있는 영토로 삼고, 현재 통용되는 '레즈비언'을 다시 살펴볼 수는 없을까요? 말하자면 시차를 가지고 '레즈비언'이라는 용어에 켜켜이 쌓인 지난 수십 년간의 기억과 감정의 층위를 분석해보자는 거죠.

이처럼 비판적 개입의 차원에서든 아니면 작가 개개인이 '토큰'을 차지하기 위한 차원에서든 '레즈비언'이라는 용어를 점유하는 것은 충분히 해볼 만한 시도라고 생각합니다. 레즈비언을 이루는 문화적 기호와 콘텍스트를 전시의 주제로 차용한 야광 컬렉티브(전인, 김태리)의 《윤활유: Lubricant》(2022)(이하 '윤활유') 같은 전시를 단순히 레즈비언의 긍정적 가시화의 차원에서만 이야기할 수 없는 까닭이 여기 있고요. 이 전시가 단순히 존재하는 레즈비언의 시각적 재현과 반영만을 말하는 데 그치지 않고, '과연 레즈비언은 무엇으로 이루어져 있는가'를 질문한다는 점에서 특히 그렇죠. 이런 질문이 전시와 작업의 형태로 귀환하고 있다는 점은 무척 고무적이라고 느낍니다.

웅

트랜스젠더 활동가들이 과거에 농담처럼 하던 이야기가 생각나요. "우리도 좀 차별해달라"고. 동성애 혐오가 항문 성교로 수렴하던 분위기 안에서 트랜스젠더는 혐오의 대상으로도 언급되지 않던 감각을 표현한 말일 텐데, 그렇다고 해서 트랜스젠더에게 차별이 없다는 이야기는 절대 아닐 거예요. 오히려 실제로는 분명히 느끼는 차별이 공론장에 언급되지 않는 현실, 그리고 공론장에서마저 혐오의 문법이 주도권을 선점한 일련의 상황을 배경으로 둔 표현이었겠죠.

말씀하신 레즈비언에 관한 이야기도 비슷한 맥락 안에 있으면서, 한편으로 우리가 '부치'를 대할 때는 조금 다른 감수성으로 접근한다는 생각도 들어요. 사람들이 규범적 여성상과 극적으로 다른 부치의 유형을 특정한 캐릭터로 전형화하고, 시각예술을 비롯한 문화 콘텐츠에서 자조적이고 음화negative print된 감수성을 가진 이들로 표현하는 건 아닌가 하고요. 이런 점에서 레즈비언 문화를 하위문화로 언급할 수밖에 없거나, '레즈비언' '부치'라는 일군의 기호가 미학적으로 소비되는 상황에 대해서도 곱씹게 되네요. 여기에서는 레즈비언으로 공동체를 일궈 친밀함을 만들고 문화적 자원을 구축해가는 일 자체가 어려운 한국의 전반적인 성별 불평등도 고려해야겠지만요. 〈엘 워드〉의 존재하지 않는(웃음) 레즈비언의 삶이 어떻게 국경을 넘어서 불가능한 판타지로 재생되는지도 살펴보면 좋겠고요. 레즈비언이 사어가 되어가는 현상에 대해서는 저도 좀더 생각해봐야겠어요. 그것이 과장된 진단이라고 생각하더라도, 특정 정체성이 가시화되는 성과를 거두기 전에 나를 (탈)정체화할 수 있는 다른 개

념 틀이 등장하고 이것이 기존 정체성의 표현과 사용과 경합하는 상황에 대해서는 이후에도 더 이야기하게 될 것 같아요.

이게 어디까지 유효한 추측일지는 모르겠지만, 야광 컬렉티브의 작업은 실생활에서 레즈비언으로 정체화를 했더라도 사회적, 공동체적, 문화적 정체성으로서의 레즈비언과 의식적으로 거리를 두면서 레즈비언의 소재를 취하는 것 같다는 생각이 들었어요. 그래서 레즈비언의 '부재'를 진지하게 생각해서 이야기하기보다는 애당초 없던 것, 즉 허수로 두고 여기에 '유사'나 '가짜'를 붙일 수밖에 없는 서사를 만들어간다는 인상도 받게 돼요. 서구와 달리 레즈비언의 하위문화가 음화 버전으로나마 '보존'되는 것일까요?

리타

한 번도 제대로 도착한 적이 없다는 점에서 보면 '보존'이라기보다는 '오해'와 '오용'인 것 같아요. 저에게는 그 점이 중요하고요. 단순히 "우리 존재 파이팅"으로 귀결되지 않는 오해와 오용의 아카이브가 더 늘어나야 한다고 생각해요.

퀴어 작가와의 친밀감과 거리두기

웅

퀴어성 또는 퀴어를 보는 기성·주류 미술계 혹은 미술사회라고 부를 수 있는 기관과 제도에 대해서도 생각할 수 있어요. 『아트인컬처』나

『월간 퍼블릭아트』『월간미술』같은 기성 미술 잡지에서도 '퀴어 미술'을 키워드로 다뤄왔는데요. 최근의 젊은 퀴어 작가들에 주목해서 현장의 새로운 풍경을 경향으로 다루는 방식은 적어도 2015년 8월부터 시작된 것 같아요. 탁영준(당시 『아트인컬처』 기자) 씨가 웹진에 남긴 글 「한국 미술계에도 '여섯 빛깔 무지개' 뜰까?」⇩가 짧은 분량임에도 많이 회자됐어요. 무언가 급격하게 부상하는 조류에 관한 정리가 갈급했던 시기였어요. 임근준 비평가가 성소수자 인권활동가, 게이 칼럼니스트, 번역가, 드래그아티스트, 트랜스젠더 인플루언서 등을 인터뷰한 『여섯 빛깔 무지개』(2015)가 그해 12월 출판됐고요. 그즈음 자신이 퀴어라고 스스럼없이 소개하는 일군의 작가가 등장했어요.

국공립미술관에서도 직접적이진 않지만 그래도 적극적으로 퀴어 작가들을 섭외해서 전시를 해왔죠. 가령 이강승 작가와 듀킴 작가는 2020년 국립현대미술관 서울관에서 기획한 '2020 아시아 기획전'《또 다른 가족을 찾아서》에 참여했는데요, 같은 해 현대자동차와 국립현대미술관이 주도하는 공모 프로그램인 '프로젝트 해시태그'에서는 서울퀴어콜렉티브가 선정되었어요. 이강승 작가는 2023년 올해의작가상에 이름을 올리기도 했고요.

저는 작가들이 표명한 퀴어적 존재론과 시각예술의 퀴어한 실천 등이 작가와 기획자, 컬렉터를 비롯한 미술계 종사자 사이에 네트

⇒ 탁영준, 「한국 미술계에도 '여섯 빛깔 무지개' 뜰까?」, 『아트인컬처』 웹진, 2015, https://artinculture.kr/webzine/article-2610, 2024년 6월 20일 접속.

워크를 이루는 과정에서, 자체적으로 협업 및 전시를 기획하면서도 바깥으로는 미술계를 끊임없이 두드려왔다고 생각해요. 이런 변화를 잘 살피고 정리해야 할 것 같네요. 내부에서 퀴어 작가로 스스로를 명명하는 이들이 군집을 이루고 네트워크를 넓혀오는 동안, 퀴어 씬 바깥에서는 퀴어 미술이 하나의 분과 예술처럼 이해된 건 아닌가 하는 인상도 받아요. 즉 퀴어적 관점이나 담론으로 더 확장되지 않고 퀴어를 하나의 소재로 삼게 되면서, 일군의 퀴어 작가를 볼 때 특정한 정체성 너머의 맥락으로 넓혀서 접근하거나 미술계를 퀴어적 실천으로 확대해서 바라보는 시도를 하기보다는 '그들만의 리그'로 좁히고 있다는 생각도 들고요. 이런 식으로 진행하다 보면 퀴어라는 화두를 선별적으로 선택하면서, 현실과의 연결이나 퀴어적 관점으로의 지속적인 재해석 그리고 체제 비평에 대해서는 회피할 수밖에 없겠구나 싶어요.

아까 블루오션 이야기가 나왔는데요. 그동안 언급되지 않았던 레즈비언…… 퀴어 페미니즘보다 레즈비언이라는 단어가 더 언급되지 않는 건 기분 탓일까요. 아무튼 미약하게나마 '레즈비언 미술'을 계속 소환하는 흐름이 조금씩 보이는 것 같아요. 작가들이 그러했듯 새로운 독자들이 등장하는 건 아닌가 싶고요.

리타 님은 요즘에는 어떤 퀴어 작가와 작업하고, 또 그들의 작업을 비평할 때 어떤 독자를 염두에 둔 채 글을 쓰시나요?

리타

퀴어 미술의 장르화, 나쁘게 말하면 부족部族화, 갈라파고스화의 위

험성에 대해 저도 동의해요. 그러면서도 남웅 님이 언급하신 것처럼 새로운 작가와 독자의 등장을 피부로 직감하고 있기에, 앞으로 그들과 함께 어떤 이야기들을 할 수 있을까 고민하고 또 기대하게 됩니다.

저는 20대 때부터 알아온 퀴어 예술가들과 함께 성장하면서 글을 써왔고, 또 글을 쓰면서 새롭게 알게 된 퀴어 예술가들과도 마찬가지의 관계에 있는 듯해요. 아마 남웅 님도 비슷하시리라 생각하는데요. 그 과정에서 아직 친하게 남아 있는 작가도 있고, 작업을 그만뒀다든지, 아니면 저와 싸웠다든지(웃음) 같은 이유로 연락이 잘 안 되는 작가도 있죠. 어찌 되었건 저는 퀴어 하위문화 안에서 노는 것과 배우는 것, 사랑에 빠지는 것과 글을 쓰는 것이 그다지 구분되지 않는 상태로 비평 작업을 계속해왔어요.

요컨대 팟캐스트 '퀴어방송'이나 《유사 레즈비언 파티》 같은 클럽 대관 행사부터 《엘 워드 상영회》 같은 크고 작은 이벤트를 진행했고, 또 아마 제 평생의 자랑거리가 될 이반지하 작가의 《최초마지막단독인권콘서트》를 감독했는데요. 이 일은 단순히 '진짜' 내 일과 분리된 다른 어떤 이벤트가 아니라, 그 자체로 현장에 개입하는 비평 행위이자 실천이었다고 생각해요. 지금은 문상훈 작가와 함께 《킬타임트래시》라는 이벤트를 1년에 한두 번 열고 있어요. 퀴어들과 아무것도 하지 않고 그저 얼굴을 보고 안부를 확인하는 장이 있었으면 하는 마음에 열게 된 이벤트입니다. 이 이벤트를 열면서, 또 여기서 많은 퀴어를 만나 이야기를 나누면서, 또 그들이 선뜻 공유해주는 이야기를 듣고 작업을 보면서 정말 많은 감각이 열린다고 느껴요.

그런데 문제는 퀴어 하위문화에서 비평가, 연구자, 기획자, 문

화 생산자와 소비자, 관객, 참여자의 역할이 대개 전부 뒤섞여 있다 보니, 어디까지 거리를 두면 좋을지 전혀 모르겠다는 거예요. 좋게 말하면 퀴어 하위문화에 속해 있다는 건 르네상스 맨(아니, 퍼슨 person이라고 불러야 할까요?)이 될 기회이기도 하지만, 나쁘게 말하면…… 그리고 대부분 여기에 해당하겠지만, 결코 전문가가 될 수 없는 아마추어로 머무는 것이기도 하거든요. 물론 여기서 '착즙'할 수 있는 쾌락이나 해방감도 있고, 그 자체로 정상 규범에서 능동적으로 탈주하는 대안적인 삶의 모델을 생산하기도 하지만…… 저에게는 계속해서 고민거리를 던져주기도 합니다. 직설적으로 말하면, 현실적인 차원에서 어떻게 '패거리'처럼 보이지 않을까가 제일 큰 고민거리예요. 이미 그렇게 보일 수도 있는데, 그렇게 보인다면 저와 자주 일하는 작가들이 독해의 가능성을 제한받을까 봐 걱정되기도 하고, 또한 앞서 말한 갈라파고스화에 불을 붙이게 될까 봐 또 우려되기도 합니다. 그래서 오히려 딱딱하게 굴거나, 거리를 지키려는 부분도 있어요.

드래그아티스트 중에서 제가 가장 열렬히 쫓아다니던 작가가 아장맨이라는 분인데요, 언젠가 한번은 제가 공연이 끝나자마자 도망을 가서 (아장맨이) 대화해보고 싶은데 왜 그렇게 도망을 가느냐며 쫓아온 적도 있어요. 그게 계기가 돼서 말을 좀 트긴 했던 기억이 있네요. 아무튼 여성 퀴어 예술가들과 거리를 어떻게 지켜야 할지, 지킨다면 또 얼마나 지켜야 할지, 이게 정말 곤란한 부분 중 하나예요. 물론 이런 흔들림 자체를 결국에는 껴안을 수밖에 없지만요. 남웅 님은 어떠세요?

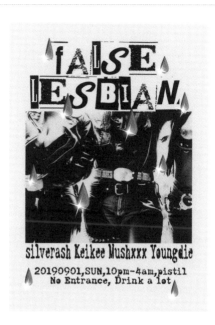

《유사 레즈비언 파티》 2회 포스터, 이연숙(리타) 기획, 피스틸,
2018년 12월 23일(1회), 2019년 9월 1일(2회)

《엘 워드: 제너레이션 큐generation Q 상영회》 포스터,
이연숙(리타) 기획, 여성이론연구소, 2019년 12월 29일

웅

정말 아장맨의 충실한 팬이셨다는 생각이……(웃음). 저는 최근 퀴어 작가들과 함께하는 작업이 이전과 비교하면 부쩍 줄어든 것 같아요. 자체적으로 평가한다면, 퀴어 작가의 전시가 많아진 2010년대 중반 시점에 제가 다수의 퀴어 작가와 작업한 이력이 미술계에서 일종의 프레임으로 작동했다는 생각이 들어요. 한쪽에서는 작가들이 "퀴어 작가만 써주는 것 아니었어요?" 하고 새삼 물어봤다면, 다른 한쪽에 서는 내 명함을 보고 "아 성소수자셨구나" "이런 일도 하시는구나" 하며 새삼 놀라워하는 기관이나 중장년 작가 들이 있는 거죠. 10여 년 간 이렇게 저렇게 작업하다 보니 저도 구력이 생긴 필자가 되었는 데, 이런 점이 저보다 젊거나 막 작업을 시작하는 작가들에게는 제안 의 문턱이 되기도 할 거고요.

또 한 가지, 이게 최근 퀴어 여부를 막론하고 작가들과 접촉이 크게 늘지 않는 이유이기도 할 거예요. 제가 이렇다 할 SNS를 운영 하지 않다 보니 제가 어디서 어떤 활동을 하고, 어떤 글을 쓰는지 작 정하고 찾지 않는 이상 알기 어려운 점도 있겠죠. 반성하면서도 반발 심이 드는 부분입니다(웃음). 그 밖에도 굳이 비평가를 찾지 않고 다 른 분야의 문필가나 작가 들과 텍스트 작업을 하는 경우도 많이 보 이는데, 제게는 인권활동가라는 명함도 있으니까 거리를 두지 않을 까…… 라는 자격지심을 살짝 비치지만, 모르죠. 글이 별로라서 찾 지 않는다는 쓸데없는 의심은 하고 싶지 않아요(웃음).

엄살은 그만 떨게요. 함께 활동하는 과정에서 작가와 비평가 가 함께 성장할 수 있다는 걸 느끼게 해준 작가나 비평가 들이 있어

요. 지금 옆에 계신 리타 님도 그렇고요. 특히 퀴어 작가들은 퀴어라는 한국의 특수한 맥락을 공유하고, 이를 함께 체화해낸 경험을 공통으로 가진 이들일 텐데요. 이런 경우 한편으로는 성소수자 인권활동가의 태도, 다른 한편으로는 정치적 맥락 위에서 시각예술의 형식과 문법을 어떻게 고안해내는지 살피는 비평의 태도를 둔 채 그 사이를 오갈 수 있었어요. (작가와) 커뮤니티를 공유하고 구성해가면서 미술인에 대한 의식과 감각을 같이 나누지만, 아무래도 비평가와 작가의 관계이다 보니 결국은 작업을 통해 이야기를 나누고 혹 멀리 나간다 싶으면 의식적으로 작업 이야기로 돌아오곤 했어요. 맞는 비유인지는 모르겠지만, 대담이나 상담을 할 때 두 사람 사이에 사물을 둬서 서로가 안정적으로 시선을 둘 수 있게 만드는 것처럼요. 어쩌면 친밀함을 작업의 바탕으로 삼아서 이야기를 풀어냈고, 그런 과정이 저에게는 비평의 자리에서 질문하고 대화하는 훈련이 되었어요. 세심하게 짚어가면서 되도록 가리지 않고 이야기를 나눴지만, 그럼에도 '작업에 관한 대화'라는 문턱이 작동한 셈이죠. 이게 어쩌면 비평이 혼자 하는 작업이라는 의식을 새삼 환기해준 과정 같기도 하네요. 당대의 정세와 공동체의 대기를 공유하면서, 비평을 나눈 동료든 퀴어 공동체의 일원이든 함께 맞대온 시간이 짧지 않은 분들과는 그 친밀함까지도 작업에 가져다 바친 셈인데, 요새는 그분들에게 다른 비평가 혹은 성소수자로 본인을 정체화하지 않는 사람의 언어도 받아보라고 권해요.

　　리타 님이 말씀하신 거리두기에 대해서는…… 착각에 사로잡히지 않으려고 하죠. 예컨대 그 작가에 대해서 내가 더 잘 안다는 생

각, 사적인 정보도 그렇지만 그가 성소수자고, 어떤 배경에서 사람을 만나고 활동해왔는지를 더 잘 안다는 것 등. 같은 정체성으로서 자신을 설명한다는 이유로 지식의 층위부터 감각까지 잘 안다고 생각하는데, 착각인 거죠. 비평가는 문장의 강단만큼이나 예상치 못할 훅 hook을 받아들일 준비도 잘해야 한다고 생각해요. 놓치는 것이나 다른 접근의 해석 들에 열어두는 일이 중요하다는 건데, 말하다 보니 비평 작업이 원래도 예민함을 요구하는데 위험 관리까지 잘해야 한다는 얘기 같아 살짝 뻐근해지네요.

하나 더 이야기한다면, 저는 활동가로서 일상을 의제로 발굴하거나 가공하고 사람들에게 알리는 활동을 하잖아요. 그 과정이 미술비평을 하는 중 발동하기도 해요. 직업병처럼. 그래서 가끔은 작가의 작업 배경에 관한 설명이 길어지기도 하죠. 이렇게 쓰면 독자들을 가르치자는 건가 하는 경계심도 들지만, 어느 순간에는 의식적으로 길게 쓰자고 마음먹기도 해요. 그의 작업을 알리려면 최소한 커뮤니티의 상황, 퀴어의 현재를 알아야 해. 그런데 이렇게 쓰는 글은 나중에 보면 읽다가 지치더라고요. 그래서 글을 쓰는 것만큼 줄이는 것도 너무 중요한 과제라는 생각이 들 때가 있죠.

같은 작가의 비평 텍스트 작업을 두세 번 이상 맡게 되면 글을 쓰는 과정에서 새로운 접근을 시도하게 돼요. 뭐랄까, 처음과 비교하면 비평의 주도권이나 자율성이 좀 생긴다고 해야 할까. 또 작가의 서사를 그대로 설명하기보다 형식성에 대해서 이야기하게 돼요. 이 과정에는 의식적으로 접근하게 되고요. 어쨌든 이건 모노드라마나 자서전이 아니라 미술이니까.

리타

동감해요. 저도 글을 쓸 때면 내용만큼이나 '이게 누구한테 읽힐 것
인가'를 굉장히 많이 고민하거든요. 예컨대 어떤 퀴어 예술가에 대한
글을 처음으로 쓸 기회가 생겼을 때, 지면의 성격에 따라서 내가 어
디까지 깊게 들어갈 수 있을지를 미리 가늠해봐요. 요컨대 신문이나
잡지처럼 다소 대중적인 성격의 지면이라면 제가 진짜로 쓰고 싶은
내용보다 소개 차원에 해당하는 글을 써야 할 것 같다고 판단해요.
사실 이런 판단은 작가한테 꼭 좋지만은 않을 수 있어요. 제가 퀴어
적 관점의 비평을 자주 써왔기 때문에 일어나는 판단이라서, 오히려
작가로서는 본인의 다른 면을 조명받을 기회를 놓치는 것일 수도 있
고요.

　　그래서 "다른 비평가 혹은 성소수자로 본인을 정체화하지 않
는 사람의 언어도 받아보라"고 권하는 남웅 님의 제안을 이해할 수
있어요. 굳이 글을 쓰지 않더라도, 퀴어적 관점이 작품 감상 자체에
방해가 될 때도 있어요. 내가 이런 종류의 주제를 오래 다뤄왔다는
식의, 일종의 오만함이 발동할 때가 있는 거죠. '퀴어 예술가들은 항
상 이런 특수한 맥락에 있었으니까 여기서 이런 작업이 나왔겠지'라
고 먼저 지레짐작하게 되는데, 이게 득도 있고 실도 있죠.

웅

여기서는 어쩌다 보니 리타 님이나 저나 뼈 굵은 비평가들이 됐는데,
미술계에 가면 우리는 젊은 축에 속하는 평자잖아요. 애당초 비평 인
구도 많지 않지만 1980년대, 1990년대생에 속하는 애들이 "퀴어"라

고 하니까 '그래도 미술작업이나 담론에 관해서 젊은 언어로 써주지 않을까?'라는 기대를 품고 부르는 것도 같고요. '이 전시나 작업에 퀴어한 언어로 접근해주면 좋겠다' 하는 수요도 있는 것 같고, 근래의 경향을 보면 이렇게 비평가에게 자기 브랜드가 생기는 건가 싶어요. 이게 브랜드인지 프레임인지는 좀더 굴러봐야겠지만 말이죠.

퀴어 비평가이든 퀴어적인 이야기도 할 수 있는 비평가이든 간에, 어느 정도 하위문화에 대한 감각이나 당사자성을 가지고 있으면서도 보편적 언어, 즉 아카데미 비평 문법에 학습된 사람들이라면 양쪽의 균형과 조율을 맞춰가는 훈련이 되었을 것이라고 생각해요. 그래서 또 이런 생각도 들어요. 퀴어 작가에게 비퀴어 필자와 작업을 해보시라 이야기했지만, 언젠가는 다시 퀴어 비평가와 작업을 할 필요도 있다고요. 그렇게 갱신해가는 게 중요하다는 입장으로 다시 돌아오게 돼요.

그래서 지금은 미술계 안에서 제 언어를 만들어가는 과정에 있다고 하더라도, 퀴어 커뮤니티에서 커뮤니티를 기반 삼아 비평하는 사람의 역할이 뭔지 생각하는 일이 중요하게 느껴져요. 그때그때 변해온 경향과 상황을 비평적으로 매듭지을 시점을 만들어내는 작업 말이죠. 그게 제게도 시간을 정리하는 작업으로서 의미를 가질 거고요. 동시대가 손에 안 잡힐 듯 지나가지만, 뒤돌아보면 그게 과거가 되고 의미 부여와 분류가 필요한 시간이 되더라고요. 달라진 관점으로 기존의 정리된 시간을 다시 바라보는 작업도 필요하고요.

퀴어 미술의 긴장과 협상 속 대화의 미덕

웅

다른 비평가도 그런지 모르겠는데 (리타 님은) 미술비평 말고 다른 작업도 하잖아요. 저는 인권활동을 이야기했는데, 리타 님은 어떤 작업을 하시는지 얘기해주면 좋겠어요.

리타

앞서 짧게 소개했지만 저는 팟캐스트, 클럽 파티, 컬렉티브 활동과 같은 작업을 모두 비평의 연장이나 실천이라는 차원에서 해왔어요. 2015년을 기점으로 계속 써온 만화비평에서도 계속해서 일탈적이거나 소수자적인 것을 읽어내는 작업을 했고요. 영화비평 쪽에서는 재현의 부족, 특히 서사에서 전형화된 구조에 대한 비판을 많이 한 듯해요. 왜 레즈비언이 등장한 영화들은 다 이럴까. 그러니까 어느 한 방향으로만 이야기가 흐르는데, 아마 이건 게이 영화에서도 비슷할 것 같아요.

　　예컨대 레즈비언, 게이 영화의 많은 인물이 커밍아웃하고 고통받다가 애인을 만나 행복해지고, 아니면 실연을 당해서, 또는 사회의 편견을 못 이겨서, 이 모든 것의 결과로 우울해하다가 결국 자살하잖아요. 이런 서사의 반복적인 경향성을 읽는 작업을 했어요. 또 에세이로 분류될 수 있는 글도 썼어요. 저는 비평에서도 '나'를 등장시키는 경우가 종종 있는데, 최소한 제 안에서 에세이와 비평의 경계는 흐릿한 것 같아요. 제 경험이 어떤 식으로 사용되거나 자원화될 수

있는지 실험하는 작업을 꾸준히 하고 있어요. 이렇게 적고 보니 제가 한 분야에 전문성을 가지기보다는 여러 분야를 넘나들면서 스스로의 유연성을 시험하는 것 같기도 하네요. 여기서 오는 자유로움도 있지만, 그만큼이나 자주 '도대체 나는 뭘 하는 사람인가' 자문하게 돼요. 기본적으로 유연하다는 게 그만큼 불안정하다는 뜻이기도 하잖아요. 나는 언젠가 어딘가에 자리를 잡게 될까? 물론 자리를 잡지 않는 것을 일종의 태도, 심지어 신념으로 가져가고는 있지만, 10년 뒤, 20년 뒤가 잘 상상되지 않기는 해요.

웅

또래 미술 종사자가 하나둘 기관이나 미술관에 안착하는 걸 보게 돼요. 물론 그들은 대부분 큐레이터고, 비평가와는 사정이 다르죠. 작가를 모으고 장소를 확보해서 전시를 기획하는 실무 전반을 하는 큐레이터와 달리 비평가는 대개 글 쓰는 일에 주력하잖아요. 두 직능은 서로 구분되지만 상보적이기도 해서 많은 비평가가 전시 기획과 진행을 위한 실무를 맡기도 해요. 이건 비평과 전시 기획 양쪽을 풍부하게 해주는 경험이 되기도 하지만, 거칠게 말하면 시장의 관점에서는 비평보다 전시 진행과 기획에 일자리와 기금이 더 많이 제공되기도 하죠.

　　다들 자기 생업을 미술계 안에서 찾는데, 저는 그럴 생각을 해보진 않았어요. 물론 저는 성소수자 인권 운동을 하는 사람이면서 동시에 미술비평도 겸하는 중이죠. 활동가와 비평 작업을 병행하는 일에는 장단이 있어요. 장점이라고 한다면 이 판 안에서 재현의 조건이

어떻게 만들어지고 또 사람들이 어디서 어떻게 떠드는지를 일부러라도 찾아보는 과정에서 생태계를 파악할 환경이 주어진다는 거죠. 활동가라는 명함은 그 자체가 갖는 무게와 부담이 있지만, 적어도 여러 종류의 글을 쓰면서 각 글이 가지는 통념적인 프레임을 깨보는 시도를 할 수 있어요. 그만큼의 재미와 의미가 있고요.

단점에 대해서는⋯⋯ 성명을 예로 들어볼게요. 성명의 공식 같은 게 있거든요. 어떤 사건이 있고, 이 사건이 어떤 문제가 있고, 우리는 어떻게 보고 있으며 그래서 좌시하지 않겠다, 규탄한다 등으로 끝나는 어떤 흐름이 있어요. 이런 프레임은 논리적 정합성을 염두에 두더라도 읽기에 재미있는 글은 아니죠. 그래서 글 안에 비평적인 관점을 집어넣고 싶거나, 어떤 해석을 지니는지 좀더 얘기하고 싶은데, 성명은 기본적으로 주장이 분명해야 하는 글이거든요. 이런 성명에서의 태도가 비평을 쓸 때도 작동하게 돼요. 특히 퀴어 작가에 관해 쓸 때는 '이 사람이 어떤 배경에서 이런 작업을 했는가'에 대해 주변적인 이슈와 의제가 연결되면서 성명화가 되어가는 거예요. 다행히 그것이 글을 쓰는 동력이 되기도 해서, 작업마다 강약 조절을 하려고 노력하는 편이에요.

또 하나의 곤란함이라고 한다면⋯⋯ 비평가로 이름을 내놓고 활동하다 보니까 서울 외 지역에서도 저를 부르는 일이 생기잖아요. 비평가 매칭이나 멘토링 프로그램에 섭외되고 참여하면 기관의 행정 절차를 진행하게 되는데, 이 과정에서 내가 그들의 기준에서 어떤 위치에 있는가를 답해야 해요. 기관도 나름의 편의와 효율적인 진행을 위한 단계를 두잖아요. 그래서 나는 교수이거나, 지자체장이거나,

미술 기관에서 일한 적 없느냐는 질문에 답해야 히는 처지가 되죠. 제가 가진 명함은 활동가 명함인데, 기관에서 돌아오는 대답은 네가 일하는 이 단체는 경력으로서 인정되지 않는다는 거예요. 당시에는 젊은 비평가를 쓰려면 그 정도를 감수하셔야 하는 것 아니냐고 가볍게 대거리하면서 여차여차 잘 해결했는데요. 이런 게 앞으로 비평가의 노동 환경을 고려하면 변해야 하는 미술 행정은 아닐까 생각해요.

리타

앞서 제가 퀴어 예술가의 조건과 상황을 고정된 값이 아니라 협상 가능한 장으로 읽어야 한다고 말했는데요. 저희도 마찬가지라는 생각이 드네요. 퀴어 예술가는 퀴어 당사자로서 특수한 어려움을 갖고서 세상에 자신의 작업과 존재를 설명해야 하잖아요. 당장 기금을 위한 기획서를 쓸 때도 내 정체성이 득이 될지 실이 될지를 따져야 하고, 득이 된다면 얼마나 더 어필해야 할지, 실이 된다면 얼마나 더 감춰야 할지를 고민해야 하죠.

비평가라는 직함을 달고 스스로를 소개하긴 하지만, 우리 입장 역시도 퀴어 예술가와 크게 다르지 않은 것 같아요. 뭔가 더 아는 것처럼 보이고, 더 능숙한 것처럼 보이지만 사실은 이들과 같이 헤매고 있죠. 물론 이런 분열적인 상황이 특수하고 그만큼 특권적일 수 있지만, 정신적으로나 육체적으로나 소진되기 쉬워요. 저는 때때로 제가 온탕과 냉탕을 번갈아 다니는 것 같다고 느껴요. 뭐랄까, 객관적인 설명과 분석을 요구하는 작업을 하다가도, 또 반대로 너무 감정적인 접착이 일어나는 작업을 하게 되거든요. 이것 또한 제가 비평가라는

직함 이전에 퀴어 당사자이기 때문에 겪을 수밖에 없는 일이고요.

웅

지금을 살아가는 또래 세대들이 처한 노동의 여건도 있고, 자원의 문제도 있겠고, 그 안에서 살아가는 퀴어에게 놓인 특수한 환경도 리타 님이 말한 일들의 원인으로 작용하는 것 같아요. 그래서 협상 과정이 참 쉽지 않을 때가 있죠. 저는 비평 작업을 할 때, 퀴어 당사자와 직접적으로 연결되지 않더라도 의식적으로 퀴어적인 맥락을 넣거나 해석을 개입시키기도 해요. 이럴 때도 딜레마는 있어요. '애는 퀴어 비평가니까' 하면서 퀴어적인 관점을 무작정 기대한다거나, 아니면 반대로 비평에 대한 반응이 탐탁지 않을 때도 있거든요. 제가 퀴어인지 몰랐던 경우에는 적잖이 당황했던 것 같고요. 아는 경우에는 비평에서 퀴어 특정성이 유난히 강조된다는 식의 반응이 한편에 있었던 듯해요. 제가 비평에서 강조한 퀴어적 접근이나 소재에 대해 기관이나 담당자 분들은 이런 말씀도 하시죠. 이런 일은 꼭 성소수자가 아니어도 일어날 수 있는 일이라고 퉁 치거나, 왜 군이 이런 글을 썼는지 한 번 더 재고해주시면 좋겠다고요. 되게 정중하게 얘기하는 거절을 마주할 때 생각이 많아져요. 내가 여기서 싸워야 하는지, 혹은 이것이 허용 가능한 양보일지에 대해서요. 뭐가 되었든 나는 퀴어로 일단 통칭이 되거나 반려되는구나. 결국에는 싸우게 되는 것 같고요.

리타

저도 비슷한 경험이 있어요. 퀴어든 페미니즘이든, 거기에 연루된 제

관점을 빼달라는 요구를 받게 되는 경우가 종종 있있어요. 심할 때는 글을 거절당하기도 했고요. 그래서 양보하게 될 때, 글을 수정하거나 글을 돌려받게 될 때, 실제로 손상당한 듯 느껴지거든요. 이 느낌이 정말 글을 쓰는 저 자신을 위태롭게 만들어요. 한편으론 '이게 뭐가 그렇게 중요하다고 수정해주기가 싫은가?' 싶고, 또 '퀴어나 페미니즘에 관한 이야기는 아직 민감하니까, 싫을 수도 있지' 싶죠. 하지만 워낙에 그런 주제들과 제 존재 자체가 긴밀하게 연결되어 있다 보니, 단순히 기계적으로 수긍하기는 어려운 제안인 거예요. 이런 경험이 누적되다 보니 글을 쓰기 전에 미리 청탁한 사람들에게 물어봐요. 퀴어나 페미니즘 같은 말이 들어가도 괜찮겠냐고, 그리고 긍정적인 결론으로 가는 글이 아니어도 괜찮겠냐는 식으로요.

웅

내가 나의 언어를 위해서 어떤 것들을 포기하는가. 어떤 식으로 생각하면 굉장히 쓸쓸해지는데, 어떤 식으로 생각하면 편안하기도 해요. 저는 앞으로도 이런 생활이 이어지겠구나 생각하지만, 이 상황을 스스로 감당할 수 있는 정도로 지속하려면 어떤 지지나 자원이 필요할까, 이 고민은 끝나기는 할까 하는 물음도 들어요.

리타

잘 모르겠네요. 인정과 보상에 대한 아무런 기대도 없이 쓰던 시기가 있었고 또 지금은 당연히 그렇게 쓰는 게 옳다고 생각은 하지만, 미래를 생각하면 막막해지는 게 사실이에요. 왜 막막한가 하면, 나이를

더 먹어갈수록 비평을 통해 생계활동을 이어나가는 게 굉장히 힘들 것이라 예상하기 때문이고, 또한 앞서 우리가 언급한 것처럼 글을 쓰는 이상 보편적 관점, 언어와의 협상을 계속해서 지속해야 한다는 사실이 벌써부터 두렵게 느껴지기 때문이에요. 물론 이런 협상 과정은 퀴어 혹은 소수자 주체가 지금의 세상에서 말하는 주체로 나타나기 위해 겪어야만 하는 특수한 곤경을 드러내는 상황이니까, 그 자체로 흥미롭죠. 하지만 그런 과정에서 정신적, 육체적으로 소진되기도 하기에 단순히 긍정적인 측면만 부각하기는 어려워요.

어쩌면 지금 이 책이 대화의 형식을 가져야 하는 이유는 퀴어로서, 퀴어라는 주제를 비평으로 다루는 우리가 처한 교착 상황을 드러내기 위함이 아닌가 싶어요. 대화를 책으로 만든다는 형식 자체부터가 좀 위험하잖아요. 일단은 밑천 다 보이는 거 무섭고요. 그다음에 이 대화에서 어떤 종류의 생산적인 것이 발견되지 않을까 봐 무섭고. 그리고 우리 둘이서 하는 일이기 때문에 전체적인 사항을 내가 통제할 수 없다는 것에 대한 엄청난 두려움도 있고요. 근데 대화만큼 사적인 맥락을 공적으로 봉합하는 형식도 없다는 생각이 들어요. 어떻게 될까요?

웅

대화 형식에 대해 이야기한다면…… 우리가 앞에서 작업 환경에 대해 말하면서 유튜브 같은 것 얘기했잖아요. 그러면서 유튜버들이 하는 '썰 풀이' 얘기를 했는데요. 저는 이 대화가 거기서 크게 멀지 않은 것 같아요. 여기서 이야기할 전시와 작가 들이 많기도 하고, 이들

을 관류할 외부의 정세와 경향을 엮으면서 화두를 던지는 작업을 평론 형식의 글로 풀 수도 있을 텐데요. 아직 현재 진행 중인 이야기 안에서 다양한 관점이 오갈 수 있으리란 생각이 들었죠. 그래서 완결성 있는 글의 방식으로 봉합하기보다 조금 엉성하고 거칠어도 SNS의 밈부터 민감한 소재에 이르는 행동과 경향, 언어 들을 담아낼 수 있는 방식으로 대담을 하자, 그리고 썰을 풀면서 고민을 얘기하자는 데 동의했어요. 그간 너무 이런 얘기가 없었으니까. 그동안 개별 비평가는 자신의 문장으로 어느 정도 상황을 조율하고 통제하면서 글을 썼지만, 이런 식으로 불안정하고 불완전한 이야기를 나눈 경험은 많지 않았던 것 같거든요.

리타

제 기억으로는 국내에서는 없었던 자리 같아요. 그러니까 최소한 퀴어 비평이란 주제로 대화하는 자리가 없었던 이유는 일단 서로 잘 몰라서, 그다지 안 친해서가 아니었을까요(웃음). 그리고 지금 우리가 하는 방식으로, 저 사람은 어떤 걸 쓰고 이 사람은 어떤 걸 다룬다는 방향 등을 어느 정도 잡아가면서, 일종의 메타 비평적인 대화 구도를 형성했던 사례 자체를 잘 모르겠네요.

예를 들면 이전 세대의 퀴어 비평가들이 본인의 사적인 맥락을 드러내면서 대화하는 분들은 아니었던 것 같아요. 저희는 사적인 맥락을 얘기하는 일에 훨씬 더 특화되었거나, 또는 그 일에 매력을 느끼는 유튜버 쪽에 훨씬 더 가까우니까 이런 작업을 할 수 있는 거겠죠. 유튜브 얘기로 돌아가면 '소수자 말하기'가 자기 계발의 거대한

흐름에 동참할 수밖에 없는 일이지만, 그 안에서도 유효한 어떤 실험이 계속된다고 믿거든요. 특출한 방식으로 '소수자 말하기'를 하는 유튜버들을 유튜브를 통해 볼 수 있어서 정말 다행이다, 종종 이런 생각을 해요.

웅

우리가 계속 '자기 계발의 흐름'에 관해 비판적으로 얘기하고 거리를 두는 것 같지만, 사실 그 흐름에서 탈출할 수 없는 것 같아요. 작가만이 아니라 전시 기획자나 비평가도 SNS에서 꾸준히 본인을 홍보하잖아요. 자기가 이런 활동을 했다는 걸 많이 알리고, 그 과정이 단순한 자기 계발과 홍보로 끝나지 않기도 하고, 미약하게나마 토론이 이뤄지기도 하고요. 이런 사항 등을 공유할 네트워크나 사회라고 부를 기반이 정말 빈약한 상황에서는, 지금의 대담 같은 시도가 이후의 대화와 담론을 만드는 작업을 위한 마중물이 되지 않을까 기대해요. 여기서 출판의 방식은 이후 대화의 자리를 일부러라도 만들 수 있다는 효능이 있겠고요.

리타

미술에서는 잡지가 아예 제 기능을 못 하니까 이런 기회, 공통의 장 자체가 아예 모두 분열되어버린 것 같아요. 또 제가 볼 땐 미술이 다른 장르보다 훨씬 더 개인의 매력과 그에 관한 선망을 자본 삼아 굴러가는 것 같거든요. 인상비평일 뿐이지만 다른 장르는 이 정도로 겉으로 보이는 화려함을 선망하지 않는 듯 보여요. 제가 볼 때는 비평가

끼리도 견제하거나 질투하거나, 서로 싫어하는 감정이 훨씬 더 강한 것 같고. 글로 싸우지도 않잖아요. 최근 들어서는 그런 상황 같아요.

#공동체

#하위문화

#액티비즘

리타

1장에서는 우리 자신을 매개 삼아 약 지난 5년간의 문화예술계에서 퀴어와 퀴어성이 어떤 식으로 이해되어왔는가를 쭉 훑어봤어요. 오늘 대화는 미술의 현장에 좀더 집중해볼 예정인데요. 아무래도 여성 퀴어를 주제로 한 전시 자체가 남성 퀴어를 주제로 한 전시보다 양적으로 적기 때문에, 미술만큼이나 다른 문화 예술 장르를 함께 가로지르면서 이야기할 수밖에 없겠습니다.

그럼 본격적으로 전시 이야기를 좀 나눠볼까요? 지난 몇 년간 퀴어 예술가의 전시뿐 아니라, 퀴어를 주제로 내세운 전시들이 부쩍 많이 등장했죠. 이런 경향성을 정리한 글 몇 편이 기억에 남네요. 2021년 '일다'에 정은영 작가가 쓴 「지금, 한국 퀴어미술의 어떤 경향」↓ 그리고 2023년 '행성인' 웹진에 남웅 님이 쓴 「쾌락의 열병, 커뮤니티라는 그을음을 따라—퀴어 미술 산보하기」,⇶ 또 같은 해 겨

⇒ 정은영, 「지금, 한국 퀴어미술의 어떤 경향」, 일다, 2021, https://www.ildaro. com/9209), 2024년 6월 24일 접속.

울 정은영 작가가 『뉴스페이퍼』에 쓴 「퀴어 명명」이 생각납니다. 이 글들은 폭넓게 지난 2~3년간 등장한 퀴어 예술가들의 전시, 퀴어 주제의 전시 들을 소개하고 있어요.

그리고 또 그간 계속해서 다른 전시들이 나왔죠. 해외에서 퀴어 예술가로 잘 알려진 작가들이 초대되기도 했고요.

웅

큰 전시 중에는 리처드 케네디의 개인전《리처드 케네디: 에이시−듀시Richard Kennedy: Acey-Deucey》가 2023년 상반기 동안 전남도립미술관에서 열렸어요. 저에게 그 전시 평문을 쓸 기회가 왔는데요. 제게는 전시 자체보다는 비수도권 지역 공립미술관에서 1980년대생 해외 퀴어 작가를 초대해서 전시한다는 사건부터가 새로웠어요.

이 전시는 3월부터 시작했는데, 이즈음부터 (전시) 시즌을 시작하니 미술관마다 힘을 주잖아요. 전남도립미술관은 2023년에 사회적 소수자 이슈나 미술관 접근권 등의 과제에 주목하는 걸까 기대하는 동시에, 퀴어이자 흑인 그리고 1980년대생 젊은 작가라는 리처드 케네디의 이미지를 전면에 건 시도가 이후의 전시 기획과 방향성을 제시하는 것인가에 대한 기대와 호기심을 갖게 했죠. 어지간하면 생존하는 퀴어 작가의 개인전을 잘 개최하지 않잖아요. 퀴어 작가라

⇒⇒ 남웅, 「[문화 읽기] 쾌락의 열병, 커뮤니티라는 그을음을 따라—퀴어 미술 산보하기(2023년 5월)」, 행성인 웹진, 2023, https://lgbtpride.tistory.com/1828, 2024년 6월 20일 접속.

고 하면 세상을 비극적으로 떠나서 애도의 대상이 되거나, 애도의 실천이 미술사의 자원으로 남아 전시 가치가 부여된 이들의 전시를 주로 할 테고요. 이 진단은 인상비평이긴 합니다만……

리타

그렇죠. 게다가 개인전이라니 놀랍기도 했어요. 국내 1980년대생 퀴어 예술가 중에 도립미술관 정도 되는 공간에서 '정체성'을 주제로 개인전을 치른 이는 없잖아요.

웅

전시 오프닝에 초대를 받아서 광양에 갔어요. 전시를 둘러보고 작가의 퍼포먼스를 봤죠. 세 개의 전시장을 이어서 퍼포먼스를 진행하는 모습에서 상당한 야심이 보였어요. 오프닝 퍼포먼스에서는 '아, 이 사람은 종합예술인이구나'라는 생각이 들기도 했고요. 퍼포먼스와 음악 그리고 시각예술까지 형식을 확장하는 작가라는 느낌을 받았어요. 그 기반에는 퀴어로서 본인의 위상이 있을 거고요.

저는 작가가 스스로를 '그들they/them'이라고 지칭하는 부분이 인상적이었어요. '그he'나 '그녀she'로 자신을 부르지 않고 논바이너리로 명명하는 지점은 그가 태어난 미국이나 활동하는 유럽에서야 어느 정도 익숙한 경향이겠지만, 한국에서는 낯선 일이잖아요. 그것부터 설명해야 이 전시를 관통할 수 있다고 생각했죠. 하지만 이 지점을 설명하는 경우는 찾기 어려웠어요. 가령 물감을 뿌린 화면을 잘라서 종횡으로 엮는 케네디의 작업을, 앞서 말한 명명의 예시로서 읽

지 못한다면 그저 물성과 평면을 교차시킨, 그리 낯설지 않은 작업 정도로 이해하기 쉽죠. 퍼포먼스에서는 학교와 교실에서 본인을 옭아매던 젠더 규범에서의 일탈과 미끄러짐을 실천하는 몸짓을 보여줬는데, 이 몸짓을 한국사회의 학교 문화 정도로 교차시키면 퍼포먼스를 읽을 수 있는 비평의 날이 뭉툭해지겠다는 생각도 들었고요.

한편으로는 작가가 성장하고 예술활동을 이어온 배경을 고려하게 됐어요. 리처드 케네디는 흑인 작가이고 논바이너리라는 존재를 바탕으로 시각예술의 형식을 모색하는데, 미국 오하이오에서 태어나서 오페라와 발레를 배웠다고 해요. 작은 마을이라고는 하지만 어쨌든 그곳이 교육의 기반이었다는 거잖아요. 물론 여기에도 교육 접근권을 따져 물을 여지는 남지만요. 그리고 클럽 씬으로 건너가서 파티를 기획하고, 베를린으로 자리를 옮겨서 순수예술 작업을 이어오고 있어요. 이 배경을 보니 예술가로서 그가 걸쳐온 제도와 자원을 무시할 수 없겠다는 마음이 들었죠. 무엇보다 자신을 논바이너리라고 명명하면서 입지를 다지고 있잖아요.

여기서부터 조금씩 삐딱해지는 거죠. 사실 한국에서도 다방면으로 활동하는 퀴어 아티스트나 창작자가 없진 않잖아요. 그러나 한국에서 퀴어로 스스로를 정립할 수 있는 어떤 자원이나 제도가 있는지, 하물며 예술가로서 다방면의 학제를 학습할 수 있는 기반이 어떻게 구성되어 있는지를 전시 비평 이전에 먼저 물어야 한다고 생각했어요. 그리고 국공립미술관이라면 자생적으로 제 문화를 구축하고 예술 형식을 만들어가는 이들을 발굴하고 지원하는 작업이 어느 정도 필요하지 않을까 생각했고요. 좀더 기획에 욕심을 낸다면 호남 지

역의 퀴어 작가나 공동체에 관해서 연구나 조사도 할 수 있지 않을까 싶었죠. 앞에서 '종합예술인'이라는 이름을 붙였지만, 생각해보면 한국에서도 많은 작가와 창작자가 여러 방면의 활동을 하잖아요. 퀴어 작가의 경우에는 그가 관심을 두는 공동체와 정체성, 몸과 섹슈얼리티에 대해서 좀더 다양한 활동을 해나갈 테고요. 이런 점들을 염두에 두지 않는다면 미술관에 전시되는 퀴어는 뭐랄까, 곧 약발이 떨어질 흥행을 위한 키워드로 남기 쉽다고 생각해요. 전도유망한 친구를 초대해서 끼를 잘 떨고 간 느낌? 그것도 어떤 뉴스거리들을 만든다면 의미가 있을까요.

리타

(폭소) 네, 맞아요.

웅

당시의 제 의구심은 뭐랄까⋯⋯ 이 전시는 미술 씬에서 뉴스를 만들고 싶어하는 것일까, 아니면 전시 자체가 지역의 다양한 성원을 살피고 공존의 문화를 함께 끌어올리고자 하는 포석일까.

유수의 갤러리나 국공립미술관에서 퀴어 작가를 만나는 일과, 전시장을 나와서 '현생'의 공기를 다시 마셔야 할 때의 차이를 이야기해볼까요? 이런 차이야 꼭 퀴어 미술만의 특수성은 아니지만요. 기억나는 건 이런 장면이에요. 서울시립미술관에서 2018년《이스트빌리지 뉴욕: 취약하고 극단적인》(이하《이스트빌리지》)이라는 전시를 했어요. 1980년대 뉴욕 하위문화의 역동을 보여주는 전시였죠. 1990년

대 뉴욕의 대대적인 재개발이 있기 이전에 퀴어와 유색인종 커뮤니티가 남긴 예술적 유산들을 보여주는 전시라고 하지만, 그 안에는 이들이 빈곤이나 검열 속에서 약물을 하고, HIV/AIDS 위기의 광풍을 맞는 중에도 결속을 지속한 공동체의 의미나 쾌락과 애도의 문화 등이 함께 들어 있거든요. 저는 그게 비슷한 시기의 한국과 상응하는 지점이 크다는 생각이 들었어요. 단적으로 전시가 진행되던 시점은 서울시 재정비 사업의 하나로 을지로의 블록들을 대대적으로 철거하던 시기와 겹쳤어요. 비평이 전시에 먼저 집중해야 하지 않느냐고 물을 수도 있지만, 지금의 관객이 어떤 상황에 있으며 관객의 현재에서 전시를 어떻게 볼 것인지 살피는 것도 중요한 작업이라고 생각했죠.

2018년에는 그런 시도를 찾아보기 어렵던 점이 조금 아쉬웠습니다. 요새에는 해외의 작고하거나 생존한 퀴어 작가들의 전시가 그런 방식으로 이어지고 있어요. 2021년 국제갤러리에서 전시한 로버트 메이플소프의《Robert Mapplethorpe：More Life》도 그렇고, 최근에는 현대갤러리에서 사이먼 후지와라의 개인전《Whoseum of Who?》가 있었어요. 이런 전시들은 이제 고전으로 평가받는 작가나 국제적으로 활동하는 작가를 소개하면서 해외 유수의 작업을 보여준다는 흥행성 외에도, 한국의 퀴어 미술이 생성해온 시각 언어와 담론을 적극적으로 연결하면서 이것이 닫힌 채로 고립되지 않았음을 환기해준다는 점에 의의가 있어요. 작품을 적극적으로 비교하고 연결할 수 있는 비평의 동기 부여가 되기도 하고요. 반면 지금 한국의 정치적인 맥락이나 성소수자의 입지에서, 이런 전시들을 어떻게 연결할 수 있는가에 대한 접근은 거의 하지 않고 있죠.

조금 다른 갈래의 예시이기는 한데, 2023년 말에 아뜰리에 에르메스에서 탁영준 작가의 전시 《목요일엔 네 정결한 발을 사랑하리》가 열렸어요. 규모가 큰 개인전이었는데, 해외로 거처를 옮긴 이후 베를린을 기반으로 활동하셨나 봐요. 탁영준 작가는 미술기자로 처음 알았는데 언젠가부터 작업을 선보이더니 본격적으로 시각예술 작업을 하고 있어요. 이 전시에서는 교회와 클럽의 장소적 특징에 맞춰 퀴어 안무가와 무용수가 안무를 짰는데, 촬영 당일에 예고 없이 장소를 서로 바꿔서 촬영하는 시도나 외인부대 마초 남성들의 몸짓 혹은 숲속의 퀴어 무용수들이 발레 〈마농〉을 번안하며 무용의 여성적 제스처를 바탕으로 안무를 수행하는 과정이 있었어요. 여기서도 남성 간 스킨십을 함께 대치하는 점으로부터 기존의 질서를 혼용하거나, 종교적 도상에 성애적 뉘앙스를 개입하는 퀴어적인 전략의 연장선을 보여준다는 인상을 받았어요.

특히 무용수들의 몸짓이 우아하게 펼쳐지면서도 성애적인 면모를 적극적으로 표현하던 모습이 기억에 남는데, 리처드 케네디의 전시를 볼 때와 비슷한 생각이 들었죠. 베를린의 문화적 자원이라든가 유연한 네트워크, 예술적 소양과 인프라 같은 것이 이 작업을 더 아름답게 만들어준다는 생각이요. 혐오 발언을 그대로 사용해서 조형하던 작가의 이전 작업과는 다른 면모였는데, 이런 게 어떤 면에서는 '탈한국'인가 하는 생각도 들었고요(웃음). 이렇게 기성 질서를 교란하고 변주하는 시도를 정합적으로 보이면서, 한편으로는 작업 자체가 매끈하게 구성되었다는 생각도 들었어요. 이 압도적인 우아함을 에르메스가 좋아할 수밖에 없겠구나(웃음).

리타

지적해주신 사안에 크게 공감이 가요. 퀴어 하위문화에서 출발한 예술가가 점점 더 큰 규모의 작업을 하게 되면서 이전에 본인이 속해 있던 날것의 표현을 좀더 세련되고 유연하게 다듬는 건 당연한 과정 같아요. 한편으로 작가로서 자신의 이상에 다가가는 것이기도 하고, 또 다른 한편으로는 특수한 주제를 보편적인 차원으로까지 확장하는 것이기도 하죠. 작가 개인으로서는 읽어낼 거리가 많지만, 뭐랄까요, 한국 미술계라는 상상적 제도의 차원에서 보자면 왜 이런 해외 출신 작가의 전시는 이렇게 '크게 혹은 쉽게 열리는 거지?' 싶은 거죠. 국내 퀴어 예술가의 입지는 그렇게 대단하지 않은 듯 취급되는데, 해외에서 활동하는 작가들을 초청할 때는 그들의 정체성이 마치 희귀 강화 아이템이라도 되는 양 열심히 홍보한단 말이죠. 신기한 현상이에요.

언급하신 전시에 덧붙여 댄 리 작가 역시 올해 아트선재센터에서《댄 리: 상실의 서른여섯 달》이라는 개인전을 치렀는데, 주로 한국의 장례 의식에서 레퍼런스를 가져온 설치 작품들로 이뤄졌음에도 트랜스·논바이너리 예술가라는 점이 전시 소개 맨 앞줄에 쓰여 있어서 흥미로웠어요. 댄 리와 리처드 케네디 이전에는 아르코미술관에서《올 어바웃 러브: 곽영준, 장세진(사라 반 데어 헤이드)》(2022)가 열리기도 했죠. 이 전시도 보편적 사랑을 주제로 삼고 있어요. 다만 장세진 작가는 한국계 네덜란드인으로 해외 입양이라는 소재를 중심으로 설치와 영상 작업을, 곽영준 작가는 한국계 미국인으로서 특히 드래그라는 소재를 중심 삼아 조각과 영상 작업을 선보였어요. 작가들의 작업 자체가 '퀴어' 정체성에서 출발하기에 당연히

리플릿에는 '퀴어'라는 단어가 많이 적혀 있을 수밖에 없었는데, 만약 국내 예술가였다면 어땠을까 하는 생각이 들었죠. 아마도 이렇게 '퀴어'를 많이 쓰지는 않았겠죠, 여러모로.

웅

이제는 한국 작가뿐 아니라 국내에 소개되는 해외 퀴어 작가도 고려해야 할 때 같아요. 이미 미술 시장에서 '논바이너리'와 '퀴어'라는 키워드가 조금씩 소구되는 듯 보이기도 해요. 종로구 사간동에 있는 페레스 프로젝트 갤러리는 2023년부터 애드 미놀리티, 2024년에는 제레미 등의 논바이너리 작가의 회화작업을 선보였고, 이태원에 있는 또 다른 갤러리인 P21에서는 중국 작가 시야디에의 작업을 계속해서 보여주고 있어요. 기존 LGBT와 결을 달리하는 논바이너리라는 명명이 어떻게 회화적으로 펼쳐지는지, 또 로컬의 맥락에서 어떻게 퀴어의 몸과 스킨십이 중국 전통의 페이퍼 커트를 통해서 출현하고 있는지를 짚는 작업들이에요. 얇은 종이를 자르고 안료로 물들인 작업들은 흘깃 보면 아름답고 화려하구나 생각하고 말겠지만, 그 안에서 조형의 배경으로 삼는 장소나 시간, 상황도 구체적인 경험이나 맥락에 기반하고 있어요. 이런 전시를 보면 사사롭고 미시적인 이야기를 길어내는 것도 필요하다는 생각이 들어요. 한국의 정세나 문화와는 다른 기반에서 자란 생애의 궤적을 갖는 동시에, 그 맥락에서 성소수자 정체성을 탐색하거나 퀴어적인 실천을 해오는 이들의 이야기를 살피고, 더불어 그 이야기를 한국의 상황에 접목하는 시도가 필요하겠죠.

리타

제가 X를 너무 많이 해서(웃음) 이게 어디서 들은 이야기인지 아니면 스스로 생각해낸 이야기인지 헷갈리긴 하는데요. 어쨌든 말해보자면, 한국에서 정치와 미술의 시간은 정말 다르게 흘러가는 것 같아요. 사실 미술은 불가능한 미래를 그리기 위한 작업이기도 하니까, 뭐 비단 한국뿐 아니라 어디서든 당연한 이야기이긴 해요.

해외 퀴어 예술가는 쉽게 국립이니 시립이니 도립이니 하는 문턱을 넘잖아요. 그래서 마치 퀴어 예술가들이 포화 상태인 듯한 착각이 들기 마련이지만, 실은 전혀 그렇지 않죠. 국내 퀴어 예술가들은 아직도 기획서를 쓰면서 '내가 퀴어라는 사실이 기획서 선정에 악영향을 줄까 봐' 걱정해야만 하는 상태죠. 비단 퀴어 예술가뿐인가요? 얼마 전 신민 작가가 인스타그램에 올린 것처럼 페미니스트라는 사실 역시 지원 사업에서 큰 마이너스 점수를 받게 만드는 이유예요.→ 지금 제가 갑작스럽게 너무 분노하고 있는데(웃음) …… 다시 돌아올게요.

어쨌든 요지는 미술관이 특히 해외 퀴어 예술가에 굉장히 포용적이라는 사실인데, 더 재밌는 건 기관들이 퀴어 하위문화에서 출발한 작가들의 작업에서 퀴어로서의 역사를 자주 누락한다는 점이에요. 전 그들을 향한 포용과 그들의 특정 현실에 대한 누락이 동시에 일어난다고 봅니다. 이렇게 못되게까지 말하고 싶지는 않고, 실제로 미술관이 그런 의도를 품고 있으리라고는 생각하지 않지만, 결과적으로는 퀴어 예술가를 굉장히 타자화하게 되는 거죠.

몇 년 전 웹진 세미나에 실린 성지은 필자의 글→→이 생각나요.

이 글은 2019년 현대카드 스토리지에서 열린 전시 《Good Night: Energy Flash》에 포함된 우 창의 작품 〈Into A Space of Love〉가 과연 어떻게 한국에 '불시착'하는지를 다루고 있어요. 말하자면 북미의 맥락과 상황에 의존하는, '정치적으로 올바른' 퀴어유토피아주의가 현대카드 스토리지에서 상영될 때, 한국 관객이 과연 무엇을 보고 있는가를 묻는 거죠. 저도 이 전시를 봤는데요. 성지은 필자도 지적하듯이 애당초 (작품에 등장하는) '하우스'라는 음악의 한 장르가 인종·성적 소수자의 클럽 하위문화에서 시작된 거잖아요. 그런데 그런 맥락은 사실 전시에서 별로 중요하지 않았어요. 일단 굉장히 '훵키funky'한 분위기 속에서 많은 커플이 화기애애하게 전시를 관람하고 있는데, 기분이 묘했습니다. 하우스 장르와 LGBT 커뮤니티가 교차하는 지점이 사실 정치와 미학이 교차하는 지점인데도 불구하고, 단지 그것의 표면만을 뜯어내 '힙한' 방식으로 보여준다는 것. 단지 해외에서 온 작품이기 때문에 LGBT가 '묻은' 예술 장르에 관한 탈정치적인 수용이 허용된다는 것. 전시장을 나오면서는 마치 미술관이 한국의 현실과

⇒ 신민 작가는 한 지원 사업 심사에서 '페미니스트 성향'이 보인다는 이유로 모욕적인 코멘트를 받은 경험을 SNS에 게시한 바 있다. 다음 글에서 더 자세하게 읽을 수 있다. 신민, 「안티 페미니스트 백래시; 다원예술의 의미를 전혀 모르는 페미니스트」, 광주여성가족재단, 2023, https://gjwf.or.kr/open/06?mode=view&boardIdx=12013, 2024년 6월 20일 접속.
⇒⇒ 성지은, 「이미지의 두께와 실재의 두께: 2019년 한국 여성-성소수자 이미지론」, 웹진 세미나, http://www.zineseminar.com/wp/issue02/이미지의-두께와-실재의-두께-2019년-한국-성소수자-이/, 2024년 6월 20일 접속.

는 격리되어 진공 포장된 별세계처럼 느껴졌어요. 드래그, 하우스, 클럽 문화 같은 퀴어 하위문화적 형식이 화려하기에 그만큼 전유하기 쉬운 걸까요?

마찬가지로 언급해주신 《이스트빌리지》 전시 역시, 퀴어 미술을 미술사적 관점에서 접근한 임근준 선생님의 부대 행사 강연을 제외하면 LGBT 커뮤니티와 별다른 연관성을 갖지 못한 채 진행되었죠. 아마 그런 보충적인 행사 등을 준비하기엔 조심스럽고 또 시간이 부족하지 않았을까, 이제는 이해할 수 있지만 참 아쉬웠어요. 무려 서울시립미술관 전시인 데다가 바로 그 '이스트빌리지'잖아요. 떠오르는 이름만 해도 낸 골딘, 데이비드 워나로비치, 마틴 윙까지⋯⋯ (해당 전시에) 한 점씩이나마 다 왔던 작가들이거든요. 말씀하셨듯이 뭔가 더 해볼 수 있지 않았을까 싶은 거죠. 이렇게 말하고 있으려니 꼭 '왜 나는 안 불러줘'라며 징징거리는 느낌인데, 실은 저는 그 전시에 용역으로 짧게 노동을 제공한 적이 있으니 섭섭해서 그런 건 아니라는 사실을 적어둡니다(웃음). 다만, 과거 퀴어 예술가들이 품었던 급진적이고 정치적인 상상력과 힘을 제대로 작동시키려면 그저 (전시를) 박물관처럼 가져다놓는 것 그 이상이 필요하다는 의미예요. 만약 그러고 싶다면요.

이 이야기를 하다 보니 비슷한 예시가 생각이 났어요. 이번에는 국내 퀴어 예술판으로 좀 시선을 돌려볼까 해요. 2019년 국립현대미술관 공모 프로그램인 '프로젝트 해시태그' 선정자이기도 한 서울퀴어콜렉티브의 2022년 전시 《FREAK FLAG FLY》가 저에게는 참 곤란한 감상을 줬어요. 다소 갑작스럽지만 전시가 열린 탈영역우

정국이라는 공간을 잠깐 언급하고 지나갈 필요가 있겠네요. 주로 대관으로 운영되는 이 공간은 최근 5년간 퀴어 친화적인 전시가 굉장히 많이 올라온 장소이기도 합니다. 떠오르는 이름만 해도 팀 '살친구'(허호, 양승욱), 루킴 작가, 이시마 작가, 김경묵 작가, 제 친구이자 '퀴어방송'을 같이 진행하는 조우희 작가가 근래 개인전을 올린 곳이기도 하고, 《포킹룸 2023》(2023)이나 《페미가 당당해야 나라가 산다》(2021) 같은 전시 및 프로젝트가 진행되는 곳이기도 해요.

이런 비슷한 역할을 하는 공간이 사실 탈영역우정국 이전에는 합정지구였어요. 합정지구에서는 《퀴어락》(2019)이나 앞서 언급해주신 《리드마이립스》 같은 전시가 열렸죠. 이런 전시가 열릴 때마다 전시 오프닝이 굉장히 많은 아는 사람으로 북적거리던 기억이 있네요. 또한 전시 공간 자체가 '퀴어'를 앞세우는 스페이스 미라주 역시 독특한 위상의 공간이라 할 수 있겠습니다. 여기에 더해서 만화 및 애니메이션 장르와 강한 연관을 맺는 하위문화 작업을 소개하는 플랫폼인 공간 파이까지 언급할 수 있을 것 같아요. 퀴어를 직접적으로 내세우지는 않지만, '정상' '고급'인 기준에서 살짝 벗어난 공간 파이의 작업과 퀴어는 같은 운명을 지니고 있다고 생각합니다.

어찌 되었든 그런 탈영역우정국에서 열린 《FREAK FLAG FLY》는 퀴어 퍼레이드에서 각 연대체가 사용한 수십여 개의 깃발을 그대로 재현해 공간으로 고스란히 옮겨놓은 전시였어요. 원래는 깃발들이 흔들거리며 움직여야 하는데 잘 실현이 되지 않아서 속상하게도 정지된 상태 그대로 규칙적으로 배치한 모양새가 된 거죠. 여기에 다른 부대 행사나 영상 작업이 포함되기는 했는데, 전시장에 들어

가자마자 관객이 볼 수 있는 건 그 깃발들이 종대 횡대로 늘어선 모습이었거든요. 퀴어 퍼레이드에서 여러 연대체가 깃발들로 공적 공간을 점유한 장면을 전시장에서 재현 혹은 재연해보고 싶었던 의도는 잘 알겠으나, 저에게는 그 광경이 몹시 무덤처럼 느껴지기도 했어요. 깃발들의 무덤이랄까요. 퀴어 퍼레이드를 그렇게 좋아하지는 않지만, 사람들이 모여 있을 때 몸들이 부대끼는 감각이 굉장히 소중하잖아요. 그건 또 일시적이라 유토피아적인 것이기도 하고요. 그런데 그 순간으로부터 깃발이라는 상징물만 마치 유물처럼 뚝 떼서 전시장에 가져온 이 전시는 오히려 그 순간의 생명력을 제한하는 듯 느껴졌어요. 전시를 보면서 어떻게 역사가 아니라 그 순간을 작동시킬 것인가, 어떻게 박물관이 되지 않고 그 순간을 미학화, 정치화할 것인가에 대한 고민을 많이 했어요. 남웅 님은 어떠셨어요?

웅

깃발이 무덤과 같이 언급되는 부분이 강렬하네요. 깃발은 바람에 날려야 하고, 날리려면 바람이 불어야 하고, 그러려면 높이 매달거나 움직여야겠죠. 같은 방향으로 나부끼는 깃발들은 동일한 구호나 정체성을 가진 군집이나 집단을 표시하는 것일 테고, 이는 행진과 집회의 대표적인 시각적 표상이기도 하고요. 하지만 깃발이 한 공간에 정지해 있을 때, 그래서 깃발 자체를 기념비화하거나 물신화할 때는 다른 의미가 부여되겠죠.

말씀을 들으면서 클리브 존스의 〈NAMES 프로젝트 에이즈 메모리얼 퀼트〉가 생각났어요. 진취적인 깃발의 방향보다는 바닥에

놓인 퀼트에 대해 말해보고 싶네요. 이 작업은 1980년대 에이즈 위기 시절에 떠난 이들의 얼굴과 이미지, 그의 약력이나 그가 남긴 문장을 퀼트로 남기던 미국의 전통을 클리브 존스가 조직해 만들어진 것이에요. 메모리얼 퀼트는 떠난 이를 기억하는 지표인 동시에 기억의 매개로서 집단적으로 공공장소에 펼쳐져 있다는 점에서 애도의 급진성을 갖기도 하죠. 이런 사례를 참고했을지 모르지만, 만일 그랬다면 전시가 어떻게 재구성되었을까 궁금해지네요.

깃발과 무덤의 행간에 집단과 커뮤니티, 울타리, 게토 등 장소와 관련된 이야기를 겹쳐볼 수도 있어요. 커뮤니티라는 공간은 퀴어로서 안전을 보장받거나 지지받는 장이라는 아름다운 의미도 있지만, 닫힌 울타리로 작동하면서 관계를 배타적으로 통제하는 기능도 가질 수 있어요. 두 의미가 선명하게 구분되지 않는다는 점이 커뮤니티에 대한 논의를 복잡하게 만들죠.

앞서 한 HIV/AIDS 이야기에 연결해서 조금 더 덧붙이면, 앞서 언급하신 낸 골딘이라는 여성 작가는 보스턴에 머물면서 동고동락한 이들의 모습을 담았어요. 그중 상당수는 트랜스젠더나 게이, 레즈비언, 바이섹슈얼을 위시한 퀴어고 몇몇은 드래그퀸이었죠. 1980년대부터 담아온 골딘의 이미지에는 HIV/AIDS가 등장하고, 또 어떻게 동료들을 떠나보내는가를 담고 있어요. 그 기록이 슬픔이나 향수에만 애착을 두진 않았어요. 그 원인으로는 작가 본인 또한 언제고 HIV/AIDS에 감염될 수 있다는 위기의 감각도 있었으리라 생각해요. 아픈 친구들, 언제라도 아플 수 있는 친구들과의 시간을 어떻게 끝까지 남길 수 있을까 하는 마음이 부채감으로, 사명감으로

있었을 거예요. 실제로도 그렇게 이야기하고요.

이런 구체적인 사태의 트라우마가 있지 않아도 근거리의 크루, 즉 같은 장소를 공유하고 함께 만들어가는 동료들을 담는 작업은 계속 시도되고 있죠. 뮤지션 이랑의 뮤직비디오 〈나는 왜 알아요 / 웃어, 유머에〉는 2017년 이랑과 함께, 다큐멘터리 그리고 엔터테인먼트 영상을 만드는 '더 도슨트The docent'가 기획하고 제작한 작업이에요. 이 뮤직비디오에선 친구로 보이는 이들이 누군가의 집에서 드래그 분장을 하고 만두를 빚어 먹어요. 사사로운 일상의 장소를 담는 흑백의 뮤직비디오는 드래그의 화려함을 가까이에서 관찰하면서도 거리를 두고 있다는 인상을 주는데, 상반된 감각이 노래 가사와 함께하면서 우울과 즐거움이 공존하는 감상을 남겨요.

영상에는 등장하지 않지만, 제작에 참여한 이도진 디자이너가 2019년 암으로 투병할 때, 여기 있는 이들은 생전에 투병하는 그를 위해 '앨리바바와 30인의 친구친구' 프로젝트에 참여해서 글을 쓰고 후원했죠. 생사고락을 함께 하는 이들이 어떻게 동료의 죽음을 준비하고 또 함께 맞는지, 그것을 어떤 방식으로 사람들과 나누는지를 이야기할 필요가 있다고 생각해요.→ 더불어 그 과정이 기존 규범적인 관계로서의 파트너십이나 우정과는 어떻게 양태를 달리하는지 살피는 일도 중요하겠죠. 그리고 우정과 관련해서는 리타 님이 『인문잡지 한편 12호: 우정』(2023)에 쓰신 「비(非)우정의 우정」에서 심도 있는 접근을 하셨잖아요. 이 글은 미셸 푸코와 아비털 로넬, 자크 데리다 등의 철학자가 경험하고 기록한 우정을 경유하면서 내가 당신을 많이 알고 있어서 친구인 게 아니라, 당신과 내가 서로 모르는 상

태를 무릅쓰고 따옴표 친 '함께'를 만들어갈 수 있는가의 가능성에서 친구를 찾을 수 있지 않을까 살피고 있어요. 저는 이 물음이 누군가의 장소와 시간에 접근하는 예술가나 연구자에게도 필요한 태도라고 생각해요.

2022년 12월, 을지로에 있는 바다극장에서 홍민키가 기획한 행사 있잖아요. 《쑈쑈쑈》. 게이들에게 을지로는 과거 종로나 이태원 이전에 사람들이 모이던 장소였는데, 이곳 극장을 위주로 크루징 cruising⤸⤸이 이뤄지거나 술집, 여관 등의 장소에서 만남을 가져왔거든요. 바다극장도 크루징이 있었던 유서 깊은 장소 중 하나고요. 그 극장을 찾았던 당시의 '선배 게이'들의 증언을 재구성한 영상 작업이 〈낙원〉이고요. 바다극장에서 이 작품 상영회를 가졌는데, 당시 많은 관객에게 호응을 얻었죠.

보통 이런 작업은 구술과 채록 작업에 기반해요. 일종의 퀴어의 역사 재구성하기. 먼저 살다 가거나, 이제는 보이지 않는 과거를 더듬는 시도인 거죠. 조금 편하게 이야기하면 '옛날 선배 게이들을

⇒ 다음 기사는 이도진 디자이너의 작업과 동료들과의 이야기를 성실하게 담고 있다. 최윤필, 「퀴어와 비퀴어, 그 장벽 허물고자 했던 게이 디자이너」, 『한국일보』, 2021, https://www.hankookilbo.com/News/Read/A2021070907230004843, 2024년 6월 20일 접속.
⇒ ⇒ 게이 커뮤니티의 하위문화로 공원과 극장, 화장실과 찜방 등 공공장소에서 이뤄지는 섹스 문화를 가리킨다. 일상의 공간에서 맺기 어려운 만남과 관계는 밤에 인적이 드문 도심의 장소에서 사람들이 모여들며 단발로 이뤄지는데, 대개는 섹스로 이어졌다. 최근에는 성소수자의 소비력이 부각되고 인식이 개선된 서구를 중심으로 게이 크루징이 기념비적인 문화로 재해석되거나, 게이 크루즈 여행 자체가 상품으로 등장하기도 한다.

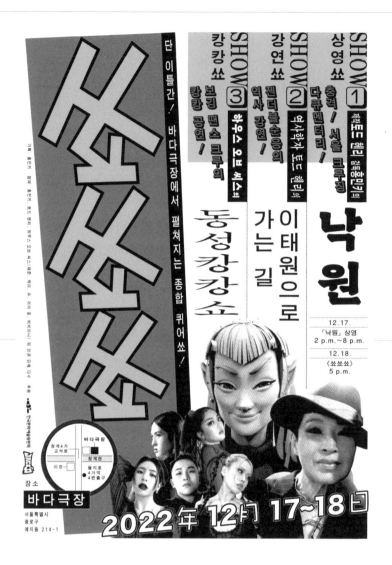

《쑈쑈쑈》 포스터, 바다극장, 홍민키 기획, 2022년 12월 17–18일. 포스터 디자인: 이경민

만나보고 싶다' '어떻게 놀았고 어디서 어떻게 만났는지' '어떤 경험이 있는지'. 물론 이런 작업이 그간 없지는 않았죠. 이송희일 감독이 2003년 『친구사이』에 연재한 「한국 동성애 게토, 오욕과 오명의 연대기」�滑 같은 작업은 지금도 온라인에서 찾을 수 있는 너무 귀한 자료죠. 그 시점의 데카당이라고 해야 하나(웃음). 체념이나 열패의 기운도 살짝 느낄 수 있고.

구술과 채록의 방식은 아니어도 임근준(이정우) 미술비평가의 「유쾌한 동성애, 정체화되지 않는 이반, 그리고 또다시 육체의 범주에 발목 잡히기」╲╲는 1998년도에 쓰인 글인데, 당사자로서 당대 커뮤니티 공간 경험을 바탕으로 한 비평이에요. 지금 시점에서는 성소수자 역사를 연구하거나 찾고자 하는 이들에게 참고하기 좋은 텍스트이기도 하고요. 아무튼 그 이후에도 1980, 1990년대 커뮤니티에 대한 기록은 성소수자 인권운동이 부흥하는 시점이랑 맞물리면서 적지 않게 연구나 채록으로 시도되었고요.

그럼에도 창작자나 활동가에게는 더 먼 과거의 기록을 찾고 싶다는 열망이 있었던 것 같아요. 접근의 문제뿐만 아니라 '과연 기록이 있는가'의 문제도 있으니까. 홍민키 작가도 그들 중 하나였을 거고요. 그래서 이제 현장을 찾아다닌 거죠. 1960, 1970년대부터 활동

⇒ 해당 글은 한국게이인권운동단체 친구사이 홈페이지에서 열람할 수 있다. 이송희일, 「연재1—극장의 역사 : 서 있는 사람들」, 2003, https://chingusai. net/xe/newsletter/125014, 2024년 6월 20일 접속.
⇒⇒ 해당 글 또한 '친구사이' 홈페이지에서 열람할 수 있다. 이정우, 「유쾌한 동성애, 정체화되지 않는 이반, 그리고 또다시 육체의 범주에 발목 잡히기」, 1998, https:// chingusai.net/xe/newsletter/125005#comment_125006, 2024년 6월 20일 접속.

한 사람들, 혹은 그들이 이용한 장소가 있다면 어떻게 남아 있거나 사라졌는지도 리서치했을 거고요.

이 작업은 미국 캘리포니아대학에서 샌디에이고 역사학과 교수로 재직 중인 토드 A. 헨리랑 같이 진행했어요. 이 작업과 관련해서 작가에게 재밌는 에피소드를 들었는데요. 취재하려는 분들 눈에 홍민키 작가는 '어린 게이'잖아요. 갔는데 대화를 안 받아주는 거지. 애초에 세대 간 소통이 없던 판이니까 경계하는 건 당연한 일일 거예요. 그런데 백인 교수가 찾아가면서 인터뷰를 수락했다는 이야기를 들었어요.

리타

헐, 대박. 진짜요?

웅

백인 교수가 멀끔한 모습으로 그분들을 찾아갈 때 느껴지는 인상이 다르겠죠. 하지만 한국어를 어느 정도 구사할 수 있는 중년 백인 남성 엘리트는 무엇일까 생각하게 되는 지점이고……(웃음) 아무튼 인터뷰는 했다고 해요. 그러니까 당시 극장에서 사람들이 어떻게 공간을 향유하고 만남을 가졌는지 물었죠. 홍민키의 영상은 그 이야기를 감각적으로 풀어내요. 인터뷰이의 얼굴을 드러내지 않고 목소리를 송출하는데…… 종이 티켓 같은 극장의 소품에 씌워서 사물이 말을 하도록 만들죠. 빈 극장이 배경이 되고, 〈미녀와 야수〉 애니메이션에서처럼 사물들이 증언하면, 진행자 역할의 애니메이션 캐릭터

가 나와서 흐름을 잡죠. 이 캐릭터는 트랜스젠더 크리에이터인 정글을 모델로 삼았다고 해요. 트랜스젠더가 지닌 '경계의 위상'이라는 도식을, 말하는 사물과 몸 없는 목소리 그리고 이미지와 신체와 음성이 겹치는 지점에 배치하는 일에는 다분히 퀴어적 재현의 의도가 있었을 거예요. 한편으로는 이 캐릭터가 세대와 세대를, 과거와 현재를 연결하는 미래적 시간성의 표상으로 등장한 것은 아니었을까 추측합니다.

이 작업이랑 비교해야만 하는 작업이 홍민키 작가의 다른 작업 〈Sweaty Balls〉(2023)예요. 〈낙원〉이 과거의 장소를 조명한다면 이 작업은 동시대에 운영하는 게이 배구 모임을 조명해요. 이 모임에서는 다양한 연령대의 참여자가 모여 정기적으로 배구 연습을 해요. 작업은 이 참여자들의 이야기를 실었는데요. 비슷한 이들끼리 모여서 배구를 하지만, 어느 지점에서는 경기의 승패보다도 몸을 움직이면서 전형적인 젠더 표현에서 일탈하고, 그로부터 집단적인 해방을 느끼는 데 더 의미를 둬요. 재밌는 점은 그들의 언어를 한 쌍의 배구공이 이야기하는 듯 배치했다는 거죠. 그물망에 매달린 두 개의 공이 이리저리 흔들리는 모습은 불알처럼 보이는데 이야기의 흐름이나 화자에 따라서 털도 나고, 검은 털이 하얗게 세는 등의 모습이 재밌었어요.

아무튼 이 영상에서 주목할 점은 퀴어 커뮤니티에 있는 중장년, 50대 이상 참여자의 이야기였어요. 젊은 친구들이 찾는 포털이나 사이트에 모임 홍보를 하다 보니까 비교적 어린 친구들이 참여하면서 점점 중장년층이 설 자리가 줄어들고 어느 순간부터는 모임에

나오지 않는다는 이야기예요. 퀴어 커뮤니티가 친밀함과 함께 서로를 지지하면서 온전히 나로 살 권리를 말하면서도, 내부에서는 '누가 드러나고 누가 드러나지 못하는가'에 대한 편향과 위계가 작동하는지를 말한다는 점에서 시의적이에요. 실제로도 퀴어의 나이 듦이나 돌봄에 관한 담론은 근래 많이 부상하고 있거든요. 그저 술자리나 취미 모임에 모여서 즐겁게 웃고 떠드는 것 너머에서 어떻게 생로병사를 이어갈 것인지, 자생적인 공동체를 일구면서도 복지와 의료 등 사회 전반의 제도가 어떻게 퀴어 친화적으로 바뀔 수 있는지 같은 이야기를 나누고 있죠.

리타

아름다운 이야기네요. 제인 갤럽의 『퀴어 시간성에 관하여』(2023)라는 책도 생각나고요. 거기서도 저자가 장애학에서의 불구 이론과 퀴어 시간성 이론을 연결 지으면서, 재생산이 가능한 신체로부터 탈락한 몸들의 다양한 삶의 방식에 대해 더 이야기할 필요가 있다고 주장해요. 저도 이제 매주 클럽에 갈 수 없는 체력이 되면서 어디서 퀴어 친구들과 시간을 보내야 하는가에 대한 고민을 계속하고 있어요. 이 이야기는 나중에 더 이어서 할 수 있을 것 같고요.

다만, 한 가지 의문스러운 점이 있어요. 저는 《쑈쑈쑈》에 못 갔거든요. 그런데 지금 말씀하시는 걸 들어보니 〈낙원〉이 지금까지 국내 게이 예술가들의 작품에서 반복되던, 과거 크루징 공간에 대한 향수가 짙은 작품일까 하는 질문이 생겨요. 물론 작업을 보지 못했기 때문에 구체적으로는 어떤지 모르겠지만, 제가 과거를 멜랑콜리하

게 복원하려는 시도에 우려를 표하는 편이어서요. 마치 지금은 없는데 그때는 가능했던 해방적 공간을 과거 어느 한 시점으로 고정하려는 다소 퇴행적인 움직임은 아닐까 묻게 되는데요. 물론 지금 제 의견은 홍민키 작가 개인에 대한 이야기가 아니라, 그저 게이 예술가의 작업에서 보이는 경향성에 관한 이야기라고 생각해주세요.

레즈비언 예술가는 '사포'와 '레스보스'를 부르짖고 게이 예술가는 '고대 그리스'로 돌아가고 싶어하죠. 최근 그런 경향성이 가장 짙게 보였던 작품은 권아람 감독의 〈홈그라운드〉(2023)였어요. 공간 레스보스의 대표인 명우형을 주인공 삼아 과거 존재했던 샤넬 다방 같은 여성 혹은 레즈비언 전용 공간을 퀴어 공간으로 전유하는 작품이에요. 이 작품에서 흥미로운 점은 사실 그런 역사화의 작업보다도 명우형의 늙은 몸, 노동하는 몸 그 자체죠. 세대 간 연결을 다룬다는 점에서는 구자혜 연출과 김다원, 문상훈 작가의 협업 작품인 〈드랙×남장신사〉(2021), 그리고 우리 사회에서 중요한 정치적 사건들을 꿰뚫는 구심점으로 노년 퀴어의 몸을 가져오는 작품인 이영 감독의 〈불온한 당신〉을 함께 언급할 수 있겠네요. 〈드랙×남장신사〉는 윗세대의 선배 레즈비언과 트랜스젠더가 직접 화자로, 배우로 등장하는 공연이에요. '우리에게도 계보가 있다' 식의 메세지보다는 그들을 '주인공'으로 무대에 한번 올려보고자 했던 연출의 욕심이 더 강하게 느껴지는 작품이었어요. 파편적인 주인공들의 서사가 퍼즐처럼 맞춰지는 것을 지향하는 게 아니라, 그들이 우리와 공유하는 고통에 초점을 더 맞춘달까요. 정은영 작가의 〈여성국극〉 프로젝트 전체도 사실 하나의 역사를 꿰맞춘다기보다 오히려 그 반대, 즉 그것을 꿰맞

〈불온한 당신〉 포스터, 이영, 2015. ⓒ여성영상집단 움
〈홈그라운드〉 포스터, 권아람, 2022. 제공: 씨네소파

추는 일이 얼마나 불가능한가를 말하는 작업이고요. 그럼에도 불구하고 이 작업 전체가 어쨌든 과거를 향하고 있음은 사실이에요. 문제는 이 과거로 무엇을 할 것인가죠.

웅

커뮤니티 혹은 당사자로서 누가 우리 곁에 있는가를 이야기할 수 있을 것 같아요. 명우형이나 여성국극의 배우들은 산전수전을 겪으면서 커뮤니티를 일구고 관계의 흥망성쇠를 반복하며, 나이 들어간 생존자로서 본인의 얼굴을 드러내고 살아가는 모습을 보여냈죠. 그렇기에 지금 함께 살아가는 이들로서 담을 수 있지 않았을까요. 하지만 왜 게이 커뮤니티에는 그런 입지전적인 인물이 곁에 없을까. 혹은 왜 조명되지 않았고, 조명되더라도 그의 정체성이나 커뮤니티의 관계성은 조명되지 않는 것일까. 생각이 구름처럼 피어나지만, 그보다도 지금 던지고 싶은 물음은 그런 이들이 당장 곁에 없거나 있더라도 그 모습을 드러내기를 원치 않을 때, 이 공백을 어떻게 재현해야 하는가예요. 이 질문이 예술가나 평론가, 연구자에게는 과제일 수 있을 것 같네요. 여기에 '재현하는 주체'의 감수성이나 방법론이 개입하게 될 듯해요.

　우려를 표하신 멜랑콜리의 지점은 다분히 자기 연민이 강한 지점에 관한 이야기로도 읽을 수 있어요. 어쨌든 재현하는 자로서 제작자의 관점과 자기 연민의 정서가 투영되었을 거예요. 기록할 수 없거나 기록이 지극히 어려운 시간에 대해서 상실한 대상과 박탈당한 욕망이 무엇인지 온전히 복원하거나, 반대로 복원하거나 되찾을 수 없

다고 판단한 채로 불가능성 자체에만 침잠하게 되면 이야기는 그 자체로 완결적이 되겠지만, 그만큼 빈곤해질 것 같거든요. 그러니까 우리는 당신이 취하는 향수는 온전히 향유 가능한 것인지, 그렇지 않다면 온전하기 어려운 여건을 어떻게 표상할지를 계속 물어야 할 거예요. 발굴한 과거는 온전할 수 없고, 또 의미 있는 서사를 발굴하더라도 이 서사를 완결된 역사라며 자족할 것인지 또는 여기서 일어나는 다른 불화 그리고 협상의 관계와 상황을 놓치고 있지는 않은지, 봉합을 어렵게 만드는 지점은 어떻게 대체하며 어떻게 어려움을 설명해낼 것인지와 같은 체크리스트가 필요해요.

아니면 이렇게도 얘기할 수 있지 않을까요? 내가 스스로 정체화하고, 혹은 정체화를 하기 위해 검색해서 데이트 앱 등을 깔고 특정 장소로 나갔었다고 쳐요. (그 과정에 관한) 기록은 남아 있는데 온전하지는 않고, 잊히고 후미진 과거의 정조가 그간 내가 체화해온 감수성과 공명할 수도 있겠고요. 과거의 정조가 장소에 있을 때, 그리고 대개는 도심 재정비나 개발 사업이 진행 중인 공간에 있어서 사라졌거나 사라질 예정일 때, 그 시간을 기록해야 한다는 갈급함과도 연결할 수 있을 것 같아요. 그리고 이 '갈급함'이 클럽과 술집, 번개와 친목으로 점철된 좁고도 얄팍하기 쉬운 환경에서, 즉 만남은 넘치는 것 같지만 그만큼 어려운 상황에서 어떻게 성소수자로서 나이 먹을 수 있으며 또 나이 먹는 것을 상상할 수 있는가에 대한 단서를 찾게 만든다는 생각도 들어요. 보이지 않는 노년 퀴어에 대한 이야기를 좀 더 모으고 싶다는 욕구도 있을 테고. 또 하나 말해보면, 지금 퀴어만의 특정적 문제는 아니겠지만 누군가의 생애를 서사로 구성하기가

쉽지 않잖아요. 성원으로 인정받고 기본적인 삶을 꾸리기 어려운 상황에서, 서사를 만들고 싶은 충동도 있지 않을까요?

　이런 생각이 앞서 리타 님이 평했던 자조적이고 멜랑콜리한 과거 지향의 향수를 남길 수도 있고, 아니면 불가능성 자체에 주목하고 동시대의 관점을 벼려내는 시도의 동기가 될 수 있겠네요. 한편으로는 이런 자조적인 부분을 비판하는 태도가 품을 수 있는 자족성도 경계해야 할 테고요. 다만 그간의 기록과 재현 들을 참조하면서 어떻게 시간을 닫지 않는 방식으로, 즉 향유하는 주체를 닫지 않는 방식으로 과거로부터 오늘까지를 설명할까 묻는 태도는 계속 품고 있어야 하겠죠. 그 시도를 이강승 작가가 퀴어 아카이브의 실천으로 보여준다고 생각해요. 2019년 《퀴어락》이나 2021년 《이강승: 잠시 찬란한》 전시는 퀴어 역사의 기록과 수집의 곤란함을 지역과 지역, 애도의 대상 간 연결로 재배치하고 있죠. 그 과정에 인권 단체와 동료 작가를 불러 협업을 제안하면서 기획자의 태도를 보이기도 했고요. 이런 작업은 예술을 통해 공동체의 자원을 호출하면서, 기억의 곤란함으로부터 비선형적인 시공을 구성하고 새로운 연결을 도모한다는 의의가 있어요. 한편으로는 그가 수집하는 자료와 협업 들이 개인 작업을 위한 도구가 되거나 물신으로 전락할 가능성을 경계해야겠지만 말이죠.

　지금 드는 또 다른 우려는 과거의 이야기에 관심을 두고 재현하는 작업이 쉽게 보이지 않는다는 점이에요. 홍민키 작가의 작업이 시각예술 안에서는 드문 시도가 아니었나 싶거든요. 제가 가진 정보력의 한계일 수 있겠지만, 지금 드는 우려가 유효하다면 이 문제는 작

가들이 동시대를 어떻게 감각하는지와도 결부될 것 같아요. 과거에 주목하고 연결하기에는 이미 지금이 (부정성이든 다른 무엇으로든) 과포화된 상태일까요? 과포화되어 있지만 '내 것'이라는 감각이 없다면, 그 정서는 빈곤하기도 할 거예요. 온전히 찾거나 회복하기 어려운 과거뿐 아니라 자신들이 침잠하는 향수와 우울까지도 어딘가에서는 결국 데이터나 밈으로 소모되는 환경에 침습되기 쉽잖아요. 이 고민을 이어가면 저마다 현재의 시간을 어떻게 다른 시간과 연결하는지, 이 과정에 어떤 미디어 환경이나 사회문화적 요소, 지금 살아가는 지역의 개발과 부동산 자본의 빠른 속도 등이 영향을 주고 있나도 함께 살펴야 할 것 같아요. 역시 '내 것'은 없기 쉽지만요.

리타

네, 저도 공감하는 이야기예요. 제가 삐딱하게 굴긴 했지만, 더는 클럽에서 놀지 않거나 놀 수 없기에 비가시화될 수밖에 없는 이전 세대에 대한 관심 자체가 드물죠. '과거에 존재했던 퀴어한 몸들은 어디로 가는가'라고 물었을 때, 그들이 점유하던 공간이 소환되는 건 당연한 이야기이기도 하고요. 젠트리피케이션으로 소멸의 속도가 너무나 빨라진 서울의 공간들이 공간으로서 겪게 되는 삶과, 더는 젊지도 유망하지도 않은 퀴어들의 삶은 그렇기에 겹쳐서 볼 수밖에 없어요.

사실 젠트리피케이션은 퀴어 공간에만 벌어지는 일이 아니죠. 또 퀴어 공간이 없어지는 까닭이 젠트리피케이션 때문만은 아니고요. 하지만 분명 성차, 성적 지향, 계급 같은 소수자성이 교차하는 지

점으로서 논의되어야 할 현상인 건 맞아요. 말하자면 젠트리피케이션은 자본주의의 가속화 과정에서 일어나는 필연적인 현상인데, 누군가는 훨씬 더 취약한 상태로 겪는 거죠. 특히 마포구 일대 레즈비언 공간들의 소멸을 이야기할 때 누가 이곳의 임대료를 언급하지 않을 수 있을까요? 게이 공간이 집약된 을지로, 종로와 같은 공간의 재개발을 지켜낼 힘이 업주들에게 있나요? 최근에는 신림에 이런 공간이 많이들 새로 생겼다고 알고 있고, 저도 지나가면서 많이 마주치는데요. 왜 신림으로 오게 되었을까를 생각하면 답은 뻔하지요.

웅

익선동이랑 낙원동, 그리고 이태원도 변화를 겪고 있죠. 종로3가의 포차 거리는 말 그대로 '핫플레이스'가 돼버려서 관광지처럼 느껴지기도 하고요. 그래도 게이 업소는 계속 생겨나는 것 같아요. 소비력이 기반이 되기도 할 거고, 정체성에 한정을 두지 않고 퀴어 친화적인 공간으로 만들어가는 변화의 시도도 있을 거고요. 오랫동안 터를 잡고 지역이 변하는 과정을 겪으면서 처세와 수완이 생기는 거죠. 누군가에겐 (젠트리피케이션이) 사업 확장의 기회가 되기도 하고, 고객을 게이라는 특정 정체성에 묶어두지 않으면서 공간을 꾸리기도 하고요. 예를 들어서 글로우서울 같은 기업은 익선동을 필두로 전국구로 사업을 확장하고 있어요. 대표는 공중파 프로그램에 나와서 사업 멘토링이나 컨설팅도 하고요. 오히려 글로우서울이 게이들을 주축으로 퀴어 커뮤니티와 연결되어 있다는 사실을 모르는 사람이 더 많죠.

글로우서울은 의식적으로 젠트리피케이션의 지역에서 퀴어의 영토성을 행사하기도 해요. 대표적으로 서울 종로 익선동이나 이태원 경리단길에서 진행해온 《야간개장》은 자체 예산으로 퀴어 창작자와 예술가, 인권운동단체 들에 장소를 제공하고 프로그램을 기획하게 해서 하룻밤 동안 축제처럼 퀴어들을 운집시키죠. 퀴어 커뮤니티에 활력을 넣는 데 많은 기여를 하면서도 자기 브랜딩의 일환이라는 점에서 무시할 수 없는 긴장이 느껴져요.

LGBT라는 정체성 용어 중에서도 'G' 같은 경우 사회에서 퀴어로서 과잉 대표되는 상황이 있는데, 그 원인으로 커뮤니티에 대한 열망이나 실제로 이를 만들고 지켜내는 상황을 무시할 수 없을 것 같아요. 그리고 실제 공간과 온라인 커뮤니티의 관계성도 살펴야 해요. 성소수자에게 온라인이 더 편한 환경인 건 맞잖아요. 그건 이성애자도 마찬가지라고 할 테지만, 이성애가 공기처럼 일상 공간을 구성하는 상황에서 (성소수자가) 온라인과 오프라인에 대해 느끼는 감각은 다를 수밖에 없고요. 하지만 그렇다 해도 랜선 바깥에서 누군가를 만나고 싶어하는 욕구도 당연히 있을 테고. 은둔으로 안전하게 문란한 생활을 하면서도, 문란하기 위해서는 바깥에 나와야 하는 이 간극에서 성소수자 특유의 감수성이 나오지 않았나 하는 생각도 들어요.

하지만 이 와중에도 내가 동료를 따라서 갈 수 있는 공간이 있고 없고에 따른 감각의 차이는 서로 많이 다를 거예요. 다만 게이들에게는 갈 수 있는 공간의 선택지가 (상대적으로) 적지 않은 거겠죠. 적어도 종로나 이태원에 많은 업소가 있잖아요. 레즈비언들에게는 갈 수 있는 몇몇 군데가 있지만, 새로운 장소들이 생기기 어려운 사

정 같고요. "그런데 젠더퀴어나 트랜스젠더는 어디서 모이지?" 하고 묻게 되면 당장 떠오르는 곳이 없어요. 정체성 집단과 일치하지 않는 이들의 공간은 협소해지는 거죠.

리타

저희가 당사자로서 이야기할 수 있는 경험에 한계가 있다는 걸 언급해야겠네요. (현재) 레즈비언 업소 대부분이 MTF 트랜스젠더의 입장을 제한하고 있는데, 그야말로 한심스러운 상황이죠. 이태원이나 을지로에 있는 퀴어 친화적인 클럽들은 아마 그 대안이 될 수 있을 것 같아요.

그런데 《쑈쑈쑈》 이야기에 이어서요. 갑자기 궁금한 게 생겼는데, 앞서 제가 해외 퀴어 예술가에게 포용적인 미술관의 태도를 지적했잖아요. 묘사하신 장면에서도 백인 교수가 노년 세대의 게이들을 한방에 설득시키잖아요. 뭐랄까, 정말 묘한 감정이 드네요.

웅

음, 《쑈쑈쑈》에 대한 이야기를 좀더 나누자면, 저는 백인 교수가 무대까지 오른다고 했을 때…… 뭐랄까, 퀴어 당사자로서, 어쨌든 극장에 모인 이들을 공동체의 성원이라고 말할 수 있다면 (스스로) 그 일원으로서 품은 감정이 일었던 것 같아요. 그런 감정에는 옛 극장의 건축적 구조도 영향을 줬을 거예요. 단 차이를 두고 무대에 서서 하이라이트를 받은 백인 교수가 있고, 그걸 '올려다보는' 익명의 관객으로서의 퀴어들이 있는 거죠. 형식적인 비유라고 말할 수도 있지만,

그 뻔한 구도가 반복되는 게 당시 상황이었는 걸요. 본인에게는 콘셉트였겠지만, 백인 교수는 자신만만한 태도에 잘 차려입은 모습으로 무대에 등장했죠. 물론 그런 모습의 기반에는 무대에 있는 한국의 퀴어들은 닿지 못한 역사와 그 생존자들을 직접 만나고 왔다는 경험의 차이도 있었을 거고요. 그날 그가 무대에서 많은 이야기를 했는데, 이야기하는 태도 중에 개인의 성정으로만 돌릴 수 없는 레퍼토리가 있었어요. '열악한 한국 퀴어들의 시간은 기록조차 불가능했다. 해서 본인이 어려운 연구를 했고, 한국의 퀴어 운동과 공동체에 기여했다'…… 이 레퍼토리는 누구라도 경계해야 하지만 피할 수 없는 탈식민주의적 배경도 떠올리게 했어요.

그때 느꼈던 감정 중에는 모욕감도 있었어요. '왜 당신이?'라는 불편함은 차치하고서라도, 그의 이야기는 그동안 역사를 발굴하거나 갱신하려는 다른 이들의 시도나 시행착오의 시간을 일축하고 있었죠. 또 하나 불편한 점은 그가 생존자들을 대변하는 이로서, 이야기를 전달하는 중요한 매개로서 조명을 받는 위계가 무대의 구조와 합치를 이루는 부분이었어요. 그걸 '대표성'이라고 부르자니 조금 껄끄럽지만, 쇼와 퍼포먼스를 십분 활용하는 모습이 "킹받았다"고 할까요. 다른 표현이 떠오르지 않아요.

하지만 한편으로는 감정을 쉽게 표출하기에 망설여지는 부분이 분명 있어요. 당시 분위기가 너무 좋았거든요. 1980, 1990년대가 뭐야, 2000년대의 경험에 대해서도 일절 들어본 적 없을 퀴어들한테는 그의 이야기가 너무 참신하고 신기할 거잖아요. 그 상황을 보면서 그간의 생애와 관계의 역동을 발굴하고 재기술하는 시도들, 현장에

서의 미세한 실천을 전래하지 못했던 이유는 뭘까 계속 고민하게 되었죠.

그리고 더 중요한 고민이기도 할 텐데, 그 전래와 연결의 빈틈을 무엇이 채우고 있는가를 생각하게 돼요. 앞으로 이 질문을 쥔 채 계속 이야기를 나누게 될 것 같네요.

리타

그러고 보니 2018년에 크리스 이먼츠 어컴스 큐레이터가 국립현대미술관에서 '오늘날 한국의 퀴어 예술'에 관해 발표했던 장면이 떠오르네요. 그 장면에 대해서 제가 2022년 서울시립미술관 비평연구 프로젝트의 일환이던 라운드테이블에서 또 성토하기는 했는데⋯⋯ (웃음) 대개 이미 알려진 남성 퀴어 작가의 예시로만 이뤄진 그의 발표는 마치 백인 남성 큐레이터가 '내가 이 작업들을 한국의 퀴어 예술로 승인해주겠다'라고 말하는 듯 느껴졌어요. 굉장히 분노했던 기억이 나네요.

개인의 실존 대 공동체에 대한 문제의식

웅

홍민키 작가의 〈낙원〉으로 이야기를 시작해서 쭉 이어오고 있는데, 양해를 구해야 하나 싶은 마음도 드네요(웃음).

어쨌든 커뮤니티라고 부르는 이것이 어떤 물리적 장치나 제도

에 기반하는지, 또 어떤 상상적 동질감이나 연결성을 갖는지에 대해서는 그저 체감할 수밖에 없다고 느끼기 쉬워요. 그 원인으로는 관계를 만들어줄 수 있는 커뮤니티의 질서나 제도 및 장치가 일반 사회에 비해 척박한 점도 밑바탕하고 있겠죠. 가령 우리에겐 어떤 생활세계가 있는가. 또 데이트 앱이나 X, 인스타그램, 몇몇 클럽과 업소 등을 걸치면서 어떤 생활을 일궈가고 있는가. 물론 이런 물음을 절감하는 것만큼 퀴어로서의 삶을 지속하기 위한 일상의 시도를 놓치지 않는 것도 중요하고요.

그래서 요즘에는 노년 퀴어에 대한 이야기가 성소수자 운동 안에서 많이 환기되는 것 같아요. 최근에 나온 이야기지만, 지금을 살아가는 퀴어는 이성애 결혼을 하지 않는 삶을 선택하고 살아갈 수 있는 최초의 시간을 살아가는 이들이자, 퀴어로서 늙어가는 일을 적극적으로 고민하고 수행해야 하는 이들이잖아요.

노년 퀴어에 대한 관심이 늘어난 상황에는 다른 맥락도 있을 거예요. 일단 처음으로 기록된 한국의 성소수자 인권운동이 햇수로 30년을 넘어간 점, 그리고 성소수자 인권을 체화하면서 퀴어로서 나이 듦을 고민하고 의식화하는 국면을 마주하게 된 시기 등을 들 수 있을 듯해요. 또 한편으로는 퀴어 운동에 누가 들어오고 있을까 하는 문제가 있겠죠. 조금 냉정하게 바라본다면, 행성인의 경우 예전에는 20, 30대 성원 중 게이와 레즈비언이 대다수를 차지했다면 지금은 트랜스젠더와 논바이너리가 더 많아지고 있어요. 그게 잘못됐다 아니다를 떠나서 이런 변화를 지금 겪고 있다는 거예요.

리타

맞아요. 저희 이 이야기를 예전에 차 마시면서 했었죠. 아예 활동 단체에 들어가는 20, 30대 자체가 적어진 것도 변화 중 하나죠. 이 젊은 사람들이 활동 단체에 갈 이유를 군이 못 찾게 되었다는 이유 또한 있고요. (그 원인으로) 가장 크게는 먹고 살기가 더욱 어려워져서, 즉 활동가가 하는 일로는 자원 및 수입이 되지 않는다고 판단하게 되었기 때문일 수도 있고요. 또 말씀하신 것처럼 활동 단체에서의 새로운 만남이나 관계가 기대되지 않아서일 수도 있어요. 전반적으로는 이런 요소가 활동 단체, 나아가 운동에 무관심하게 만드는 요인일 수 있죠.

웅

제가 행성인을 퀴어 커뮤니티의 거점으로 삼고 활동하면서 체감하는 변화가 있다면, 운동의 위상뿐 아니라 이를 바라보는 인식도 달라졌다는 거예요. 예전에는 커뮤니티에 접근할 수 있는 장소 중에서도 단체가 갖는 비중이 컸거든요. 그러니까 몇몇 업소나 PC통신, 사서함, 갓 보급된 인터넷 시기에 만들어진 중소규모의 홈페이지 외에는 서로 만날 장소가 거의 없었을 때니까. 그래서 당시 만들어진 단체들도 인권운동을 목적으로 삼았지만, 그 내부에서는 친밀함의 욕망과 비중이 컸죠. 단체 구성원도 대부분은 해외의 소식이나 이론을 금방 습득할 수 있는 대학교 중심의 학생이었고요.

인권운동 자체가 갖는 무거움도 있는 것 같아요. 그러니까 여기는 정말 억압받고 힘든 사람들이 온다는……? 그런 인식. 실제로도 어느 정도는(웃음). 저는 이런 태도가 정체성에 따른 차이에서 오기도

하는 것 같아요. 게이들, 특히 서울에 거주하는 20, 30대 분들은 이전과 비교하면 단체를 찾는 비중이 줄어들었어요. 게이인권운동단체인 친구사이는 소모임 활동이나 커뮤니티 중심의 활동을 주로 하니까 환경이 조금 다를 것 같고, 행성인 같은 성소수자 인권운동단체에는 트랜스젠더나 젠더퀴어 구성원이 많아졌어요. 저는 이들이 찾아올 모임이나 공간이 없어서 행성인에 오는 면도 분명히 있다고 생각해요. 게이, 레즈비언 커뮤니티의 동아리나 모임은 어색하지 않게 접할 수 있어요. 20-40대 초반의 시스젠더를 구성원으로 이뤄지는 모임과 장소 들은 물리적으로도 적지 않죠. 그에 비해서 논바이너리, 트랜스젠더 성원이 찾을 수 있는 공동체를 떠올릴 땐 막막함이 따라와요. 관련 콘텐츠가 많아졌다고 하더라도 서로 직접 만날 수 있는가는 다른 차원의 문제잖아요. 그래서 인권단체를 찾아 활동하는 경우가 많은 것 같고. 그들에 비하면 게이들에게는 모이는 장소나 즐길거리가 많잖아요. 어느 정도 나이를 먹으면 취직하고, 돈을 벌고요. 자연스럽게 (단체에 관한) 애착이나 관심이 떨어지는 면도 있겠죠. 그들이 단체에 오는 경우는 이 사람이 직장에서 차별을 받거나, 코로나 시기에 뭔가 터져서 어떤 불이익을 받거나 상담이 필요할 때, 이런 위기 상황에서 많이 찾아오는 것 같고요. 주로 위기의 퀴어들이 인권단체에 찾아와서 도움을 청하거나 같이 행동해요.

리타

근데 이런 것은 어떻게 생각하세요? 일단은 전통적인 범주에서 게이, 레즈비언으로 분류되는 범주가 점점 소멸하고, 원래 게이나 레즈

비언으로 분류됐을 이들이 더욱 정교해진 정체성 범주의 등장으로 논바이너리나 젠더퀴어로 분화하는 건 당연한 흐름 같아요. 동시에 이들이 이전 세대와 비교하면 훨씬 더 무성애적인 경향도 있고요. 이런 경향이 한데 모여서 지금 '이런 활동 단체에 젊은 세대가 없고 또한 어떤 에로스도 없다'는 이야기가 나오는 것으로 저는 이해했는데. 저 역시 제 아래 세대를 보면서 비슷하게 감각하는 부분이 있거든요. 그런데 이 세대 간 경험이나 감각의 차이가 근본적으로 활동 단체가 위축되는 원인은 아닐 것 같아요.

웅

입체적으로 보게 되네요. 운동의 관점에서는 운동 자체가 사람들한테 어떤 의미가 있는가, 또 어떻게 알려왔는가 하는 질문을 대면해야 해요. 그러니까 사람들이 단체에 대해서 '인권은 어떤 거다' '운동은 어떤 의미가 있다' 같은 이야기를 하기보다는 억압받고 차별받고 혐오받는 이슈에 대응하는 곳, 즉 일상에서 접하고 싶지 않은 불편하고 고통스럽고 어려운 이슈, 좀처럼 바뀌지 않는 현실에서 지극히 어려운 제도와 권리를 요구하는 일을 끌어안고 가는 곳이라는 인식을 하기가 쉽잖아요. 인권운동은 결국 아래를 보면서 변화에 대한 호흡을 길게 가져가야 하는데, 그게 어느 순간에는 피로와 지침으로 다가올 수 있을 거고요. 물론 쇼트폼short-form의 속도에 맞춰 인권운동의 양태도 변화를 도모하고, 단체마다 브랜딩도 하고, 미디어에 맞는 메시지도 만들려고 노력하지만, 시장 논리에 영합하지만은 않으니까요. 하지만 인권운동이 어떻게 커뮤니티의 성격을 갖는지, 또 어떻게 공

동체를 다시 구성할 수 있을지에 대해서는 고민이 필요할 것 같아요. 또 하나 살필 점은 페미니즘 리부트 이후 성소수자 인권운동과 그 단체에서의 성평등 감수성이 다른 집단보다 높은 수위로 각성했다는 사실이죠. 성애적인 관계뿐만 아니라 친밀감에 대해서도, 관계 자체를 재고하는 분위기가 형성되었어요. 참고할 만한 경향은, 퀴어 예술가와 창작자 사이에서도 성평등 감수성이 높아지면서 예술계의 위계에 대해 성찰하고 변화를 도모하는 시도가 보인다는 점이에요. 단적으로 '퀴어예술연대'는 성폭력 사건 대응이나 평등한 공동체를 만들기 위한 고민을 연중 프로젝트를 통해서 해나가고 있지요. 단체 안에서는 그런 분위기가 성평등 규약이나 평등한 단체를 위한 약속을 만들었지만, 동시에 친밀함을 소극적으로 생각하게 되는 경향도 만들더라고요. 지금은 친밀함이 뭘까, 다시 한번 생각해보고 있어요. 겉으로 보이는 친밀한 관계보다도 친밀함을 갈구하는 마음과 결핍의 상태가 어떤 취약하고 위험한 선택에 노출되는지 주목해요. 친밀한 관계의 어려움 속에서도 애인과 부부, 친구와 같은 규범성에 꼭 들어맞지 않는 관계들이 출현하고 발명되는지를 살펴보고요. 더불어 다양한 양태로 만들어지는 친밀한 관계가 특정한 규칙과 약속에 함몰되지 않더라도, 어떻게 위계의 부당한 효과와 폭력을 경계하면서 지속될 수 있는가를 이야기하고 있어요.

인권단체가 운동만 하는 집단은 아니에요. 그렇게만 운영하면 재미없어서 지속하기도 어렵고요(웃음). 단체 안에서도 관계 자체를 이야기하는 시간이 많아지는 것 같아요. 제가 커뮤니티로서의 인권운동을 암담하게 이야기한 것 같아 살짝 걱정되는데요(웃음), 오해

를 방지하기 위해서 다른 방향의 이야기도 필요할 것 같네요. 인권단체도 그 기반에는 친밀함이 있어요. 사적인 동료와 우정, 사랑의 관계를 나누기도 하고, 소모임이나 활동 팀 같은 취미와 의제별 모임을 십수 년간 구성하기도 하죠. 행성인에서는 트랜스젠더와 젠더퀴어, HIV/AIDS, 성소수자 노동권 같은 의제별 활동 팀 외에도 몸짓패나 음악 밴드, 운동 모임 같은 소모임을 만들어서 삼삼오오 활동을 이어가고요.

다른 단체도 마찬가지죠. 여성주의 문화운동 단체인 '언니네트워크'의 합창단 '아는 언니들'이나, 친구사이 합창 모임 '지보이스 G_Voice'는 공동체의 친밀함을 의식적인 창작활동으로 열어가고 있어요. 합창단인 만큼 일요일마다 모여서 연습하고, 정기 공연을 하면서 다양한 연령대의 멤버가 찾아오는 식으로 일상의 관계를 만들어요. 투쟁 현장으로 연대 공연도 다니지만, 자신들의 일상을 가사로 만들어서 전하는 유머 감각이 있어요. 지보이스의 경우 〈무지무지 무지개〉라는 노래에서는 본인들이 인권운동을 한다며 주변에서 선망의 눈길을 보내는 데 대한 부담을 가사로 적기도 하고요. 그들을 대상으로 이동하 감독이 다큐멘터리 〈Weekends〉(2016)를 제작하거나, 정은영 작가의 〈변칙판타지〉(2016)의 무대나 임흥순 작가의 〈형제봉 가는 길〉(2018) 작업에도 참여하는 등, 예술 창작에서도 자기 역할을 다하고 있죠. 일상과 관계를 만들고, 예술 창작이나 연대 공연에도 참여하면서 안팎의 관계를 엮는 모범적인 사례가 아닐까요.

작가와 인권운동 단체가 맨투맨으로 협업하는 경우도 적지 않

아요. 전나환 작가와 청소년 성소수자 위기지원센터 '띵동'이 2018년 팩토리2에서 진행한 전시《Sun, Sun, here it comes》가 대표적이에요. 비틀즈의 노래〈Here comes the sun〉에서 착안한 제목이라고 하죠. 전나환 작가는 띵동을 찾은 청소년 성소수자들과 워크숍을 하고 인터뷰를 진행한 과정을 바탕으로 그들의 옆모습을 그려넣었어요. 작가나 디자이너와의 협업도 퀴어 창작자가 많아진 2010년대 중반부터 조금씩 시도됐는데, 그 시기가 성소수자 운동이 규모를 확장하면서 운동의 이미지 변화도 모색하던 시간이 아니었나 해요. 전나환 작가는 비슷한 시기 진행한 연작〈The Q〉(2019 ~ 2021)에서 성소수자 활동가뿐 아니라 커뮤니티에서 빈번히 만날 수 있는 종교인과 작가, 소설가, 클럽 사장 등등의 다양한 성원을 찾고 그들을 한데 그려내기도 했죠.

다만 여기서도 민감한 이야기는 있어요. 인권운동의 관점에서 지금 커뮤니티에서 일어나는 상황, 약물과 성매매, X에서 주로 섹스 콘텐츠를 모으거나 자신의 몸과 성관계를 기록하는 용도로 운용하는 '뒷계' 같은 이야기는 그동안 의제로 쉽게 다뤄지지 않거나 특정 사건에 한시적으로 대응하는 정도로만 인지되었는데, 예술이나 운동의 언어로도 설명되어야 하는 것들이잖아요. 꼭 직접적으로 성애를 실천하지 않더라도, 공동체 안에서는 퀴어 섹스 문화나 경향을 둘러싼 이야기를 많이 나누죠.

커뮤니티에서는 그런 사적이고 내밀한 이야기를 나눌 수 있는 준*공론장의 역할을 잡지들이 해온 것 같아요. 『BUDDY』(버디)가 1998년 초에 최초로 현실문화연구라는 출판사에서 발간되었을 정

도로, 커뮤니티에서의 잡지 역사는 꽤 길어요. 잡지 중에서도 『보릿자루』는 좀더 게이 섹스에 집중하는 이야기를 담아내기도 했죠. 이후에 김철민, 이경민, 전나환이 2017년부터 1년여간 발행했던 『Flag Paper』(플래그 페이퍼)는 리플릿의 형태였지만, 조금 순화된 톤으로 비슷한 역할을 하지 않았나 싶어요. 이 잡지는 게이 커뮤니티에서 시작하지만, 다른 퀴어 동료의 이야기나 드래그퀸, 만화가, 업소 사장의 인터뷰나 HIV/AIDS나 게이 섹스의 이야기를 담고 있어요. 아쉽게도 2018년 다섯 번째 발행호가 마지막이 되었죠. 이후에도 지면에서의 시도가 이어지고 있는데요, 우프W/OF.의 프로젝트가 퀴어 씬으로 확장해 출판과 전시, 이벤트를 병행하면서 그 이야기를 이어가는 듯해요.

인권단체에서도 이런 의제를 찾아내서 이야기를 나누죠. 특히 앞서 언급한 퀴어 섹스를 둘러싼 이슈에 촉을 세우고 있어요. 행성인 안에 당사자도 있고 연결할 수 있는 활동가도 있으니, 웹진을 통해서 조금씩 이야기를 발굴하고 이를 의제로 설계해가는 과정에 와 있는 듯해요. 그러려면 우리가 섹스를 어떻게 이야기할 것인지, 인권운동 안에서도 연습과 훈련이 필요하죠. 제 동료 중에는 함께 인권운동을 하면서도 뒷계로도 활동하는 분들이 있어서 그 훈련이 자동으로 되는 것 같지만.

리타
(폭소)

웅

제 생각엔 섹스하지 않는 퀴어 인구가 늘어났다는 진단이 옳다기보다는 섹스가 보이지 않는 상황, 즉 소위 자신을 드러내지 않고 일회적 섹스처럼 성소수자로서 기본적인 관계 정도만 영위하는 이들을 가리키는 '은둔'이라는 용어가 어색할 정도로 빈번해진 것 같다는 체감도 들어요.

그렇다면 퀴어들이 어느 시간, 어떤 장소에서 섹스를 이야기할까요? 모든 퀴어가 동등하게 섹스하거나, 섹스 얘기를 하고 있을까요? 게이나 MSM[Men who sex with men, 남성과 섹스하는 남성]이 암암리에 만나서 섹스하는 공간은 이전부터 있었잖아요. 크루징 문화도 그렇고, 오프라인에 영화관이나 찜방, 모텔이 있다면 온라인에서는 데이트 앱이나 SNS를 통해 상대를 만날 수도 있고요. 특히 근간에는 BDSM이나 성적 페티시를 향유하는 이들이 자신의 취향과 관계를 전시하는 경우도 많아졌죠. 이렇게 현장에서는 이미 '섹스'가 빈번하고 그 방식도 다양해지는 듯 보이지만, 퀴어 커뮤니티나 성소수자 인권운동 안에서는 얼마나 많은 이야기를 하고 있을까. 얼마만큼 퀴어 섹스를, 성적 권리를 이야기하고 있을까. 보통은 X에서의 잡담이나 술자리에서의 안줏거리로 소모하기 쉬운 이야기죠. 대개는 바깥에서 '항문 성교'로 퉁 쳐놓고 공격하는 여론 앞에 대응하는 정도의 수세적인 태도만 가져왔고요. 이런 부분에 과도하게 무게가 쏠리면서 간간이 논의되었던 레즈비언 섹스나 HIV 감염인의 성적 권리는 보이지 않기 쉬웠을 테고요.

그렇다고 그런 시도를 그냥 없었다고 진단하고 넘어갈 수는 없

겠죠. 미술작가 중에서도 특히 지금의 퀴어 섹스 문화나 습속, 동향을 감각적으로 재현해낸 사례를 얘기하면 좋겠어요. 먼저 생각나는 건 문상훈 작가가 2019년 킵인터치에서 전시한 《우리는 끝없이 불화할 것이다》의 작품 〈손, Genital〉이에요. 손 사진들이 벽면을 차지하고 있었죠. 하나의 화면에 하나씩 들어간 손은 저마다 특정한 상태로 손목과 손가락 마디를 살짝 구부리고 있어요. 우리는 이것이 레즈비언 섹스에서 수행하는 손동작임을 알고 있죠. 알 만한 사람만 알법한 이 신호를 공중에 드러낸 것부터가 다분히 퀴어 섹스의 비밀스러운 신호가 유통되는 모습을 연상시켜요. 이 손들은 어디서 어떻게 연결되고 있을까, 어떤 몸에 침습하고 다시 다른 몸을 찾고 있을까를 상상하게 되는 것이죠……는 다분히 게이다운 접근 같네요(웃음).

성애적인 퀴어의 몸을 모티프로 작업하는 예시로는 최하늘 작가가 2021년 아라리오뮤지엄 인 스페이스에서 한 전시 《벌키bulky》에서도 찾을 수 있어요. 이 전시에서는 게이 섹스 문화에서 위계처럼 구분되는 체형에 대한 재치 있는 조형적 접근이 시도돼요. 근육형의 건장한 몸을 만들기 위해 필요한 운동과 몸의 과시, 그것을 과시하는 온리 팬스OnlyFans↓까지 소환하는 작업이었어요. 이 주제에 대해 허호 작가는 중년 남성의 몸에 천착하면서 회화적으로 계속 풀어가고 있고요. 양승욱 작가는 이들이 만나는 크루징 장소, DVD방 같은 장

⇒ 2016년 영국에서 시작한 정기구독형 플랫폼이다. 창작자들이 구독료를 받으며 유료 콘텐츠를 제공하면서 운영하는 방식으로 대부분 성인물을 제작해서 유통하는 사이트로 운영된다.

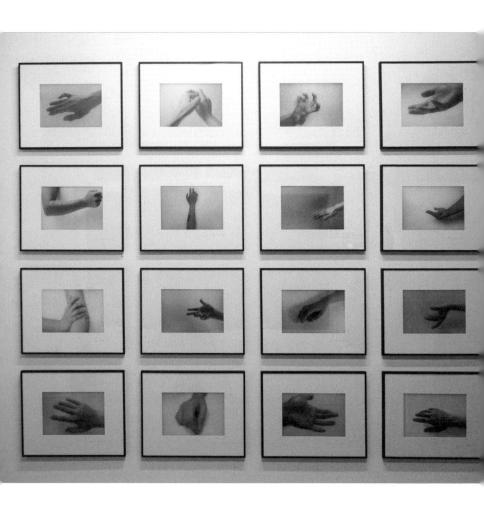

문상훈, 〈손, Genitals〉, 2019, 트레싱지에 프린트, 다양한 사진작가와 협업

소성에 주목하면서 사진 작업을 했죠. 2020년 발행된 유성원 작가의 산문집『토요일 외로움 없는 삼십대 모임』은 찜방과 섹스를 주요 키워드로 삼는 개인 에세이면서, 그가 겪는 나이 듦과 외모의 이슈, 질병, 노동, 그리고 '번섹'⁂과 연애로 구획할 수 없는 관계 들을 통찰하는 중요한 레퍼런스가 되고 있어요.

인권운동에서도 소모되기 쉽고 부정적으로 포획당하기 쉬운 퀴어 섹스에 관해 당사자 간 연결을 넓히면서 언어를 만들어가고 있죠. 직접 뒷계를 경험하거나 문화적 창작물을 활용하고, 당사자의 경험을 들으면서 여기서 어떤 취약함이 있는가를 찾고, 어떤 위계가 작동하는지 그리고 쾌락을 고안하는 실천 속에서 무엇이 어떤 기준에서 탈락하고 사라지는가를 살펴보고 있어요.

리타

《우리는 끝없이 불화할 것이다》의 〈손, Genitals〉에 이어, 2023년 미라주에서 열린 리단 작가의 《Being Boring》 전시도 언급하고 싶네요. 이 전시에서도 손가락이 주인공인 〈레즈 이외엔 속하지 않는 나라에서 왔어〉라는 작품이 전시되었어요. 어찌 보면 투박한 제스처일 수도 있는데, 화면에 꽉 찬 두 개의 손가락이 암시하는 레즈비언 섹스에 대한 은유가 매우 노골적이고 그만큼 유쾌했습니다. 뭐랄까, 그간 레즈비언의 형상, 얼굴을 재현하는 작품만큼이나 이처럼 몸을 직접적으로 재현하는 작품에 목말랐나 봐요.

⇒ 즉석에서 만나는 '번개팅'을 통한 섹스를 일컫는다.

덧붙여 이 전시가 작가 본인의 정신 질환을 큰 주제로 삼고 있다는 점도 언급해야겠어요. 『정신병의 나라에서 왔습니다』(2021)의 저자이기도 한 리단 작가가 그리 '건강'하지 않은 자신의 몸을 레즈비언의 표상과 연결함으로써 이 범주를 불균질하게 오염시킨다는 생각이 들어 무척 반가운 전시였습니다. 두 몸이 부둥켜안고 있는 작품 〈신체의 이음매〉에서는 아름답고 건강한 몸이 아닌, 마치 동물들이 서로를 부둥켜안은 듯 투박한 살과 육체가 화면에 구현되어 있어 에로티시즘의 폭력성을 상기시키기도 했고요.

이어서 차연서 작가의 퍼포먼스이자 이를 재편집한 2020년 영상인 〈Juicy Mosquito〉까지 언급할 수 있을 것 같아요. 총 14인의 퍼포머가 서로 짝을 이루는, 그리고 총 다섯 개의 동작으로 이뤄진 이 퍼포먼스 영상은 '가위치기'라고 불리는 레즈비언 섹스의 한 체위를 연상시키는 동작으로 끝나요. 서로의 하반신을 비비고 문지르는 동작은 물론 성적 함의를 강하게 연상시키지만, 동시에 가위치기에서 발견되는 관계성이란 뭘까 생각하게 만들어요. 좀 이상하게 들릴 수도 있지만, 우리는 얼마나 가까워져야 서로를 안다고 말할 수 있는지 또 애무와 폭력의 경계는 어디까지일지 등을 말이에요.

최근에는 단순히 '우리가 여기에 있다'를 주장하는 것을 넘어서 좀더 나아간, 섹스를 포함해 여성 퀴어의 하위문화적 코드나 감수성을 구현하고 작동시키는 작업도 많이 눈에 띄어요. 일단 이 하위문화적 코드 이야기를 하면서 꼭 언급해야 할 전시가 김아영 작가의 현대갤러리 개인전 《문법과 마법》(2022)인데요. 여기서 만화가 1172가 김아영 작가의 영상 〈딜리버리 댄서의 구〉에 등장하는 장면

을 애니메이션의 스틸컷처럼 재구성해 거대한 월페이퍼 작품 〈다시 돌아온 저녁 피크 타임〉을 제작했죠. 갤러리 벽 전체에 그림이 쫙 깔렸는데, 평소 GL[Girls Love, 여성 간 성애를 다룬 재현물] 장르의 팬인 저는 이런 화이트 월^{white wall}에서 GL 장르 작가의 작품을 본다는 데에 굉장한 쾌감이 일었습니다. 물론 김아영 작가가 1172 작가에게 커미션[commission, 돈을 주고 그림을 의뢰하는 동인 문화]을 준 것과 이 전시가 어떻게 다른지, 어떻게 이 전시 전체와 그의 그림이 긴밀하게 연루되어 있는지는 질문해볼 여지가 있습니다. 또 인천아트플랫폼에서 열린 전시 《날것》(2022)에서도 김화현, 류한솔, 정두리 작가 같은 분들이 각각 BL[Boys Love, 남성 간 성애를 다룬 재현물], 슬래셔·호러 무비, 〈여고괴담〉 시리즈 같은 레퍼런스를 가지고 여성의 섹슈얼리티와 여성 간 관계에 대한 작업을 보여줬습니다. 그런데 이걸 전부 '여성 퀴어적인 것'이라고 말하려면 아무래도 많은 빌드업이 필요할 테니, 우선은 전시에 좀더 전면적으로 '여성 퀴어'를 앞세운 사례들부터 말해볼게요.

앞서 언급한 야광 컬렉티브의 《윤활유》 같은 전시는 러시아 듀오 그룹인 '타투^{t.A.T.u}'를 강한 레퍼런스로 삼고, 다양한 유형의 레즈비언을 전형화해 영상 속에서 보여주었어요. 더 자세히 설명해볼게요. 이 전시에서는 영상에 등장하던 퍼포머들이 전시 현장에서 바쁘게 (마치 클럽에서 일하는 것처럼요) 돌아다니며 다원 생중계의 형식을 통해 무대 중앙 스크린에 다시 한번 등장했습니다. 물론 디제이를 초대해 공간 전체를 잠시 레즈비언 클럽처럼 점유한 것도 흥미로운 시도였지만, 다원 생중계를 통해서 스크린에 투사된 상이라는 재현

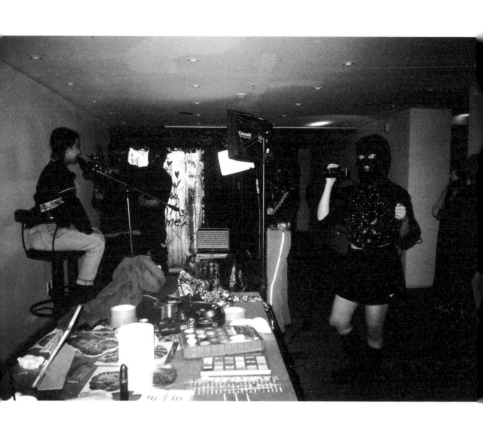

야광, 〈Lick my heart〉, 2022, 퍼포먼스, 22분. 사진: 홍지영. 사진 제공: 야광

과 현재 촬영되는 퍼포머라는 원본 사이의 간극을 잡아 늘린 점이 흥미로웠어요. 그러니까 스크린에 투사되는 장면을 본다는 것은 항상 퍼포머들의 지금, 현재를 놓친다는 뜻이기도 하잖아요. 막상 퍼포머들을 쫓아가보면 그들은 이미 그 자리에 없는 거죠. 전시의 주제이기도 한 이 '허둥지둥의 감각', 항상 뒤늦게 도착한다는 그 감각을 관객 역시 체감할 수 있어서 무척 강렬한 경험이었습니다.

'허둥지둥의 감각'이라는 말을 방금 고안하긴 했는데요. 이어서 갤러리 LES601 선유에서 열린 차연서 작가의 전시 《Mosquito larvajuice 모스키토라바쥬스》(2022)에 대해 말해볼게요. 이 전시도 '포스트 레즈비언 오페라-리퀴드 컴퓨테이션-라이브 퍼포먼스'라는 부제를 달고 있는데요. 총 1부와 2부, 그리고 커튼콜로 이루어진 한 시간가량의 퍼포먼스를 포함하고 있어요. 여러 등장인물이 동시다발적으로 각각의 공간에서 맡은 바를 수행하기 때문에 관객이 허둥지둥하며 여기서 저기로 이동할 수밖에 없는 구조로 짜여 있어요. 흔히 오페라에 기대되는 서사적 구조가 없는 대신 바로크적인 과잉이 공간 전체를 음악으로, 퍼포먼스로, 낭독으로, 떨리는 바이브레이터 조각으로 채워요. 정신이 끊어지기 직전 같은 이런 떨림이 굉장히 장렬하고 난잡하고, 그만큼 유쾌했습니다. 굉장히 많은 사람이 공간을 채웠고, 또 잠시간 머물다가 떠났거든요. 곰곰이 생각해보면 정말 그건 뭐였을까, 일단의 집단적 트랜스 상태, 아니면 집단적 공황 상태였던 건 아니었나 싶어요.

집단적 트랜스 상태라고 하니 또 생각나는 것이 미성장에서 열린 팀 우프의 전시 《모텔전: 눈 뜨고 꾸는 꿈》(2023)이에요. 딱 하루

동안 서울 마포의 모텔 미성장을 대관해 올린 전시인데, 이 전시에서 재밌는 점은 아무도 기록 사진이나 영상을 촬영하지 못하게 했다는 거예요. 작가들 각자의 상처나 트라우마, 상실과 애도가 물질적으로 구현되어 모텔 내 빈방을 채웠고요. 관객들은 그날 증인으로 전시에 초대된 것처럼 성기고 구멍 뚫린, 온전하지 않은 기억을 품고 돌아갔어요. 작가 개인은 무거운 주제를 다루고 있었는데요. 팀 우프가 그간 운동의 현장에서 많은 장면을 촬영해왔다는 점을 고려한다면 전시 자체가 다름 아닌 무수한 죽음을 애도하기 위해 마련되었음을 알 수 있었지만, 그럼에도 그 자리에서 그 많은 사람과 함께, 동시에 이 '사건' 같은 전시를 본다고 생각하니 굉장히 강렬한 연결감이 들었어요.

결국 이 전시는 모두 잠시 존재했다 사라지는 일시적인 공동체를 구현하는 것 같아요. 클럽이나 모텔 같은 공간의 특징은 어쨌든 정상 규범에서 벗어난 공간만의 질서나 규칙을 따로 갖고 있다는 것이고, 그러므로 거기서 발생하는 시간성은 굉장히 비-이성애 중심적이고, 비생산적이고, 비자본주의적일 수밖에 없잖아요. 어찌 보면 정상 규범을 피해 달아난 사람들이 모여드는 공간이기에 익명적이고 소위 '일탈'적인 관계 맺음이 빈번하게 일어나는 장소이기도 하고요. 따라서 클럽이나 모텔을 레퍼런스 삼은 전시의 잇따른 등장은 비단 레즈비언, 여성 퀴어 예술가뿐만 아니라 많은 퀴어 예술가가 존재하는 방식과 매우 밀접한 연관 속에서 말해져야 할 거예요. 그러니까 단순히 클럽이나 모텔이 '힙해' 보여서 선택된 건 아니라는 거죠. 물론 그런 이유도 있겠지만…… 이들이 클럽이나 모텔에서 태어났다고 말해도 좋을까요? 그곳의 언어가 모국어인 거죠. 잠시간 존재했

모텔전—
눈 뜨고 꾸는 꿈
The Motel—because i want to live there
미성장 모텔 Misungjang Motel
2023. 10. 27. 19:00~
2023. 10. 28. 7:00

곽예인 Kwak Yein 김보람 Keem Boram
성재윤 Sung Jaeyun 야광 YAGWANG 재훈 Jaehun
차연서 Cha Yeonså 홍지영 Hong Jiyoung
황선미 Hwang Sunmi 황아림 Hwang Arim 황예지 Yezoi

〈모텔전: 눈 뜨고 꾸는 꿈〉 포스터, 2023, 홍대 미성장, 디자인: 황아림. ⓒ팀 우프W/O F

다 사라지는 시간성 안에서만 반짝하고 출현하는 그런 제스처, 눈짓, 표정 들이요. 그런 게 과연 미술관에서 요구하는 언어로서 충분한지는 모르겠고, 분명 자격 미달로 보이겠지만, 끝까지 고수할 수밖에 없는 언어라고 생각합니다.

그리고 이런 시간성 이야기를 하다 보니 정은영 작가의 작업이 또 떠오르네요. 광주 비엔날레에서 봤던 폴린 부드리와 레나테 로렌츠의 작업도 생각나고요. 두 작업 모두 전자음악을 매우 중요한 매개로 사용했고, 이를 통해 정상 규범의 시간성으로부터 분리된 퀴어한 시간성을 작업으로써 소환하려 했던 것 같아요.

웅

관련한 작업들이 희박하다는 걸 알면서도 어떻게든 있는 것을 불러내고 또 그 한계를 냉정하게 이야기하는 일이 비평의 몫이라는 생각도 드네요. 공동체를 대상으로 삼는 작업을 보면 작가가 공동체를 어떻게 바라보는지, 그가 어느 정도 거리를 두거나 좁혀가며 참여관찰하고 이를 어떤 방향으로 다시 재현하는지 가늠하게 돼요. 한편으로 리타 님이 얘기해준 작업들이 클럽과 모텔처럼 한시적인 공간, 한시성으로 가득한 공간, 해서 서로가 한 장소에 있어도 공명하기 지극히 어려운 '허둥지둥'의 공간에 있다는 것도 흥미롭게 느껴졌어요.

엉뚱한 이야기지만 (이야기를 들으며) 떠올랐던 건 보통 레즈비언 커뮤니티에서 회자되는 '레즈비언 클럽 구리다' 같은 우스갯소리들이에요. 액면 그대로 '구리다'고 평가하기에 앞서 제가 흥미롭게 보는 지점은 '구리다'고 판단하는 주 고객인 레즈비언 당사자의 거리

두기(웃음), 즉 커뮤니티의 습속으로부터 거리를 두는 그들의 관점이에요. 레즈비언 커뮤니티의 취약함을 인지하면서도 지금 향유 가능한 것을 자조하거나 그로부터 거리를 두는 태도는 이 '허둥지둥의 감각'을 유발하는 자원과 기호의 불안정한 위상에 대한 반응의 일부는 아닐까요? 그렇다고 단순한 냉소나 회의와는 또 다른 것 같아요. 뭐랄까, 아예 더 난잡하고 위악적이거나 작위적인 태도로, 한시적인 무대의 날카로움과 강렬함으로 질주하는 것은 아닌가 생각하게 되네요.

말씀하신 작업과 조금 다른 노선의 태도를 보이는 전시가 2019년 문상훈 작가와 이지오 기획자가 기획한《레즈비언!》일 것 같아요. 이 전시는 퀴어 여성운동 경험이 있는 '언니네트워크'와 '한국성적소수자문화인권센터'와 같은 오랜 단체와 레즈비언 아티스트 그룹인 '잇다' '보지파티'가 협력한 전시예요. 전래할 문화와 규범이랄 게 없는 레즈비언 씬에서 언어를 만들고 의제를 발굴해온 활동가들 또한 예술가의 면모를 가지고 있다는 주장에 기반한 전시로 아카이브에 충실한 모습을 보이죠. 저는 이 전시가 보이는 '리스펙트respect'의 태도에 어떤 비평적 면모가 있을까 생각하면서도, 이런 모습이 리타 님이 말씀하신 '공백과 부재'에 공명한다는 생각도 들어요. 일단 공백부터 보여서, 이걸 채워 나갔던 분들의 노고를 더 생각하는 태도가 전시에서 느껴지죠.

한편으로는 이 태도가 근간에 보이는 게이 작가들의 태도와는 다른 듯 보여요. 이들은 외려 스테레오타입화 된 코드로부터, 일테면 '무지개 만세' 식의 태도로부터 거리를 두는 모습을 보이거든요. 이

미 포획된 채로 과잉 편향된 대상화 상태에서, 다른 시각 형식을 찾거나 이를 뻔뻔하게 수행하는 태도가 개발된 것 같아요. 아니면 이우성 작가처럼 소소한 일상 풍경이나 인물의 모습을 그리면서도 슬쩍 무지개나 퀴어 시각 코드를 숨은그림찾기처럼 집어넣는 방식으로 (기존의 스테레오타입과) 거리를 두는 동시에 애착의 표시를 남기고요.

그에 비하면 문상훈 작가는 '레즈비언 재현'이라는 명제 자체가 당사자에게도 낯선 한국의 상황에서 '스테레오타입이라도 필요하다'라는 갈급한 방향을 설정한 것 같아요. 다분히 제 생각이지만, 본인이 자체적으로 레퍼런스를 만들고 싶었던 것은 아니었을까요? 또 하나 얘기하고 싶은 작가는 한솔 작가예요. 일민미술관에서 열린 전시《새일꾼 1938–2020: 여러분의 대표를 뽑아 국회로 보내시오》(2020)에서도 그렇고, 최근 합정지구에서 열린《내 인생을 망치러 온 나의 구원자, 그리고 우리*는》(2023~2024)에서 보여준 작업도 그렇고. 레즈비언 부치성이라고 할까요, 일종의 '부치니스'를 보여주는 것처럼 보이거든요. 레즈비언의 남성성과 트랜스 남성의 그것, 올곧이 표현하기 어려운 젠더 표현의 문화를 동경하고 재구성하면서도 스스로 체현한다는 인상을 받았어요. 극적인 제스처나 허세 섞인 표현도 그렇고, 어떤 열패의 감수성과 미장센도 그렇고, 지정 성별에서 어긋나는 습속의 표현과 외양이 오히려 공백을 우걱우걱 채워내고 있다는 인상도 받았습니다.

또 공백과 결핍을 감각하고 굳이 그걸 회피하거나 부정하지 않는 경우를 생각할 수 있어요. 말씀하신 야광 컬렉티브 같은 경우도

한솔, 《futch blues》 퍼포먼스, 2024, 25분. 사진: 권세정

공백에서 멀지 않다고 느껴지거든요. 공백 자체를 음험하고 불온하게 체현하거나 시각화하더라도 그것이 전시가 되고 특히 한시적인 퍼포먼스가 될 때, 어떤 관객이 그 홍보물을 보고 바득바득 찾아와서 똬리를 틀고 보고 가는 경험이 집단으로 이뤄지는 현장 자체가 한시적인 공동체가 구성되는 순간이 되기도 하잖아요. 저는 그 순간을 정은영 작가가 2016년 진행한 〈변칙판타지〉 무대에서도 본 것 같아요. 작가는 오랜 시간 참여관찰한 여성국극을 현재의 무대에 올리는 과정에서, 게이 합창단인 지보이스를 불러서 협업했는데요. 이질적인 성원이 극을 구성하고 역할을 분담하면서 관계가 만들어지는 거죠. 현전하는 여성국극 배우가 여성국극을 향한 애증과 회의감 속에서도 여성국극을 통해 젠더 교란의 실천을 이야기하는 동안, 지보이스는 무대의 동료가 되기도 하고 배경으로서 그의 처지를 사방에서 공명시키는 합창의 목소리를 내기도 해요.

당시에 원형극장의 형태를 보면서 그리스 비극의 형식을 떠올렸던 것도 같은데, 이후 교란의 긴장감이 절정에 오르는 장면에서는 마당극 같다는 인상도 받았어요. 이 분위기는 뭐랄까⋯⋯ 퀴어를 재현하는 공연이나 전시가 어느 정도 관계하는 누군가로 하여금 관심을 갖고 찾아가게 하면서 다시금 공동체의 풍경을 재생산하고 있지 않나, 생각했어요. 퀴어 커뮤니티를 염두에 두면서 커뮤니티를 재현하는 무언가를 내놓고, 관심 있는 성원들이 참여하며 그 풍경이 커뮤니티의 또 다른 일부가 되고, 그런 것이 2010년대 중후반에 커뮤니티를 부상시킨 동력이 되지 않았나 연결 짓는 거죠.

여기서 하나 더 필사적으로 연결하고 싶은 사례가 있는데요.

전나환 작가가 2021년 초입에 《앵콜Encore》 전시를 했을 때가 기억나요. 그때 을지로 아조바이아조에서 했죠. 당시가 코로나가 덮치고 거의 1년이 지났을 때인데, 전나환은 작품을 제작하면서 코로나까지 염두에 두진 않았대요. 영상을 기획하고 촬영할 당시에는 그 일이 없었으니까. 작가는 여기서 아네싸라는 드래그퀸을 주요 인물로 조명해요. 그가 다른 드래그퀸과 달리 클럽 기반으로 활동을 하고, 게이 커뮤니티와 좀더 가깝게 지내는 사람이라서 다루고 싶었다고 해요. 다분히 퀴어 커뮤니티를 의식하면서 접근했던 거죠. 물론 작가님도 클럽을 좋아했고요.

전시는 전시장을 비어 있는 공간으로 설정하고 영상을 띄운 다음 콘페티나 꽃가루를 공간에 뿌려놓았어요. 서킷파티circuit party⇓에 가면 절정의 순간에 펑펑 터뜨리잖아요. 또 하나, 어쩌다 보니 역병 때문에 클럽을 온전히 즐기지 못하는 시기에도 클럽들은 영업을 위해 바닥에 띄엄띄엄 엑스자로 표시를 했어요. 거기에만 서서 놀라는 거죠. "거리두기 하면서 놀아라." 이태원 게이클럽에 확진자가 다녀갔다고 언론에서 여론에서 두드려 패던 시절, 클럽 자체가 금기시되던 상황을 이 전시가 재현한 게 재밌더라고요. 여기에 누가 올까. 미술에 관심이 있거나, 아조바이아조에 옷 구경하러 왔다가 겸사겸

⇒ 게이들이 대규모로 모여 며칠 동안 펼치는 댄스파티로, 보통 국경을 초월한 광범위한 지역의 사람들이 넓은 장소에 모여 춤을 추며 문화를 즐긴다. 자세한 내용은 '이쪽 사람들' 페이스북 계정에서 게재한 다음의 글에서 참고할 수 있다. 이쪽사람들, 「기획특집 1. 서킷 파티(#CircuitParty)를 아시나요?」, 2015, https://www.facebook.com/itsokpeople/posts/pfbid0WLKHoRydgCczcXGTFyehE7tPuPj1ofaWWkR PztaoFkMruYyHr3KCbg2UYpGS4Vibl, 2024년 6월 21일 접속.

전나환 개인전 《앵콜》 전시 전경, 을지로 아조바이아조 플래그십 스토어, 2021년 1월 14일–2월 4일.
사진: 홍철기. ⓒ나환아카이브

사 오는 이들도 있겠지만, 어쨌든 이 전시에 찾아온 관객은 게이 클럽에서 경험하는 친밀함에 거리를 두면서 살펴보게 될 거란 말이죠. 코로나라는 맥락 안에서, 관객들이 본의 아니게 당시 한동안 영업하지 않던 클럽에 대한 향수를 느끼고 그리워했다는 감상이 기억에 남아요.

전시에는 아네싸가 생활하는 집에서 인터뷰하는 영상 작업과, 그가 클럽에 가서 드래그퀸 분장을 한 채 빈 클럽의 무대에서 공연하는 장면을 쭉 따라가는 영상 작업이 있었어요. 두 번째 영상은 아네싸가 드래그 메이크업을 하는 과정에서 어떻게 얼굴과 몸이 달라지는가를 보여주는데, 보는 사람에 따라서는 젠더 표현의 극적인 퍼포먼스로 볼 수도 있을 듯해요. 저는 이 사람이 하나의 노동자, 중년을 향해가는 하나의 '퀴어 사람'으로 보이더라고요. 당연히 저의 주관이 100번 개입된 감상일 텐데요(웃음). 중요한 건 드래그가 무대 위에 아름다운 피사체를 보여주는 장르처럼 읽히기 쉽지만, 그 안에선 다분히 노동이나 젠더, 나이의 문제가 교차하고 있다는 사실이죠. 이런 맥락을 공동체의 관점에서 읽는 작업이 중요하겠다는 생각이 들고, 이번 꼭지 초반부에 얘기하기도 했지만 이 같은 면면을 더 보여주는 일이 미술관의 역할이 아닐까 계속 생각하는 거죠. 더구나 국공립미술관이라면 지금 한국사회에서 자생하거나 존재하는 커뮤니티를 발굴하거나, 다양한 시선을 소개하고 화두처럼 던지면서 개개의 생활공간에 연결하는 시도가 필요할 것 같은데 말이죠.

들여다보면 클럽 안에서는 생각보다 많은 일이 일어나잖아요. 요즘 인권운동 사회에서(웃음) 몇몇이 주목하는 것은 클럽 안에

서 약물 등이 유통되는 상황이에요. 이 상황을 범죄나 낙인으로만 보는 시선을 경계하면서도, 어떻게 접근할 것인지를 고민하게 되죠. 클럽 문화도 달라지고 있어요. 서울 이태원의 몇몇 게이 클럽에서는 아예 BDSM을 콘셉트로 올리는데, 그게 더는 어색하지 않아요. 게이 클럽에 암암리에 존재하던 다크룸^{dark room→}을 아예 대놓고 디자인해서 운영하는 어떤 당당함. 그리고 BDSM을 드레스코드로 정해놓는 건 너무 캐주얼한 일인데, 제 주변에 인권활동하는 동료가 1등을 먹어서 단체 웹진에 후기를 남겨주십사 제가 청탁까지 하게 되는, 이 웃기는 흐름을 들여다보게 되죠.

리타

그럼 아름다운 이야기 아닌가요?

웅

너무나요. 아무튼 클럽이 춤추러 가는 곳만은 아니다. 원래도 아니었지만 더 아니게 된 거죠. 그래서 이런 현상에 대해서 미술이나 운동이 따라가지 못한다고…… 표현이 맞을지 모르겠지만, 좀 의아할 정도로 관심이 없어 보인다는 생각이 드는 거지.

리타

무슨 말씀인지 알겠어요. 그러니까 하위문화가 보통 날것의 상태로

⇒ 클럽과 게이 사우나 등의 유흥 공간에 성행위를 위해서 마련해둔 장소를 뜻한다.

있고, 그 표면을 더 고급스럽게 포장한 상태를 예술이라고 생각들 하 잖아요. 근데 지금 말씀하신 예시에서는 클럽의 속도가 미술의 속도 보다 더 빠른 거죠. 요컨대 (클럽에서) 훨씬 더 많은 급진적인 실험이 일어나고, 그 속에서 하위문화 참여자와 비평가의 거리는 굉장히 희 미해지고요. 말씀해주신 장면을 보면, 온갖 즐겁고 재미난 요소들이 사실은 모두 클럽에 있는 거죠. BDSM 소재가 나와서 그런데, 전 듀 킴 작가가 떠오르네요. 지난 5년간 주로 BDSM적인 상황을 연출하 거나, 페티시적인 사물과 자신의 사물화를 주제로 꾸준히 작업해왔 죠, 그리고……

웅

아이돌.

리타

(웃음) 아이돌도 있고 종교도 있고, 되게 많죠. 이런 여러 하위문화적 요소가 범람한다는 점이 듀킴 작가가 하는 작업의 엄청난 매력인데, 동시에 제가 느끼기에 미술 잡지나 비평가가 그에 대한 이야기를 할 때 이런 자극적인 요소만 딱 지목해서 '이 작업이 이런 음지화된 영 역을 탐구하고 있으니 좋다'라는 식으로만 평가하는 게 늘 불만이었 어요. 어쩔 수 없는 흐름이긴 하지만, 그건 작가의 작업을 소재중심 주의 안에 가두는 게 아닌가 싶어요. 그러면서 이 비평들이 해당 작 업의 어떤 다른 면, 예를 들면 작가가 자신의 정체성 혹은 작업을 구 축해나가는 방법론적이고 매체론적인 부분을 보지 못하게 만든다는

생각이 들더라고요.

이런 생각이 '클럽의 속도를 과연 미술관이 따라가고 있는가' 라는 이야기와 연결되는 것 같네요. 조금만 자극적인 소재가 나오면 곧장 이것이 마치 '성소수자의 숨겨진 진짜 모습'이라는 식으로 호들갑을 떨면서, 작업의 다른 면은 봐주지 않는 것 같아요. 이런 관행이 굳어지면서 우리 하위문화에서 자극적이고 일탈적인 실천만 과잉 대표되는 상황이 됐어요. 작가 개인에게는 물론 좋은 일이지만, 저는 이런 페티시적인 물성을 가진 '변태적' 작업에 쏟아지는 많은 호기심과 주목을 어떤 의미에서는 경계하게 돼요. 작업의 한 면이 너무 과잉 대표되면 다른 한 면은 안 보이는 곳으로 치워질 수밖에 없다는, 그런 균형 감각 때문에 경계하게 되는 것 같아요.

웅

중요한 지적이에요. 하나의 이슈가 부상하고, 여기에 열광하면서 너도나도 말을 얹고, 어설픈 기념비가 되고, 또 그렇게 기성의 언어로 소급되면서 하나의 유행이 지난 듯 또 이야기되는 흐름. 한편에서는 '나는 어떤 사람인가'를 계속해서 중심에 두는 작업의 경향도 무시할 수 없고요. 주체를 말하지만 계속해서 타인의 시선에 대상으로 포획되고자 하는 작업들을 '퀴어'라는 키워드로 닫아두기도 하잖아요. 이 상황에서 더 많은 이야기를 해야 한다고 주장하자니, 여기서 더 얼마나 다양한 이야기를 해야 하나 싶은 피로감이 살짝 들고, 맥락을 살피면서 비평적 접근이나 거리 두기를 해야 한다고 말하다 보면 여기서 '나만 T인가' 싶은 마음이 들고 그러네요.

어쨌든 그런 생리를 비판하는 데서 좀더 나아가서, '왜 퀴어는 그렇게 흥망성쇠에 취약했던 것일까'를 생각해보면 좋겠어요. 물론 기성 미술계의 한계를 꾸준히 지적하면서 말이죠. 저는 '퀴어들의 '맷집'이 약했구나'라고 생각해요. 너무 폭력적인 표현인가…… 다른 뜻이 아니고요. 우리가 하는 말은 많지만 이를 바깥에 얘기할 수 있는 언어로 또 문법으로 고안하고 연결하며 가공하는 시도를, 사적으로나 공적으로나 축적하는 경험을 많이 못 한 것 같거든요.

퀴어 커뮤니티가 공동체로서 두각을 보이는 시점도 경험이 축적됐을 때 같아요. 없던 구조가 만들어진다기보다, 여기저기서 일어나는 작은 시도가 서로 확인하고 연결되는 시점이 있거든요. 여기서 리더십 있는 개인이나 집단이 사람들을 모으고 이전에는 상상할 수 없는 연결을 만들어서, 결국 법 정책을 입안하는 기구와 지자체까지 두드릴 힘을 끌어내는 선순환을 만드는 것 같아요. 이런 과정이 상황에 따라서는 그간의 퀴어 이슈 중에서도 민감한 부분을 건들 수 있는 용기의 동력이 되기도 했어요. 2017년도에 떠난 클럽 사장님이 있었는데, 이분은 커뮤니티에 대한 의제나 퀴어 운동에 관심이 많았어요. 연구모임 POP에서 타이완 활동가들을 초대하고 게이 섹스에서의 약물 이슈를 이야기하는 자리가 있었거든요. 그때 통 크게 클럽을 대관해줬죠. 행사가 정말로 필요하던 관객들이 모였던 자리로 기억해요.

리타
감동적인 이야기.

웅

당시 평소에 갈 일이 없는 클럽으로 낮에 마실 갔다가 게이들이 정말 많이 와서 놀랐고, 나중엔 주최한 활동가들 사이에 껴서 술 먹고 놀았던 기억이 나요. 아쉽지만 이런 풍경이 귀해졌네요. 약물에 대해서는 이렇게 열어두고 이야기할 수 있는 안전한 자리가 마련되기 어려웠고요. 윤석열 대통령이 '마약과의 전쟁'을 선포했고, 그렇게 2023년의 마지막을 보냈잖아요. 그런 인권 기반의 태도를 지닌 채 사업하기란 이전보다도 어려워졌죠.

오히려 공공성을 고민하는 사업보다는 민간자본 쪽이 자기 이미지를 구축하기 위해 그림이 예쁜 일, 즉 주류사회를 지향하거나 인도주의적인 도움을 줄 수 있는 활동, 가령 프라이드에 색을 더하는 기금에 더 많은 자본을 지원하고 있죠. 최근에는 여기에 기업들도 동참했잖아요. 물론 그것 또한 의미가 있고, 무조건 탓할 일은 아니지만.

아무튼 이런 이야기를 할 수 있는 통로 중에는 창작 컬렉티브도 있어요. 대표적으로는 이도진 디자이너가 출판 작업을 하면서 만든 『뒤로』가 있겠죠?

리타

『뒤로』도 완전 공익적인 목적의 잡지였죠.

웅

퀴어지만 퀴어 커뮤니티에만 국한하지 않은 면이 참신했어요. 그러니까 '성소수자'라는 닫힌 울타리 안에서만 독자와 필자를 염두에 두

지 않고, 친화적인 제스처를 취하는 많은 사람을 퀴어 씬으로 모두 포괄했죠. 잡지를 만드는 프로젝트를 통해서 실질적인 사업 파트너뿐만이 아니라 문화적이고 일상적인 네트워크도 만들어가고 싶어하는 모습이 너무나 선명했고요. 네트워크의 열망을 시각미술과 디자인, 사진을 비롯해 문학과 같은 각종 예술과 언론 쪽 창작자들을 끌어오면서 잡지의 정체성을 쌓아가는 과정으로 보여줬죠. 무엇보다 저는 적어도 퀴어 씬에서 『뒤로』가 굿즈의 수준을 참 많이 높여놨다고 평가하거든요.

리타

네, 다른 건 눈에 차지 않을 정도까지 높여놓았죠(웃음).

웅

개인의 한시적인 활동에도 가치가 있지만, 지속성은 보장할 수 없잖아요. 그래도 뭐, 지금도 관련한 작업의 시도가 있죠. 잡지같은 경우에는 『them』(뎀)이라든가, 우프도 꾸준히 출판하고 있고요. 꼭 퀴어 당사자 여부를 따지지 않더라도 『뉴스페이퍼』에는 많은 퀴어 필자가 참여하고 있죠. 그 밖에도 제가 모르거나 당장 생각나지 않는 잡지들이 시도되었고요. 단발이더라도 여러 시도가 있긴 했는데, 그게 느슨하게 정의할 수 있는 '퀴어' '미술' 커뮤니티에서는 적지 않은 호응을 불러모았죠. 이 과정이 오프라인을 통해서 어떤 공간을 점유하거나, 네트워크를 만드는 방식과는 거리가 있었겠지만요.

요즘의 커뮤니티를 얘기할 때, 온라인에 기반한 여러 네트워

크가 보이는데요. 오프라인 공간에서는 이 네트워크들이 어떤 방식으로 연결되는지, 또 어떤 방식으로 집단과 집단성을 구성하는지, 지면 바깥에서 대면하거나 만나려는 욕구는 있는지 궁금해요. 그런 점에서 『뒤로』가 소중했던 또 다른 이유는 출판 외에 전시도 시도했다는 점이었어요. 『뒤로』는 2016년 12월에 일본 HIV/AIDS 커뮤니티센터 악타ᵃᵏᵗᵃ가 발행하던 『akta MONTHLY PAPER』(악타 먼슬리 페이퍼) 30호를 기념하면서《akta: monthly paper 악타 먼슬리 페이퍼》전시를 기획하고 진행했어요. 생소할 수 있는 일본의 HIV/AIDS 커뮤니티 기관과 연결해서 국내에 HIV/AIDS 이슈를 환기하는 활동이, 기존 국내 HIV/AIDS 인권운동과는 다른 형식을 도모한다는 점에서 새로웠죠.

공동체, 기념비, 전시?

리타

얘기를 듣다 보니까 이태원 클럽 케이크숍이 생각나네요. 어느 날인가 굉장히 유명한 디제이가 왔는데, 그날 제 친구 하나가 "아는 얼굴 여기 다 있다"고 했거든요. 케이크숍에서 시작된 SHADE SEOUL(셰이드서울) 같은 파티 레이블은 서울 퀴어 퍼레이드의 애프터파티를 도맡기도 했고요. 근래에는 대안적인 클럽 문화, 청취 문화를 가능하게 만드는 퀴어 예술가들이 일군의 팀을 이뤄 모였다가 흩어지면서 작업하는 모습이 더 가시화된 것 같아요. 이들이 모이는 곳에

퀴어 관객이 따라오는 건 당연하고요.

　미술과는 다르게 음악은 그 자체로 하나의 공간이 되기도 하는 듯해요. 2023년 글항아리에서 출간된 『여성×전기×음악』의 필진인 영다이, 위지영, 키라라, 애리, 조율, 황휘라는 예술가들은 모두가 퀴어를 작업의 주제로 삼지는 않지만, 느슨하게 퀴어 커뮤니티와 연결되어 있고요. 유영식, 벨라, 하령, 또 앞에서 언급한 위지영 작가가 모여 결성한 '비애클럽'도 마찬가지라고 볼 수 있겠어요. 이들은 때로 미술 작가와 협업하면서 현장에서 퀴어한 리듬, 퀴어한 시공간을 새롭게 주조하고 있어요. 가령 전자음악가인 키라라는 정은영 작가의 58회 베니스 비엔날레 한국관 상영 작품이기도 한 〈섬광, 잔상, 속도와 소음의 공연〉(2019)에 퍼포머이자 음악 연출과 제작으로 참여했죠. 이 작업은 키라라뿐만 아니라 장애여성극단 '춤추는 허리'의 단원인 서지원, 드래그킹이자 퀴어 예술가인 아장맨, 레즈비언 연극 배우 이리라는 네 명의 퍼포머를 매개하고 있죠. 이런 매개성, '연결 짓기'는 퀴어 예술에서 굉장히 중요한 특성 중 하나고요.

　덧붙여 디제잉의 조건 중 하나인, 장르 간 위계도 구분도 없는 오염된 혼종성은 퀴어 하위문화에서 매우 중요한 감각적, 정서적 구심점이 되는 게 아닌가 싶습니다. 음악 자체가 무無매개적으로 거기 모인 몸들을 한데 연결해주는 감각은 말할 것도 없고요. 말하자면 일종의 대양감 oceanic feeling이 개방되는 공간인 거죠. 여기서 길게 말하진 못하겠지만, 앞서 지적해주셨듯이 퀴어 잡지들도 종이라는 매체를 통해 디제잉과 비슷한 역할을 해왔다고 생각해요. 지식과 정보의 매개이기도 하겠지만, 좀더 관계의 매개에 가까운 역할을 한달까요.

정은영, 〈섬광, 잔상, 속도와 소음의 공연〉, 2019, 오디오비주얼설치, Full HD, 5.1 서라운드음향,
27분 36초

현재까지 총 3호가 나온 『them』, 마찬가지로 3호가 나온 『Without Frame!』(위드아웃 프레임)도 있고, 『뼤라』도 있고 『뒤로』도 있었죠. 최근에는 '도파민 퀴어진 클럽'이라는 컬렉티브가 유연하고 일시적인 방식을 통해 손으로 직접 만든 '퀴어 진' 잡지도 있고요.⇓

　제가 앞에서도 클럽, 모텔 같은 공간이 왜 퀴어 하위문화에서 공동체를 상상하게 만드는 핵심적인 공간이 될 수밖에 없는가 계속 이야기했죠. 그리고 지금은 또 왜 디제잉이라는 장르와 퀴어 하위문화가 결속될 수밖에 없는지 흥분해서 마구 말하고 있는데…… 다만 한가지 보충해야 할 관점이 있어요. 클럽이 유일한 퀴어 하위문화의 공간 표상이 되어서는 안 된다는 점이에요.

　일단 저는 사실 어떤 클럽이든 간에 좋아하는데(웃음), 클럽이 최소한 춤을 추고 술을 마실 수 있는 신체적 조건을 갖춘 사람에게만 열려 있다는 걸 짚고 넘어가야 해요. 그러니까 저만 해도 컨디션이 안 좋은 날에는 클럽에 못 가거든요. 올해로 전 만으로 서른네 살이 됐는데, 앞으로 컨디션이 더 좋아질 일은 일어나지 않겠죠. 이젠 너무 시끄러운 데에서 오래 있지도 못하고요. 그래서 친구들과 만날 때도 클럽이 아니라 그냥 편안한 곳, 누울 수 있는 곳을 선호하게 됐어요(웃음). 아마도 제 역량 부족으로 우리가 이 대담 전체에서 노화라든지 장애 같은 주제에 한 장 전체를 할애하진 못할 테니, 이렇게 틈

⇒ 도파민 퀴어진 클럽의 활동은 다음의 인스타그램 계정 @dopaminequeerzineclub에서 살펴볼 수 있다. https://www.instagram.com/dopaminequeerzineclub/, 2024년 6월 22일 접속.

틈이 시간이 날 때마다 강조해야겠어요.

그리고 클럽에 들어갈 수 있는 자격도 그래요. 남들이 보기에 '멀쩡'하게 생겨야 하잖아요(웃음)? 알게 모르게 입장 여부에 관한 기준이 다 있고요. 입장을 거절당하는 일을 소위 '입뺀'이라고 하죠. 저도 클럽에서 도어퍼슨 역할로 4년간 근무했기 때문에…… 사람의 '바이브'를 판단하는 기준이 아예 없다고 하면 거짓말이거든요. 말하자면 클럽이 아예 위계가 작동하지 않는 환상적인 공간은 전혀 아니라는 거죠. 여기에 게이 클럽이나 레즈비언 클럽처럼, 공간 전체가 과잉 성애화될 수밖에 없는 경우에는 (이런 상황이) 더하겠죠. 마지막으로 클럽에 간 게 몇 개월 전인데, 그때 말을 걸었더니 새침하게 굴었던 여성분들이 생각나네요. 또 하나, 이제 입구에서 주민등록증을 검사할 때부터 왠지 민망해지더라고요. 이 모든 게 다 누적된 '입뺀'의 경험 때문이고요(웃음).

그런데 지금 클럽 문화가 마치 퀴어 문화의 전부인 듯 얘기된다면 잘못된 서술일 테고, 또 그래서도 안 될 것 같거든요. 그리고 또 이게 지향해야 할 공동체의 표상이라고 얘기하는 것에도 문제가 있겠죠. 물론 클럽에서는 굉장히 일시적인 만남이 일어나고, 그렇기에 퀴어 퍼레이드와 마찬가지로 여기서 갖는 익명적 부대낌이 매우 중요한 정치적인 동력으로 작용할 수 있다는 점은 강조되어야 해요. 그렇지만 클럽에서 일어나는 일은 지속력 있는 활동 단체에서 일어나는 일과는 또 다르잖아요. 맨날 클럽에 가거나 퍼레이드에 갈 수 있는 것도 아니고. 저희에게는 이것도 있고 저것도 있어야 하는데, 지금은 클럽밖에 없단 말이에요. 제가 아까 클럽과 같은 상황을 재현하

고 구현하는 작업을 계속 이야기했는데, '이게 이렇게만 되어도 괜찮은가' 하는 생각은 들죠. 애초에 모일 수 없어서 그 공동체의 상상 불가능성을 이야기 하는 태도와, 그냥 상상 불가능하게 있고 싶은 태도는 다르니까요. 어느 한쪽으로 가는 게 이상향이라고 할 수는 없을 것 같아요. 우리에겐 다 필요해요.

웅

그래서 우리의 이야기가 많은 영감을 줄 것이다(웃음). 저들의 뒤통수를 치면서, 긁으면서, 사이가 점점 멀어지고.

리타

어떡하죠, 큰일 났네요(웃음).

웅

현장에서 일어나는 많은 역동에 비해서, 클럽이 문학이나 다른 예술에서 다양하게 재현되고 있는가를 물으면 저는 그렇지도 않은 것 같아요. 클럽이 말 그대로 '과잉 대표'되었다기보다는 과편향되었다고 진단하는 것이 좀더 정확하지 않을까요. 클럽을 온전한 공동체의 공간으로 삼을 일은 없겠지만, 그 안에서의 위계와 기준이 있고 또 그에 대한 일탈이나 항의가 있을 것이며, 조금씩 그 지점을 수정하는 노력을 지켜보고, 필요하다면 개입해야겠지요.

어쨌든 지금으로선 지금 운영하고 현전하는 공간을 잘 활용하는 것, 또 잘 읽어내는 시도가 중요해요. 꼭 가서 춤을 추지는 않더라

도요(웃음). 최근에는 인권단체도 클럽과 접점을 만들거나 협력하려고 많이들 시도하고 있어요. 기부 파티의 방식을 기획하기도 하고요. 클럽에는 그냥 공간만 있는 게 아니라, 공연이나 서비스를 제공하는 퍼포머나 아티스트가 있을 거고, 클럽을 찾는 손님 집단이 있잖아요. 소비자로서 클럽에서 춤을 추고 술을 마시는 것뿐 아니라, 많은 사람이 모인 장소에서 집단의 관계와 시간을 만들고 문화를 만들어가면서, 한시적인 일탈의 공간 너머의 확장된 생활 공간으로서 적극적인 해석을 할 수 있겠죠. 당연히 클럽에는 공권력과의 긴장관계를 만드는 성적 낙인이 있을 거고, 누군가는 취약한 상황에 직면하기도 쉬울 텐데요. 인권운동이 계속 주목하면서 손을 내밀어야겠죠.

지금은 미국에서 교수로 계신 조성배 님이 2003년 석사논문으로 썼던 「게이 남성의 소비 공간과 몸의 정치학」은 게이 찜방을 중심으로 클럽, 술집 등의 공간을 이야기하는데, 그 공간들이 정치적인 가능성을 상당히 많이 품고 있다는 인상을 줘요. 저는 이러한 접근이 아직 일어나지 않은 정치적 역량에 과도한 기대를 싣고 있다는 생각도 들었는데요. 지금은 현장의 구체적인 관찰에 기반한 연구든 비평이든, 창작이 좀더 시도되어야 한다고 생각해요. 하지만 이 공간에 접근하는 문턱부터 그리 낮지 않으니, 쉬운 작업은 아니겠죠.

리타

네, 확실히 그런 것 같아요. 일단 저도 게이 클럽에서 무슨 일이 일어나는지 전혀 몰랐는데, 남웅 님이 이렇게 얘기해주시니까 확실히 게이 클럽에서 일어나는 성적 실천이 어떻게 예술가의 작업에 영향을

미치고 있는지 체감되거든요. 언급하신 "현장의 구체적인 관찰에 기반한 연구든 비평"이라는 것, 이건 그럼 남웅 님의 역할이겠네요 (웃음).

웅

그쵸. 리타 님은 아닌 것이다(웃음).

리타

(웃음) 그게 아니라, 이제 그것을 하셔야 되는 것 아닌지.

웅

제가 당장 클럽에 뛰어든다기보다, 당대를 살아가는 작가들에게 계속해서 '당신의 이야기를 하더라도 어떤 맥락과 시공에서 하고 있는가' 하며 꾸준히 찾아보고 요청해야겠죠.

또 하나 이야기하고 싶은 점은 이런 저변의 역동이 공론장에 새롭게 진입하는 지점인데요. 해외를 보면 기념비적인 전시들이 있잖아요. 그러니까 보통은 국가마다 동성혼이 법제화되었을 때 퀴어 작가들을 묶어서 한번씩 전시를 여는데요. 다소 의례적인 일 같지만 두고두고 회자가 되는 기념비를 남긴다는 점에서는 지나칠 수 없겠

⇒ 조성배, 「게이 남성의 소비 공간과 몸의 정치학」, 연세대학교 대학원 문화학 석사 논문, 2003, https://dl.nanet.go.kr/view/callViewer.do?controlNo=KDMT1200 359132&orgId=dl&linkSysId=NADL, 2024년 7월 10일 접속.

죠. 새로운 해석과 화두를 만들기도 하고요. 앞서 리타 님이 얘기했던 전나환과 듀킴 같은 작가들을 기획 없이 나란히 놓으면 당장 (그 둘의 작업을) 묶는 것이 어색하겠지만, 넓은 공간에 그들의 작업이 배치됐을 때는 다른 작가들의 작업과 함께 새로운 연결 고리를 만들 수 있으리라는 기대가 되거든요. 그렇다면 우리에게는 어떤 기념비적인 퀴어 전시가 있었나? 글쎄요.

물론 그 기념비가 이전과 같은 영구성을 가질 수는 없겠지만, 그럼에도 중요한 건 비평하기 위해 걸칠 수 있는 구석이나 매듭이 많지 않다는 점이에요. 와중에 적게나마 기획된 시도들을 잘 엮는 작업도 필요하고요. 2018년의 《동성캉캉》이나 2021년 《Bony》 같은 방식으로 자체적인 기획전들이 만들어졌지만, 수적으로 많지는 않았잖아요. 두 전시는 (일단은) 게이 작가들을 주축으로 기획하고 구성된 전시인데, 한편에서 게이 커뮤니티의 크루징 문화 그리고 정체성으로만 구획될 수 없는 퀴어의 감수성과 육체성을 조명하고 있어요. 두 전시 사이에는 분절점만큼이나 어떤 연결 고리도 분명 있을 테고요. 담론을 엮어서 이후의 전시든 작업이든 갱신할 수 있는 기반을 만들어야 할 텐데, 아쉽게도 그게 이뤄지지는 않았죠. 말은 이렇게 하지만 그 일이 저의 과제이기도 하고요. 아무튼 단절적이나마 각자 도생하는 퀴어 작가들이 퀴어의 몸과 성적 실천의 문화를 소재 삼아 방법론을 고안하고 이것들을 엮어서 전시의 형식을 선보이고 있죠. 물론 그것이 게이 작가에 한정되었다는 한계를 짚을 수밖에 없지만, 어쨌든 이 또한 비평의 준거점으로 걸칠 거리가 될 수 있겠죠.

리타

언급하신 《Bony》가 특히 자주 회자되는 전시죠. 레즈비언, 여성 퀴어 예술가들이 굉장히 자극받은 전시이기도 하고요.

웅

그런 점에서 중요한 건 '퀴어 전시로 누가 기획할 수 있는가'라는 문제 같아요. 여기서 꼽자고 할 때, 글쎄요. 제 좁은 시야에서는 별로 보이지 않아요, 당장은.

리타

네. 작가가 훨씬 더 많이들 기획자로 나서는 것 같아요. 본격적으로 퀴어 정체성을 가진 예술가의 작업을 보여주는 의도로 기획된 시각 예술 전시만 보자면 그래요. 《Bony》는 최하늘 작가가 기획하고, 그 과정에서 남웅 님이 적극적으로 작가들과 대화를 나누고 글을 쓴 전시로 알고 있어요. 《동성캉캉》도 작가들이 기획한 전시로 알고 있고요. 《레즈비언!》도 문상훈 작가의 기획이죠. 《퀴어락》은 이강승 작가 그리고 권진 기획자가 함께 만들었죠. 페미니즘 미술 컬렉티브라서 오늘 이 자리에서는 많이 다루지 못하겠지만, 노뉴워크(김정혜, 봄로야, 성지은, 안팎, 윤나리, 자청, 최보련, 혜원) 같은 팀은 2017년 《A Research on Feminist Art Now》 같은 큰 규모의 이벤트를 기획하기도 했어요. 약 60여 명의 페미니스트 예술가가 행사를 위한 포트폴리오를 보내고, 이를 모아서 작가들과 함께 세대 및 주제별로 이야기를 나누는 행사였는데, 당연하지만 퀴어를 주제로 삼은 작가도 많

이 참여했거든요.

　이런 식으로, 페미니즘인지 퀴어인지 명확하게 분류할 수 없는 움직임이 정말 많고 또 다양해요. 특히 여성 퀴어 예술가의 경우에는 더더욱 페미니즘과의 연결 속에서 회자되기 때문에 페미니즘이나 젠더, 섹슈얼리티를 주제로 한 전시를 전략적인 차원에서나마 '퀴어 전시'라고 불러야 할 필요가 있지 않을까 생각해요. 그렇게 한다면 '누가 기획할 수 있는가'라는 질문도 훨씬 확장해서 제기될 수 있고요. 물론 이건 좀더 면밀하게 따져봐야 해요. 단순히 페미니스트 중에도 성소수자를 싫어하는 사람이 있기 때문이 아니라요(웃음), 항상 여성 퀴어의 이야기는 페미니즘이라는 거대한 주제에 휩쓸려서 묻히는 경향이 있거든요. 트랜스젠더 비평가인 안드레아 롱 추 같은 사람은 이런 이유로 퀴어와 트랜스젠더, 트랜스섹슈얼을 구분해야 한다고 말하기도 했고요. 이런 관점들이 있다는 사실을 미리 공유해야 할 것 같네요.

　어쨌든《A Research on Feminist Art Now》에 이어서 앞서 언급한《날것》과 뮤지엄헤드의《말괄량이 길들이기》(2022) 같은 예시가 기획자의 야심이 잘 드러나는 전시가 아니었나 싶거든요.《날것》은 총 네 명의 기획자(김가현, 김얼터, 손의현, 전현지)가 기획했고,《말괄량이 길들이기》는 뮤지엄헤드 소속의 허호정 큐레이터가 기획했어요. 두 전시 모두 2016년 이후 온라인 페미니즘의 부흥과 함께 진화한 트랜스젠더, 성소수자 혐오에 대한 반응을 전시로 보여준 게 아닌가 싶거든요. 여성의 긍정적이고 본질적인 측면에 주목한 것이 아니라 '여성이란 무엇인가?'라는 질문을 역으로 던지는 전시

라고 봤어요. 이런 전시가 퀴어-페미니즘 사이의 대시dash라는 공간을 채우는 역할을 한다고 봅니다. 또한 같은 맥락에서 〈드랙킹 콘테스트〉를 제작한 '여성, 괴물'의 구성원이 (총감독인 홍지수 씨를 비롯하여) 대거 기획 팀으로 참여한 시각예술 전시《씨 뿌리는 여자들》(2020)에 주목할 필요가 있겠어요. 〈드랙킹 콘테스트〉의 초기 기획처럼 '위반적인 몸' '비체적인 몸'에 주목한 이 전시는 비정형적인 신체 이미지의 아카이브를 구성하는 데 집중해요. 어찌 보면 작은 규모의 퀴어 동인 팀이 모여 연극, 공연, 전시 등 여러 장르로 가지를 뻗는 것처럼 보이지만, 이렇게 하는 건 정말 쉬운 일이 아니에요.

웅

'삼삼오오'라는 것도 주로 근거리의 동인들로 구성되기가 쉽지만 그것마저 귀한 상황이니까요, 지금은.

그래도 작가들의 작업이 지닌 면면을 살피면서 이 작가랑 저 작가를 매칭하고 비교해보는 상상이나 비평적 연결을 할 수 있다는 게 비평의 효능 아닌가를 다시 마음에 새겨봅시다(웃음).

게이 작가들을 볼 때, 가령 듀킴 작가와 박그림 작가의 작업은 되게 자의식적인 범주에서 작업을 시작하잖아요. 한쪽에서는 작가 본인이 BDSM의 형식으로 자의식적인 제물이자 부분 신체가 되고, 동경인지 욕망인지 아니면 그 둘 모두인지 모를 관점으로 준수한 남자들을 헐벗게 하거나 불화의 도상으로 대상화하죠. 듀킴이 BDSM 모티프의 오브제나 아이돌 퍼포먼스를 활용하고, 박그림이 계속해서 불교적 도상을 취하며 모델로 삼는 이들이 대개 게이 커뮤니티에

서 찾을 수 있는 인플루언서나 미적으로 호응이 좋은 외양의 인물들이라는 점을 고려하면, 이들이 공동체 위에 걸친 채 자기의 서사들을 쭉 그려나간다는 생각이 들죠.

거기서 어느 정도 거리를 두고 작업하는 이가 양승욱 작가라는 생각해요. 양승욱 작가는 주로 사진 작업을 한다고 알려졌지만, 사전 설치 과정도 지나칠 수 없어요. 특정 장소에 한 더미의 인형을 배치하면서 공동체의 풍경을 표현하잖아요. 여러 버전으로 장면을 연출하는 과정에서 장례와 행진 같은 공적 의식의 미장센을 구성하는 와중에, 인형이라는 빈 플라스틱이 이 상황의 현전성을 표백해버린다고 할까요. 최근에는 작가가 나이를 먹으면서, 변하는 본인의 상황을 소재 삼는 지점도 같이 생각하게 해요.

허호 작가와 양승욱 작가가 함께 구성한 퀴어 컬렉티브인 살친구가 2022년 미학관에서 진행한 《3040》에서 양승욱은 자기 얼굴을 일본 게이 포르노 표지모델의 몸에 그대로 가져다 붙이기를 반복해요. 이게 나이 먹어가는 이의 '돌아갈 수 없다'는 재기발랄한 체념인지, 처절한 욕망인지는 조금 불분명한데…… 어쨌든 사진이라는 매체, 또 보정과 합성이라는 가공이 된 이미지가 지독하게 반복되는 결과물은 어떤 정조를 품고 있는가를 생각하게 만들어요. 앞서 말한 작가들이 퀴어 문화의 소재와 문법을 가지고 자신의 자의식적 오브제를 만든다면, 양승욱은 자기 얼굴이나 공동체 의식의 형식 들을 직접 활용해 외양만으로 구성된 결과물을 내놓으면서 그 내피를, 보통은 비어 있고 결핍된 것이 너무도 분명한 내피를 강렬하게 환기해요. 양승욱의 작업 콘셉트가 너무 직접적이고 인상이 강렬해서 그만큼 쉽

양승욱, 〈Parade Violet〉, 2022, 디지털 피그먼트 프린트, 105×140센티미터. 《유랑극단》,
유아트스페이스, 2022년 10월 26일–12월 3일. © 양승욱

게 포획되기 쉽다고 생각할 수 있는데, 정말로 우리가 봐야 하는 부분은 그 지점 같아요. 어떻게 그가 빈 내피의 맥락을 계속해서 바깥으로 드러낼지 보여주면 좋겠고, 표상만 남겨놓은 개인과 공동체를 결국에는 엮어야 하는 일은 작가뿐 아니라 공동체의 과제이기도 하겠죠.

대안 공동체, 유튜브, 하위문화······

리타

제가 '여성, 괴물'의 〈드랙킹 콘테스트〉를 1회부터 굉장히 흥미롭게 지켜봤는데요. 이 공연의 관객이랄지 지지자랄지, 그런 분들이 나중에 SNS에 올리는 후기를 보는 경험이 굉장히 공동체적인 것이라는 생각을 했어요. 저도 물론 개인 블로그나 신문 지면에 틈이 날 때마다 〈드랙킹 콘테스트〉에 대한 이야기를 해왔고요. 인터넷 공간에서 흩어졌다 모였다 하는 여성 퀴어 개개인이 공연이라는 구심점, 공동 경험을 가지고 커뮤니티로서 일시적으로 결집하는 상황이 너무 즐거웠습니다. 이 팀의 초창기 멤버이기도 한 금개, 그리고 아장맨의 팟캐스트 '생방송 여자가 좋다'도 그런 역할을 하고요.

이 분야에서 또 빼놓을 수 없는 분이 "감태"라고 불리는 팬클럽에게 "압지"(아버지)로 불리는 이반지하 작가죠. 미술활동도 활발하지만 동시에 전에 없던 독창적 퀴어 인플루언서의 모델로서 온라인과 오프라인을 오가며 그 자체로 하나의 플랫폼처럼 창작활동을

〈드랙×트랜스 이갈리아〉, 김다원·문상훈 기획, 2021년 12월 17일–19일. 사진: 양승욱.
자료제공: 드랙킹 콘테스트

이반지하, 《이반지하 최초마지막단독인권콘서트》, 2019, 벨로주

하고 있죠. 이런 퀴어 예술가들이 여성 퀴어 군소 커뮤니티의 통로처럼 기능하면서, 이전과는 다른 방식으로 개인 간 연결을 가능하게 해주는 것 같아요. 이런 커뮤니티가 대안적이라고 주장할 생각은 없지만, 2010년대 존재했던 '티지넷'이나 '미유넷' '로다' 같은 폐쇄적인 레즈비언 커뮤니티에 비하면 '건강'하다고 할 수 있겠죠.

예를 들면 뭐, 흥미로운 상황 중 하나가 지금 갑자기 생각났거든요. 2012년부터 2015년까지 만화가 완자가 그린 〈모두에게 완자가〉라는 웹툰이 있어요. 이 시기를 보통 국내 웹툰 시장의 폭발적인 성장기로 정의하는데, 앞서 이야기 나눈 것처럼 많은 성소수자 창작자가 자기 이야기를 시작하던 시기였죠. 레즈비언 생활툰[작가의 생활을 주된 소재로 삼는 웹툰 장르]으로 '완자'가 있다면, 게이 생활툰으로는 변천, 지지 같은 작가들의 작품이 주목받던 시기이기도 해요. '까만 봉지' 같은 플랫폼도 2015년 처음 서비스를 시작했죠.

〈모두에게 완자가〉는 네이버에서 연재됐고, '베스트도전' 만화였다가 정식 웹툰으로 등록된, 즉 인기에 힘입어서 연재된 경우에요. 당시는 〈모두에게 완자가〉를 중심으로 많은 논의가, 특히 물밑에 있던 이야기가 가시화되면서 레즈비언 커뮤니티의 음성화된 당사자의 목소리가 떠오르기 시작하던 시기였어요. 〈모두에게 완자가〉는 어쨌든 클로짓closet이던 작가와 작가의 애인 두 사람이 어떻게 만나서 살아가고, 그러면서 사회의 레즈비언 가시화에 힘을 쓰는, 그런 종류의 일상적이고 긍정적인 내용이 대부분이었거든요.

그런데 그중 한 에피소드가 레즈비언 커뮤니티에서 부정적인 의미로 논쟁을 불러일으켰어요. 170화는 완자의 지인 렛서가 레즈

비언 인터넷 커뮤니티에 가입하여 애인을 찾는 내용을 다루는데, 그 과정에서 렛서가 가입 승인을 위해 커뮤니티 운영자에게 목소리 인증을 남기는 장면이 묘사된 거죠. 이 장면이 굉장히 분노를 일으킨 부분인데, 왜냐하면 레즈비언 커뮤니티의 존재를 언급하는 것도 모자라서 가입 절차의 구체적인 방식을 노출했다는 점 때문이거든요. 그리고 목소리 인증만큼 문제가 된 게 렛서가 레즈비언끼리 알아보는 방법을 이야기하며 '물병'을 예시로 드는 장면이에요. 약속 장소에 모인 레즈비언끼리 서로 알아볼 수 있도록 물병을 들고 만나는 방식은 로다 이전의 커뮤니티인 미유넷에서 한때 유행하던 암호거든요. 이게 2014년에 있었던 일인데 당시 〈모두에게 완자가〉라는 만화를 '연재 중단'해달라는, 청와대 청원 시스템이 살아 있던 시기의 청원에 한 달간 무려 2867명이 참여했죠.

이때 저도 이 청원 사태 자체에 굉장히 분노하고 커뮤니티에서 목소리를 내기도 했지만, 어쨌든 흥미로운 상황이었어요. 그간 없는 줄 알았던 레즈비언이 이렇게나 많이들, 가시화를 무릅쓰고(?) 웹툰을 반대하기 위해 스스로를 드러내고 있구나 하는, 역설적이게도 이 청원을 통해 레즈비언이 정치적 주체(?)로 거듭나는 사건이었거든요. 폐쇄된 커뮤니티에서 활동하는 레즈비언들이 이런 사안에는 되게 민감하고 민첩하게, 본인들의 이익(웃음) 그리고 권리를 지키기위해서 반대를 하고 나오는구나. 또 이런 모습을 봤을 때 이게 폐쇄적인 커뮤니티의 한 극단에서 가능한 장면이구나, 했죠.

다른 한편으로는…… 이것도 좋지 않은 예시인데, 2020년에 숙명여대 학생들이 성명문을 내면서 트랜스젠더 입학에 반대한 사

건이 있었잖아요. 반대한 이들 대부분이 아마도 소위 '트랜스젠더 배제 래디컬 페미니스트'일 텐데, 그중에서도 정치적 레즈비어니즘⬇을 실천하는 어떤 분들은 온라인에서 주도적으로 목소리를 내면서 레즈비언의 이익을 보호한다는 명목으로 트랜스젠더 혐오 표현을 정당화했죠. 두 사건 모두 그다지 좋지 않은 예시이기는 하지만, 음화로서 드러나는 커뮤니티에 대한 예시로는 적절하지 않은가 싶습니다.

웅

그러니까 레즈비언 당사자성을 앞에 내세우는 작가도 손에 꼽고(웃음), 저변에는 레즈비언의 가시화 자체에 대해서 상당히 경계하고 반대하는, 그리고 상당히 또 배타적인 일군의 집단이 있다.

리타

그렇죠. 이게 일종의 증상이기도 하다는 사실을 말씀드리고 싶었어요. 그걸 두고 분석하고 비판할 필요도 있고요. 〈모두에게 완자가〉 사태를 예시로 말하자면, 레즈비언 가시화를 반대하는 레즈비언은 바로 그 반대 행위를 통해서 가시화되기도 해요. 가시화가 단순히 긍정적이거나 자발적인 방식으로만 이뤄지지는 않는데, 레즈비언을

⇒ 1960년대 미국 래디컬 페미니스트들이 고안한 전략이다. 가부장제와 이성애중심주의에 대항하는 운동으로 여성 간 동성애를 지향하는 일군의 정치·문화적 움직임을 뜻한다.

포함한 성소수자의 경우는 더 그런 것 같아요. 가령 조금 민감한 이 야기긴 하지만, 최근 회자가 된 전청조 씨만 해도 그가 상대방을 속이는 방식이라고 보도된 것 중 많은 부분이 FTM 트랜스 스펙트럼에 있는 성소수자의 행동 양식과 비슷하잖아요. 그리고 그의 잘못과는 별개로 그에게 쏟아지는 혐오 발언의 종류가 대부분 여성 퀴어의 일탈적인 행동 양식에 가해지는 폭력적이고 차별적인 발언과 일치한다는 점도 중요해요. 제가 하려는 말은, 가시화는 어쩌면 비가시화의 한 양태인지도 모른다는 것입니다. 〈모두에게 완자가〉 사태 때 조용히 살고 싶어서 작품의 폐지를 청원한 레즈비언들이 결국 가시적으로 드러날 수밖에 없었던 것처럼요. 그런데 이 '조용히 살고 싶다'는 판단은 어쨌든 차별적인 세상에서 기인하는데, 이 청원자들은 거기에는 큰 관심을 두지 않았던 거죠.

제가 저번에 『계간 시청각』 5호의 「없거나 또는 안 보이거나 : 동시대 한국 레즈비언 미술이라는 곤란함에 관하여」라는 글에서 문상훈 작가, 이반지하 작가를 인터뷰했거든요. 당시에도 계속 나온 이야기가 '레즈비언 재현이 없으니까 공동체 재현도 당연히 안 된다. 대신 활동가와 예술가 사이에 있는 작가로 눈을 돌리면 그래도 볼 수 있는 것이 많아진다'는 내용이거든요. 예컨대 앞서 언급된, 잇다라는 액티비스트 그룹이 "여기 레즈비언 있다!"라는 문구가 쓰인 스티커와 포스터를 붙이고 다니는 활동을 서울 마포 일대 여기저기서 했는데요. 이런 행위는 미술관에서 하는 전시가 아니기에 '퍼포먼스'라거나 '해프닝' 등의 용어로 부르지 않았을 뿐이지 충분히 '가시적'인 활동이잖아요? 그런데 왜 계속 "레즈비언 예술이 없다" "안 보인다"

라고 이야기하게 되는가? 그건 바로 이런 작업을 비가시화의 흐릿한 영역에 넣어두어야 미술이라는 범주가 더 단단해지기 때문이 아닌가 하고 생각할 수밖에 없는 거죠. 굉장히 많은 여성 퀴어 예술가가 이런 흐릿한 영역에 남겨진다는 생각이 들어요. 그렇다고 이걸 또 가시화의 영역으로 '구제'해야 한다고 생각하는 사람이 있다면, 아주 틀린 접근이 되겠죠.

웅

지금 이야기하는 내용이 유일한 답일 수 없을 테고 비판도 받겠지만, 많은 작가가 기금을 받아서 작업을 이어가고 주류 미술 기관의 호출을 받아서 작업을 지속하잖아요. 개인전이 아니더라도 다른 작가, 꼭 퀴어 작가가 아닌 이의 전시에 가서 당사자성에 기반한 작업을 다른 맥락에 연결하거나, 당사자성을 슬쩍 숨기거나 앞세우지 않으면서 기성 언어에 틈입하거나 개입하기도 하고요. 그런데 이게, 그나마 많지 않은 작가가 주류 미술 씬과 연결되지 못하는 이런 상황 역시 미술을 지속하는 데 어려움으로 작동해요. 아니면 계속해서 자조적인 작업을 하게 만들거나요.

리타

그렇죠. 앞서 언급한 인터뷰에서도 이반지하 작가와 문상훈 작가가

⇒ 이연숙(리타), 「없거나 또는 안 보이거나: 동시대 한국 레즈비언 미술이라는 곤란함에 관하여」, 『계간 시청각』 5호, 2021, 109–136쪽.

계속해서 경제적 어려움과 작업의 지속 가능성에 관한 이야기를 해요. 이건 그냥 현실적인 기본값 같아요.

웅

그나마 자주성을 갖더라도 이걸 나 혼자 획득한 게 아니고, 관객 동료와 작가 동료의 존재가 있어 기획의 지속을 담보하는 게 아닐까 생각하죠. 〈드랙킹 콘테스트〉 공연을 기획할 때도 부족한 자원으로 배우를 섭외하고 영혼을 끌어모으듯 연습 시간과 장소를 확보하면서 준비하고 무대에 올렸겠지만, 그 와중에 외롭지 않게 집단으로 젠더 교란을 실천하고 이를 열광적으로 찾아준 퀴어 동료 관객이 있다는 사실이 이들에게 엄청난 동력이 되었으리라는 생각도 들어요. 작가 한 명이 자기 당사자성만 가지고 하는 작업은 효용이나 의미를 찾기 어려울 수 있잖아요. 그만큼 동료가 될 수 있는 관객이나 비평가나 기획자, 즉 일종의 동료가 필요해요.

리타

맞아요. 저도 그런 것에 관심이 많아요. 최근에 한 생각 중 하나는, 사람들이 유튜브를 보고 즐거워하는 이유가 그 사람이 웃겨서가 아니고 힘들어하기 때문이라는 생각이거든요? 그 사람들이 힘들어하는 모습을 보면서 공감하거나, 아니면 뭐, 굉장히 악마 같은 관객이라서(웃음) 그냥 남이 힘들어하는 일 자체를 우스워하는 거죠. 예를 들면, 또 이반지하 작가의 1인 자체 제작 콘텐츠 이야기인데요. 지금 우리가 계속 공동체 재현의 불가능성에 관해 얘기하다가 혼자서 일하

고 그렇기에 외부로 확장될 자원이 없는 상황에 대해서도 말하고 있 잖아요. 이반지하 작가도 마찬가지로 혼자 하는 작업을 즐기기도 하 지만, 동시에 이 과정 일부를 외주에 맡길 경제력이나 큰 공간에 펼 쳐놓을 자본이 없기도 한 거예요. 그런데 또 한편으로 이반지하 작가 의 '이름'만은 늘 과대 포장되어서, 마치 그가 문화적 상징 자본에 매 끄럽게 잘 진입해서 이제 유명해지고 돈도 잘 버는 양 말해지기도 하 잖아요. 막상 보면 그가 만드는 디지털 콘텐츠는 여전히 집에서 가내 수공업, 즉 로테크닉으로 만든 엄청 너덜한(웃음) 섬네일을 갖고 있 는데도요.

창작자가 유연 노동자라서 만들 수 있던, 시간을 쪼개어 최소 한의 노동력만을 투입해 최대한의 '가성비'를 짜낸 그런 디지털 콘텐 츠를 볼 때, 우리는 물론 아마추어적인 힘을 느끼지만 동시에 또 다른 감상을 받아요. 이 사람 지금 고생하고 있다, 이걸 만들며 고생하고 있다는 그런 감상. 그래서 더더욱 '리얼니스realness'가 느껴지기도 하 고요. 퀴어 1인 콘텐츠 제작자로서 1인칭 말하기를 하고 1인 가내 수 공업을 할 수밖에 없는 이반지하의 작업물에서 느껴지는 어떤 짠내 가 저에게는 굉장히 퀴어 미학적인 요소이기도 하거든요. 말하자면 정말 피상적인 요소를 걷어치우고 그냥 존재 자체로 밀어붙이는 인 상이랄까. 같은 맥락에서, 저 정말 유튜버 추자를 좋아합니다(웃음).

그래서 지금 하려는 말은 이거예요. 많은 여성 퀴어 예술가가 여러 경제적이고 상황적인 조건 때문에 아마추어적인 양식을 사용 할 수밖에 없거든요. 이걸 단순히 한계로 두는 게 아니라, 그런 양식 들의 계보를 이어볼 수 없을까. 또 이런 작업을 단순히 비평가라고

불리는 사람뿐만이 아니라 작가, 관객, 기획자가 서로의 경계를 넘나들며 다 같이 만들어가야 하지 않을까 하는 것이요.

웅

작업 형식과 작가의 태도만이 아니라, 그 과정에 형성하는 관객과 기획자, 동료 작가와의 협업관계도 고려해야 한다는 점에 십분 동의해요. 저는 다른 분야에서 이 고민을 이어가고 싶어지는데, 유튜브에 대해서는 제가 구독자의 시선에서 주워들은 것을 바탕으로 '뇌피셜'을 펼칠 수밖에 없어요. 기세등등하고 방송 센스가 탁월한 1인 창작자의 역량도 중요하지만, 그들도 서로 알아보고 끼리끼리의 네트워크를 만드는 것 같더라고요. 애당초 본인이 살아온 경험의 폭이 넓은 게 아니라면 방송을 지속하고 구독자를 늘리기 위해서라도 이 관계를 두루 넓히고 소재나 경험을 다양하게 만드는 게 중요하겠고요. 물론 구독자들은 그런 관계가 연결되는 모습을 보면서 일종의 마이크로 유니버스를 가늠하기도 하는 듯한데, 말씀대로 토끼굴 같은 관계에서도 인플루언서나 올라운더로 본인이 빛나야 하는 지점들이 있어요. 흥행성이 있는 유튜버에게 소위 소속사와 같은 기업이 등장하는데, 기존 방송국이나 연예계의 유튜브 사업 확장이 퀴어 유튜버와는 어떤 관계를 만들어낼지 고려해야겠고요.

미술 씬에서도 유튜버들처럼, 한 사람이 매력적이고 독창적이며 개성적인 개인이라고 포장되면서 부상하는 현상들도 있는 듯해요. 이반지하 작가가 자신의 캐릭터를 짱짱하게 수행하면서 공동체에 개입할 때, 공동체의 성원들은 그에게 매혹당하고 그를 추종하는

행위 자체를 밈처럼 즐기잖아요. 그런가 하면 근간에 활동 반경이 확장된 모어는 2000년대 초반부터 드래그퀸으로 입지전적인 퍼포머인데요. 이 사람의 독보적인 드라마퀸 캐릭터는 퀴어 아티스트의 면모를 잘 보여주는데, 한편으로는 "아 멋진 사람!" 하고 박수만 치고 쉽게 지나가게 만드는 지점도 있어요. 그런데 살펴보면 이 사람에게도 오랫동안 만나온 파트너가 있고, 이 파트너는 모어와 결혼한 이후 난민 자격을 인정받기도 했죠. 지금도 러시아의 우크라이나 침공을 반대하는 활동을 하고 있고요. 모어 본인에게도 트랜지션을 고민하던 개인의 서사가 있고, 드래그퀸을 하면서 씬에서 만난 손님과의 아웅다웅이 있고, 그의 끼를 눈여겨보고 함께 협업하는 아티스트가 있고…… (이 과정에서) 우리는 그의 인간적인 면모에 감기고, 보이는 관계의 영역을 넓게 돼요. 빛나는 무대의 아티스트 안에서도 많은 맥락이 이미 지나가고 있는 거죠. 물론 사람들은 이 사람의 다른 맥락도 놓치지 않는 와중에 그의 빛나는 모습을 더 사랑하는 거겠지만요.

리타
높은 성취를 보여주는 몇몇 작가가 LGBT 커뮤니티를 과잉 대표하면서 그만큼 타자화되는 맥락으로 이어진다는 말씀 같아요.

웅
과잉 대표를 걱정한다면 오히려 퀴어를 대표할 얼굴이 우선 많아져야 한다는 의견을 피력할 수도 있겠지만…… 그럼에도 누군가 대표성을 갖고 주목받을 때, 우리는 주변에서 새로운 접속의 시도와 신호

를 찾아내고 어떤 관계와 사건이 출몰했는지 알기 위해 촉을 세워야 해요. 저는 미술시장에서 조개를 줍는 것은 아닌가 하는 생각도 들지만, 그것은 그것대로 중요한 의미가 있을 테니…… 이렇게 얘기하면 될까요? 우리는 이 대화의 출구를 찾아야 합니다(웃음).

리타

이 대화의 출구. 공동체로 시작해서 하위문화로 끝나게 되는 걸까요?

웅

조금만 더 헤매봅시다. 제가 요즘 남몰래 주시하는 작가가 있는데요. 요즘 타투이스트들 많잖아요. 타투이스트 중 '타투이스트 원'이라는 분이 있는데, 자기 작업실에서 사진전도 했더라고요. BDSM을 주요 소재로 삼고서 모델을 결박하고 섹슈얼한 자세와 행위를 전시했어요. 저는 이분을 인스타그램을 통해 알게 됐는데, SNS 외에 어떤 방식으로 작업 피드백을 받고 있을지 궁금하더라고요. 이분은 타투랑 BDSM, 사진 작업을 엮어나가면서 생계와 뒷계 활동 외에도 작업의 포트폴리오를 늘려가는 모습을 보여줘요. BDSM 장르 대부분이 무언가를 포착하고 결박하거나 새겨넣는, 비슷한 감각을 지니잖아요. 할 이야기가 많겠다는 생각이 드는데, 새삼 그에게는 작업 이야기를 나눌 동료들이 누가 있을까 궁금해졌죠. 당장은 그분에게 작업 '당하고' 싶다는 모델이 많아 보이지만, 이건 제가 좀더 덕질을 해봐야 할 것 같고(웃음).

이분의 작업을 보면서 여러 감상이 중첩했어요. 뒷계의 욕망

에 충실하게 모델을 성적 대상화하고 그에 대한 욕구를 충족할 행위를 하는 한편으로, 그 방식을 상당히 미적인 양식으로 인지하면서 전시한다는 인상을 받아요. 모델이 성기 피어스에 달린 끈을 입으로 물어 팽팽하게 당기는 모습을 촬영한 작업이 있었는데요. 작가 본인 계정에는 모델의 얼굴에 모자이크 처리를 해놨는데, 모델의 계정을(굳이 찾아보았죠) 보면 얼굴이 아닌 성기에 모자이크 처리를 해놓은 거예요(웃음). 이럴 거면 모자이크 처리를 왜 하나 싶은데, 이런 유의 사진 작업에서는 작가뿐 아니라 모델의 욕망까지 고려하면서 작업하고 결과를 내는 일이 중요한 판단 항목이 되겠다는 생각이 들었죠. 하나 더 욕심을 내보면 작가가 미적인 행위로서의 BDSM 너머, 사람을 찾고 연결하는 과정까지 메타적으로 보면서 작업하면 좋겠어요. 그런 점에서 전시를 한번 더 기획하면 어떨까 하는 바람도 있고요.

하위문화라고 해도 이 문화를 향유하는 이들이 교류하는 매체는 인스타그램 같은 주류 SNS잖아요. 그렇다면 닫힌 울타리 안에 배타적인 이들만 들어올 수 있는 상황도 아닐 거고요. 그렇게 네트워크가 만들어질 텐데, 여기서 고려할 사항은 SNS 유저들이 각각의 플랫폼의 기능을 어느 정도 구분하면서 사용한다는 점이에요. 가령 인스타그램은 X처럼 뒷계를 만들어서 자기 정체를 가리기보다는 제 정체를 드러내면서 어떤 경력을 만들어가는지 드러내는 용도로 사용하기 때문에, 만들어가는 네트워크의 성격도 X랑은 다르겠죠. 사진이나 전시처럼 비교적 점잖은(웃음) 방식으로 작업을 전시하고 비슷한 취향과 성향의 사람을 모으게 될 때, 이 모임은 어떤 성격을 띠게

될지 궁금해지기도 하고요. 그렇다고 각각의 플랫폼이 완전히 구분되는 건 아닌 듯해요. 인스타그램의 비교적 점잖은 계정을 보다가 X에서 그 사람의 뒷계를 발견하면, 사용자들은 '우리만 아는 비밀'처럼 (뒷계에 대한 사실을) 앞에서 드러내지는 않거든요. 각 플랫폼마다 쓰임이 다르지만 아주 구분되거나 닫혀 있지는 않은 상황에서는 그에 맞는 만남의 형식들이 만들어지겠지만, 제가 주목하는 건 조금 엉뚱한 형식의 만남이에요.

이 기억을 여기에 끼워넣는 게 맞는지 모르겠는데⋯⋯ 영등포에 있는 신생공간 중에 커먼센터 기억하시나요? 거기서 10년 전쯤인가(웃음), 지우맨이라는 작가가 일본 전대물 캐릭터를 콘셉트로 본인 개인전을 연 적이 있는데요. 그 당시 제 주변에는 러버슈트나 특촬물(특수촬영물)을 성적으로 좋아하는 친구들이 있었어요. 이런 작가가 있다고 소개를 해주니까 신나서 간 거야. 괜히 작가한테 말 걸고 그랬지. 두 번 세 번씩 찾아가고. 그 친구들이 미술에 관심을 두는 이들은 아니었어요. 그냥 X 뒷계나 밴드에서 취미 이야기 나누고, 슈트 입고 모텔이나 호텔, 공원에 가서 밤중에 화보 찍고, 그러면서 노는 거야. 그걸 보면서 제가 한 생각이 '지금 어떤 상황이 벌어지고 있는가. 이게 혼종이구나'(웃음). 작가들이 어떤 재현을 했는지 비판적으로 보려면 주변에 어떤 현상이 일어나는가 확인하고, 또 어떤 시도가 나오는지 사라지기 전에 기록하는 것이 비평의 역할이겠구나 느꼈죠.

앞서 리타 님이 '완자' 이야기를 하셨잖아요. 저는 레즈비언 커뮤니티에서 자신들이 어떻게 사람을 만나고 관계하면서 노는지 바

깥에 이야기하길 꺼리는 경향이 게이 커뮤니티에서 HIV/AIDS나 찜방 등에 대해서 부정적으로 얘기하는 것과 정도나 반응은 달라도 그 정동 자체는 크게 다르지 않다고 느꼈어요. 그만큼 믿을 구석이 없기도 하고, 맷집이 될 만한 언어가 그리 많지 않으면서도 고립의 정도가 심하면 방어적이 될 수밖에 없겠죠. 수치스럽거나 쪽팔리고 싶지 않다는 마음이 크면, 나와 동류 집단에 있다고 인식하지만 내가 생각했던 선을 넘는 행위를 하는 사람들을 비난할 수밖에 없고 그러면서 커뮤니티가 고립되는 악순환이 일어나게 돼요.

저는 그 상황에서의 리타 님 이야기도 듣고 싶어요. 리타 님은 X, 트위터를 계속하셨으니까, 각을 세워 싸우던 경험(이렇게 얘기해서 송구합니다)이 있잖아요. 싸우면서도 고립되는 상황이 있거든요. 그런 상황에서 내 편을 어디서 어떻게 만들 건가, 꼭 내 편을 들지 않더라도 내 이야기를 듣고 이해해줄 이는 누구인가, 그들마저 손에 꼽는다면 결국 필요한 건 맷집일까. 이런 걸 고민하게 될 것 같아요.

리타

사실 저는 그렇게까지 공동체를 좋아하지 않아서요(웃음). 사실 남웅 님도 그럴 것으로 조심스레 추측하게 되는데…… 혼자 있는 거 좋아하시지 않나요(웃음)?

남웅 님 말씀을 들으면서 어떤 생각이 들었느냐면, 우리가 좋든 싫든 공동체에 속할 수밖에 없어서 계속 이런 상황이 생기는구나 했어요. 우리는 혼자 있으면 너무 약하니까. 그러면서 분열되죠. 왜냐하면 퀴어들은 사적인 이야기를 할 때도 공동체를 의식할 수밖에

없고, 또 공적인 이야기를 할 때는 더더욱 본인의 사적인 상황이 흠이 되지나 않을지 걱정하면서 말할 수밖에 없잖아요. 공동체라는 게 꼭 필요한데, 동시에 굉장한 구속이 되기도 하고. 퀴어 예술가의 작업도 이런 분열을 조건으로 나올 수밖에 없죠. 이런 얘기를 하고 있는 우리도 마찬가지고요. 까다로운 문제라는 생각이 들어요. 앞서 열거한 작가들은 각자의 방식으로 자신과 공동체의 관계를 설명하고 있잖아요. 그리고 제가 조금 비판하듯 이야기한 작가라고 해도, 마찬가지로 공동체에 대응 혹은 반응해서 자신만의 말하기 방법을 발명하려 하는 것일 텐데요.

이 지점에서 묻고 싶은 건 이거예요. 공동체에 완전히 포획되지 않으면서 어떻게 그걸 뚫고 자기 이야기를 할 것인가. 말하자면 어떻게 보편성에 의존하면서 특수한 목소리를 가질 것인가.

아까 열거된 모든 작가가 그렇지만, '섯버'라는 닉네임으로도 활동하는 유성원 작가의 『토요일 외로움 없는 삼십대 모임』이 특히 이러한 교착 상황에서 어떤 맷집을 갖고 본인 이야기를 하는 데 성공한 희소한 예시란 생각이 들어요. 왜냐하면 유성원 작가는 여러 상황 속에서 계속해서 고집을 가진 채, 두려워하지 않고 수치심, 자기혐오, 고통에 관한 본인 이야기를 하고, 그것도 자신의 스타일 속에서 하고 있거든요. 저한테는 이 텍스트의 지극히 구체적인 '소수자 말하기'가 굉장히 중요하게 다가왔어요.

그리고 아까 자기들끼리 노는 게 중요하다는 이야기 중에서요. 지우맨 전시에서 즐기는 활동가들 이야기를 해주셨을 때, 황당하게도 제가 하는 컬렉티브가 생각났거든요(웃음). 앞서 언급하기도 했

지만, 문상훈 작가와의 컬렉티브인 《킬타임트래시》를 떠올렸어요. 저희는 첫 이벤트를 2023년 1월에 했어요. 그때 좋았던 장면 중 하나가 있어요. 이벤트에서 영상을 상영한 작가도 있고 일반 참여자도 있는, 굉장히 여러 종류의 사람이 섞인 시점이었어요. 그런데 갑자기 허호 작가의 주도로 서로 돌아가면서 자기소개를 하게 된 거예요. 보통 이런 자리에서는 아는 사람끼리 삼삼오오 모이기 마련인데, 갑자기 대규모(?)로 어울려 노는 자리가 된 거죠. 어쨌든 공간이 주어지니까 놀 줄 아는 사람은 계속 놀고, 놀 줄 모르는 사람도 상황에 끌어들여져 놀게 되는…… 이런 장면을 보면서 전시도 아니고 파티도 아닌 무엇, 뭔가 이런 유의 느슨하게 노는 방법을 더 개발해야 한다는 생각을 했어요.

《킬타임트래시》는 원래 웨스라는 공간을 며칠간 무료 대관을 받을 기회가 생겨서 정말 갑작스럽게 기획된 행사였어요. 앞으로도 이렇게 기회를 틈타서 되는 대로, 대충이라도 노는 자리를 계속 만들 수 있으면 좋겠어요. 안 되면 뭐 불법적으로라도(웃음). 이제는 거의 사라지긴 했지만, 한국에서도 '오아시스 프로젝트' 같은 점거, 점유 squat 운동을 예술의 차원에서 한 선례가 있죠. 거기까지 가지 않아도, 우리에겐 시청을 점거했던 역사도 있잖아요.

웅

기대와 목적을 크게 두지 않고, 본인을 드러내도 안전하다고 느낄 수 있는 자리가 중요해요. 사적인 이야기를 하는 동시에 그것이 공적으로 발화되는 상황에서 오는 분열은 SNS 시대에 피할 수 없어요. 단

순히 프라이버시 문제가 아니고, 사회적인 위계나 정상성이 개입할 때 느끼는 분열의 긴장이 커뮤니티 전반에 걸쳐지게 되거든요.

퀴어 운동에서도 이런 분열은 항상 있어온 것 같아요. 성소수자 운동을 하지만, 운동의 의제만으로 성소수자가 살아가진 않잖아요. 반대로 성소수자 인권 의제에 자신의 실존을 거의 영혼까지 끌어와 담는 경우도 있지만요. 이 경우에 자칫 감정의 문제로 비화하는 경우가 종종 있는데요, 요즘 저를 둘러싼 주변에서는 '동성혼 의제'라는 주제가 한동안 운동 안에서 부상과 불화를 같이 경험할 수밖에 없겠구나 생각해요.

예를 들면 동성혼 의제를 공적인 의제로 가져오는 이들 중에는 결혼을 했거나 하고 싶어하는 사람들이 있어요. 여느 의제보다 실존을 건 운동인 거죠. 다른 편에는 오랫동안 비혼을 선언하면서 혼인관계가 갖는 독점성과 제도적 특권에 비판적인 사람들이 있는데, 그런만큼 서로 욕망도 다르고 문법도 다르잖아요. 다만 동성혼 법제화를 제도권에 편승하기 위한 운동이라고만 한정 짓는 일이 결혼에 대한 배타적인 의미를 재생산한다는 생각이 들어요. 그렇다고 결혼은 결혼일 뿐이다, 따라서 우리는 원하는 관계를 요구하는 것일 뿐이라며 응대하는 건 결혼이 지닌 배타적인 특권을 부수려거나 확장하는 운동의 가능성을 사전에 배제하는 포석이 아닌가 싶고요.

저는 동성혼 법제화 운동에 결혼의 특권을 부술 급진적 가능성도 있다고 보거든요. 두 입장이 서로를 적대하기 쉬운 시점이라는 생각도 들고요. 지금 운동에서 필요한 건 구호나 주장 이면의 서사나 욕망이 어떻게 기성 제도와 가족에 걸쳐져 있는가, 이 사사로운 이야

기들을 어떻게 상처를 최소화하면서 연결할 수 있을까, 하는 질문 아닐까요. 저는 이게 미술에서나 운동에서나 비평활동이 갖는 중요성이라는 생각도 들어요.

리타

저도 동의해요. 아까 제가 공적인 욕망과 사적인 욕망을 분리하고 공동체와 자신을 분리해서 말하게 되는 것, 그렇게 하도록 강제되는 것이 우리가 처한 가혹한 조건이라고 말했어요. 예를 들자면 퀴어 정체성을 드러낸 누군가가 사회적으로 논란에 휩싸이게 될 경우 그가 실제로 잘못이 있든 없든 그 모든 비난은 그의 퀴어 정체성에 귀속돼요. 이런 상황, 사건에 반복적으로 노출되면서 우리는 사회가 소수자를 타자화하고, 낙인화하는 원리를 배우게 돼요. 그뿐만이 아니라 그 원리를 내재화하고 재생산하기도 하죠. 사실 문제는 그런 원리 자체에 있는데도, 우리는 '내가 이렇게 말하면 우리 공동체 전체에 위협이 될지도 몰라'라며 스스로를 검열하게 되는 거죠. 그러면서 자신의 사적 영역으로 오염되지 않은 깨끗한 공적 발화를 추구하게 된 것 같아요. 책잡히지 않기 위해 눈치를 보게 된 거죠.

그러다 보니까 아까 말씀하신 것처럼 '나는 결혼하고 싶고, 나에게는 중산층 진입 목표가 있고, 그렇기에 (동성혼) 법제화를 지지하고 찬성한다'는 매우 사적인 욕망을 말할 때조차, 이 말이 우리의 존재와 인권에 대한 투쟁인 것처럼 매우 크고 중대한 문제로 자동 설정이 돼요. 이게 정말 서로의 입장을 이해하고 대화하는 데에 큰 방해가 되는 것 같아요.

일전에 유성원 작가와 인권포럼 이야기를 하다가, 인권포럼뿐만 아니라 섹스포럼도 해야 한다는 이야기를 들었어요(웃음). 그 말에 동의하는데, 말해야 할 것이 전혀 공적으로 말해지지 않기에 우리의 사적인 맥락이 공적으로 번역될 기회를 잃고 있다는 느낌이 들어요. 공적인 말하기가 우리의 굉장히 중요한 자원이 될 것이라고 생각하거든요. '건강'이라는 비유는 싫지만, 지금 같은 상황, 즉 가장 근원적인 자기 욕망을 말함으로써 다른 사람들과 연결되는 게 아니라 그냥 '해야 하니까 해야 한다' 수준의 구호 아래에서만 모여야 하는 이런 상황이, 굉장히 건강하지 않은 것 같습니다. 말하자면 공적 발화에 대한 강박과 집착이 있달까요. 그래서 결국에는 우리가 각자 다 다르게 존재하듯이 다양한 방식, 다른 방식으로 공적인 말하기를 해야 된다는…… 뭐 그런 말을 하려는 걸까요, 저는?

웅

유성원 작가가 모범적인 모델이라는 데 동의하는 이유는 그가 무엇을 원하는지, 자신의 언어로 자기 객관화하는 일을 놓지 않는 작가라는 점에 있어요. 찜방도 열심히 다니고 사람도 열심히 만나면서, 이 사람이 보여주는 미덕의 배경에는 개인의 경험을 공적인 언어로 설명하고 인권운동의 맥락에 위치시킬 수 있는 감각을 훈련했다는 점이 있죠. 적어도 인권활동가인 제가 봤을 때는(그래요).

유성원 작가는 인권단체 안팎에서 활동하면서 시중의 감수성과 인권운동의 감수성을 두루 체득하고, 그걸 영리하게 자기 문장으로 잘 녹여내는데요. 섹스를 말하는 중에도 계층과 노동 그리고 더

나아가 나이 듦까지 얘기할 수 있던 것은 그가 부단하게 자기 삶을 기록하고 바깥에 나누면서 인권 감수성과 균형을 맞추고 다양한 관점의 접근을 시도했기에 가능하지 않았을까 생각해보았죠. HIV/AIDS 운동 씬에서도 유성원 작가가 참여하며 함께 활동하는 경험을 통해 주변 활동가들이 섹스에 대해 말할 수 있는 훈련이나 자각의 기회가 열리기도 했고요. 앞으로도 각각의 현장에서 타인이 자신의 삶과 관점을 개입하면서 논의의 범주를 넓히는 훈련, 집단의 훈련이 필요할 것 같아요. 좋은 사례를 만들고 그걸 나누는 방식을 고안하는 일이 하나의 방법일 수 있고요. 그러니까 퀴어의 반목과 일탈을 이해하면서도, 그걸 이야기하기 위해서는 사회화의 감각이 필요해요. 소통을 해야 하니까. 작가들이 자기 얘기에만 침잠한다는 지점에도 어느 정도 유효성이 있을 것이고요. 결국 주변에 동료가 필요하다고 이야기하는 거죠.

#정서

#자긍심

#부정성

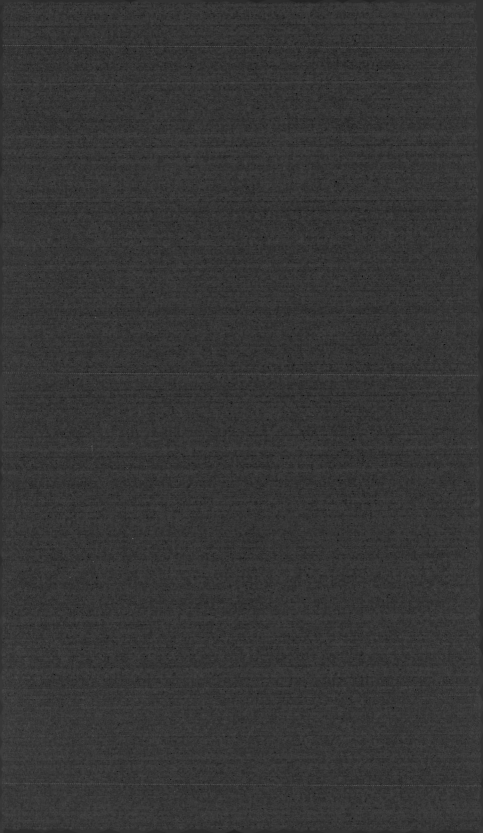

자긍심에 대한 불만

웅

우리가 오늘 정서에 대해서 이야기하기로 했잖아요. 할 말이 제일 많은 주제일 것 같지만, 입을 떼는 건 쉽지 않네요.

일단은 먼저 떠올리기 쉬운 '프라이드^{pride}'에 대해 얘기해볼까요? 우리는 프라이드, 즉 자긍심에 관해 제일 많이 이야기하지만 동시에 자긍심을 성소수자의 감수성으로 두는 일에 대한 이견도 나눌 수 있을 거예요. 퀴어와 자긍심이 어떻게 쉽게 연결될 수 있지? 이런 의문은 항상 들지만, 사실 자긍심이란 다분히 사회적인 배경 아래에서 의식적으로 말하는 것임을 모르는 이는 많지 않을 테고. 애초에 자긍심이 먼저 있던 게 아니니 프라이드는 선언에 가깝지 않은가 싶은 마음도 들어요. 그럼에도 누구라도 쉽게 이야기할 수 있는 정서라는 점에서 프라이드, 자긍심의 미덕이 있기는 하네요.

'정서'를 이야기했지만, 대놓고 손에 잡히지 않는 이야기만 할 수는 없을 거예요. (프라이드에 관한) 특정한 감정을 유발하는 사건

과 이벤트가 있고, 우리는 미술을 중심으로 이야기를 가져가야 하니까요. 다행히(?) 프라이드에 대해서는 연중으로 감정을 고취하는 행사들이 있죠. 일단은 퀴어 퍼레이드, 혹은 '퀴퍼'로 운을 띄우면 좋겠어요.

퀴어 퍼레이드를 이야기하자는 데에는 이런 의도도 있긴 해요. 세뇌하듯 프라이드를 이야기하지만, 막상 파고들어가면 공공장소를 점하고 행사를 진행하는 일조차 쉽지 않은 상황이 이어지잖아요. 집회할 수 있는 제일 기본적인 권리가 막히는 거죠. 그래서 자긍심을 비판하려고 해도 비판 자체가 어려운 현실을 먼저 체감하는 거예요. 뭐랄까, 자긍심을 얘기할 수 있는 인프라라고 해야 되나, 장치라고 해야 할까. 이런 것조차 부실하다는 생각이 들더라고요.

리타

퀴어 퍼레이드를 준비하는 쪽에서는 2023년에 (퀴어 퍼레이드를 위한) 광장 사용 허가가 안 난 걸 보면서 무척 좌절했겠지만, 이런 상황을 운동의 동력으로 활용하려는 경우도 되게 많았잖아요. 그래서 양가적인 생각이 들었어요. 한편으로는 '준비 많이 했을 텐데' 싶으면서, 동시에 '그래도 이 정도로 사람들이 격렬하게 반응하는 건 잘됐지'라는 생각이 들기도 하고.

제가 퀴어 퍼레이드에 별 애착이 없어진 지 꽤 오래된 것 같아요. 전반적으로 이게 더는 나랑 상관없는 행사라는 생각을 한 지도 오래됐고요. 그래서 이 행사를 차갑게 보는 경향이 있는데, 왜 이렇게 됐을까 곱씹게 돼요. 건강 문제로 체력이 쇠약해지면서 사람이 많

은 곳에 가는 게 너무 힘들어진 영향도 있고, 또 퀴어 퍼레이드가 내세우는 '자긍심'이라는 주제가 나랑은 안 어울리는 것 같다는 생각을 계속하고 있어요.

웅

성소수자 인권활동가로 잠깐 돌아와서(웃음), 퀴퍼는 제일 많은 사람이 모이는 대중 행사니까 여느 행사보다 많은 사람을 만날 수 있어 캠페인 하기도 좋고, 무엇보다 후원을 많이 받을 수 있는 자리예요. 그래서 부스를 열게 되는 거고. 저는 단체 웹진도 기획하고 발행하니까 (행사에) 참여하면서도 이것저것 관찰하러 가죠.

그런데 광장에 모인 사람들을 '우리'라고 묶어도, 이해관계나 정치적인 지향이 다 같을 수는 없잖아요. HIV/AIDS 인권운동은 최근 초국적 제약회사가 퀴퍼 후원파트너로 참여하는 데 대해서 치료제나 에이즈 예방약 특허권 독점을 가리는 기만이라고 주장하면서 2022년부터 규탄 행동을 하고 있어요. 2024년에는 이스라엘의 팔레스타인 침공과 학살을 반대하면서 행사에 참여한 미·영·독 대사관 부스 앞에서 성소수자 인권활동가들뿐만 아니라 많은 시민사회단체가 대대적으로 항의 시위를 이어갔죠. (퀴퍼에 대해) 그냥 지나가려고 해도, 여기에서 절대로 놓을 수 없는 이슈들이 만들어지는 모습이 있어요. 2023년에는 '노프라이드no-pride' 라는 슬로건의 행사가 따로 열리기도 했죠. 자긍심을 표현하고 확인하는 자리에서조차 호명되지 못하고 인정받지 못하는 사람들이 모여서 만든 행동이라고 알고 있어요. 성매매 노동자나 HIV 감염인, 청소년 트랜스젠

《'프라이드'가 부끄럽게 여기는 불법 존재들의 NO PRIDE 파티》 포스터, 합정 티라미수, 2023년 7월 1일

더, 퀴어 미등록 이주민과 난민, 퀴어 장애인처럼 광장에서 환영받지 못하거나 접근하지 못하는 이들이 모인 자리인 거죠.

퀴어에게 집회의 자유가 있다고 해도 지자체와 꾸준히 소통하려면 어느 정도 합의 수준을 맞춰야 하잖아요. 그러다 보니까 행사 부스들을 신청받을 때 성적인 표현에 대한 자제를 직접 언급하기도 하거든요. 행사 준비 주체로서는 지자체와 정부로부터의 공적 승인을 얻는다는 의의가 있겠지만, 이게 퀴어를 표명하는 행사의 좋은 거버넌스 방식일까 하는 생각이 들죠. 좀더 근본적으로는 자긍심을 표현할 때 사회의 기성 질서나 통념과 어느 정도까지 합의가 필요한가 싶기도 하고요.

이런저런 생각이 들더라고요. 프라이드를 이야기하는데, 정작 자긍심을 지지하는 조건이 어떻게 자긍심을 망가뜨리거나 자긍심의 프레임을 만드는가.

리타

저는 들뜨고 행복해 보이는 사람들을 보는 게 굉장히 힘들었어요(웃음). 혐오 세력도 마주하게 되니까, 거길 다녀오고 나면 감정 소진이 많이 되기도 했고요. 그런 상태가 누적되면서 2018년인가 이후로 안 갔던 것 같은데. 같은 이유로 안 가게 된 사람이 많겠죠.

웅

서울 퀴어 퍼레이드에는 이런 풍경도 있죠. 서울광장에서 진행하는 동안은 행사장을 차벽으로 막아놨잖아요. 그러다 보니까 테마파크

에 온 느낌도 들었죠. 차벽은 안전 차원에서 설치한 것으로 알고 있어요. 벽 바깥쪽이 반대 집회로 되게 시끄럽고, 거기서 공격도 할 수 있으니까. 안전을 고려한 장치가 눈앞에 보이면서도 반대 세력의 출력 좋은 스피커로부터 듣고 싶지 않은 소리가 벽을 넘어오고, 광장에서는 행사 소리랑 이 소리가 섞여서 정신없이 시끄럽고, 저쪽의 퍼포먼스가 워낙 이상하고 촌스러워서 참여자들이 조롱으로 받아치지만 그렇다고 아주 사라지게 할 수는 없는 상황이고. 자긍심을 갖기 위해서 감당해야 하는 피로나 부정적인 메시지를 감내해야만 하는 상황이 지금 한국의 현실이겠구나 싶으면서, 사람들이 이날만 기다리고 사방의 방해도 이겨내면서 영혼의 바닥에서부터 자긍심을 끌어내는 것은 아닌가 하는 생각도 들어요. 감정에 대해 이야기하자고 했지만, 자긍심으로 시작하려니 자긍심을 표현할 수 있는 사회 환경부터 불안정하다는 이야기를 하게 되네요.

그렇다고 자긍심의 행진에 저항하는 다른 감정이 적극적으로 표출되어 나오느냐 하면, 당장은 그 예시를 찾기가 어려워요. 당연히 그럴 수밖에 없는 환경이라는 생각도 들지만요. 예를 들면 행진에 반대하는 퀴어들의 다른 행진 등이 있잖아요. 해외의 몇몇 경우처럼 퀴어 퍼레이드에 대항하는 다른 행사를 미리 한다거나 행진 경로를 점거하는 대항 행위 등이 있을 텐데, 우리나라에서는 이런 행동을 찾기가 쉽지는 않죠. 여기에는 당장 해외의 행사에 비해 기업 자본의 참여가 적은 상황에서 어려움을 호소하는 주최 측의 입장이 있을 거고요. 해외 대사관의 참여가 성소수자 배제적인 정부에 성소수자 친화적인 메시지를 주리라는 기대도 있겠죠. 그럼에도 참여하는

기업이나 대사관에 대한 가이드는 필요하지 않느냐는 행사 참여자들의 요구가 있고요. 1969년 스톤월항쟁[↓]에서 시작한 행진의 역사적 의미를 되새기자는 요구가 이제 정치적인 논쟁과 불화로 이어져 온 건데 그동안은 우리끼리 얼굴 붉히지 말자(웃음), 불화가 생기더라도 적대하지는 말자는 태도가 있었던 듯해요. 이제는 달라진 것 같지만요…….

리타

그렇죠. 계속 봐야 하는 사람들이니까.

웅

물론 행진을 비판하는 행진 또한 같은 공간을 점거한다는 점에서, 집단 간의 세부적인 협상과 협의의 과정이 필요하지 않을까 생각해요. 행진을 진행하는 과정에는 필요한 행정과 실무가 따르지만, 제도와 국제 정세 그리고 자본이 교차하는 광장에는 다분히 불화가 따를 수밖에 없죠. 하지만 이 불화 자체를 '다양성'이라는 단어로 미화하는 태도 역시 경계할 필요가 있어요. 어떤 점에서는 자긍심을 표현하는 행진에서 자긍심을 손상당하는 듯 보인다거나, 기준에 미치지 않는

⇒ 1969년 6월 28일 뉴욕 그리니치빌리지의 술집 스톤월 인Stonewall Inn에 대한 경찰 단속에 맞서 현장의 퀴어들이 군중을 이뤄 저항한 사건을 가리킨다. 당시 시위는 며칠 밤 동안 계속되었다. 이후 뉴욕을 중심으로 성별과 계급, 인종을 망라하는 급진적인 운동이 조직되었고, 스톤월항쟁이 발생한 이듬해 6월 28일, '게이퍼레이드'라는 이름의 행진이 뉴욕과 시카고, 로스앤젤레스에서 진행되었다. 지금까지 세계 각지의 행진으로 이어지고 있다.

이들의 모습이 잘 보여졌는가 하는 질문도 던질 수 있고요. 여기가 다양한 정서를 펼쳐내기 좋은 환경인가를 생각하게 돼요.

리타

제가 퀴퍼에서 힘들어하는 것 중 하나가 이거예요. 자긍심의 구호가 "우리 존재 파이팅" 식으로 많이 반복되잖아요. 분명히 더 구체적인 명제가 있을 텐데, "우리 파이팅" "사랑이 혐오를 이긴다" 식으로 하나 마나 한 말이 계속해서 반복된 것 같다는 투박한 감상이 있어요. 현장에서 우리가 할 만한 일이 그냥 부스에서 활동가들이 내놓는 굿즈 사는 것밖에 없구나, 아니면 예쁜 옷 자랑하는 것밖에 없구나, 이런 생각이 드는데 동시에 또 이게 1년 동안 기를 모아서 하는 일이잖아요. 이런 행사가 맨날 있으면 이런 식으로 '원기옥'을 만들어 낼 필요가 없을 텐데. 모두가 아등바등해야 하는 것이 눈물겹고 속상한 거죠. 이런 생각을 하면 퀴퍼가 즐겁지 않아요. 다른 것들이 너무 많이 눈에 들어오고 상처받는 사람들 표정도 눈에 띄는데 이런 것은 자긍심과는 전혀 관계가 없어 보이는 거죠. 퀴어 퍼레이드 자체는 계속 자긍심 얘기를 하고, 또 표면상으로는 되게 멋진 행사처럼 보이고. 이런 일들 사이의 간극을 버티는 게 힘들어요. 엄청 거대한 푸닥거리 같기도 하고.

이 이야기를 퀴어 예술가들 얘기로 연결해보자면, 저는 자긍심을 얘기하는 퍼레이드에서 느끼는 어떤 씁쓸함 또는 속상함을 공유하는 작가들을 계속 찾아보게 돼요. 쉽게 받아들여질 만한 자긍심 이야기보다 더 깊게 들어가는 정서를 이야기하는 작가들이요. 아마

이건 제가 외로워서, 저랑 비슷한 사람들이 이런 정서를 물질적이고 시각적인 언어로 번역하고 구현해주길 바라서 그런 거겠죠(웃음).

웅

사람들이 모이는 일에 분명히 에너지가 있기는 하죠. 퀴어가 시민권을 온전히 갖지 못하는 상황에서 "공동체" 하면 떠올리는 풍경이 보통은 광장의 모습인데, 여기서도 집단으로 모여 같이 호흡하고 있다는 감각이 이유가 될 거고요. '퀴어로서 온전한 일상'이라는 표현에서 현실과의 갭이 느껴지는 현 상황이나 안전을 보장받기 어려운 환경 등을 고려하면 퀴어 퍼레이드라는 행사는 스펙터클 자체로, 퀴어 대중이 출현할 수 있다는 사실부터 당사자들에게 강렬한 경험으로 남지 않았을까 해요. 물론 퀴어로서 온전하게 드러날 자리가 한시적인 이벤트 정도에 머무른다는 점에서, 이성애 중심의 제도와 사회에서는 몇 수 접고 간다고 설명할 수밖에 없겠죠.

근래에는 지역 퀴퍼가 많아지고 퀴어 주체가 기획하거나 퀴어 당사자를 주 관객으로 삼는 공연과 행사도 늘어나고 있어요. 이런 행사가 달력을 많이 채워간다고 해도 일상과는 구분되는 선이 있죠. 여기서 오는 피로감 같은 게 있어요. 퀴퍼에서 행진하면 '퀴어 뽕'에 취해 1년을 버틴다고 하는데, 또 그 힘을 얻기 위해서 바득바득 나와서 거리를 확보하고 자리를 점하는 시도를 하고, 시작하는 과정부터 순탄치 않은 것이 계절마다 달마다 만들어지고 있잖아요(웃음). 퀴어 뽕이랑 피로감은 절대로 대치하지 않는다는 점을 지적하고 싶지만, 우선 개인적인 투정보다는 지역 퀴어들이 드러내고자 하는 열

망을 행진으로 기획해내는 중이 아닌가 하는 점을 짚게 돼요. 이게 준비 과정부터 이후의 활동까지 확장해가는 시너지가 되기를 바라고요.

그럼에도 프라이드를 위해 주변에 어떤 장치가 있고, 어떤 부수적인 감정이 수반되는지를 꼭 짚고 싶어요. 실제로 축제 당일 행사장에 가면 부스를 진행하거나 차량을 준비하지 않는 이상 오래 체류하기 어려워요. 광장 주변에서 비슷한 환대의 분위기를 경험하면서 쉬거나 축제 현장으로 돌아갈 수 있는 공간도 찾기가 어렵고. 저는 이런 지점이 지금 한국사회에서 퀴어로서 생존해가는 현실을 단적으로 보여준다고 생각해요. 언론에서는 퀴퍼 참가자가 헐벗고 문란하게 다닌다고 하지만, 참가자들은 실상 이날을 즐기기 위해서 현장으로 갔다가 돌아오는 길에 느끼는 시선을 감내해야 할 수도 있어요. 이때 느끼는 마음은 수치심일 수도 있고, 현장에서 빠르게 분장하고 지우는 "냅다 까라" 식의 뻔뻔함일 수도 있는데요. 말하자면 이날은 천지사방에 비칭^{bitching➡}을, 기갈을, 썅을 부리는 날이기도 한 거죠 (웃음). 그런 점에서 퀴퍼는 핼러윈과 다르고요. 어쩌면 제대로 "퀴어 명절 치른다"고도 할 수 있겠네요. 절대 즐거울 수만은 없어요. 하지만 또 그게 '즐겁지 않다'는 이야기는 아니겠죠. 왔다 갔다 하는 것 같지만, 또 자신이 욕망하는 모습을 보이는 데에서 오는 성취와 쾌락이 있잖아요. 그 욕망이 서로 연결되어 있다는 감각도 있고요.

마침 김대운 작가가 근간에 선보인 전시와 작업 들이 생각나는데요, 그는 도자를 바탕으로 이질적인 형태들을 조형하고 접합하는 작업을 확장해서 보이고 있어요. 최근 연 개인전을 두고 얘기하자면

2022년《판게아》나 2023년《불가사리, 不可殺伊, BULGASARI》는 오브제마다 과시적인 인상을 줘요. 하나하나 화려한 오브제의 면면은 굿즈와 액세서리로 가득 치장한 채 닫힌 광장으로 나온 이들이나 클럽에서 화려하게 공간을 장악하는 드래그 퍼포머를 연상하게 하죠. 제의를 집행하는 샤먼을 떠올리게도 하고요.

특히《판게아》전시에서는 화이트노이즈 전시장의 공간 특성인 낮은 층고 안에서 거의 천장에 닿다시피 하는 오브제들이 간격을 좁히며 공간을 압도했어요. 한편으로는 엉성하게 접합된 오브제들이 퍼포먼스를 한다는 느낌도 줬고요. 시각적으로 화려한 오브제는 일견 시선을 압도하지만, 자세히 살펴보면 누군가 실패하고 방치하거나 부순 도자 작업, 어디선가 수집한 것처럼 보이는 통나무와 플라스틱 레디메이드에 하늘거리는 천이나 종이 술을 늘어뜨리고 종이를 오려 붙인 것들이에요. 오브제를 통해 드러내고자 하는 요소가 어떤 내막을 지니는지, 혹은 빈곤한(이라는 표현이 맞을지는 모르겠지만) 소재가 어떻게 화려한 과시의 성격을 갖게 되는지 살펴볼 수 있어요. 이 오브제들이 그리 기념비적이거나 영구적이지는 못하다는 점은 자긍심과 부정성을 나란히 둔 지금의 이야기와 상응하는 부분이에요. 양쪽은 서로 적대하기보다 서로를 필수 조건으로 둔다는 인상을 주죠. 오브제 재료 중 어떤 것은 친밀한 누군가가 제공하거나

⇒ 영어의 욕설 표현 '비치bitch'를 동명사로 표현한 개념으로 게이 커뮤니티에서 주로 사용한다. 주로 난감한 상황이나 갈등에 처할 때 상스럽거나 과도한 자신감을 보이는 태도 및 행위를 가리킨다.

작가 스스로 수집한 소재라는 연결성이 이 양가적 감정이 그저 고립된 개인의 것이 아니라는 점도 상기시키고요.

자긍심의 다른 편에서:
위험과 취약함으로 질주하는 친밀함의 결핍과 외로움

리타

정서를 주제로 이야기할 수 있겠다고 생각한 건 주로 우울이나 수치 같은 부정적인 감정이에요. 나 빼고 다들 잘 사는 것 같지만, 그렇지도 않죠. 제 주변만 그럴 수도 있지만요(웃음). 그리고 BDSM 이야기도 나왔지만, 약물이라든지 자해 같은 소위 '유해한' 것이 퀴어 예술가들이 사는 방식이랑 전혀 무관하지 않은 주제잖아요. 그런 경험에서 또 작업이 나오기도 하고요. 이걸 구체적으로 이 장에서 다뤄보면 어떨까, 그런 생각을 했어요. 약물은 성소수자 내부에서도 특히 '우리 중에는 그런 사람 없다'라며 손 탁 털고 일어나고 싶어하는 주제라고 생각해요.

웅

약물을 한다는 것 자체가 범죄이자 금기로 여겨지고, 정부에서도 '마약과의 전쟁'을 선포했다는데 섣불리 같이 대응하기 어렵다고 판단하겠죠. 보통 그런 상황에서는 몸을 사리게 되잖아요. 막상 대응해보자고 해도 약물 사용에 대해 무엇부터 주장해야 하는지 막막해지기

도 할 거고요.

리타

네, 그렇기는 해도 SNS에서 최근 불거진 모 연예인의 약물 이슈에 사람들이 엄청나게 분노하는 걸 보고 깜짝 놀랐어요. 무슨 강력 범죄 자라도 되는 것처럼 엄청나게 증오하더라고요. 특히 성소수자들이 그러는 모습을 보고, 뭐랄까, 쉽지 않은 문제구나 했어요. 이들이 분노하게 되는 논리는 잘 모르겠는데 그래도 몇몇 강한 어조의 게시물을 살펴보자면 '약이라는 게 취약한 사람들을 얼마나 쉽게 망가뜨리는데, 돈도 명예도 있는 사람이 함부로 약을 해서 유통망 역할을 하며 이런 것을 뿌리 뽑지 못하게 만들고 약한 사람들을 더 약한 지경으로 몰아넣는다'고 성토하더라고요.

근데 이 논리가 똑같이 모 연예인에게도 적용되는 것 아닌가요? 만약 그분이 중독됐다면 본인 스스로 빠져나오기는 힘들 텐데, 그 자체가 이미 취약한 상태인 것 아닌가요? 돈도 명예도 있다고 하더라도 말이죠.

웅

이미 언론과 여론은 저만치 가 있고, 누군가 약물을 했을 때 사건 수사 단계의 상식선도 다 잘라먹으면서 사건을 노출하고, 당사자를 탈탈 털어서 방법을 막론하고 온갖 정보를 가십처럼 소비하면서 "알 권리"라고 말하는 상황이 낯설지 않아요. 낙인에 속도가 붙을 때 어떻게 그의 일상이 증발하는지 봤고요. 분위기는 더 험악해지고, 여론

이 다른 여론을 압도해가는 상황에서 그와 연결되었던 기관들은 그를 손쉽게 '손절'하고요. 아마도 법이 걸려 있으니까 그의 사회 참여를 거절하게 되는 게 인지상정인가 싶은데, 결국 약물로부터 회복해야 한다는 목적은 뒤편으로 밀려나고 이 사람의 사회적 삶은 박탈되는 것이죠. 이런 조직 위주적이고 도덕적 엄벌주의적인 태도는 예술계 안에서도 예외가 아니에요. 단약을 하고 줄여나가는 과정이 중요하지만, 피치 못하고 약물을 하게 된 상황에서 무엇을 미리 알고 조심해야 하는지에 관한 정보도 필요할 텐데, 그런 정보는 상상하기 어려운 상황이잖아요.

2023년 12월 1일 세계 에이즈의 날 즈음에 제가 활동하는 단체의 HIV/AIDS 인권활동가들이 퀴어 커뮤니티의 약물과 관련해서 활동해온 연구 모임 POP^{Power Of Pleasure}를 만나 간담회를 진행할 기회가 있었어요.↗ 초대한 활동가에게 많은 이야기를 들었는데, 약물 사용자들에게서 줄곧 듣는 이야기가 있다고 해요. 약물을 같이하는데 누군가가 갑자기 쓰러져서 긴급한 상황이 생긴 거죠. 이 사람을 구해야 하는데 신고하면 신고한 사람들도 같이 약물을 했다는 게 걸릴 수 있잖아. 그래서 어떻게 해야 할지 몰라서 다 도망가버리는 상황이 왕왕 있다는 거예요. 택시 불러서 응급실로 바로 달려가면 그래도 모두가 제일 안전하게 상황을 해결할 수 있었을 텐데요.

근래 우리가 약물 자체에 대한 인식을 다시 돌아봐야 하지 않을까 생각하게 되었어요. 구체적으로 약물에 어떤 해악이 있는지, 관리가 불가능한지, 사람들은 왜 약물에 접근하는지, 왜 퀴어와 HIV/AIDS 감염인이 약물에 더 취약한지, 지금 약물을 범죄로 다스리는

과정에 다른 가십과 혐오가 과잉 개입하는 건 아닌지, 약물에 접근하는 감정은 어떤 것이고 약물이 범죄화된 상황에서 그것이 드러날 때의 감정은 무엇인지, 모든 약물 사용을 일괄적으로 범죄화하고 과중한 처벌을 하는 것은 온당한지…… 제 말이 너무 앞서가는 것 같지만, 저는 약물을 범죄화하는 일이 내부에 있어야 할 많은 논의와 사실 확인의 필요 그리고 감정의 결을 애초에 각하한다고 느껴요. 다시 이야기하지만 우리는 지금 퀴어 정서에 대한 이야기를 나누고 있습니다(웃음).

문제는 (약물 사건에서) 마약만 논의되는 게 아니라, 약물에 취약한 대상이 함께 주목받는 경향 같아요. 게이 남성이나 HIV 감염인이 약물에 더 쉽게 노출될 수 있잖아요. 어떤 이유로 약물을 필요로 했을 거고요. 그 '어떤 이유'를 들으려 하기보다 '이런 애들이 약을 했다'는 사실에만 주목하고, '마약 환락 파티'라는 자극적인 키워드를 사용하고, 그게 아무렇지 않게 입에 오르내리는 상황이 반복되면 당연히 비非의지적으로 학습이 되겠죠. 약물이 게이, 에이즈, 섹스 등을 연상시키게 만들고. 같은 성소수자로서는 이런 상황이 약물을 사용하는 퀴어에 대해 남들보다 더욱 화날 수 있는 이유가 될지도 모르겠어요. 성소수자가 가뜩이나 눈총받는데 무슨 염치로 약까지 빨았냐, 식의 논리도 있을 거고요. 이런 논리가 언론에서 취하는 도덕적 응징 프레임이 만들어낸 효과일 수도 있겠다는 생각이 들죠. 자긍

⇒ 「[HIV/AIDS 주간 특집] 행성인 HIV/AIDS인권팀 × 연구모임 POP 간담회」, 행성인 웹진, 2023, https://lgbtpride.tistory.com/1892, 2024년 6월 22일 접속.

심을 이야기하고 예쁜 것만 보여주고 싶고, 적어도 무고한 피해자의 모습으로 그려져도 모자란 상황에 왜 이런 것으로 사건에 연루되고 낙인찍히는 짓을 하냐고요.

퀴어 커뮤니티 내부에서는 당연히 복잡한 역학이 생기죠. 퀴어가, HIV 감염인이 마약을 했다는 뉴스가 오르내리면 가뜩이나 겨우 긁어모은 체면에 생채기가 날 테고 커뮤니티 내부에서도 약물 사용에 대한 비난은 더 거세질 거고요. 그럼에도 약물에 대한 수요와 접근성은 더 열리는 상황에서 약물을 통해 문턱 없는 관계를 하고 더 많은 쾌락을 느끼고 싶은 욕구를 읽거나, 퀴어의 사회적 인정에 대한 결핍이나 만남의 위계가 강력하게 작동하는 여건을 읽는 시도는 더 많아져야겠죠. 운동 안에서는 왜 퀴어가 남들보다 쉽게 약물에 접근하는지, 왜 이런 유혹에 쉽게 노출될 수밖에 없는지를 비롯해 관계의 문턱이나 고립감, 외로움, 우울, 관계의 취약함 같은 것부터 살펴야 하지 않을까 얘기하고 있어요. 약물에 대한 낙인과 범죄화가 약물 사용자가 약을 줄이고 안전하게 단약하면서 사회적 활동에 복귀할 수 있게 하는 회복의 시간을 박탈한다는 이야기도 놓치지 않으려고 해요.

또 하나 이야기하고 싶은 건, 소재가 워낙 선정적이다 보니 약물에 관련된 뉴스에서 약물을 한 사람의 정보도 편집한다는 점이에요. 이런 편집을 통해서 동성애자인데 약을 했네, HIV 감염인인데 약을 했네, 근데 HIV는 성병이니까 '환락 파티'를 했겠네 식의 연상을 하기 쉬운데요. 그런 이야기가 독자에게 어떤 재미를 준다는 건 알지만, 사실 여부를 떠나 그 과정이 문자 그대로 대중에게 전달될 때 당사자나 동류의 성원에게는 불필요한 수치심과 모멸감으로 다

가오기 쉬워요. 특히 편협한 논리에 대항할 담론이나 담론을 만들 공론장이 없는 상황에서 부정적인 감정은 체화될 수밖에 없고요. 그게 동류 사람들을 향한 공격과 검열로 이어지기도 할 거예요.

리타

저는 지금 남웅 님의 이야기를 들으면서 속칭 '향정'(향정신성 약물)이라고 불리는, 푸로작이나 인데놀 같은 항불안, 항우울 약물 그리고 광범위하게 처방되는 '나비약'인 디에타민, 푸링 같은 다이어트 보조제를 떠올리고 있어요. 제 경우 전자를 거의 10년 이상 먹었을 테고, 후자는 간헐적으로 3-4년을 먹은 것 같아요. 이 약들에 부작용이 없는 게 아닐 텐데도 왜 그렇게 간단히 처방되었는가를 생각해보면 결국 무엇이 고쳐야 하는 질병으로 취급되는가를, 그리고 그것이 질병이 되었을 때 재생산되는 시스템이란 무엇인가를 질문할 수밖에 없거든요. 예컨대 요즘 유행 중인 ADHD '치료'제인 콘서타나 애더럴 같은 약물을 생각해보자면, 물론 당사자의 고통 경감도 있겠지만 이 약물이 자본주의 사회에서 더 잘, 더 빠르게 생산성을 발휘하기 위해서 범용 또는 '남용'되는 맥락을 고려하지 않을 수 없잖아요. 우리는 이를 비판하면서도, 단순히 우리가 몰아내서는 안 되는 일종의 잠재적인 힘으로 간주할 수도 있겠죠.

　　폴 프레시아도는 생산성을 위해 고안되는 장치가 우리 삶의 양식을 조직한다는 의미에서 현재의 경제·정치·문화적 체제를 '제약포르노주의pharmacopornism'라고 정의한 바 있어요. 또한 정신장애 당사자가 약물과 맺는 일견 '나쁜' 관계를 '사이보그적'이라 새롭게

정의한, 2021년에 비마이너 웹진에서 연재된 유기훈 필자의 3부 칼럼 「의학이 장애학에 건네는 화해: 아빌리파이, 매드프라이드 그리고 화학적 사이보그」↗ 역시 참고해볼 수 있고요.

일견 마약으로 분류되는 약물은 의심의 여지 없이 우울증 약보다 훨씬 강력하겠지만 기본적으로 인간을 변형시킨다는 점에서, 그리고 그것이 엄청난 수익을 가져다주는 발명품이라는 점에서 다를 바 없다고 생각해요. 우울증 약을 먹고 있는 누군가가 "마약은 절대 존재해서는 안 된다"고 할 때, 그 사람의 자기 인식 속에서 일어나는 조건 반사적인 가치 판단을 한번쯤 의심해보면 어떨까요? 제 말뜻은 마약이 좋을 수도 있다는 의미가 전혀 아니고요. 그저 "안 된다"라고, 그리고 "나쁘다"라고만 할 때 그러한 약물이 언제든 우리의 자율성이나 주체성과는 무관하게 삶을 이루는 한 부분이 될 수도 있다는 사실을 누락하기 쉬워진다는 뜻이에요. 특히 취약한 사람들일수록 장기적으로는 본인을 파괴할지도 모르는 선택을 하도록 내몰리고요.

낸 골딘이 새클러 가문을 상대로 한 투쟁을 다룬 2022년 다큐멘터리 〈낸 골딘, 모든 아름다움과 유혈 사태〉는 중독성 진통제 옥시코딘의 피해자들과 그 가족이 어떻게 '마약중독자'로 낙인찍혀 아무런 도움도 받지 못한 채 죽어가는지를 보여줘요. 무려 그 약물은 병원에서 '합법적으로' 처방된 것이었는데도요. 저는 지금 모든 약물이 잠재적으로는 위험하며 오남용 가능성은 누구에게나 있다고 말하려는 것이 아니라, 자발적 선택이라는 명제는 우리가 취약할수록 환상에 가깝다는 말을 하고 있어요. 마약을 부자의 전유물이라고 생각하

고 비난하게 된다면 우리가 좋든 싫든 이미 맺고 있는 약물과의 관계를 정치적으로, 역사적으로 비판할 계기가 사라지게 돼요. 저는 약물을 끊고 싶을 때, 더는 안 하고 싶을 때 그것을 행동으로 옮길 방법을 찾는 게 더 실용적이고 중요한 자세라고 생각해요. BDSM에서 세이프 워드 safe word가 중요한 것처럼, 우리가 핀치로 몰린 상황이라 할지라도 안 하고 싶을 때 안 할 수 있는 안전한 방법을 찾는 게 필요한데, 지금 여론을 보면 마약 자체에 대한 악마화가 진행되고 있어 이런 이야기를 나눌 생산적인 토론장 자체를 찾기가 어렵죠. 제가 정말 걱정하는 건 남성 동성애자를 향한 은근한 혐오와 함께 이런 이야기가 진행된다는 거예요. 코로나 시기 이태원에 쏟아졌던 비난처럼요.

웅

이야기를 제대로 하기도 전에 너무 많은 무게와 의미가 붙었죠. 퀴어의 부정적인 정서를 이야기하면서 대낮의 행진에서 약물로 소재가 극단적인 이동을 했는데요. 온탕과 냉탕처럼 보여도 두 사안이 한 끗 차이라는 감각을 계속 가질 필요가 있어요.

일단 무엇이 자긍심을 구성하는지 생각하면서 리스트를 정리해보면 어떤 게 나올까요? 자긍심에 대해 쓰는 게 조금 무리라면, 나에게 안정을 주는 것의 리스트를 말해도 좋겠어요. 나의 삶을 지지하

⇒ 유기훈, 「[칼럼] 의학이 장애학에 건네는 화해: 아빌리파이, 매드프라이드 그리고 화학적 사이보그」, 비마이너 웹진, 2021, https://www.beminor.com/news/articleView.html?idxno=21063, 2024년 6월 20일 접속.

는 동료나 애인의 존재, 나를 성적 매력을 지닌 존재로 봐주는 이의 존재, 외모나 경제력, 사회적 인정 같은 목록이 쭉 따라올 수 있겠는데요. 그렇다면 무엇이 약물을 계속 찾게 하는지, 약물의 효과가 대체하는 것은 무엇인지, 약물의 효과를 대체할 수 있는 것은 무엇인지를 이야기할 필요가 있겠죠.

연구모임 POP가 2022년도에 약물을 사용한 게이 남성들을 인터뷰한 내용을 바탕으로 출간한 보고서가 있어요.⁺ 여기서 이야기하는 논조도 그렇고, 퀴어 커뮤니티에서 약물을 이야기할 때 꼭 지적하는 점이 '관계의 문턱'이에요. 이미 거절의 문화가 너무 익숙하고, 관계 자체를 맺는 것이 어려울 때 문턱을 낮추는 장치들. 그런 점에서 약물은 긴장을 이완하고 정신을 놓게 만드는 음주라든가, 다 내려놓고 명령의 프로세스를 따르는 BDSM의 심적인 동기와도 비슷하다는 생각이 들어요. 정신적이고 신체적인 경계를 풀면서 사람들과 좀더 가까이 있고 싶은 마음이나, 좀더 모험적인 섹스를 하고 싶다거나, 사적인 자리에서 친해지고 싶은 누군가 "이거 한번 해볼래?"라고 제안할 때 거절하기가 어려운 상황도 약물을 하는 이유에 있을 테고요.

그런 점에서는 약물의 제안은 섹스할 때 탑이 보텀에게, 남성이 여성에게 콘돔 없이 섹스하자는 협상과도 비슷한 듯해요. 커뮤니티의 관점에서 약물에 접근하는 이들은 이런 면을 보면서, 약물을 그저 범죄화하기 전에 어떻게 단약을 잘 할 수 있을지 뿐만 아니라 어떻게 약물을 줄여갈 수 있으며 약물을 하는 상황에서는 무엇을 확인해야 하는지에 대한 매뉴얼이 너무 중요하다고 말하죠. POP 보고서

와 행성인과의 간담회에도 초대했던 나영정 활동가는 「"행복이 들어갑니다?" — 쾌락과 돌봄을 다시 발명하기」⇒⇒라는 글에서 "나쁜 돌봄"도 필요하다고 말해요. 약물을 법으로 금지하거나 사회적으로 비난하기보다는, 약물 사용자가 단약할 때뿐만이 아니라 약물을 하는 상황에서라도 안전을 최대한 보장할 수 있도록 도와야 한다는 거예요. 주사기 사용이나 주사하는 부위, 동시 복용을 피해야 하는 약물 등을 알려주는 정보 제공과 위험한 상황이 발생할 때 필요한 조치나 돌봄이 필요하다는 거죠. 역시 이건 앞에서 교차했던 BDSM의 상황도 비슷하고요.

자긍심이 결핍되거나 자긍심조차 애기할 수 없는 상황에서, 취약함은 너무 가까이에 놓여 있어요. 위험으로부터의 취약함뿐 아니라, 이 위험 요인으로부터의 근접성 자체가 낙인의 대상으로 사로잡히기 쉽죠. HIV/AIDS도 그렇고, 지금 이야기하는 약물도 그렇고요. 어쩌면 최근 커뮤니티에서 안전이나 돌봄에 대한 담론이 떠오르게 된 배경에는 이런 맥락도 있지 않을까 생각해요. 결혼과 파트너십에 대한 열망부터, 위험 부담에 놓이는 순간까지 아우를 수밖에 없는 거죠.

오인환 작가가 게이 커뮤니티의 친밀함에 대해 만든 작업이 떠오르네요. 파티에 초대한 참여자들에게 받은 사인들을 포개어 포스

⇒ 연구모임POP, 「켐섹스(Chemsex) 하는 사람들의 이야기와 한국 상황에 대한 보고서」, 2022, http://chemsexsupport.kr/, 2024년 6월 22일 접속.
⇒⇒ 나영정, 「"행복이 들어갑니다?" — 쾌락과 돌봄을 다시 발명하기」, 『문학동네』 2022 겨울 통권 113호, 문학동네, 2022.

터를 만들고, 세탁소나 분실물센터처럼 사람과 사물이 모이는 공간에 은밀한 뉘앙스를 접목해서 연출한 작업이었어요. (작업을 통해) 울타리로서의 공동체, 우리만 아는 언어들을 공유하는 게토의 장소성이 어떻게 확대 및 재생산되는지 볼 수 있었어요. 지금 다시 보면 저 안에서 취약함과 안전이 연결되는 것 같더라고요. 우리끼리 한 장소에 있거나 그렇지 않을 때도 서로 알아볼 수 있는 신호 말이죠.

이 울타리에 대한 감수성을 정철규 작가가 작업의 방법론으로 고안해가는 듯 보이기도 해요. 오인환 작가의 초기 작업이 한 장소에 모인 이들의 동류성에 주목한다면, 정철규 작가는 이 장소성을 활용해서 서비스를 제공하거나 말을 걸어요. 이에 따라 그의 작업을 찾는 이들이 자기 이야기를 남기면서 문장을 주고받거나 안팎의 언어가 교차하는 지점을 만들면서 '울타리로서의 장소'를 말하고 있죠. 오인환 작가가 세탁소와 홈파티를 장소성의 예시로 든다면, 정철규 작가는 2021년 〈브라더양복점〉에서 양복점의 장소성을 빌려온다는 점이 서로 비슷해요. 전시를 운영하면서 예약을 받기도 하는데요. 관객들이 사전 예약을 하고 입장하면 문구를 뽑아서 이야기를 나누고, 오목을 두고, 나눈 이야기를 바느질이나 편지의 방식으로 남긴다고 하더라고요. 어딘지 타로 점집이나 보드게임방과 비슷하다 싶고요 (웃음).

안전한 울타리로서의 장소를 확보했지만, 방문하는 타인이나 그와 나눌 이야기는 예상할 수 없겠죠. 운동의 관점에서는 이렇게도 얘기할 수 있을 것 같아요. 퀴어들은 안전함을 확보하기 위해 제도권에서 동성혼 법제화나 생활동반자법을 요구하면서, 복지 전반

에서는 이성애 중심의 정상가족에 맞춰진 제도의 수정을 요구하고, 그 아래에서는 위험의 근거리에 노출되고 위험을 감수하는 이들이 적어도 안전할 수 있는 장치를 부단히 고안한다고 말이에요. HIV/AIDS와 약물의 비범죄화 운동도 그 일환이겠죠.

내가 사회에서든 동료 집단에서든 일원으로 인정받고 저들과 일상을 나눌 수 있으려면 무엇을 양보하고 감수해야 하는가. 반대로 인정받지 못한 상황에서 내 주변에는 어떤 선택지가 있는가. 그것들에는 어떤 위험 부담이 있는가……. 성소수자 인권운동은 공동체의 역할을 하면서 동시에 다른 공동체의 취약한 부분이나 위계를 살피는데요, 여기서 성원의 안전을 지지하기 위해서는 어떤 약속이나 안전장치가 필요한지를 찾아요. 예술에서는 이런 가치를 공유하면서도 인권운동과는 다른 역할을 할 수 있지 않을까 하는데요.

이쯤에서 강영훈(제람) 작가에 대해 얘기해보고 싶어요. 강영훈 작가는 자신이 성소수자라는 이유로 군대 정신병원에 강제 입원해야 했던 이야기를 글로 남기고 조형 작업을 했어요. 그걸로 끝내지 않고, 작가 자신이 경험한 것과 같은 트라우마가 있거나 사회에서 쉽게 지워지는 이름을 돌보고 관계 맺는 작업을 이어가요. 작가의 다른 이름인 '제람'은 '제주사람'이라는 뜻인데, 할머니가 돌아가시기 직전 4.3 생존자라는 걸 이야기하시면서 작가 스스로 명명했다고 해요. 제람은 제주도에 난민 이슈가 불거지던 상황에서 난민과 함께하는 프로젝트를 이어갔어요. 2022년에는 이집트 난민 아나스에게 특정 기간 장소를 주고 인천에서 장미다방을 운영할 수 있도록 하는 프로젝트를 진행했는데, 식료품점을 운영하느라 정신이 없던 아나스

의 꿈이 꽃집을 운영하는 것이라고 하더라고요. 이런 작업은 트라우마를 뾰족하게 표현하기보다 타인을 향한 연결의 동기로 삼는 방식을 취해요. 한편으로는 트라우마에 바탕하는 터라 관계에서 쉽게 불거지는 문제와 불화를 드러내지는 않는데, 개인적으로는 꿈을 현실로 옮기는 과정에 어떤 이견이 있을지 궁금해요. 말하자면 그의 작업이 선의에 기반한 전형적인 '소원 들어주는' 공익 프로그램과 무엇이 다른지, 선한 영향력이라는 프레임이 아니라 돌봄의 본질에 있는 난잡함을 꺼내오기 위해서는, 그러니까 더 케어 컬렉티브가 말하는 "난잡한 돌봄"이 되기 위해서는 어떤 얽힘과 연루의 방식이 필요한가 적극적으로 고민할 필요가 있어요.

리타

말씀을 듣다 보니 이런 이야기를 하고 싶어져요. '친밀함intimacy'은 전통적인 가족 제도의 변화 또는 붕괴와 함께 등장한 사회학 용어인데요. 특히 이 용어가 퀴어 커뮤니티에게 중요해진 까닭은 그들이 애당초 전통적인 가족 제도에 속해본 적이 없기 때문이겠지요. 요컨대 우리가 관계 맺는 방식은 항상 '친밀함'에, 가족도 친구도 애인도 아니라고 간주되는 관계 속에서 우리만의 감정·신체적 교류와 교환에 기초를 둘 수밖에 없었다는 이야기죠.

사회가 강제하고 또 약속한 다양한 관계의 양식이 있고, 어떤 사람들은 그 양식 안에 쏙 들어가기도 하는데, 그럴 수 없는 관계는 거기서 미끄러져 나오는 거예요. 그러므로 친밀함은 남들이 보기에는 이상한, 이런 관계의 다양한 양식을 이론화하고 개념화하기 위해

전유된 개념이라고 해야겠지요. 뭐라고 이름 붙일 수 없고, 정상적이라고 여겨지는 삶에서는 일종의 일시적인 이벤트여야만 하는 관계인데 퀴어들의 삶에서는 전부인, 그런 육체·정신·정서적 관계 맺기의 양상이 바로 친밀함의 양식이라고 할 수 있을 거예요. 그런데 이렇게 살다 보면 엄청 불안하고 공중에 붕 뜬 것처럼 느껴지잖아요. 내가 가진 이 관계가 뭘까. 사회에서 보기에는 아무것도 아닌 그런 관계인데. 친밀성이라는 건, 그러니까 단순히 긍정하기보다 이런 사회로부터의 불인정 그리고 그로 인한 불안정과 함께 말해질 필요가 있어요.

정해진 양식이 없으면 엄청 자유롭기도 하지만 동시에 굉장히 불안하잖아요. 처음부터 다시 일정한 양식을 고안해야 하니까요. 로런 벌랜트와 마이클 워너는 이것을 "세계 만들기world making"라고 부르기도 했는데, 가족구성권연구소에 계시는 김순남 선생님도 같은 맥락에서 여러 중요한 저작을 발표하셨죠.⇓ 그래서 굉장히 위험한 장치를 관계에 도입하기도 하는 듯해요. 예컨대 약물 같은 거요. 저는 이걸 제거하거나 '정상' 사회가 이미 정해놓은 형식으로 대체해야 한다고 생각하지 않아요. 우선 이처럼 위험한 장치가 퀴어들이 모이기 위해 필요한 조건 중 하나라는 사실을 사람들이 알았으면 좋겠어요. 남웅 님이 들어주신 예시처럼 마약은 위험하지만, 위험을 알면서도 계속 모이려면 할 수밖에 없는 거예요. 섹스하기 전에 더 흥

⇒ 김순남, 『가족을 구성할 권리 — 혈연과 결혼뿐인 사회에서 새로운 유대를 상상하는 법』, 오월의봄, 2022.

분 정도를 높이기 위해 사용할 수도 있겠죠. 개인의 쾌락 문제이기도 하지만 그 이전에, 그럴 수밖에 없는 상황을 더 구체적으로 언어화할 필요가 있지 않을까요? 이 생각이 계속 드는데, 왜 이렇게까지 조심하면서 말해야 할까요. 저는 이 자체가 매우 답답하게 느껴져요.

웅

지금 우리는 친밀함을 말하면서도 친밀함의 문턱이나 경계, 친밀함을 유지하기 위해 수행하는 일과 그조차 건사하기 어려운 취약함을 이야기하는 것 같네요. 말씀하신 위험한 섹스의 행위나 약물의 경우도 그렇고, 게토나 음지도 그렇고, 어느 정도 닫힌 공간성을 갖는다는 생각이 들어요. 일단 남들 몰래 한다는 것에 대한 은밀한 쾌락이 있잖아요. 그래서 더 취약해지기도 하지만.

리타

퀴어인 친구들하고 이런 얘기를 매우 적극적으로 하진 않는데, 얘기하다 보면 다들 하나씩은 문제가 있어요. 약물이 됐든 뭐가 됐든 바깥에서 얘기했을 때 공적으로 다뤄지기 어려운 그런 문제가 하나씩 다 있는데, 왜 이걸 몸 사리면서 얘기해야 할까요. 그만큼 사회로부터의 낙인, 타자화, 검열이 강하다는 뜻이겠죠. 이건 신자유주의 아래 사는 이 대부분이 처한 문제일 텐데요. 우리가 자발적으로 선택했다고는 해도 사실 그것이 우리를 해치는 대상일 때도 많고, 반대로 세상이 유해하다고 하는 것이 우리를 살리는 대상일 때가 있잖아요. 제 예시를 들게요. 요즘은 빈도나 강도가 줄었지만 10년간 저

는 약물 자해, 리스트 커트^(wrist cut), 섭식 장애, 알코올 남용 문제를 겪었어요. 남들이 볼 때는 '유해'하고 '비정상'적인 행동이지만 기이하게도 그런 행동에서 저는 제가 유일하게 통제할 수 있는 뭔가가 있다는 감각에 안도감과 즐거움을 느꼈거든요. 다른 한편 돈을 벌기 위한 직장에서 스스로를 그곳이 요구하는 방식으로 길들이려는 '노력'은, 남들이 보기엔 그냥 멀쩡해 보일 수 있을지 몰라도 저에겐 생명력을 매분 매초 깎아 먹는 고통을 필요로 할 수도 있거든요.

로런 벌랜트 같은 사람이 『잔인한 낙관』(2024)같은 책에서 하는 말이 이런 건데요. "내일은 더 나아지겠지, 내가 더 열심히 하면 더 '좋은' 미래가 기다릴 거야" 같은 소위 '희망 고문'의 자기 암시가 사실 '노력' 자체보다 더 힘들다는 거예요. 저의 예시에서는 남들이 말하는 불행이나 비정상이 제게는 행복이고 정상이고, 반대로 그들의 행복과 정상은 저에겐 불행이나 비정상인 것처럼 보이죠. 이건 앞서 말한 것처럼 세상 사람 대부분이 처한 문제인데 퀴어들은 바로 이런 교착 상태의 극단을 자기 몸으로, 자기 삶으로 증명한다는 생각이 들어요.

이런 관점에서 쓰인 몇 편의 글을 소개하면 좋을 것 같아요. 허성원 필자는 2024년 「섹스 중계자들의 우화」⇓에서 남성 동성애자의 뒷계 문화를 '중독'이라는 주제와 관련해 쓴 적 있고요. 또한 유성원 작가는 「형, 안에 싸도 돼요?—노콘 항문섹스를 하려면 어떻게 해야 할까?」↗라는 논문에서 아직 한국에서는 '정치적인' 이슈로 다뤄진

⇒ 허성원, 「섹스 중계자들의 우화」, 『인문잡지 한편 7호: 중독』, 민음사, 2022.

적 없는 '노콘 항문섹스'를 적극적으로 발화하며 정치화하고 있죠. 공적으로 발화할 수 없어서 음지화되는, 그래서 가시적으로 드러내지 못하고 비가시화된 채로 남아 있을 수밖에 없는 문제들이 저한테는 마치 퀴어 커뮤니티의 윤곽처럼 보여요.

퀴어 부정성과 나르시시즘

웅

미술은 이 문제들을 어떻게 말하거나, 말하지 못했을까요? 말하지 못했다면 거기서 어느 문턱이 작동했을지 생각하게 되네요. 지금처럼 이렇게 의제가 확실하지 않을 때의 작업들을 말하고 싶어요.

아까 오인환 작가를 얘기했는데, 1990년대 중후반이나 2000년대부터 활동했던 작가들이 취약함이나 닫힌 울타리로서의 게토에 대해서는 우회적으로 얘기하긴 했던 것 같아요. 김두진 작가나 오용석 작가를 보면…… 김두진 작가는 죽음의 표상으로 동물 뼈를 소재 삼았잖아요. 그래픽 소프트웨어로 작업을 하다 보니 형상 자체가 무게와 용적을 갖지 않고, 대신 해상도를 극단적으로 높이면서 어마어마한 메모리 용량을 갖게 되는데…… 허상이지만 노동 집약적이고 밀도 있는 작업, 꽉 차 있지만 비어 있는 작업이에요. 또 뼈를 도드라지게 만들기 위해 검은 화면 위에서 작업을 해오고 있죠. 외모와 미용에 투자하면서도 죽음에 닿아 있는 퀴어인 거죠. 근육과 피부보다 뼈 자체를 전면에 보이면서 논바이너리 신체를 지향한다고도 말할

수 있겠고요. 이것도 논바이너리라는 단어가 통용되고서 설명할 수 있게 된 것 같네요. 죽어도 아름다워야 한다는 태도는 오랜 게이 스테레오타입 위에 놓여 있지 않은가 싶어요. 또 여기엔 어떤 몸이 다른 밀도와 양태로 설 수 있을까를 생각하게 되고요.

오인환 작가가 2000년대 초반에 작업으로 진행한 두 가지 방향도 얘기할 수 있을 것 같아요. 한편에선 사람들을 초대해서 파티를 열고 그들의 사인을 겹쳐서 포스터로 제작했다면, 잘 알려진 작업 〈남자가 남자를 만나는 곳〉(2001)은 당시 영업하던 게이 업소들의 이름을 향 가루로 바닥에 펼쳐놓고 불을 피워서 공간을 향내로 채우고 재를 남겼잖아요. 만남과 쾌락, 아름다움 들이 항시 사라짐이나 공허함, 죽음으로 연결되어 있어요.

오용석 작가는 두 작가와는 다른 분위기를 보여줘요. 퀴어 퍼레이드 같은 대낮의 기쁨보다 게토에서의 음침하고 쾌락적인 표상들, 게토라고 설명했지만 어둠과 안개 속을 연상시키는 아스라한 형상을 출현시키거든요. 오용석 작가가 2000년대 후반부터 작업을 공개했던 점을 기억하면, 이런 분위기의 작업이 지닌 맥락을 퀴어 성원이 갓 가시화된 상황으로만 볼 수는 없죠. 오히려 성소수자의 모습이 대중문화 안에서 익숙해지고, 게이클럽이나 사우나 문화를 당사자가 아니어도 어느 정도 인지하는 상황에서, 배타적인 공간에 모여 스킨십을 하고 성적 쾌락을 만드는 게토의 음침함과 쾌락에 대한 각인

⇒ 유성원. 「형, 안에 싸도 돼요? ─ 노콘 항문섹스를 하려면 어떻게 해야 할까?」, 『문학들』 제 58호, 2019, 56-77쪽.

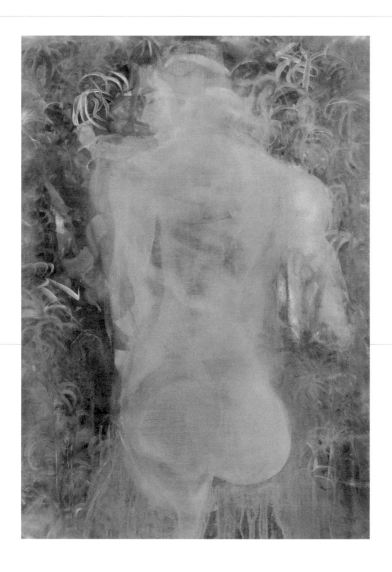

오용석, 〈흔들리는/흔들림〉, 2016, 캔버스에 유채, 91×65센티미터. ©오용석

이 배경으로 존재한다는 시의성을 고려해야 해요. 적어도 그림 속 인물이 가진 우울과 수치심은 외부로부터의 억압이나 위계에 직접적인 인과를 갖기보다는, 성소수자의 감수성으로서 문화적 코드가 된 이후의 표현일 거예요. 그의 그림에 답답함이나 억압의 제스처보다 집단적인 유혹의 신호와 몸짓 들이 가득한 건, 이전과 다른 배경이 있어서가 아닐까 생각하죠.

리타

오용석 작가의 회화는 말 그대로 자긍심의 반대편에 있는 것 같아요. 마냥 반짝거리거나 쾌락적인 표현보다, 깊은 고통이나 수치심에 더 큰 관련을 맺고 있어요.

웅

그걸 지금의 퀴어 운동이나 정치학이라고 볼 수 있을까요? 지금은 성소수자 의제들이 어느 정도 언어로 정리되었잖아요. 물론 이제 조명되기 시작한 이슈도 있지만요. 아무튼 지금 부상하는 퀴어 작가들은 정체성의 언어를 가지고 있고, 퀴어 이론이나 담론이 낯설지 않은 상황에서 관련 소재를 감각하며 쥐고 가거나 거리를 두는 등 우회하더라도 인지할 수밖에 없는 경향과 환경을 보이거든요.

그런 점에서 좀더 올라간 세대에 있는 성소수자 작가의 작업을 보면, 지금처럼 성소수자 인권 의제나 요구하는 제도와 권리가 선명하지 않던 시절에는 문화적인 언어나 키워드보다 직접적으로 몸을 재현하고 접촉을 그리며 감각적으로 표현했던 것은 아닐까 해요. 쾌

락을 이야기하면서도 죽음의 그림자를 음험하게 드리운다든가. 게 토의 뉘앙스에 더불어 HIV/AIDS 위기나 경찰 단속 같은 위기의 상황까지 공통으로 감각한 거잖아요. 만남의 열망은 엄청났던 것 같은데 말이죠. 물론 위 작가들에게 보이는 미세한 차이처럼 '올라간 세대'라고 해서 당대의 감수성을 일괄적으로 설명할 수는 없을 거예요. 활동했던 배경과 시대 안에서도 인식과 감수성은 각자 다를 수밖에 없을 테니까요.

1990년대, 인터넷이 상용화하기 이전에 활동했던 선배 퀴어들이 『선데이 서울』에 그렇게 자주 나오는 'P극장'을 찾겠다며 종로 바닥을 뒤졌다는 얘기를 적잖이 들었어요. 그렇게 찾아가서 사람을 만나지만, 이게 들키면 패가망신이다 싶은 감정이 들었던 게 아니었을까요. 하지만 적어도 지금은 자신들의 위기를 직시하게 된 것 같아요. 당장 해결하지 못해도, 지금의 상황을 객관화하고 내가 원하는 것과 그 한계를 살필 수 있게 된 거겠죠. 한편에서 쾌락적 정조를 표현하면서 동시에 쇠락과 노화를 담고, 그것을 부정적이라고 평가하면서도 그것마저 매혹의 요소로 담아 표현해요. 그런 방식으로 작업하는 동시대 작가로는 누가 있을까. 허호 작가 생각이 나더라고요. 허호는 특히 중년의 남성, 대개는 게이인 이들을 찾아서 인터뷰하고 발가벗긴 몸을 그리잖아요. 여기에 피사체에 대한 성적 열망만 있는 것 같지는 않고, 늙은 몸에 대한 낯선 인식을 함께 보여주는 것 같았어요. 그 인식이 보는 사람들에게는 나이 듦에 대한 혐오 버튼도 누름 직하게 만든다는 생각이 좀 들고요.

지금 제가 부정적인 정서를 작업으로 풀어내는 작가들을 이야

기하고 있는데요, 부정적인 감수성을 아름답게 표현하려는 경향도 짚을 수 있겠어요. 가령 손상이나 쇠락을 매혹적으로 그리는 경우. 성 세바스찬처럼 전통적으로 상처 입은 남자의 몸을 성애화하는 것과 별개로, 좀더 정확하게 말하면 주도권을 가지고 부정적 감정을 재현하고 상대화하는 시도 말이죠.

김재원 작가는 본인의 HIV 감염 사실을 드러내면서도 질병을 끌어안는 제스처를 통해 관계나 서사를 다시 적어가는 작업을 해요. 그 뉘앙스에서의 '부정성'은 과거의 유산이 된 듯 느껴진달까요. 그렇다고 김재원 작가가 긍정적이거나 자긍심을 취하는 작가는 아닌 것 같아요. 감염된 지 10년이 넘은 지금, 그동안 이 바이러스와 잘 지냈다는 방향으로 회고하거나, 그 안에서 같이 지켜봐줘서 고맙다고 인사를 전하는 방식 등에서 이전 HIV/AIDS를 다루던 모습과는 조금 다른 인상을 받았어요. 질병에 대한 부정적인 인식이 완전히 사라진 건 아니지만, 프렙으로 질병 예방이 가능해지고 U=U 캠페인에서 말하는 것처럼 치료제를 꾸준히 복용하면 더는 바이러스 검출이 되지 않는 상황에서, 본인들이 쇠락이나 손상에 대해 어느 정도 주도권을 확보했다는 인식을 전제하고 방법론과 시나리오를 만들어 나가는 변화도 보게 돼요.

이런 변화가 예술적 표현에만 있는 것은 아닌데, HIV/AIDS 인권활동가이자 인류학자인 서보경 선생님이 『휘말린 날들』에서도 비슷한 이야기를 하거든요. 표현은 조금 다를 수 있지만 간략하게 이야기하면 HIV 바이러스가 우리 생각보다 약하지만, 그럼에도 인간을 해하는 위험 요인을 통제당하면서도 끈질기게 남아 몸 안에서

공존한다고 해요. 그것이 취약한 환경에 노출된 이들의 삶과 상동성을 갖지 않는가 하는 참신한 이야기를 하는데요. 그동안 질병 바이러스에 대해 박멸하고 파괴해야 한다는 식의 적대적이고 군사주의적인 언어를 사용해온 오랜 관점으로부터의 전환이 필요한 것 아닌가, 질병 당사자를 범죄화하고 낙인찍어온 전제를 바꿔야 하지 않는가 과감하게 제안하는 거죠. 이렇게 진단하면서 지금 퀴어 예술을 실천하는 일이 사회적으로 성소수자나 퀴어의 위상 변화에 어떻게 연결되는지, 현재 퀴어를 주요 키워드 삼은 작가는 어떻게 만남의 문화와 언어를 학습하고 양분 삼는지를 같이 보도록 해요.

지금 우리가 방향을 잘 잡고 이야기하는지, 살짝 자신이 없는데(웃음) 중간 체크 겸 이야기해온 흐름을 짚어봅시다. 우리가 퀴어 퍼레이드를 예로 들면서 대낮의 자긍심에 관해 비판적으로 운을 띄웠지만, 실상 비판적으로 접근하기에는 대낮을 온전히 가질 수 없는 현실을 나눴어요. 그리고 약물이나 HIV/AIDS, 우울증을 비롯한 정신질환 등을 말하면서 퀴어 부정성의 정서 자체를 말하기보다 이런 부정적인 정서를 구성하는 지금의 장치에 뭐가 있는가 하나씩 곱씹어보고 있고요.

이렇게 정리하면서 떠오르는 건, 요즘엔 많은 작가가 부정성을 지닌 상황에서 또 부정성으로서의 자의식도 장착하고 있다는 생각이에요. 하루 이틀의 이야기는 아닌 것 같지만, 그 변화를 살펴보게 되지 않나 싶어요.

리타

예를 들면요?

웅

예를 들면 일종의 비칭 같은 건데, 떠오른 사람은 이정식 작가나 최장원 작가예요. 이 작가들은 자신을 PL[People Living with HIV/AIDS, HIV 감염인]로 드러내고, 당사자로서 재현의 방법이나 재현 주체의 위치까지 탐구해왔어요. 스스로를 대상으로 삼고, 손상에 대해서나 질병으로 변형된 몸의 감각과 시간에 관해서도 이야기하는데, 이런 변화로부터 재현적 기출 변형이 눈에 띄어요.

　이정식 작가는 엄마의 이름으로 천연덕스럽게 이야기를 하거나, 장애나 상실을 경험한 타인을 조명하면서 재현의 영역을 넓혀가는 모습을 보이거든요. 부정성을 나의 울타리로만 가둬두지 않고, 타인의 부정적인 생애 궤적과 감수성을 살피면서 일종의 소설이나 문화기술지로 재구성하는 작업은 부정성을 전제한 타인과의 교감을 바탕으로 삼죠. 한편으로 그의 근래 작업을 보면 자기 이야기만 계속할 수 없다는 자각이 따랐으리란 생각도 들어요. 추상적인 개념과 이슈를 나 자신에게 비추면서 이해하고 그로부터 나의 서사를 다시 읽는 과정도 중요하지만, 늘 나로 수렴하는 작업은 빈곤할 수밖에 없잖아요. 그런 지점에서 근래 이정식 작가의 작업은 본인의 손상을 이야기할 때 타인에게로 눈을 돌리면서 그와 자신을 연결하려는 열망을

⇒ 서보경, 「휘말림의 감촉」, 『휘말린 날들』, 반비, 2023, 335−394쪽.

느끼게 해요. 여기서 질문한다면, 당신이 그리는 타인은 어떤 타인인가 묻게 될 것 같지만요. 나의 언어로 다시 재구성한 타인의 이야기는 교감의 결과라고 할 수 있을까, 그것은 내가 타인을 삼켰을 때 나타나는 매끈함은 아닐까 하는 물음이요.

최장원 작가도 상처 입은 몸에 대해 작업하는데, 어쩌면 자신이 가진 질병을 향한 부정적 인식에 민감하게 반응하면서 작업을 해나가는 듯해요. 좀더 살펴야 할 것 같지만, 근래의 작업을 보면 깨진 유리를 많이 사용하고 파란 잉크를 사용해서 액세서리처럼 가공한 것이 주를 이뤄요. 이런 작업이 부정성을 재현하는 전형적인 갈래 위에 있다는 생각도 드네요. 그럼에도 최장원 작가를 언급하게 되는 건 그가 전시장 한복판에서 손님을 기다리고 또 사람들의 이름을 적어주면서 호스트 역할을 하는 태도가 인상적이었기 때문이에요. 전시장을 자기의 아틀리에로, 살롱으로 만들고 거기에 기존 작업을 배치하면서 '여기는 내 아픔의 표상이 스민 장소'라는 걸 선언하면서도 사람들을 초대해서 축하를 요청하거나 말을 거는 태도는 말마따나 드라마퀸의 자세 아닌가요.

그러니까 내 몸은 손상되었고, 더욱 정확하게 말하면 손상되었다고들 인식하지만, 그 손상된 몸 자체가 아름답지 않니, 와서 나의 아름다운 몸을 봐주렴…… 하는 느낌이 들기도 했고요. 작가의 작업이 장식적이라는 인상을 주는 원인도 여기에 있지 않을까 생각했어요.

최장원 개인전 《HIV 감염 7주년 축하 RSVP》 전시 전경, 탈영역우정국, 2021년 8월 14일–30일

리타

제가 보기에 최장원 작가 작업은 굉장히 나르시시즘적이거든요. 또한 기본적으로 퀴어 예술가에게는 엄청난 크기의 나르시시즘이 있는 것 같아요. 세상이 퀴어를 혐오하니까 그런 혐오가 투사되어 자기 혐오를 하게 되고, 동시에 거기서 생기는 자기 연민이 있고, 그래서 재생산될 수밖에 없는, 자기 상처를 핥으려는 그런 강박적이고 반복적인 나르시시즘이요. 저는 이게 부정적이라고 생각하지 않고, 다만 이것을 혼자 품는 게 아니라 작업을 통해서 강화 무기처럼 '장착'하고 사용하는 게 관건이라고 생각해요. 최장원 작가는 작업에 사회적인, 계몽적인 메시지를 계속 씌워서 보내잖아요. 제가 볼 때는 자신이 보여주려는 아름다움에 도취하는 방식으로만 작업을 해도 될 것 같은데, 둘이 혼재되어 있으니 둘 중 어느 쪽으로도 명확하게 읽기 어려워져요. 이게 물론 퀴어 예술의 특징이기는 하지만…… 차라리 '뻔뻔'하게 가면 어떨지 생각도 들고.

이 '뻔뻔'한 나르시시즘은 디지털 매체를 사용하는 여성 작가에게서 많이 발견되는 주제이기도 해요. 이를 일종의 전략처럼 볼 필요가 있다는 이야기는 유지원 기획자가 웹진 세미나에 쓴 글↗에서도 확인할 수 있고요. 원정백화점 작가는 인스타그램 릴스의 형식을 적극적으로 차용해서 가상의 디지털 자아를 내세운 키치한 영상·퍼포먼스·설치 작업을 하고 있고요. 앞서 언급한 전시인《말괄량이 길들이기》에서 유아연 작가가 패션 잡지의 형식을 차용해서 실리콘 바디슈트를 입은 '상품'으로서의 여성의 모습을 보여주기도 했고,《날것》에서는 류한솔 작가가 '자기 자신과의 결혼'이라는 주제로 혼자

서 '즐기는' 나르시시스트의 형상을 호러 영화의 문법을 따라 보여주기도 했죠. 박보마 작가는 자신으로부터 파생된 페르소나, 즉 가상의 브랜드나 회사를 통해 자기 자신을 여러 정체성으로 분화하고 또 그만큼 희미하게 만듦으로써 일시적이고 가상적인 존재 양식을 시각화하는 작업을 계속해왔어요. 이런 움직임들은 사실 자신을 재료로 쓴다는 점에서 '자아도취적'이라는 혐의에서 벗어날 수는 없지만, 동시에 비물질적인 디지털 매체에 의존하고 있기에 무엇보다 연약하고 위태로운 상태를 긍정하고 있다고도 말할 수 있어요. 말하자면 연약함을 긍정하고 이를 무기화한다고 할까요.

여기서 조금 더 장르를 확장하자면 배수아 작가의 소설을 원작으로 한 '안티무민클럽'(우지안, 하은빈, 현호정)의 연극 〈멀리 있다 우루는 늦을 것이다〉(2022)와 김진아 연출이 2020년부터 2023년까지 만들어오는 연극이자 스탠드업 코미디인 〈코미디 캠프〉 시리즈를 언급해볼 수 있겠어요. 전자는 하나이자 또 둘이기도 한 두 여성 인물(우지안, 현호정)이 끊임없이 서로에게 가닿기 위해 대화하고 움직이는 장면들로 구성된 연극이고요. 두 여성 인물이 상대를 거울 삼아 마치 자기 자신에게 말을 거는 것처럼 보인다는 점, 그리고 여자가 아닌 영원한 '소녀'로서의 장식성과 미적 스타일을 추구한다는 점에서 저는 여성적 나르시시즘의 한 극단이 이런 것 아닌가 생각했어

⇒ 유지원, 「롤모델의 마이크로 토폴로지와 초과잉 — 나르시시스트의 꿍음」, 웹진 세미나, http://www.zineseminar.com/wp/issue06/narcissist-yu/, 2024년 6월 22일 접속.

요. 그리고 여성적 나르시시즘은 레즈비언 문화에서 '펨' 정체성을 표현하는 이들에게서 자주 발견되기에, 지인인 한 작가가 표현한 것처럼 이들의 연극은 '펨 예술'의 한 예시이기도 했고요. 후자의 경우, 특히 작년 〈2023 코미디캠프: 관찰〉에서 네 배우(김은한, 배선희, 신강수, 안담)가 계속해서 자신들의 트라우마나 수치심, 정체성을 소재로 스탠드업 코미디를 펼쳤는데요, 관객이 그들이 던진 농담의 '예민함'에 '움찔'했다가 곧 폭소하게 되는, 그런 상황이 계속됐거든요. 작품을 보는 내내 자신의 내밀한 수치심을 재료 삼아 농담하는 배우들이 칼날 위를 걷고 있는 줄 알았는데, 알고 보니 걷고 있는 건 '나'였다는 전복과 역동이 내내 감지됐어요. 그렇다면 정말 수치심을 품은 건 배우들이 아니라 '나' 아닌가. 두 연극이 보여주는 이런 움직임은 자신의 연약함을 긍정하고 이를 작품으로 보여주기 때문에 어느 정도는 자기 파괴적이고 마조히즘적이라고도 볼 수 있을 것 같은데, 이는 중요한 퀴어 예술의 한 특징이기도 해요. 일단 연약함을 작업으로 내보이는 것 자체가 누군가에게는 굉장히 위태로워 보이잖아요. 소수자들의 자기 고백 장르나 신체 예술을 떠올려보면 그렇죠.

1970년대에 마리나 아브라모비치나 오노 요코는 무대 위에 벗은 몸으로 올라가 자신을 관객에게 완전히 내맡기기도 했죠. 물론 여기엔 작가의 엄청난 수동 공격성이 포함되어 있었지만, 그들의 노출된 맨살은 실제로 취약하기도 했어요. 게다가 주로 페미니즘과 퀴어 이론에서 연구되어온 '연약함'은 더욱 남성적인 비판이론에 비해서는 그다지 진지하게 취급된 적 없는 미적 범주거든요. 연약함과 함께 작업한다는 건 그것의 낮은 위상을 받아들인다는 것과 같아요. 어떤

의미에선 체념과 회의가 이미 작업에 내재되어 있는 거죠.

하지만 시각예술에서는 특히 여성성의 기호가 집약되거나 과장되며 공격성을 가지는 경우가 많아요. 앞서 열거한 여성적 나르시시즘이나 '펨 예술'이 대표적인 사례고요. 연약함을 무기나 갑옷으로 '장착'하면서 그것을 물신화하고, 나중에는 연약함을 '긍정'하려던 의도와도 분리되어 계속해서 연약함을 추구하고 탐닉하는 경우도 있어요. 연약함의 '과잉' 긍정이라 할까요, 변형이라 할까요. 이 과정을 통해 연약함과 강함의 위상이 전복되기도 하고요.

웅

연약함을 적극적으로 취하는 작업들의 예시를 보면서, 정서 자체보다는 정서의 기반이 되는 맥락이나 정서를 표시하고 표현하는 방법을 좀더 생각하게 돼요. 여기서 이동현 작가의 최근 작업을 가져오고 싶네요. 그동안 작가는 신체를 내면과 외부, 욕망과 현실의 매개로 삼으면서 신체의 행위와 각인된 감각을 드로잉과 아상블라주 등으로 시각화했어요. 이 작업들이 비교적 추상적인 형상을 만들었다면, 최근에는 그가 경험한 괴롭힘과 체벌, 남성성의 강요나 남성 전용 사우나에서의 성적 에피소드 들을 구체적인 상황과 기록으로 남기며 조형적인 시도를 이어가고 있죠.

2024년 5월에 진행한 《컨닝고해》는 수치스럽고 내밀한 경험과 언어를 전유하는 퍼포먼스 전시인데요, 작가가 오브제를 몸에 입거나 걸치고 설정한 상황을 수행해요. 예약을 놓쳐 아쉬웠던지라, 기록에 의존해서 이야기할게요. 오브제들은 작가의 몸을 과도하게 부

풀리고, 감싸고, 고립시키고, 압박하는데, 그간 그가 설정한 상황을 극화하는 효과를 계속해서 실험한다는 인상을 줘요. 아까 듀킴 작가가 잠깐 언급됐죠. 듀킴 작가는 본인의 BDSM 경험과 목사 아버지와의 관계를 접목하면서 희생양 서사를 작업 모티프로 가져가고, 그걸 종교적 희생양이나 성인聖人의 형상에서 그치지 않고 K-아이돌의 퍼포먼스와 아이돌 산업의 반짝이는 상품이라는 존재적 위상을 거쳐가며 풀어내요. 여기에 더해 지금은 본인의 부분적인 신체, 즉 애널anal이나 속박 장치를 그래픽이나 오브제화한 작업을 보여주면서 신체의 객체화를 확장해서 시도하고 있어요.

BDSM은 한국에서, 특히 퀴어 커뮤니티에서는 수면에 올라온 지 그리 오래되지 않은 것 같아요. 이미 이전부터 그 행위는 이어져왔지만, 이전과 다른 점이 있다면 BDSM을 문화적인 행위로 향유하는 공동체가 생겼다는 것이에요. 이 점이 되게 중요하거든요. 당장 이론까지 나오지 않더라도 어떤 질서나 문법이 만들어질 때, 이 행위를 자긍심과 빗대어보면 또 어떻게 연결될 수 있을지부터 생각하게 되는데요, 일단 이 부담은 내려놓고.

BDSM은 행위 안에서 사회의 위계나 권력 코드 같은 것을 의도적으로 연출하잖아요. 그렇게 속박과 고립을 자처하고요. 이 안에서는 수치심을 비롯한 부정적 감정을 유발해달라고 얘기하기도 하고. 이게 정확한 표현인지는 자신이 없지만, 이러한 요청이 자기 해방에 대한 약속이라는 생각이 들었어요. 그 과정에 물리적 위험이나 심적 부담이 따르니까 합의가 필요하고, 의도한 효과가 발생하기 위해선 여러 장비도 필요할 테고요.

듀킴 작가는 BDSM 경험의 당사자로서 몸이 철저하게 사물이나 대상이 되는 지점을 포착하고, 변형되는 몸을 사물과 연동하기도 하고, 그것이 심적으로도 어떤 영향을 주는가 설명해오고 있어요. 하나 아쉬운 게 있어요(작업 자체에 대한 것은 아니지만요). BDSM을 하는 퀴어 인구가 많아진다면, 이 이슈도 약물처럼 퀴어 커뮤니티에서 좀더 적극적으로 얘기되어야 할 것 같은데, 지금은 그러지 못한다는 점이에요. 저는 이런 흠결이 듀킴 작가의 작업이 유통되는 경향에서 징후로서 보인다는 느낌을 받았어요. 겉으로 보기에 장식적이고 섹슈얼한 뉘앙스를 주잖아요. 노골적으로 외설적이지 않고 말이죠. 이런 요소들이 감각적이고 눈치 빠른 패션산업 종사자의 눈에는 금방 포착되는 거죠. 그렇게 (듀킴 작가의 작업이) 플래그십 스토어나 아트 페어에서 좀더 많은 수요를 부르고 있는 것 아닌가 하는 생각까지 미쳤고요.

애도와 퀴어적 정서를 공동화하기

웅

리타 님이 퀴어 여성에 대해 이야기하면서 결핍(맞는 표현인지 모르

⇒ 해당 전시에 관한 간략한 설명은 퍼포먼스를 진행한 공간 인터럼의 인스타그램 계정 @info.interim 게시물에서 확인할 수 있다. https://www.instagram.com/info.interim/?__d=1, 2024년 6월 22일 접속.

지만)을 이야기한 게 떠올랐어요. 저는 이게 단지 정서의 문제만은 아니고, 그들이 지금 구성하거나 의식하는 사회적 관계나 공동체 그리고 만남의 질서와 제도에서 말미암는 건 아닐까 생각했고요.

개별의 정서도 있지만, 정서를 어떻게 같이 공감하고 나누느냐에 있어 공동체의 역량이 중요해요. 예를 들어서 근래 얼마간은 사회적으로 애도에 관한 얘기를 꽤 자주 했어요. 퀴어들에게 누군가 자살하거나 세상을 떠나는 일은 그리 낯선 일이 아니겠지만요. 특히 최근 트랜스젠더 당사자들이 세상을 떠나는 일이 발생하면서 더 많은 이야기를 하게 됐어요. 누구를 애도하느냐 혹은 무엇을 애도하느냐를 얘기할 때, 적어도 이 사람이 누구인가 알아야 하고 그 대상이 장소나 사물일 때 그것은 어떤 장소이고 사물인가를 알아야 하죠. 그러니까, 정보값이 필요하잖아요. 애도를 주요 정서로 삼은 작업에서는 무엇을 또 누구를 애도하느냐에 따라서 의도치 않은 전승을 하기도 하고요. 애도를 의도하지 않더라도 애도의 의미를 갖는 작업도 있고요. 결국 퀴어 예술이라는 것도 공동체에 연루되고, 혹은 공동체를 퀴어 예술이 재구성하기도 합니다.

그런데 애도를 시각예술로 가져왔을 때, 누구의 작업인지 크레디트가 붙는 시각예술의 특성상 결국에는 (애도가) 또 작가의 자의식으로 다시 연결되는 것 같아요. 애도를 말하고 우울이나 수치심을 이야기해서 결국 남는 게 방법론으로서 작가의 고유성이나 자의식이라면…… 결국 애도도 집단적이지만은 않겠구나, 애도하는 주체의 관점이 다분히 개입하고 애도 자체가 자의식에 삼켜지기도 하겠구나 생각하죠. 그래서 저는 지금의 작가들이 애도와 퀴어적 감각을

이야기할 때, 그게 누구에 의해 또 누구의 관점에서 프레이밍되는가를 비평적으로 보게 돼요.

요지는 자의식과 공동체 중 어느 한쪽을 소거해야 하는 게 아니라는 점이에요. 그럴 수도 없고. 그렇다면 핵심은 어떻게 둘 사이의 긴장과 불화를 작업으로 구현할 것인가에 있을 거예요. 저는 기획자가 공간을 점해서 작가를 모을 때, 타깃으로 삼거나 이를 초과하는 관객이 찾아와 전시와 접점을 만드는 데 그치지 않고 전시 의도를 초과하는 감상과 개입이 일어나는 일까지 예상해서 그 시간을 열어둔 상태로 설계하는 것이 기획의 묘라고 생각해요.

퀴어를 전면에 내건 기획전들이 귀한 이 시점에 공간 d/p에서 권시우 미술비평가와 하상현 작가가 《Bench Side》(2023)를 기획했어요. 두 분은 'QF'라는 컬렉티브를 결성해 활동하고 있죠. 이 전시는 퀴어 당사자와 시스젠더 여성 작가를 모아서 남성을 대상화해요. 전시의 모티프는 학창 시절 남자들이 뛰어노는 운동장 바깥에 삼삼오오 모여 앉아서 그 모습을 구경하는 게이 남자들과 여자들이었다고 기억해요. 저는 이 전시에서 작가마다 어떻게 대상화를 하는가 살피면서도, 이들을 모아낸 모습을 보며 운동장 바깥의 주변부 공간을 전시장 전면에 재배치했다고 느꼈어요. 그렇다면 이들은 어떤 연대나 연결을, 적어도 긴장이든 간에 다른 접촉과 관계를 시각적으로 보여주는가를 상상하게 됐죠. 이 부분을 적극적으로 고민하는 일이 이후의 단계가 아닐까 하고요. 이 전시에 대해서는 좀더 이야기할 기회가 있을 것 같아요.

아무튼 이 '주변'의 개인들, 역으로 대상화된 누군가 대면하는

《Bench Side》 전시 전경, QF(권시우·하상현) 기획, 김민훈·안초롱·윤정의·이승일·최고은 참여,
공간d/p, 2023년 5월 2일–6월 10일. 촬영: 홍철기. © QF

상황을 재배치하고 여기서 발생할 수 있는 시너지든 깽판이든 보여줄 수 있는 작업, 더불어 이 공간에서 작업의 형식을 고안해낼 수 있는 작가의 시도 들에 관심을 둘 수 있겠는데요. 이 부분을 의식적으로 주목해서 작업한 작가로는 이반지하나 문상훈이 떠올라요. 누구를 모이게 만들어야 한다는 걸 사전에 고려하고, 사람이 모이는 일 자체에 대해서 고민하는 작가들이라는 생각이 들어요. 그리고 '지금 사람을 모으는 나는 누구인가'라는 질문을 계속하면서, 그에 대한 저마다의 답을 작업의 방식으로 보여주죠. 누군가는 '압지'라는 (본인) 팬덤의 명명으로, 또 누군가는 커뮤니티를 통해 사람을 만나고 문화를 습득하면서 커뮤니티를 갈구하는 동시에 갱신해나가는 이로서 말이죠.

리타 님이 문상훈과 함께 기획하는《킬타임트래시》는 제목 그대로의 인상부터가 만남의 형식에 관한 '태만함'을 연상시키지만(웃음), 상당히 섬세하게 설계한 무방비의 만남을 열어낸다는 인상을 받았어요. 그렇게 모인 사람들을 대상으로 어떤 긴장과 해소를 풀어낼 것인지, 작업으로 이어가는 시도에 더 눈길이 가요. 아무튼 문상훈 작가가 여성 퀴어, 레즈비언이 어떻게 모임이나 장소를 만들고 지켜왔는지에 관심을 두고 작업을 이어왔다면, 이반지하 작가는 본인이 직접 브랜딩하면서 사람들을 모으는 것 같았고요. 여기에 전제하는 (아까 리타 님이 이야기한) 뻔뻔함이 있을 텐데, 그 뻔뻔함에는 '내가 이런 사람이야' 식의 태도뿐 아니라 노동자로서나 예술가로서 자기 위치에 관한 처절한 인식도 함께 따르죠. 한편으로는 자기의식이 확실하다고 해서 모든 것이 투명할 수 있느냐를 더불어 물을 수 있어

요. 그가 뻔뻔함을 수행하기 위해서 논쟁적인 현장이나 규범적인 장소에 초대받거나 방문할 때, 그저 뻐딱한 태도를 취하는 것이 능사인가 물을 수도 있죠. 그런 경우 뻐딱한 예술가 개인보다는 문제적인 주체를 수용하는, 규범적이고 지배적인 장소의 관용과 포용성이 더 부각될 수도 있으니까요. 해서 특정한 개인과 문화에 애정을 갖거나 열광하는 이들이나 비슷한 정서를 나누는 공동체는 어떤 모습으로 출현하는지, 더불어 그것이 규범적 공간에서는 어떻게 비치고 해석되는지를 같이 놓고 이야기할 필요가 있어요.

리타

남웅 님의 입장에 매우 공감하면서 들었어요. 단순히 어떤 개인화된 정서를 표현하거나 드라마퀸으로 남는 데서 끝내지 않고, 전시도 우울한 정서든 무엇이든 서로 인용하면서 계속 공동의 기억을 전승해야 한다고 봐요. 예를 들면 사라 아메드, 호세 무뇨스, 잭 햅버스탬 등이 말하는 불행의, 실패의, 일시성의 아카이브를 구축하는 것처럼요.

그런데 왜 지금 불행, 실패, 일시성이냐. 이런 관점에 주목하는 연구는 정동 연구와 함께 2000년대 초반 퀴어 이론이라는 학제 내에서 '퀴어 부정성으로의 전회'라는 이름으로 주목받기도 했어요. 퀴어들의 삶이 불행, 실패, 일시성과 존재론적으로 긴밀하게 연결되어 있기에 이를 자긍심 논의에서 배제하거나 누락시키지 말고 오히려 우리의 힘으로 활용해야 한다는 주장이에요. 그런데 '퀴어' 부정성이라고는 부르고는 있지만, 이건 퀴어뿐만 아니라 다른 소수자의 역사와

연결되는 개념이기도 해요.

예를 들면 앞서 우리가 이야기한 부정적인 정서는 단지 퀴어 당사자에게만 속한 전유물이 아니잖아요. 수치심이라든지 우울함이라든지 자기 파괴적 나르시시즘이라든지, 이런 정서는 계급적이고 인종적이고 젠더적인 것이기도 하죠. 이러한 감정들 자체가 남성적인, 백인적인, 부르주아적인 이성의 반대 항으로서 설정되어왔으니 말이에요. 그래서 감정의 아카이브를 만드는 작업은 단지 자신이 속한 정체성뿐 아니라 다른 소수자의 경험, 역사와도 연결되려는 실천이라고 봐야 해요.

국내의 경우 요 몇 년 사이 부정적 감정에 대한 관심이 무척 높아졌는데요. 특히 소수자로서의 우울이나 슬픔 같은 감정에 대해서 말하는 여성·퀴어 예술가가 많이 늘어나지 않았나 합니다. 미술뿐 아니라 문학, 연극 같은 장르에서도요. 좀더 개인적이고 감정적인 이야기를 많이 할 수 있게 된 이유에는 아무래도 2010년대 중반 이후 새롭게 불어닥친 페미니즘 열풍을 꼽을 수 있어요. '미투#Me too' 운동은 단순히 성차별적인 사회에 대한 고발일 뿐 아니라 여성이자 소수자 '당사자'로서 말하는 것이 그간 얼마나 억압되어왔는가를 보여주는 증상이기도 해요. 이런 흐름 속에서 여성, 소수자의 부정적 감정이나 상태를 정치적으로 분석하는 텍스트가 큰 주목을 받았죠. 이를테면 대중적으로도 큰 성공을 거둔 하미나 작가의 『미쳐있고 괴상하며 오만하고 똑똑한 여자들』(2021) 같은 책이 대표적이죠.

그런데 문제는 '당사자 말하기'의 전형 대부분이 자신의 말에서 다른 텍스트를 인용하지 않는다는 점이에요. 여성·퀴어 예술가

는 워낙 고립된 세월이 오래돼서 그런지 쉽게 다른 이를 참조하지 않는 경향이 있죠. 이런 폐쇄성이 공론장으로 진입하게 만드는 데 어려움을 겪게 만들어요. 퀴어 예술이 산발적이나마 눈에 띄고 각 시기의 경향성이 분명히 존재하는데도 하나의 대주제 아래 묶어내는 일, 말하자면 커다란 지도를 그리는 것이 매우 힘들어지는 이유가 이런 자기 고립적인 상황 때문이죠. 사실 아까 남웅 님이 열거해주신 작가들은 서로 참조하고 있고 또 서로가 있다는 사실을 의식하기 때문에, 이를테면 '공동체' 같은 주제 아래 묶일 수 있을 것 같거든요. 여성·퀴어 예술가의 이런 자기 고립적인 특성은 한편으로는 특권이지만 또 다른 한편으로는 한계이기도 해요.

그런데 이게 단순히 퀴어 예술만의 상황이라고는 할 수 없어요. 더욱 불안정한 노동과 관계를 경험할 수밖에 없으며 더욱 젊은, 어려운 세대의 특수한 경향일 수도 있죠. 오혜진 선생님이 웹진 세미나에 써주신 「'주체'와 불화하는 글쓰기 —최근 한국 퀴어／페미니즘 문학의 에토스에 대한 메모」⇒가 생각나는데, 이 글은 최근 여성 퀴어 문학의 어떤 흐름에 대해 얘기하면서 지금 우리와 비슷한 진단을 내리고 있거든요. 여성 퀴어가 두 명밖에 안 나오고 그들끼리 삶을 꾸리는데, 그 삶이 소시민적인 안위를 영위하는 방향으로 결론이 나버리는 그런 관계. 이런 관계를 문학비평계에서는 또 '퀴어하다'고 상

⇒ 오혜진, 「'주체'와 불화하는 글쓰기 — 최근 한국 퀴어/페미니즘 문학의 에토스에 대한 메모」, 웹진 세미나, http://www.zineseminar.com/wp/issue09/ohaejin-queerfeminismwriting/, 2024년 6월 22일 접속.

조이숍, 〈아야나이〉, 2023, 캔버스에 유채, 91×138센티미터, 실린더. 사진: 전명은

찬하는데, 그보다는 주체 바깥에서 출현하는 자아, 서로에게 연루되고 오염되는 자아를 주어 삼는 작품을 퀴어하다고 말해야 하는 것 아닌가…… 이런 내용이 떠올라요.

퀴어의 정서를 이루는 것이 주로 수치심이나 죄책감, 우울이나 슬픔이라고 간단히 소개하고 이 장을 끝내도 되겠지만, 그보다 더 중요한 작업은 서로를 참조하고 인용하면서 서로에게 오염되고 연루되는 것이라는 생각이 들어요. 이런 식으로 아주 지저분한 퀴어 예술의 계보를 만들 수도 있겠죠. 여기저기 눈물이나 콧물 자국도 묻어 있고요. 이를 소수자 예술과 글쓰기의 특징이라고 불러도 될까요? 요컨대 수직적 계보를 따르는 것이 아니라 수평적 계보를 따르며 무한히 넓어지는 거죠.

저는 오늘 남웅 님을 만나러 오면서 혼자 '조이솝 작가에 대해서 얘기해야지' 생각하고 있었어요. 지난 책인 『진격하는 저급들』(2023)에서도 부정적 나르시시즘을 이야기하면서 조이솝 작가를 다뤘는데, 그가 만드는 희고 검은 조각의 식물적인 섹슈얼리티 그리고 그의 작업에서 전반적인 정서를 이루는 처연함과 우울함이 매우 소중하거든요. 그가 작업에서 참조하는 것은 슬픈 사람들의 계보죠. 그의 작업에서는 고대 그리스나 문학작품에서 발견되는 양성구유의 인물, 최근에는 게이 포르노그래피에 나오는 인물이 그 어떤 매체라 할지라도 일관된 테마로 등장해요. 그의 작업 전체가 슬픔의, 눈물의 아카이브가 아닌가 해요.

웅

연루와 인용에 관한 이야기를 들으면서 이런 생각도 했어요. 이 경험을 기록하면서 전승하고 보존하는 일에 어떻게 품을 들여야 할까. 결과물의 규모를 내세우지 않더라도 삼삼오오 모이고 작업을 묶어내서 화두를 던지고 기획을 해내는 일이 지금은 더욱 중요해졌다는 생각도 해요.

특히 시의성 있는 주제나, 이런 기대를 의도적으로 무너뜨릴 수 있는 전시와 작업의 기획이 쉽게 나오지 않는 데에는 어떤 이유가 있는 걸까, 의문도 들어요. 집단적 작업과 기획에 대한 필요를 다들 가지고 있을 텐데 말이죠. 퀴어 작가의 수는 많아졌는데, 이들을 엮어내는 시도는 손에 꼽잖아요. 조금 보수적인 기대일 수 있지만, 이렇게 매듭을 만들어놔야 또 다른 작업이 이를 참조하면서도 비평적으로 갱신하면서 나올 수 있지 않은가 생각해요. 물론 여기에는 자원의 부족도 분명한 원인이 될 수 있을 거예요. 기금 의존적인 작업 환경에 대해서는 지금의 퀴어 작가들뿐 아니라, 한국에서 활동하는 많은 미술 작가가 체감하겠지만 말이죠.

리타

그런데 지금 말씀하신 '개별의 활동을 묶는 기획'이라는 게, 그간 잘 안 보였지만 우리가 얼마나 꾸준히 뭔가를 해왔는지를 연대기화하는 작업을 의미하는 건 아니죠? 저는 이런 작업이 정체성의 근원이나 본질로 작동할 수 있다는 사실 때문에 불필요할 정도로 경계하거든요. 그래서 정서의, 감정의 아카이브를 이야기하기도 했고요.

웅

현재 퀴어 예술이 '무엇을 참조하는가' 묻는 것과 더불어 '무엇이 전승되거나 탈각되는가'를 묻는 일이 '우리가 퀴어 역사의 유산을 전승해야 한다'는 주장으로 곧장 이어질 수는 없을 듯해요. 퀴어 예술의 전승이라고 하니까 다분히 전통과 족보를 그리게 되는데(웃음) 이걸 참조와 연결이라고도 얘기할 수 있겠죠. 그러한 시도가 짬짬이 있을 테지만, 필요한 만큼 해내는 게 어려운 작업이라는 걸 잘 알죠. 중요한 건 퀴어 예술을 전승할 수 없거나, 온전히 전승할 수 없다는 사실을 감각하고 그에 관해 이야기하는 시도일 테고요. 전승이든 참조든 수직적인 시간성을 연상하기 쉽지만, 저는 지금 횡으로 연결되는 관계들을 또 생각하고 있어요.

여기에도 난점은 있어요. 한병철 철학자가 예전에 얘기한 '에로스의 종말'이 기억나요. 그 얘기에 여러 감상이 겹쳤는데, 그중에 저항감 같은 것도 있었거든요. 에로스를 복원하자는 선언이 공허하게 느껴졌어요. 이미 만남의 체제가 에로스가 불가능하도록 재편된 지 오래인데, 그보다는 차라리 불가능성에서 구성되는 관계에 초점을 맞춰야 하지 않은가 생각했죠.

어떤 텍스트가 사회나 커뮤니티에서 포착하거나 호명하지 못한 지점을 짚어서 얘기한 덕에 회자되는 경우가 있잖아요. 미국 『허핑턴 포스트』에 2013년엔가 실렸던, 게이들의 외로움에 대해서 쓴 글[→]이 기억에 남아요. 한국어로 2017년에 번역되었죠. 동성혼이 법제화되어도 게이 사회의 거절 문화나 고질적인 외로움이라는 화두가 무겁게 내려앉아 있다는 내용인데, 몇 년 동안 얘기가 됐어요. 이

글 이후로 퀴어의 정서나 정동에 대해 더 고민하게 된 것 같아요.

특히 이 글에서 시의적인 부분은 외로움이 시대를 막론하고 이어지는 같은 감정처럼 보여도, 인식과 제도에 따라서 행동과 태도의 변화가 있다고 짚은 점이었어요. 게이들이 가시화되기 전에 지닌 외로움이 당연히 있었을 테고 에이즈 위기 시절에도 고립이 있었겠지만, 이 글은 동성혼 법제화가 된 지금 상황에서 맞게 된 또 다른 외로움에 대해서 얘기하고 있어요. 이 감정의 배경에 (리타 님이 이야기했듯) 커뮤니티의 장치가 '우리'의 장소성에서 데이트 앱이나 SNS 등으로 옮겨가고 상업화되면서, 전승이 어려워지고 공동체의 감각이 달라진 상황도 연관 지을 수 있고요.

이런 상황은 오늘날의 만남이나 친밀한 감정을 떠올릴 때 취향과 나이, 체형, 외모, 경제력, 인종 등을 배제한 상황을 상상하기 어렵게 만들어요. 도구를 빌려 문턱을 낮추려 할 때 술이나 약물 같은 위험 부담이 있는 장치가 개입할 거고요. 그렇다고 만남의 문턱을 그저 정치적인 위계로만 설명하기에는 어려운 점이 있겠죠.

저는 지금의 작가들이 거울처럼 자신을 반영하는 작업을 할 때도 과거의 유산이나 바깥의 관계로부터 아예 분리된 채 작업한다고 생각하진 않아요. 이런 작업들이 퀴어 작가들에게만 한정될 수도 없고요. 자기 좀 보라고 작업을 한다 해도, 적어도 그걸 재현하거나 표

⇒ 마이클 홉스, 「함께 있어도 외롭다 : 게이들의 새 전염병, 외로움」, 김도훈 옮김, 『허핑턴포스트』, 2017, https://www.huffingtonpost.kr/news/articleView. html?idxno=47562, 2024년 6월 22일 접속.

현하는 배경에서 남의 작업이나 유튜브라도 참고하지 않겠나 싶은 거죠. 다만 이렇게 외로운 작업들을 엮을 수 있는 관계성 등을 어떻게 확보할 것인가. 적어도 '엮지 못한다'라는 파산이라도 진단하는 시도가 필요한데, 이런 진단이나 질문을 할 수 있는 게 커뮤니티의 역량이라고 생각했어요. 규모가 너무 커지는 것 같지만, 미술만의 문제 외에도 살아갈 수 있는 제도나 경제적인 여건까지 이야기할 수 있어야겠죠. 그러니까 감정에 대한 이야기가 부정적인 것으로 점철되더라도, 이 부정성을 같이 읽어내거나 나눌 수 있는 환경 등도 고려되어야 할 테고요. 그래서 지금 퀴어 미술에서 필요한 건 '엮는 작업'이 아닐까 생각해요. 리타 님과 제게 스스로 하는 얘기 같지만…….

개인적인 고민일 수 있지만, 또 하나 드는 생각은 리타 님이 얘기한 작가 중에 (제가) 아는 사람도 있지만 처음 듣는 작가도 적지 않다는 거였어요. 저의 게으름 탓일 수도 있지만, 제가 모르는 이들이 전시나 작업을 보여주는 방식이 그렇게 친절하지 않은 건가 싶었어요. 지금의 전시들도 내가 인스타그램 같은 SNS를 찾아야 겨우 확인할 수 있는 데다 텍스트는 더 찾아보기가 쉽지 않은 상황 속에서 전승의 매체나 플랫폼이 진짜로 없구나 싶죠.

우리가 정서를 얘기하자고 한 이유가 어느 정도는 수입된 이론에 기반한다고 생각해요. 이번 대화에서는 그 이론을 바탕 삼으면서도 어느 정도 거리를 두면서, 1990년대와 2000년대를 아우르는 일련의 작업과 지금 활동하는 작가 들을 연결하거나 변별하는 시도를 했어요. 변별의 시도에 대해서는 각자의 활동이나 관계성을 바탕으로 이야기할 수밖에 없는 지점도 있고요. 결국 우리도 현재의 전승이

불가능하거나 지극히 어려운 상황에 놓여 있는데, 이런 상황을 의식하면서 정서에 관한 이야기를 여기까지 가져왔네요.

리타

마무리하면서 '엮는 작업'을 지속하는 퀴어 컬렉티브들을 소개하고 싶은데요. 먼저 연극과 문학에 대한 글을 주로 쓰는 진송 비평가와 팔도 비평가가 함께하는 '누워있기 협동조합'이 있어요. 저는 이들이 《장판문예》라는 이름으로 문단의 승인 없이 자신의 글을 발표하고 코멘트하는, 아마추어의 난잡한 놀이판을 만든 사건이 매우 흥미로웠습니다. 이 또한 SNS를 중심으로 홍보했다는 한계가 있겠지만요. 또한 '생방송 여자가 좋다'의 진행자 금개가 정기적으로 여는 스탠드업 코미디 이벤트인 《퀴어 코미디 나잇》이나, 앞서 언급한 〈코미디 캠프〉 같은 작업은 자신의 트라우마, 질병, 장애 등을 가지고 노는 법을 함께 연습하는 공동의 장이 되기도 해요. 제가 이전 장에서도 퀴어 하위문화와 잡지와 디제잉, 클럽 문화의 공통점에 대해 말했잖아요. 스탠드업 코미디와 같은 장르 역시 웃음을 통해 상처를 이야기한다는 점에서 퀴어 하위문화와 친연성을 가질 수밖에 없다고 생각합니다.

웅

그러고 보니 우리가 부정성을 이야기하면서 웃음에 대해서는 말을 많이 아꼈네요. 분명 우울에는 웃음의 충동이 짝패처럼 붙어 있을 거고, 결핍과 불완전성에는 규범을 교란하는 이들이라는 얄팍하지만

(공) 2023 장판문예 (모)

빼어난 문인들의 산실이 될 장판문예가 한국 문학에
새로운 바람을 불어넣을 미래의 작가들을 기다립니다.

《2023 장판문예》 공모 포스터, 누워있기 협동조합, 2023
《퀴어 코미디 나잇》 온라인 홍보 이미지, 금개, 2023

분명한 자의식이 있을 텐데 말이죠. 이에 대해 말씀하신 작업들이 이어지고 있고요.

재현을 예비하는 이야기

리타

다음에 우리는 어떤 이야기를 하게 될까요? '재현'을 이야기하기로 했는데, '정서'를 제대로 갈무리하지 않은 상태에서 말하게 될 것 같아요.

'재현' 하면 제가 아주 예전에 읽은 게이 영화와 레즈비언 영화의 클리셰를 다룬 기사가 떠올라요. 예컨대 게이 영화에는 일단 큰 나무가 나오고, 모순적인 어머니 캐릭터와 이해할 수 없이 긴 샤워 신이 등장한다…… 뭐 이런 식으로 가장 자주 나오는 숏을 분석한 글이었고요.⇓ 같은 기획의 다른 기사에서 레즈비언 영화는 어두운 숲속으로 들어가는 두 사람과 목욕 와중의 긴 대화, 그리고 갑작스러운 죽음이 등장한다는 점을 클리셰로 꼽더라고요.⇓ 유머러스한 방식으로 정형화된 게이·레즈비언 영화의 서사와 장치를 분석하는 기사였

⇒ Jack Cullen, "The top 10 gay movie cliches", *The Guardian*, 2013, https://www.theguardian.com/books/2013/mar/25/top-10-gay-movie-cliches, 2024년 6월 22일 접속.
⇒⇒ Rebecca Nicholson, "The top 10 lesbian movie cliches", *The Guardian*, 2013, https://www.theguardian.com/culture/2013/mar/27/top-10-lesbian-movie-cliches, 2024년 6월 22일 접속.

죠. 특히 퀴어 영화는 대부분 비극적인 서사 구조와 제한적인 재현 방식을 갖고 있잖아요. 이를 로버트 엡스타인의 〈셀룰로이드 클로짓〉(1995)이나 올해 넷플릭스에서 개봉한 샘 페더의 다큐멘터리인 〈디스클로저〉가 잘 보여주고 있고요.

웅

일단 우리가 퀴어 재현에 대한 걸출한 연구를 하거나, '재현'이라는 어마어마한 이야기를 전부 아우를 수는 없을 것 같아요(웃음). 재현에 대해 떠오르는 키워드를 중구난방으로 던지고 질문을 정리하면서, 그리고 다시 중구난방으로 이야기를 나누고 필요한 내용을 추려서 재배치하는 형식으로 계속 작업할 수 있지 않을까 하는 생각이 드네요.

퀴어를 굳이 덧붙이지 않아도, 요즘 재현에 관해 떠오르는 것은 '누가 재현하는가' 그리고 '재현의 주체는 스스로를 어떻게 인식하는가' 하는 지점이에요. 재현에 대해 얘기할 때면 긴장 비슷한 걸 느끼거든요. 성소수자 작가들이 자기 정체성을 굳이 밝히지 않거나 거리를 두려고 하면서도 작업의 퀴어성을 이야기하기 위해서는 다시 돌아볼 수밖에 없는 키워드인 거죠.

리타

긴장에 관한 얘기를 좀더 설명해주실 수 있을까요?

웅

어디서부터 얘기하면 좋을까요. 성소수자의 정체성에 따라서 분리된 공간과 모임이 만드는 특수한 문화나 분위기가 있어요. 그러나 어느 지점부터는 정체성의 경계가 흐려지거나 정체성과 상관없는, 혹은 정체성을 초과하거나 정체성의 언어로만 설명할 수 없는 실천과 언어, 혹은 신체가 생기는 지점이 있죠. 그게 한편으로는 '퀴어'를 명명하면서 그간 만들어온 습속이나 프레임을 탈구하거나 틈새를 벌리는 작업으로 이어질 수 있겠지만, 동시에 퀴어가 소비상품이나 이등 시민처럼 불리는 다른 용처에 대해서도 신경을 쓰게 돼죠. 혹은 퀴어든 LGBT든, 명명의 언어에 온전히 사로잡히지 않기 위해서 자신을 설명하는 일에 거리를 두는 이들도 보게 되고요. 다시 말하면 '퀴어'라는 동사적 실천이 명사형 이름으로 틀을 짓거나 형용사처럼 부수적이고 장식적으로 그치는 것은 아닌가, 경계하는 상황이 긴장과 연결돼요.

'퀴어'는 당사자의 언어이기도 하지만, 담론과 실천으로도 확장할 수 있어요. 성소수자라는 특정 집단이나 정체성 또는 성적 지향을 가리킬 수 있지만, 굳이 그렇게 정체화하지 않더라도 '퀴어적인' 표현이나 감수성을 이야기할 수 있고요. 정의도 용처도 명확하지 않아서 쉽게 건드리기 까다롭고, 반대로 누구나 쉽게 전용하거나 폐기할 수 있는 언어이기도 해요. 이 과정에서 작가마다, 아니면 전시 기획자나 비평가, 기관마다 미시적인 저울질과 정치적 선택을 하게 되는 건 아닐까요.

리타

전략적으로 고려하게 되네요. 내 동료 앞에서는 좀더 자유롭게 얘기하고, '이쪽'이 아닐 수도 있는 사람이 한 명이라도 있다면 괜히 "~적"이라고 어중간하게 표현하기도 하고. 실제로도 외연을 확장하고 싶을 때 "퀴어적"이라는 표현을 많이 쓰거든요. 해소될 수 없는 긴장 같아요.

웅

"퀴어적"이라는 표현이 주관적이고 자의적으로 사용되기 쉽다는 느낌도 들어요. 그렇다고 기준이나 평가 항목이 있느냐고 물으면 그렇지도 않지만.

예를 들어서 《Bench Side》 전시를 다시 한번 얘기하면, 저는 전시에서 게이 남성과 헤테로섹슈얼 여성의 시선을 같이 두면서 다른 두 속성의 주체를 연결할 여지를 두는 점은 좋았는데 '이들에게서 연결만큼의 차이도 함께 부각되어야 하지 않을까'라는 질문이 계속 떠올랐거든요. 이것도 퀴어고 저것도 퀴어라고 할 때, 제도적인 위계나 권력 같은 것은 비판적으로 살피기 전에 금방 날아가버리는 것 같아요. 그래서 함께 공유할 수 있는 가치일수록, 그 차이나 불화의 가능성을 좀더 고려하면서 퀴어를 말하게 되는 것도 있어요.

리타

《Bench Side》에서는 차라리 '퀴어성'보다 '남성의 대상화'라든지 '남성성'들'이라든지, 이런 식으로 초점을 명확히 했다면 더욱 예리

한 기획이 나오지 않았을까 싶어요. 저에게 그 전시의 기획 의도에 쓰인 '퀴어성'이 너무나 넓은 개념처럼 느껴졌고, 너무나 넓은 것은 사실 아무것도 아니기도 하죠. 기획자들의 취향을 단순히 퀴어한 것으로 축소해서 해석하게 할 가능성도 존재하고요.

웅

물론 정체성 같은 항목을 고려해서 안배해야겠지만, 자신을 '성소수자'라고 정체화하지 않더라도 '퀴어'라는 우산 안에 불러낼 수 있는 전시 환경 등은 더 만들어질 수 있을 것 같아요. 그러려면 퀴어가 매력적인 가치를 지닌다는 사실이 전제되어야겠지만요. 명확하게 "이것이 퀴어다!"라는 선언보다는, 모호하게 추정되거나 제안되는 가치로 이야기될 수 있지 않을까요? 그랬을 때 이 주제를 그냥 균질하게 이야기하는 일에 대해서 또 얼마나 날을 세워야 할까 생각이 들죠.

리타

소재 자체가 퀴어한 경우에는 퀴어와 관련된 어떤 주제든지 간에 당연히 그런 관점으로 읽을 수 있지만, '내가 볼 때는 퀴어를 한 축으로 읽을 수 있을 것 같은데 작가는 어떻게 생각하지?'처럼 애매모호한 경우도 있어요. 그럴 때 저는 직접 작가에게 물어봐요. 제가 "이렇게 읽어도 되냐"고 물어보는 거죠. 평생 물어볼 것 같아요. 내가 이렇게 읽어도 되냐고.

왜냐면 생각보다 많은 사람이 (퀴어에 대해) 여전히 거북해해

서 "이렇게 읽어도 되냐"고 물어보면 왜 이런 걸 다 물어보냐고 할 때도 있고, 진짜로 싫어할 때도 있거든요. 그렇게 읽지 말아달라고. 그러니까 '퀴어한' 관점에서 기획된 전시에 들어가는 걸 선택한 작가는 분명히 '퀴어하게' 작업이 읽히는 일에도 거부감이 없겠죠. 그렇다고 해서 그를 다른 퀴어 예술가, 계속해서 그런 주제로 작업해온 작가들과 같은 선상에 놓기에는…… 저 자신에게 계속해서 여러 작가를 '퀴어하게' 읽는 데 무슨 효용이 있는지를 따져 묻는 경우가 되게 많아요. 단순히 글의 완성을 위해서? 아니면 무엇이든 '퀴어할' 수 있다고 '가스라이팅'함으로써 이 주제를 선점하기 위해서? 아니면 정말로 그의 작품과 전시를 '퀴어하게' 작동시키기 위해서? 그런데 지금 이렇게 말하고 나니…… 저는 그냥 소심한 것일 수도 있겠네요(웃음). 아니면 내가 어디까지 개입해도 괜찮은지 그 공간의 한계를 재어보는 것일 수도 있겠죠.

#재현

#욕망

#불화

웅

제가 재밌는 이슈를 하나 말씀드리자면, 약간 웃긴데(웃음).

리타

(폭소) 한 명이라도 재밌는 얘기해서 다행이다.

웅

활동하는 단체에서 매월 웹진을 기획하고 내고 있는데, 2023년 5월 호에 전시 리뷰를 몰아서 썼거든요. 리타 님이 이야기하신, 「쾌락의 열병, 커뮤니티라는 그을음을 따라 ─ 퀴어 미술 산보하기」라는 글이 죠. 7년 전쯤에도 비슷한 글을 썼어요. 「발아하는 커뮤니티 불야성 ─ 성소수자 커뮤니티 산보하기」⬇ 라고, 당시가 퀴어 책방이 생기고 출 판사가 생기고, 행사랑 전시가 많아지고 퀴어 컬렉티브와 작가 들이

⇒ 남웅, 「발아하는 커뮤니티 불야성 ─ 성소수자 커뮤니티 산보하기」, 행성인 웹진, 2016, https://lgbtpride.tistory.com/1154, 2024년 6월 22일 접속.

집단처럼 나타나던 시점이었거든요. 해서 이 낯선 풍경은 무엇인가 싶어서 한번 짚었던 거죠.

이후에도 꾸준히 퀴어 전시나 행사가 있긴 했는데, 올해에는 또 유달리 많더라고요. 제가 2023년 1-2분기 동안 '퀴어'를 키워드로 검색해서 서울이랑 비수도권에서 하는 전시를 찾아보니까 열 개 정도 됐어요. 일단은 퀴어 작가의 것으로 보이는 전시에 한정해서요.

리타

진짜 많다.

웅

전부는 아닐 수 있는데, 스스로 기강 좀 잡자고 썼어요. 농담이고(웃음). 이렇게 물밀듯 퀴어 전시가 많아지는데 한번 매듭을 짓고 지나갈 시점이 왔구나 싶었죠.

리타

(박수) 이 글 정말 재밌게 읽었어요.

웅

기존에 느꼈던 기대나 설렘과는 또 다른 감상이 일더라고요. 아무튼 글을 썼는데, 웹진에 발행하려면 사진도 편집해서 붙여야 하잖아요. 행성인 웹진은 티스토리를 기반으로 운영하거든요. 티스토리에 올린 지 3일이 지나니까 접속이 안 되는 거예요. 문제를 찾아보니깐 글에

실린 이미지가 심의에 걸려서 로그인 일주일을 제한한다는 거예요.

리타

블로그 차단당하는 거랑 똑같이 제한되네요. 저도 비슷한 경험이 있거든요.

웅

맞아요. 로그인이 안 되는 거야. 그래서 티스토리 측에 물어봤어요. 혹시 이 글 때문에 그러냐고. 그랬더니 거기에 남자 누드 사진 같은 게 있다고, 정면이랑 측면의 나체가 있다고 게시가 안 된대.

리타

누군가의 작업인 거죠?

웅

몬킴이라는 작가의 작업인데요. 서울이랑 뉴욕 기반으로 사진 작업을 하고, 아우푸글렛Aufuglet이라는 사업체의 공동 대표이기도 해요. 근육질의 남자들을 섹시하게 찍는 작업으로 유명한데, 정기적으로 사진집을 내더라고요. 처음 웹진에 게재한 사진은 그분이 2023년에 전시했던 작품 일부였어요. 티스토리 고객센터에 뭐가 문제인지 물었더니, 성적인 묘사가 구체적이면 안 된다고 하더라고요.

　　일단 알았다고 하고 일주일을 기다렸죠. 그런 와중에 뉴스를 하나 봤는데, 네이버랑 카카오에서 성소수자 혐오 표현을 규제한다

는 얘기였어요. 티스토리는 카카오 계열에 있잖아요. 이 뉴스를 보고 사람들은 잘됐다며 링크를 공유하는데, 저는 좀 편치 않았죠.

리타

뭔 소리야 그게, 지금 성소수자 본인이 차단당했는데(웃음).

웅

그러니까 성소수자 혐오 표현을 규제하는데, 성소수자를 표현해도 규제한다 이거야(웃음). 포털이 원하는 성소수자의 모습은 뭘까? 차단 건에 대해서 직접적으로 성소수자를 규제하는 건 아니지 않느냐, 별개의 이슈라면서 대수롭지 않게 넘어가는 동료도 있었는데, 필자로서의 체감은 달랐어요. 일괄적으로 성적이거나 자극적인 묘사나 재현물을 걸러낸다는 취지는 알겠는데, 퀴어 섹슈얼리티를 이야기할 때 어떻게 건전한 이미지로만 이야기할 수 있지요? 그게 더 변태적인 거 아닌가요(웃음)?

일단 이건 다루지 않을 수 없다, 라고 생각하면서 또 키보드를 두드렸죠.→

리타

맞아요. 이런 일과 관련해서 이반지하 작가도 『이웃집 퀴어 이반지하』(2021)에서 이야기했죠. 팬들이 오픈채팅방에서 자신을 오마주한 팬아트를 제작해서 올리면, 그게 '청소년 유해매체'로 자동으로 지정돼서 해당 팬아트를 올린 계정이 차단을 당한다면서요. 유머러

스하게 그걸 "빵에 간다"고 표현한다는데, 근본적으로 왜 이반지하의 팬아트가 검열 대상이 되는지 물어볼 수밖에 없어요. 혐오 표현을 규제한다고들 하는데, 이걸 명목 삼아 성소수자 당사자가 하는 자기 희화화까지 차단하니, 그냥 성소수자의 존재 자체가 누군가에게는 혐오라는 의미인가요? 과연 성소수자를 혐오 표현에서 보호하는 건지, 아니면 그냥 성소수자를 일종의 '트리거'로 간주함으로써 성소수자로부터 다른 사람들을 보호하는 건지(웃음). 되게 광범위하게 심각한 문제, 앞으로 더 심각해질 문제 같아요.

저 같은 경우도 네이버 블로그를 오래 운영하면서 나름대로 이미지 아카이브를 만드는 작업을 하고 있는데, 특정 이미지 때문에 지금까지 한 열 번은 넘게 차단당한 것 같아요. 문제는 네이버 측에서 도대체 무슨 이미지 때문에 차단한 건지 안 알려준다는 거예요. 항상 '청소년 유해 매체'라면서 차단하는데, 어디가 어떻게 문제라고 알려주질 않으니 저는 이제 더는 차단을 당하지 않기 위해 조금이라도 구실을 제공할 것 같은 이미지는 눈치를 봐가며 올리지 않게 됐어요. 일종의 자체 검열이 일어나는 거죠.

한번은 관련 업무를 진행하는 네이버 상담사와 메일을 주고받았는데, 그분이 굉장히 도덕적인 말투로 제가 이전에도 청소년 유해 매체 게시로 권고를 받은 적이 있는데 부주의해서 이런 일이 또 생겼다는 식으로 꼽을 주는 거예요. 도대체 뭐가 청소년 유해 매체냐 물

⇒ 남웅, 「[회원에세이] 혐오를 반대합니다 하지만」, 행성인 웹진, 2023, https://lgbtpride.tistory.com/1829, 2024년 6월 23일 접속.

으면 그쪽에서는 "잔혹 또는 성행위를 연상시키는 묘사"를 포함한 이미지로 "청소년이 보기 부적절한 내용"으로 간주되는 것이라면 뭐든지, 라고 답하는 거죠. 청소년 유해 매체니까 청소년 유해 매체라는 식의, 이 같은 자기 순환적인 논증은 청소년을 성역화하는 동시에 공론장에서 몰아내고, 또한 무엇을 해로운 것으로 규정하는 이데올로기를 자체적으로 재생산하는 작업이죠.

남웅 님의 글에 대한 이야기를 더 해주세요. 구체적으로 어떤 전시를 보셨고 어떤 감상이 있으셨는지.

웅

제 이야기의 포인트는 이거였어요. 작가나 섭외한 모델이 자기 몸을 전시할 때, 그게 예쁘게 가꾼 몸이든 아니면 자기를 비하하면서까지 전시를 하는 몸이든, 일괄적으로 건전성의 기준을 들이밀게 되면 그 맥락을 따져 묻기가 까다로워진다는 거죠. 벗은 몸을 드러내는 경우에는 여러 갈래가 있잖아요. 게시한 이미지에 경고를 받거나 계정이 차단된 데 억울함을 호소하는 이들 중에는 수술 부위의 사진이나 미술작품을 올리고서 경고를 먹은 것에 대한 당황을 토로하는 경우도 있었어요. 청소년보호법이 일괄적으로 작동했을 때 어떤 몸은 보이지 않거나 규범의 기준에 부합해야만 보일 수 있는 셈인데 저는 이 '일괄성'이 과도하다는 생각이 들어요.

그 와중에 또 다른 에피소드가 있는데요, 행성인 회원 중에도 BDSM이나 페티시 성향자가 있어요. 자기들끼리는 X나 밴드를 통해 정보를 공유하는데, 그중에 고무 옷 페티시가 있는 분이 있거든요. 이

분이 태국 방콕에 위치한 러버숍rubber shop을 다녀온 일화부터 부산 지역에서 크루징 성지라고 불리는 자성대를 방문한 이야기를 쭉 웹진에 남긴 적이 있어요. 그분이 이미지를 보내줬는데, 고무 옷을 입은 이미지인 거예요. 때에 따라서는 고무 옷 위에 하네스를 입거나 복면을 쓰기도 했고요. 제 관점에서 이 사진은 벗은 몸보다도 더 야한 축에 속해서, 정말 '더는 경고받으면 안 된다'라는 마음과 '그래도 이 문화적 표상들을 보여야 하지 않은가' 하는 마음이 복잡한 협상을 하는 와중에 신중하게 이미지를 골라 업로드했는데, 당연히 아무 일도 일어나지 않았어요. 일단 맨살은 그 누구보다 철저하게 가렸으니까요(웃음).

제가 고무 옷으로 꽁꽁 싸맨 이미지가 더 야하다고 생각한 이유는 이것이 신체를 변형하거나 변형한 것으로 상정해두는 행위라는 점에 있었어요. 고무 옷 이미지가 의복이나 상황을 고려한 연출과 무대화를 통해 개인의 경계를 허무는 상연으로 읽힐 수 있지 않을까, 생각한 거죠. 비규범적인 섹스는 문화적인 형식과 수행의 양식이나 장치를 필요로한다는 점에서, 기술과 정보를 교환하는 공동체에 기반할 수밖에 없어요. 말하자면 공유와 참조, 응용이 중요한 행위예요. 이러한 문화는 어느 정도 폐쇄적이고 음침한 환경에서 이뤄져왔고 과거부터 이를 게토나 하위문화라고 불러왔는데, 이것이 X 같은 SNS 환경을 통해 이뤄지게 된 이상 당사자의 문법만으로 행위가 이뤄질 수 없게 된 상황이고요.

한편으로는 남성의 몸을 비체적으로, 혹은 비非남성적으로 재현하는 일군의 작가가 생각났어요. 임창곤이나 윤정의, 허호나 조이숍 작가 등을 이야기할 수 있겠네요. 저마다 방법론이 다르지만, 몸

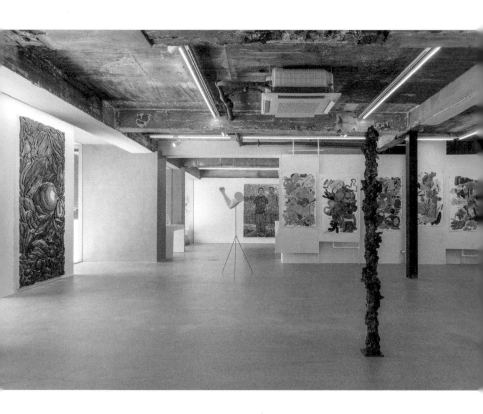

《Bony》전시 전경, 최하늘 기획, 김경렴·박그림·윤정의·이동현·이우성·임창곤·전나환·조이솝·
최하늘 참여, 뮤지엄헤드, 2021년 10월 1일–11월 20일. 촬영: 조준영, 사진 제공: 뮤지엄헤드
(왼쪽에서 오른쪽으로)
1. 임창곤, 〈누군가의 결〉, 2021, 나무에 유채, 244×122센티미터
2. 최하늘, 〈No more drama〉, 2021, 철제 좌대 위에 3D프린팅, 70×70×160센티미터
3. 전나환, 〈메이트〉, 2021, 캔버스에 아크릴, 20□×160센티미터
4. 이동현, 〈물집 잡기#1–6〉, 2021, 종이에 구아슈, 각 120×80센티미터
5. 윤정의, 〈머슬〉, 2021, 조색한 석고, 철, 177×22×24센티미터

을 대상으로 삼으면서 곧이곧대로 재현하지는 않는다는 공통점이 있죠. 이들은 피하 조직을 벗기고 쪼개서 다시 재조합하는 방식으로, 그래서 좀더 불안정하고 부서질 법한 모습으로, 이미 부서지거나 부서진 채로 몸의 형태를 재조형해요. 그걸 전시하는 행위는 역설적으로 퀴어의 빈곤한 자의식이나 결핍을 드러내는 것처럼 보이지만, 그로부터 몸을 열어내는 가능성에 접근할 수 있을 듯해요.

그런 점에서 2021년에 최하늘 작가가 게이를 비롯한 퀴어 작가들을 모아서 기획했던 전시《Bony》의 의의와 과제를 다시 얘기할 필요가 있어요. 이 전시에서는 퀴어 남성의 몸이라는 조형을 부각해요. 부서지기 쉬운 몸이든 이미 부서져버린 몸이든……. 혹은 부숴버린 몸일 수도 있고요. 몸은 몸의 잔해이자 잔해로 다시 출현한 표상으로서 자신을 과시하듯, 아니면 취약함을 노출한 채로 나타나요. 그렇게 재현되는 퀴어 남성의 '남성'은 이미 손상되거나 변형된 모습으로 등장해요. 이것을 논바이너리라고 불러야 할지 혹은 '남성'에 빗금을 친 상태로 설명해야 할지는 모르겠지만, 이 몸들의 연대가 어떻게 조형적으로나 문화적으로 서로 교차하는지 다루는 일이 전시 이후의 과제라고 생각했어요.

그런 점에서 지난번 이야기를 나눴던《Bench Side》전시를 한번 더 가져와서 엮어볼게요. 이 전시는 운동장에서 뛰어노는 남자애들을 바라보는 한 무리의 비평적 시선을 염두에 둔 작업이라고 이야기했지요. 한편으로는 그 '시선'을 더 난잡하게 펼치는 일이 비평의 몫일 수 있다는 생각이 들어요. 운동장에서 뛰어노는 남자들에게 소위 카르텔이 있다고 해도, 그걸 대상화하는 운동장 바깥의 시선은 그

리 단순하지만은 않을 거란 말이죠. 게이 커뮤니티만 해도 미용 목적이라고 해도 몸을 다분히 가꾸는 사람이 많고, 자기가 만나고 싶은 남성의 모습을 본인이 취하는 경우도 있고요. 쉽게 말하면 내 남자가 사용하기를 원하는 향수를 직접 쓰거나, 욕망하는 타인의 몸을 그냥 자신으로 '가꿔버리는' 경우 있잖아요(웃음).

그렇게 상대를 욕망하다 못해 상대가 되고자 하고, 동경의 대상을 시선 아래 포획하고 종속하려는 역전에 대해서 좀더 이야기해야 하지 않을까 생각했죠. 먼저 그렇게 안에서 헤집어놔야 소위 '시혜남'이라고 부르는 시스젠더 헤테로섹슈얼 남성과 '그렇지 않은 이'들의 공간으로 구획된 운동장의 틈새를 벌려놓을 수 있지 않을까요? 가령 둘로 나뉜 필드 안팎에서 필드를 종횡무진하는 부치들의 코웃음을 생각하면서 운동장의 성원을 확장할 수 있겠고, 운동장에서 뛰는 이들보다 더 아름답게 몸을 가꾼 '패션 근육'의 누군가를 생각할 수도 있겠죠. 한참 필드에서 두각을 나타냈지만, 정작 MTF 트랜스젠더 선수는 시스젠더 여자 선수가 출전하는 경기에 나가면 안 된다고 주장하던 MTF 트랜스젠더 사이클선수 나화린 씨는 어떤가요? 포털 사이트의 검열을 비켜나는 몸의 성적 표현에서 시작한 얘기가, 몸과 시선을 소재 삼는 전시의 의도와 해석을 넓히는 이야기로 흘러가고 있네요(웃음). 지금 필요한 건 시선 간의 어떤 연대나 불화, 그리고 격전 안에서 복잡하게 움직이는 공동체에 대한 이야기가 아닌가 해요.

그래서 결론부터 말하면 우리는 공동체를 어디서부터 얘기해야 할까, 공동체를 이야기하는 '우리'는 어떤 사람인가, 이런 걸 좀 물어보자는 갈증이 있다는 거죠.

퀴어 재현의 불만 (1) 너무 '특이한'

리타

지금까지 우리 대화의 중심에 '공동체'가 계속 있는데, 한편으로 이런 질문도 생겨요. 이게 저나 남웅 님이나 공동체를 경험해봤기 때문에 나오는 주제 아닐까요? 2010년대 이후로 온라인 커뮤니티의 위상이 이전 시기보다 훨씬 커졌고, 이제 개인들은 자기 SNS를 거점 삼아 팔로워 혹은 팔로잉 같은 시스템을 따라 느슨한 점조직처럼 이어져 있는데.

웅

이런 주제가 나오는 요인에는 "어디에서 놀았냐?" 하는 물음도 있는 듯해요. 저는 가볍게 "놀았냐?"라고 물었지만, 이 질문은 일상의 시간을 쪼개서 찾아간 장소가 온오프라인을 막론하고 어떤 목적으로 만들어졌는지, 어떤 사람이 오고 누구를 만나서 무엇을 하는지, 이 장소가 일상과 얼마만큼 연결되거나 떨어져 있는지 알아내는 일을 포함하죠. 이건 퀴어뿐 아니라 지금 살아가는 이들이 자신을 어떻게 정의하고 구성하는지 묻는 일과 깊이 연관되어 있어요. 지금 이야기하는 '재현'의 조건이라는 생각도 들고요.

　이렇게도 물을 수 있을 것 같아요. 나를 정의하는 언어와 얼굴들을 어디서 찾았으며, 정체성과 욕망에 기반한 언어를 어디서 학습하고 누구와 나누는가? 혹은 공간과 언어를 공유하는 이들과 어떤 만남을 갖거나 갖지 않는가? 만남 중에는 친교나 친밀함으로 맺은

관계도 있지만, 재현을 구성하는 몸이나 문법 들도 학습하거나 전래 될 수 있잖아요. 이렇게 생각하면 꼭 특정 단체나 장소가 아니더라도 X에서 재잘거리거나 데이트 앱에서 성욕을 풀기 위해 기웃거리는 것 또한 느슨하게나마 공동체 내의 특정한 행위라고 생각할 수 있어요. 사람들이 어디를 기반으로 사람을 만나는가, 이런 얘기도 할 수 있어야 하겠죠.

리타

근래 어떤 기사를 읽었는데, 'MZ 세대들은 섹스도 잘 안 한다'라는 연구 결과가 기사의 논지였어요.→ 앤 헬렌 피터슨의 책『요즘 애들』(2021)에서 이런 현상에 간단히 답하는데, "요즘 애들은 피곤하다"는 거예요. 번아웃, 과잉 성취, 자기 전시가 기본값이 된 사회에서 살아 있는 것만으로 이미 힘든데, 섹스까지 할 기력이 없다는 거죠. 더구나 잘 모르는 사람과 만나는 일이 위험하다고 판단할 수도 있고요. 좀 극단적으로 가보자면 이런 상황에서는 '사람을 만나는 게 중요한가?'라는 생각까지 들거든요. 그러니까 '어떻게 해서든 만나야 한다'라는 전제의 설정조차 우리 세대가 제기하는 낡은 가정이 된 느낌이에요. 하지만 '경의선 키즈'⇢ 같은 예시만 봐도, 취약해진 아이, 청소년 들은 어떤 방식으로든 모일 수밖에 없죠. 이 젊은 세대의 '모일 수밖에 없음'과, '피곤해서 섹스하지 않는' 또 다른 젊은 세대의 사회·경제·문화적 조건은 마치 분리된 것 같지만, 결국은 같은 원인의 다른 증상처럼 보여요.

웅

과도하게 '섹스 어필'하는 몸과 '섹스리스'가 되는 몸의 환경은 좀더 생각할 여지를 남기네요. 여기에 시장 논리가 어떻게 개입하는지도 살펴야겠고요. 저는 나이를 먹다 보니 만나는 일이 귀찮아져서 피하게 됐는데(웃음), 이 고민을 안고 다시 공동체로 돌아온다면, '공동체'라고 해서 살을 부대끼면서 매일 안부를 묻고 비슷한 사안에 같은 목소리를 내는 집단, 즉 같은 가치관을 가진 이들의 모임으로만 그릴 필요는 없어요. 내가 나를 정체화한 뒤로 사람을 만나든 만나지 않든, 욕망을 설명하거나 충족하기 위해서 무언가를 찾거나 피할 수 있잖아요. 사람을 만나거나 직접 눈을 맞추지 않더라도 비슷한 언어로 이야기를 나눌 수 있고 함께 관심을 두는 사안의 범주가 가까이 있을 수 있어요. 혼자 잘 먹고 잘 입는 사람이라도 정보를 구하거나 어떤 사안의 평가나 의견을 찾을 때, 혹은 거꾸로 의견을 구하는 이들에게 답하고 의사를 표시할 때, 이들이 비슷한 방향성이나 범주를 가질 때 느슨하게나마 공동체로 부를 수 있다고 생각해요.

리타 님이 지적하신 것처럼 세대든 경향이든 만남과 관계의 습속은 전과 달라졌을 테고, 저 또한 변화를 체감하면서도 그게 공동체의 어떤 공동성을 부수거나 재구성하는가 등을 살피게 돼요. 사람들

⇒ 한경진, 「MZ는 섹스오프 세대? "제발 유튜브 그만 보고…" 대학 교수의 호소」, 『조선일보』, 2023, https://www.chosun.com/national/national_general/2023/05/19/5IHDLL32RNCXPENUE5UAD4K3OI/, 2024년 6월 23일 접속.
⇒⇒ 서울 홍대입구역 부근 경의선 숲길 근방에서 모여 노는 10대 (주로 여성) 청소년을 가리키는 말로, 이들은 일본의 '토요코 키즈ト一横 キッズ'에게 영향을 받았다고 알려져 있다. 소녀성이 극대화된 복장이 특징이다.

의 감각도 달라질 테고, 당연히 자신을 표현하거나 전시하는 방식도 변할 거고요. 이러한 변화를 포함한 일련의 속성이 재현을 수행하는 이를 설명할 공동의 배경이나 맥락이 될 수 있고, 어떤 장치와 문화적 자원으로 재현과 유통이 이뤄지는지 설명할 수 있을 거예요. 어쨌든 우리는 '재현'으로 돌아와야 하니까(웃음).

리타

한 사람을 이루는 공동체의 경험과 감각이 곧 재현의 문제로 이어진다는 말씀 같네요. 이러한 관계를 읽어내는 행위를 통해, 말하자면 글쓰기를 통해 우리는 공동체 내 관계를 강화하거나 재생산하기도 하잖아요. 여기서 거리를 두고 단순하게 비판할 순 없을 것 같아요.

웅

글쓰기와 더불어서 전시를 기획하는 일도 그런 효과를 가진다는 생각이 들어요. 전시 기획은 한시적으로나마 공동체의 감각을 갖게 만들잖아요. 기획에 맞는 작가나 모델 들을 섭외해서 만나고, 특정 장소를 점거하면서 이들의 작업을 배치하고, 그 안에 관객이 모이고, 서로 기대치나 해석을 비교하고요. 그 안에서 누구를 부르고, 누구를 타깃으로 하는가에 따라 전시가 그리는 정체성이나 나이, 국적 등의 특정성이 나올 것 같아요.

몬킴에 대해 계속 얘기하게 되네요. 이분이 특정 외모의 모델을 섭외하고 사진 작업을 전시하고 도록을 내는 중에도, 그가 운영하는 레스토랑이나 카페의 손님, 인스타그램의 팔로워, 모델의 친구 들

이 전시를 찾는 식의 순환이 공동체를 계속해서 재확인하고 또 재구성한다는 생각이 들어요. 또 한 가지 중요한 것은 몬킴 작가가 시장의 논리와 시각적 욕망의 교차 지점을 잘 활용하고, 그걸 바탕 삼아 본인의 '힙한' 브랜딩을 해나간다는 점이고요. 사람을 모으고 홍보하면서 일종의 커뮤니티를 형성하고, 그 집단의 '신체성'을 보이는 거죠. 이전 게이 커뮤니티의 배타적인 문화가 여기서는 화보로, 사진집으로 바뀌면서 사람들이 구매하고, 그와 협업하는 브랜드의 속옷을 사 입으면서 동형성을 향유할 수 있는 거죠. 그러기에 8-9만원 대의 사진집은 조금 사악하다는 생각도 들지만요(웃음).

리타

아, 사악하다.

웅

신기했던 건 그의 모델이 되고 싶다는 사람들의 욕망을 읽을 때예요. 누군가 "아 몬킴 님의 뮤즈가 되고 싶다"고 남긴 글 보고 빵 터졌는데, 너무 투명하잖아요. "홍석천의 보석함"처럼(웃음), 그 사람의 시야에 들면 일단 본인이 '핫하다'는 것이 증명되고, 핫해질 수도 있고요. 그들 중에는 게이도 있고, 게이가 아닌 사람 또한 그 욕망의 시장에 편승하죠. 게이들의 눈에 든 남자 연예인은 '핫해진다'는 속설은 너무 익숙하잖아요. 아무튼 핫한 스타일의 사람들과 어울리고 싶고, 또 그렇게 되고 싶고. 주체도 되고 싶고 대상도 되고 싶고, 아무튼 교환 가치를 듬뿍 가지고 싶다.

리타

그런 장면을 보실 때 어때요? 굉장히 투명한 욕망이 방출되는 듯싶은데⋯⋯ 저는 견디기 좀 힘들 것 같아요(웃음).

웅

음, 우선 '저 몸들의 집단은 뭘까' '이 공동체는 뭘까' 하는 생각이 들어요. 일테면 몬킴의 전시는 성적으로 대상화될 수 있는, '단단하고 매끈한 근육의 몸을 가진 남자'라는 집단을 표상할 수 있어요. 그 시각적 특징 자체가 과거부터 체형으로 사람을 가리면서 만나온 게이 간 만남의 배타성을 떠올리게 만들고요. 작가의 의도랑은 별 상관이 없겠지만 말이죠. 어느 시점에서는 이 배타성의 배경이 퀴어 커뮤니티와 퀴어 당사자성을 넘어서서 '힙함'의 이미지나 '관심'을 소비하는 집단을 향하는 걸 느끼고요. 제가 특히 사악하다고 느낀 건 도록 가격보다 그의 전시를 1만5000원을 주고 가서 봐야 한다는 사실이었어요(웃음). 클럽 입장료를 참고한 가격일까 잠시 생각하다가도, 그의 사진을 알고 전시를 찾아볼 정도의 식견과 미적 감각을 가졌다는 인증의 가격은 아닌가 하는 추측으로 이어졌어요.

하지만 지금은 이런 식의 접근, 일테면 피에르 부르디외의 '구별짓기'나 엘리자베스 커리드핼킷이 제안하는 '야망계급론'→의 관점보다는 다른 흐름의 경향이 더 흥미롭게 다가와요. 가령 X의 뒷계만 가더라도, 멀쩡하게 몸을 잘 가꾸는 것처럼 보이던 사람이 동시에 본인의 알몸을 전시하는 수준을 넘어서 수치스러운 행위를 하고 또 그걸 내보이는 경우를 적지 않게 보게 돼요. 본인의 아름다운 모습을

보여주는 동시에 수치스러운 모습을 보이는 행위에 대해, 요즘 들어 자주 생각해요. 게이 커뮤니티에서는 외모나 체형의 위계 등을 한 가지 방향으로만 생각할 수는 없겠구나 싶어요…….

또 이와 관련해 몇 가지 생각이 들었어요. 사라 아메드는 사람들이 본인의 행복한 몸을 보여주고 불행한 몸은 드러내지 않으려고 한다면서 '행복의 규범성'을 말했잖아요. 리타 님이 쓴 『진격하는 저급들』의 「들어가는 글」에서 사라 아메드와 마사 누스바움을 인용하고 비교하면서 수치심을 얘기하기도 했고요. 흐름을 잠깐 빌리면, 누스바움이 수치심을 '몰아내야 하는 것' '정상성의 규범을 확인시키고 강화하는 것'이라고 얘기할 때, 사라 아메드는 수치심이 '인간의 한계를 확인하고 열어내는 것'이라고 하죠.

이처럼 화해할 수 없어 보이는 두 해석 중에 어느 한쪽만 폐기할 수는 없을 것 같아요. 다만 이런 이론의 경합이 어떤 몸의 행위로부터 온 것일까 물을 때, 지금의 경향을 떠올려야겠죠. 자신의 불행 자체를 연출하거나 무대에 올리면서 불행까지 쾌락의 소재로 향유하는 일을 생각하게 되네요. '패시브 어그레시브passive aggressive' (수동적 공격성)라는 독한 태도도 있을 테고, 나의 "알몸을 드러내고" "인격을 파괴하며" "뇌를 녹인다"는 뒷계의 표현들도 떠오르고요.

⇒ 엘리자베스 커리드핼킷, 『야망계급론 ─ 비과시적 소비의 부상과 새로운 계급의 탄생』, 유강은 옮김, 오월의봄, 2024. 저자에 따르면 '야망계급'은 고학력, 전문 기술, 문화 자본을 바탕으로 계급의 사다리를 오르는데, 그 척도는 소득 수준이 아니라 문화 수준이다.

자신의 몸을 노출하는 수치의 행위와 이를 과시하는 감정 사이의 골이 그리 공고하진 않다는 점을 깨닫게 되네요.

그런 점에서 사사롭게 관심을 두는 캐릭터는 '힘보himbo'라고 스스로 칭하는 이들이에요. 힘보는 '몸을 아름답게 가꾸면서도 스스로 사리 분별 못 하는 이들'이라는 사전적 의미를 갖고 있는데요. 제가 여기서 좀더 주목하는 건 이들이 의식적으로 누구에게나 몸을 줄 수 있는 이로서 본인을 소개한다는 점이에요. 그러니까 힘보는 '당신에게 나는 충실한 성적 대상'이라는 점을 어필하는 태도를 넘어 상대의 나이와 체형, 인종과 장애 여부와 상관없이 '나는 당신에게 스킨십을 선사할 수 있고, 나아가서는 성적 도구화도 불사할 수 있다'고 과시하는 남자를 가리켜요. 문화적으로 익숙한 용어가 아니고 그렇게 칭하는 이가 많은 것도 아니지만, 종종 온리팬스나 뒷계를 살펴보면 자신의 위치를 그렇게 지정한 사람들이 있어요. 어떤 지점에선 성매매와 섹스 서비스의 뉘앙스도 주고요. 이런 캐릭터로 스스로를 정체화하는 경우를 보면 퀴어 커뮤니티의 '식 문화'와 거절이 체화된 관계가 어떤 피로와 부담을 작동시키는지를 생각하게 되죠. 이 사람들은 그 피로와 부담을 시장의 수요로 적확하게 읽어냈을 테고요. 좀더 삐딱하게 생각하면 "ㅈㄴ뜨ㅌ ㄲ ㅅ ㅅ"(중년뚱통끼죄송)과 같은 배타적인 식 문화가 인권운동의 관점으로 다룰 수 있는 사안일지 궁금할 때가 있어요(웃음). 사회의 인권 감수성과 삶의 만족 지표 변화가 식 문화에는 어떤 영향을 끼칠지, 대책 없는 생각과 관찰을 하곤 하죠.

이외에도 다양한 경향을 얘기할 수 있어요. 중요한 건 위험이

나 조롱, 혐오 같은 부정적 반응에 노출되는 행위를 스스로 선택하고 자신의 몸을 철저하게 대상화하거나 불행을 전시하고 치부를 폭로하는 상황에도, 안전을 보위할 채널과 자원을 확보하고 볼거리를 위해서 자신의 몸과 신변을 관리하고 가공하는 일이죠. 불행을 인정받으리라는 기대 심리는 본인이 행하는 행위를 타인이 이해하거나 향유하리라는 기대와 더불어, 이러한 (불행 전시의) 문화가 존재한다는 사실을 알고 있음을 전제하잖아요. 무엇을 얻기 위한 불행의 전시인지, 어떤 불행을 전시하는지 생각하면 불행과 고통까지 소재주의로 이어가는 것 아닌가 싶지만(웃음)……, 행복을 위한 정상성의 욕망과 식의 기준을 포기하고 체념한 자리에는 어떤 감정과 관계가 들어서는지 살피게 돼요. 그러면서도 안전에 관한 책임이 당사자에게만 있지 않다는 것을 아는 일이 중요하죠. 누구라도 원치 않는 폭력과 심적이고 신체적인 위험에 처할 때 그를 보호하기 위한 태도는 무엇이 있을지, 누가 이러한 장치를 미리 마련하고 챙겨야 하는지 생각하는 게 공동체로서 최소한의 역할이 아닌가 해요.

리타

얼마 전에 베리어스 스몰 파이어스 갤러리에서 열린 듀킴 작가 개인전《I Surrender》(2023) 보셨어요? 이제는 걱정하지 않지만, 저는 듀킴 작가가 활동을 본격적으로 시작했을 때 'BDSM 소재가 고갈되지 않을까?' 하고 걱정했어요. 제가 남 걱정을 좀 많이 하긴 하죠. 경험은 항상 한정되어 있고, 성적 실천으로서의 BDSM이 끝까지 간다면 그 끝은 죽음뿐일 텐데, 또 사람들이 받아들일 만한 수준에서 작

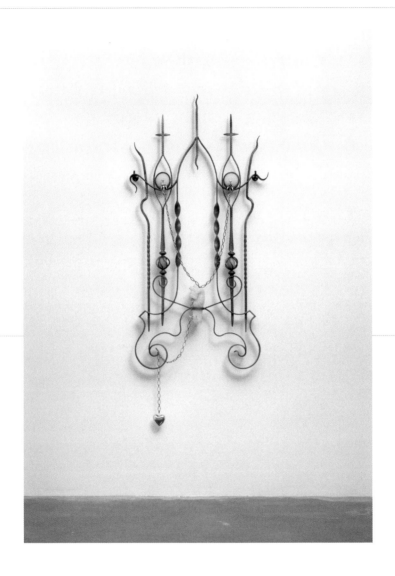

듀킴, 〈교회가 아멘이라고 말하게 하소서〉, 2023, 철·실리콘 캐스팅·금속 체인·비즈·혼합재료,
170×80×10센티미터

업한다면 되게 제약이 많을 텐데 등등 …… 여러 걱정이 있었는데, 듀킴 작가는 BDSM 자체가 아니라 거기 동원되는 소도구들을 마치 성물처럼 제작하기 시작했죠.

어찌 됐든 저는 항상 그런 걱정을 하고 있어요. 퀴어 예술가가 퀴어 재현에 있어서 더 특이한 성적 관행, 더 특이한 정체성, 더 특이한 외모만을 내세우는 데에서 그치는 것에 대한 걱정이요. 이런 재현은 사실 퀴어를 '특이한 사람' '신기한 사람'쯤으로 피상적으로 이해하는 외부의 시선과 정확하게 이해관계가 맞아떨어지는 지점이 되기도 하고요. 여기에 대해서는 윤아랑 비평가도 저서 『뭔가 배 속에서 부글거리는 기분』에 수록된 「애매한 어둠 속에 살며」에서 이야기한 바 있죠. 여기서 그는 퀴어들의 전형화된 과잉 성애화의 재현을 돌파하는 방식으로 "덜 퀴어한 퀴어들을 옹호"⇩할 필요가 있다고 이야기합니다. 말하자면 이미 존재하는 '퀴어'라는 범주에 포획될 수 없는 애매한 몸, 덜 퀴어한 몸 들을 더 읽어내야 한다는 거예요. 어쩌면 이건 가장 어려운 주문일지도 모르겠어요. 우리는 우리가 읽어낼 수 있는 '퀴어한 코드'로 점철된 몸을 원하고, 그것 없이는 심지어 살 수 없다고 느끼잖아요. 물론 아닌 사람도 있겠지만(웃음), 제 경우에는 그래요.

얼마 전 『롤링 스톤』에 실린 크리스틴 스튜어트의 화보를 봤는데, 그가 콧수염을 달고 복서 브리프를 입고 있었어요. 이 이상 좋다고 말하기 어려운 그런 화보였죠. 또한 지금까지 실컷 '전형화된 재

⇒ 윤아랑, 『뭔가 배 속에서 부글거리는 기분』, 민음사, 2022, 143쪽.

현'을 비판했지만, 저는 워쇼스키 자매의 〈바운드〉나 〈매트릭스〉 시리즈 같은 영화에서 재현되는 통속적인 가죽 옷차림의 부치와 펨 재현을 정말 좋아해요(웃음). 이건 그다지 세련되지 않은 취향일 수는 있겠지만 그렇다고 해서 제가 갑자기 그걸 좋아하지 않기는 어려워요. 아마도 문제는 자신의 취향이 얼마나 미학적이고 윤리적으로 '우월'한가를 남들에게 설득하고 싶어하는 순간부터 시작되겠죠. 물론 미적 판단은 곧 정치적 판단일 테지만, 그럼에도 특정한 종류의 '변태성'에 집착하는 태도가 그 자체로 우월하진 않다는 이야기죠.

어찌 되었든 어떤 몸을 '꼴리는' '식 되는' 것으로 판단하는 근본적인 성적 끌림 자체를 제거하거나 수정하기란 어렵잖아요. 우리가 지상에 발을 붙이고 사는 이상, 우리 역시 자신이 비판하는 가치 판단의 체계 자체를 내재화할 수밖에 없고요. 또한 이런 가치 판단의 체계로부터 욕망이 발생하기도 하니, 좀더 다양한 몸이나 '덜 퀴어한 몸'을 받아들일 필요가 있다는 말은 마치 도덕적인 주문처럼 들리기도 해요. 어떤 물건을 덜 소비하거나 어떤 정당을 지지하거나 하는 선택은 차라리 가능한 것으로 느껴지지만, 전혀 '식'이 아닌 몸을 '식'인 것처럼 느껴야 한다는 주문은 말도 안 되고 불가능하게 보이죠. 우리가 우리의 취향을 정치적인 이유로 바꿔야 할 필요가 있을까요?

『피메일스』(2023)의 저자인 안드레아 롱 추의 인터뷰 「나쁜 것을 원하기Wanting Bad Things」 그리고 아미아 스리니바산의 『섹스할 권리』(2022)가 이 문제를 다루고 있어요. 롱 추는 소수자에게 취향을 "교정"하라는 요구는 항상 존재해왔고, 그러므로 취향을 좀더 다양하게 변형할 필요가 있다는 도덕적 주문은 소수자를 더 취약하

게 만들며 스스로 검열하게 만들 뿐이라고 지적해요. 요컨대 퀴어들은 단순히 취향이 남들과 다르다는 이유로 오랫동안 박해받았는데 이제 와서 갑자기 '다양'해지라고 하니, 그런 요구를 수용하기 어렵다는 거예요. 반면 스리니바산은 우리 자신의 취향 '하나쯤' 바꾸지 못한다면 세계를 도대체 어떻게 바꾸겠느냐고 반문해요. 이제껏 취향은 신성불가침 영역인 양 여겨져 왔는데 그러다 보니 (특히 이 글에서는 '남성') 퀴어들은 '정상적인 몸'에 대한 환상만을 불리고, 자신의 취향을 비판의 대상으로 삼지 못한다면서요. 지금 앞선 주제로부터 좀 멀리 왔다는 생각도 드네요. 어쨌든 정리해보자면 퀴어 예술가의 '변태적' 성적 관행이나 실천, 특이한 혹은 매력적인 정체성이나 외모 같은 소재에 집중하는 경향이 퀴어 예술을 과잉 대표하게 된 경향은 분명히 있어요. 하지만 그걸 뭐 어떻게 할 수가 있느냐는 거죠. 당장 우리도 자신의 '식'이라는 소재에서 벗어날 수 없으면서 말이죠……

　이 '식'은 굉장히 보수적으로, 우리가 전혀 강화하고 싶지 않던 시스템을 유지시키는 일에 공모하기도 해요. 이런 상황에서 예를 들자면(웃음), 넷플릭스에서 제작한 〈사이렌: 불의 섬〉(이하 '사이렌')이라는 리얼리티 프로그램이 있거든요. '강한' 여성, 예를 들면 직업 군인이나 경찰 같은 사람들이 나와서 생존 게임을 진행하는 프로그

⇒ Andrea Long Chu·Anastasia Berg, "Wanting Bad Things —Andrea Long Chu responds to Amia Srinivasan", *The Point*, 2018, https://thepointmag.com/dialogue/wanting-bad-things-andrea-long-chu-responds-amia-srinivasan/, 2024년 6월 24일 접속.

램인데 제 X 타임라인에서 잔잔하게, 그러나 대부분의 여성애자 시
이에서 핫한 반응을 얻었거든요? 그 프로그램에서 찬양받는, 즉 숭
배의 대상이 되는 게 그들의 강한 몸이었거든요. 강하고 섹시하고 아
름다운 몸. 이런 요소가 '퀴어'한 것으로 소비되는 모습을 보면, 물론
그걸 "퀴어하다"고 말하는 사람도 몇 없긴 했지만, "퀴어하다"는 게
어쩌면 사물에 가까울 정도로 단단하게 변형된 강한 몸을 의미하게
된 건가 하는 생각도 계속 들었거든요. 나쁘다는 건 아니지만 이 태
도가 주류 질서, 그러니까 정상 규범적인 몸과 굉장히 쉽게 공모한다
는 생각이 들었어요.

사실 이 이야기는 또 다른 리얼리티 프로그램인 〈강철부대〉를
보는 게이들한테 항상 하던 말인데, 막상 여자들 버전으로 도래하니
까 생각이 되게 많아졌어요(웃음). 줄곧 강 건너서 불구경하고 '저 사
람들은 저런 걸 맨날 보네, 군인들이 살육전 벌이는 게 좋은 걸까?'
같은 생각을 하다가 막상 비슷한 프로그램이 여자들 버전으로 등장
하니 굉장히 심란했달까요(웃음).

〈사이렌〉이 시청자에게 주는 메시지는 '존버'(존나 버티기)인
거죠. 극기로 다 극복하면 된다는 거예요. 체력을 극한까지 관리해본
사람이 도달할 수 있는 정신적인 세팅 있잖아요. "우리는 무조건 할
수 있다"는 건데…… 왜 그래야 할까요? 그럴 수 없는 사람들이 퀴어
아닌가? 물론 이 방송은 퀴어 보라고 만든 건 아니고, 제 타임라인에
존재하는 소수의 퀴어가 그 프로그램을 '착즙'하는 것이겠지만, 이런
말도 안 되는 강인함을 우상화하는 광경을 보면 여성 퀴어의 취향에
대해 다시 한번 생각해보게 돼요. 이 취향 이대로 괜찮은가, 어차피

성소수자이니까 취향 정도는 향유하게 돼야 하는 걸까(웃음).

요즘 또 퀴어 연애 리얼리티 프로그램도 생겼잖아요. 〈남의 연애〉나 〈메리 퀴어〉 같은 프로그램이요. 저는 이런 걸 보면 엄청 삐딱해지는데, 한편으론 또 '이거라도 있는 게 어딘가' 싶은 감지덕지한 마음이 있고, 또 다른 한편으로는 '죽을 때까지 저런 걸 보고 싶지 않다'고 결심하는 두 가지 마음이…… 어떤 방식의 재현이건 간에 그 앞에서 동시에 존재해요.

퀴어 재현의 불만 (ㄹ) 확장되는 ()

웅

리타 님의 이야기에서 '존버' 메시지, 그리고 '무조건 할 수 있다'가 체화되지 못한 퀴어의 구도가 재밌게 다가오네요. 이 메시지에는 어느 정도 판타지를 품게 만드는 프로그램의 역할도 있는 것 같고요. 그게 '존버'를 장려하는 것만은 아닐지라도 누군가는 또 죽자고 단련하고 몸을 가꾸겠죠. 얼마만큼은 거리를 두면서도 스며들듯 체화가 되려나요.

이번에도 저의 체감에 기반한 이야기일 거예요. 얼마 전까지만 해도 게이 커뮤니티에서는 체형에 대한 위계를 이야기하는 경우가 있었어요. 이게 다분히 '미적인' 분야의 이야기로 느껴지기 쉬워서 각 잡고 문제를 제기하기도 우스워지는데요. 위계의 경로는 젊은 근육의 카르텔(웃음), 혹은 오래 전부터 지분을 가져온 베어 커뮤

니티[→] 같은 곳인데, 사실 위계라고 일반화하기엔 그렇게 느끼지 않는 사람이 더 많겠죠. 이 역시 '과잉 대표'라고도 말할 수 있을 거예요. 이미 2000년대 초반, 데이트 앱이 등장하기도 전에 데이트 사이에 사진을 올릴 수 있게 됐고 대중문화도 '몸짱'이니 '웰빙'이니 하는 담론이 휩쓸면서부터는 외모에 대한 열정을 피할 수 없게 됐죠. 이성애자와 다른, 만남의 척박함에 관해서까지 말하고 싶지는 않고요 (웃음).

다만 최근에는 '달라졌다'고 진단할 정도까진 아니어도, 재미있는 돌출이 생기고 있는 것 같아요. 코로나19로 비대면 시절을 지나면서 운동을 향한 관심이 높아졌고, 짐 gym 에서 운동하는 일상은 너나없이 가지게 된 듯해요. 운동으로 몸을 가꾸는 문화가 오래 지속된 것인지는 모르겠지만, 가끔은 "죄다 운동해서 이제는 안 하는 사람들이 끌린다"는 말도 안 되는 얘기를 드물게 봐요. 당장 사람들의 미감이 달라질 것은 아니지만, 그래도 재미있는 지점이라 눈여겨보고 있죠.

활동가로서는 엉뚱한 생각도 해봐요. 가령 '차별금지법이 제정되면 식 문화도 바뀔까?' 이런 질문은 장애인권 씬에서 종종 나오는 이슈인데요. 한국에서는 김원영 작가가 『실격당한 자들을 위한 변론』(2018)에서 '매력차별금지법'은 불가능하다며 통렬하게 말하기도 했어요. 개인의 미적 기준과 사회적 규범성을 직접적으로 연결해서 문제 삼을 수 없는 것처럼, 개인의 미적 기준을 '차별금지법' 등의 제도와 연결하려는 것도 어리석은 일이겠죠. 당장의 유행인지 (제도적인)위계인지, 선을 긋기 어려운 미적 기준을 도덕의 관점에서 바

꿔야 한다는 주장은 어리석고 불가능하지만, 당장은 더 많은 예외를 발굴하고 더 많은 말을 해야겠지요.

리타

〈사이렌〉을 좋아할 수밖에 없는 여성 퀴어의 '식'도 궁극적으로는 비판의 대상이 되어야 하는가? 여기에 대해서는 단순히 옳다 그르다 식으로 판단할 수 없어요. 결국 현재의 이런 상황을 어떻게 '문제' 그 자체로 고착화하지 않고 '문제화'할 것인가, 그러니까 '작동시킬 것인가'가 관건이라고 생각해요. 원래는 그야말로 '동성애자가 동성애를 하는' 재현만이 퀴어한 것으로 수렴되는 상황에 문제의식을 느꼈다면《Bench Side》같은 전시는 기획에서 어떤 구체적인 내용을 내놓는 대신 '퀴어하다는 것은 무엇인가?'라는 질문만을 제기한다는 점에서 또 다른 문제의식을 느끼게 해요. 한쪽에서는 퀴어를 성애적 관점으로만 해석하고, 다른 한편에서는 이를 무한하고 광활한 가능성의 땅처럼 바라보는 태도가 있는 거죠. 둘 다 무엇이 '퀴어하다'라고 정의하는 것 자체가 이미 수행의 차원, 선언의 차원에 있음을 고려하지 않는 듯 보여요. 무엇보다 왜 그런 수행이나 선언이 필요한지를 고려하지 않는 거죠.

⇒ 게이들의 체형 분류 중 '건장한 체형'에 속하는 이들을 가리킨다. 이들은 짧은 머리카락을 비롯하여 수염 등 체모를 관리하고 건장한 체형을 가꾸며, 외모뿐 아니라 미식과 운동 그리고 클럽 문화와 예술 등의 소비 취향을 공유한다. 아시아권에서는 한국과 일본, 타이완과 중국 등을 중심으로 취향을 공유하는 일군의 커뮤니티가 형성되어왔다.

주디스 버틀러는 1993년에 쓴 논문「비평적 퀴어Critically Queer」
에서 '하나의 정체성으로만 수렴되는 퀴어' '당사자로서의 퀴어'라
는 본질에 대항하는 주장을 펼치기 위해서 '비평의 범주로서의 퀴
어'를 쓰자고 제안하잖아요. 그전에 그는 레즈비언의 범주를 본질
화하는 대신에 정신분석학의 남성중심성을 문제화하면서 "레즈비
언 팔루스"라는 용어를 고안했고, 테레사 드 로레티스 역시 "페티
시"라는 용어를 전유해서 레즈비언 관계를 특수하게 의미화했죠.
남근보다 딜도의 지위를 우월하게 보는 폴 프레시아도는 "대항성
countersexual"이라는 개념을 발명하기도 했고요. 대항성이란 자연적
인 것으로 간주되는 섹스/젠더 체계의 위상을 딜도와 같은 인공적인
것을 통해 전복하기 위해 고안된, 일종의 실험적인 섹스·젠더예요.

왜 여성 퀴어에게 이런 개념들이 필요할 수밖에 없었는가 하
면, 결국 남성적 질서 아래 유일한 섹스·젠더 체계로 강제됐던 남성·
여성이라는 이항과 비판적으로 관계를 맺어야 했기 때문이거든요.
특히 정신분석학을 비판적으로 수용한 페미니즘이나 퀴어 이론에
서는 언어 자체가 이미 너무 남성·이성애 중심적이라고 보기 때문
에, 그들의 방식을 그대로 답습하는 게 아니라 우리의 육체적, 정신
적, 지적 삶 전체를 반영하는 새로운 언어와 개념, 범주 등을 요구할
수밖에 없는 거죠. 그 결과 고안된 것이 앞서 언급한 "레즈비언 팔루
스"나 "페티시" "대항성" 같은 것이고요. 이런 새로운 개념들은 단
지 현실을 반영할 뿐만 아니라 현실에 개입하기도 하고, 이전과 다른
새로운 현실을 생산하기도 했고요. 그런데 막상 이런 개념들이 앞서
말한 미술관 그리고 대중매체에서 형용사처럼 사용될 때 '이것을 어

디까지 확장하는 게 맞나?' 그리고 '이런 방식으로 쓰는 게 진짜 맞나?' 하는 생각이 계속 들거든요.

웅

딜레마가 있죠. 퀴어를 비평의 축으로 삼고 이야기할 때, 한편에서 퀴어는 하나의 울타리처럼 문턱이 될 수도 있어요. 마치 성소수자 당사자의 이슈에 국한된 이야기로만 받아들여지기 쉽잖아요. 그럼 퀴어의 지평을 확장하면? 주디스 버틀러의 제안처럼 '비평적 범주로서의 퀴어'를 둘 때 저는 퀴어적인 것 그리고 퀴어라고 불러야 했던 위계와 권력의 맥락이 흐려지는 게 아닌가, 결국 퀴어는 물음표만 남기다가 '이것도 저것도 퀴어'라는 식의 장식이나 미학적 레토릭으로 소비되는 것은 아닌가 우려하곤 해요.

아니면 거꾸로 퀴어적인 코드는 갈취하면서 '퀴어'만 삭제하는 경우가 있고요. 2024년 초에 아이유가 "Love Wins"(사랑이 이긴다)를 곡의 타이틀로 내걸었다가 퀴어들의 항의에 부딪혔을 때 이런 생각이 들었어요. 하나의 구호를 성소수자가 독점하거나 소유할 수 있는 건 아니지만, 왜 그가 해당 구호를 사용할 때 많은 퀴어는 그것을 빼앗긴 느낌이 들었을까. 만약 그가 자신을 지지하는 성소수자나 퀴어에 대한 지지나 한마디 언급이라도 보냈다면 이 부정적인 여론이 지금과 다른 톤으로 나왔을까. 해당 노래의 뮤직비디오에서 장애와 비장애의 신체를 대치하면서 불행과 행복으로 갈라 쳐내는 연출이 주는 불편함은 지울 수 없겠지만…… 아무튼 비판 여론의 강도를 보면서 '한국의 퀴어가 성소수자로서나 사회적으로나 쥐는 제도

와 인정이 없긴 하구나'라는 생각도 들었죠. 자신을 성소수자로서 사회에 설명하고 존재를 인정받을 수 있는 제도가 있었더라면 이렇게 도둑맞은 기분이 들지 않았을지도 모르겠다 싶고요. '퀴어'를 전용하고 전유할 때, 그것을 표현의 자유로 용인하고 인정할 수 있으려면 먼저 어떤 것이 보장되어야 하는가를 생각하게 됐어요.

이 주제와 관련해서 리타 님이 글을 하나 쓰셨죠. 그 글에서 동의하는 지점은 타임라인에서 곡에 관해 지적하던 '가난한 상상력'이 아이유에게만 향하는 것에 대한 비판이었어요. 당사자만이 사회적 소수성을 재현한다면 재현의 빈곤을 재생산할 수밖에 없죠. 그런 점에서 리타 님의 문장 중 "우린 아주 많은 수의 장애 재현을 통해서만 정형화된 장애 재현을 박살 낼 수 있다"라는 부분에 밑줄을 그었죠. 더불어 주류 문화의 슈퍼스타도 사회적 소수성에 대한 감수성을 얼마든지 가질 수 있다는 내용도요. 아이유가 본인의 작업을 소개하는 글에서 "대혐오의 시대"를 이야기하는 부분은 본인을 혐오의 당사자로 두고 있음을 가늠하게 하죠. 이 "혐오"는 다분히 본인이 겪은 실질적인 경험에 바탕하고 있겠고, 해당 곡의 뮤직비디오에서 자신을 혐오의 대상으로 설정했기에 장애 모델을 취한 건 아닌가 싶어요. 자신이 혐오의 대상임을 호소하기 위해 군이 장애의 요소를 가져오는 방식이 장식적이라고 비판하기 전에, 아이유 본인을 설명할 언어가 빈곤한 건 아닐까 생각했어요. 한쪽에서는 크레디트는커녕 맥락에 관한 언급도 없이 특정 문장 "Love wins all"을 사용하고, 다른 한쪽에서는 과도하게 적대하는 이 상황에서도 우리가 지금 재현의 결핍과 빈곤을 공유하고 있다는 공통 심리를 좀 곱씹었죠.

하지만 이게 나란히 연결된 감정일까. 분명한 건 재현의 빈곤이라는 공통성이 서로 연결되지 않는다고 느껴지는 점인데. 오히려 연대의 부재가 재현의 빈곤으로 이어진 것은 아닌가 했죠. 아니면 이 상황은 연대의 부재보다는 빈곤으로서의 연대일까? 연대라고 부르는 건 많이 짓궂어 보이지만요. 조금 김빠지는 점은 이렇게 문제 삼는 중에도 이 노래는 몇 주 동안 차트 상위권에 올랐다는 사실이죠. 쿨타임 조금 갖고(웃음)……. 당시 혼인평등운동을 하는 동료들이 수년 전 만든 "Love wins all" 배지를 '아이유 굿즈'라고 내걸면서 키득거리던 기억이 나네요. 전국장애인차별철폐연대는 「전장연 만평」에서 "장애인 인권에 대한 사회적 관심을 확장하고, 다양한 사회적 소수자의 존재들은 예술 콘텐츠에서 어떻게 다루어야 하는지에 대해서 시민분들과 아이유 님과 함께 고민하고 싶습니다"⇒⇒라고 제안했죠.

다시 《Bench Side》로 돌아와서 리타 님의 우려에 제 생각을 조금만 더 보태볼게요. 전시 기획자들이 직접 언급한 지점은 아니지만, 이 전시의 비평에서 리타 님과 비슷한 생각을 끌어낼 수 있다고 생각해요. 《Bench Side》에는 게이 작가도 있고, 헤테로섹슈얼 여성 작가도 있잖아요. 저는 이 지점에서 전시가 '운동장의 안이든 밖이든 모두 퀴어다'라는 인상을 받도록 유혹하는 점에 관한 반감이 들었어

⇒ 이연숙, 「뜨거운 감자, 아이유 'Love wins all'을 보는 새로운 시선」, 『코스모폴리탄』, 2024, https://www.cosmopolitan.co.kr/article/84606, 2024년 6월 24일 접속.
⇒⇒ 전국장애인차별철폐연대, 「[전장연 만평]The real "Love Wins All"；아이유, 유애나, 그리고 함께 하는 시민 여러분께」, 전국장애인차별철폐연대, 2024, https://sadd.or.kr/data/?idx=17785527&bmode=view, 2024년 6월 24일 접속.

요. 물론 이 유혹은 전시가 전적으로 의도한 사항은 아닐 테고, 제가 주관적으로 느낀 감정일지도 몰라요. 더구나 이 반감은 '당신은 퀴어가 아니지 않나?'라는 의심에서 오는 것도 아니고요. 다만 '퀴어'라는 단어가 "좋은 게 좋은 것" 식으로 두루뭉술하게 지나가는 지점을 짚을 필요가 있다는 거죠.

예를 들면 이런 거예요. 활동가로 지내다 보면 성소수자를 지지하는 사람을 많이 만나요. 성소수자를 지지하면서 자신들을 앨라이^{ally}라 밝히기도 하고, 스스로 퀴어로 정체화하기도 하고요. 개중에 자신의 이성애 가족관계를 얘기하면서 "아, 이거 퀴어한 거 아니에요?" 식으로 웃으면서 얘기하는 경우가 있어요. 그럴 때 저는 당장 대꾸하기에 앞서 멈칫하는데요, 물론 현실의 모든 관계를 이성애적 규범 안에 정상적으로 맞출 수는 없겠지만, 어쨌거나 그런 이상한 관계도 제도적인 위계에 예속되어 있잖아요. 그러니까 정상가족 프레임을 초과하는 듯한 이성애 가족의 상황을 '넓은 의미의 퀴어'로 부른다고 했을 때 '이게 균등한 경험일까? 같은 위상의 경험일까?' 같은 반감이 드는 거죠. 그렇다고 '반감'이라고만 단정하고 싶지는 않은 불편한 마음. 이 전시에서도 '벤치사이드' 안팎에서의 불화나 경합의 관계, 그 안에서의 위계가 좀더 세심하고도 비판적으로 들어가야 하지 않았을까, 설령 그것이 한시적이었을지라도…… 하는 생각이 들었어요.

당연히 여기서 얘기를 끝낸다면 이성애와 퀴어를 분리해서 당사자와 비당사자를 가르는 도식을 반복하고 말 거예요. 실은 성소수자, 퀴어, 호모, 트랜스젠더 등등을 막론하고 커뮤니티나 공동체로 이

야기하는 시도 역시 내부의 위계나 불화를 고려하지 않는다면 미적인 레토릭에 그치고 말겠죠. 이 차이가 그냥 가려져버리면 '퀴어' 자체가 계속 우려해온 것처럼 아름답게 그려지는 장식이나 주문 정도로만 다뤄지게 될 것 같아요. 아니면 퀴어라는 키워드가, 즉 퀴어 비평이나 예술이라는 범주가 계속해서 안으로만 수렴하거나 순환적으로 닫아거는 울타리로 설명되는 데 그칠 거고요. 이런 식의 설명은 퀴어 비평의 실천과 거리를 두고 말하는 식자들로부터 종종 접했어요. 퀴어 미술이 현실에서는 많은 경우 성소수자가 자기 전형성을 그려온 것 아니냐, 하는 이야기를 지나가는 촌평처럼 말하는 거죠. 그렇다고 이렇게 퀴어를 닫아거는 태도에 각을 잡고 따져 묻는 일도 좀 구차스럽지 않나 싶고요. 이런 면구함을 느끼게 만드는 식자들의 치사한 태도가 계속 저를 긁었음을 한번은 이야기하고 싶었습니다(웃음).

리타

지금 제가 아무런 결론 없이 계속 생각만 하고 있는데…… 어쨌든지 '퀴어'가 최소한 나한테는 정치적인 개념이 맞구나 싶은 거예요. 그러니까 '퀴어'라는 단어가 미술관에서 안전한 방식으로 쓰일 때, 그러니까 전혀 급진적이지 않은 방식으로 쓰일 때, 의문이 생겨요. 처음에 이 단어가 고안됐을 때는 분명히 어떤 불화를, 동시에 그럼에도 모일 수 있는 어떤 종류의 연대하는 상상력을 불러일으키는 개념으로 등장했을 텐데. 지금 제가 그 개념으로 돌아가자고 말하는 건 아니고요. 퀴어에서 그런 정치성을 싹 빼놓고 얘기한다면 우리에게 무엇이 남는지를 묻고 싶어요. "아름답게 그려지는 장식이나 주문"으

로도 누군가에는 충분할까? 이어서 듀킴 작가 이야기를 좀더 해주신
다면 어떨까요?

웅

어쨌든 듀킴 작가는 본인의 취향과 담론 들을 연결하고, 미적 모티프
를 정합적으로 잘 맞춰낸다고 생각해요. 그러나 완결성이라는 점 자
체에 비평적으로 개입할 지점도 있어요. '지금 이 작업이 담론적으로
깔끔하게 봉합되어버리고 있지는 않을까?' 싶거든요. 한편으로 듀
킴 작가의 작업에서 희생양이자 부활한 아이돌로서의 주체가 아닌,
타인의 자리는 어디에 있는가 하는 물음표도 생기고요. 타인은 그냥
관객인가? 관전 플레이의 주체인가? 혹은 (그의 작업이) 당신을 해방
시키고 주목받는 대상이 되도록 재생산하는 것인가?
　　장식이나 주문이 될 수 있는 퀴어라는 소재를 관계성으로 확
장해나가는 작업을 좀더 보충하면 어떨까 해요. BDSM 성향을 작업
으로 창안해가는 중인, 강우솔 작가에게로 연결해볼게요. 이분이 전
시 기간 중에 진행한 퍼포먼스 이야기인데요. 게이 데이트 앱 '잭디
Jack'D'에 작업 홍보를 했더라고요. 이태원을 돌아다니면서 전시 관
련 찌라시도 나눠주고, 퍼포먼스 이벤트 홍보를 한 거죠. 관객이 작
가의 몸에 낙서나 다른 접촉을 하는 일을 미션처럼 걸었던 내용이
있고요. 전시 기간 중 2900원을 내면 전시했던 사진을 쪼개서 주는
〈당신의 지지는 공짜로 이루어지지 않는다〉라는 이벤트도 진행했
죠. 이런 형식은 BDSM 안에서 상대에게 미션을 주는 문법을 역전
시켜서 활용하는 거잖아요. 지배적 위치의 '돔dominant' 역할을 관객

에게 부여하지만, 정작 관객은 피지배 위치의 '섭submissive'으로서 작가에게 미션을 받고서야 그를 대상화할 수 있음을 보여주었죠. 특정한 섹스 성향에 관한 직접적인 이미지보다, 이런 식의 조형적 전유나 무대화의 실천 들을 좀더 밀어보면 좋겠어요. 저는 소위 '퀴어 미술'이라는 범주든 예술 실천이든, 완결된 형식이나 합의된 의미를 재확인하는 장을 넘어서 울타리 너머까지 개입하는 시도를 기대하게 돼요. 뭐랄까, 미술 현장도 커뮤니티가 되지 못할 이유는 없잖아요. 그곳이 동류의 사람들이 모이는 친밀함의 장소라는 한계를 인정하면서도 '당신과 나는 다르다'는 점을 계속해서 확인하고 불화하는 장, 그 파열음을 형식으로 만들 수 있는 장으로서 미술인이나 제도 외에도 퀴어 성원이 참여하고 같이 감각하며 고민할 수 있으면 좋겠다는 거죠. 말이 쉬운가요(웃음).

퀴어 관계성과 공동체성을 조형의 문법으로 고안해내는 시도들이 꼭 퀴어 섹스에만 국한하지는 않는 문제잖아요. 해서 소마미술관에서 열린 전시 《flop: 규칙과 반칙의 변증법》(2023)으로 넘어갈게요. 하상현 작가의 〈Overcross〉는 대학교 졸업 전시에 낸 작품을 9년 만에 다시 새롭게 만든 것으로 알아요. 이 작품에서는 두 퍼포머가 대결 구도를 취하면서, 한쪽은 권투 글러브를 끼고 다른 한쪽은 펜싱의 복장을 착용한 채 창을 들고 대치해요. 이들이 각자의 규칙에 따라 대련하는 과정에서 생기는 접촉과 긴장으로부터 성애적인 뉘앙스가 느껴지죠. 이들이 서로 다른 종목의 질서를 취하고 있더라도 여전히 두 퍼포머가 훈련된 시스젠더 남성이라는 점에서는 어느 정도 동등함을 느낄 수 있죠. 각 퍼포머가 취하는 시합 장르가 다르다

하상현, 〈Overcross〉, 2014/2023, 퍼포먼스, 약 30분. © 하상현

고 해도, 이겨야 한다는 확실한 목적이 있고요. 그들 나름으로 상대의 다른 장비와 몸짓에 반응하고, 저마다의 기술로 응대하죠.

관객은 상이한 몸들이 겨루지만 적대하지는 않는 현장을 숨죽이면서 봐요. 여기서 재미있는 점은 심판의 존재였어요. 제가 본 퍼포먼스에서는 큐레이터인 권태현 씨가 심판을 맡았는데, 이 대련 현장에서 심판은 어떤 기준으로 점수 혹은 주의를 주고 승패를 결정하는지 궁금하더라고요. 서로 다른 종목의 질서에 위계를 분배하고 점수를 매기는 심판자의 규칙을 좀더 비약한다면, 미술상에서 작가들을 심사하는 장면이 떠오르기도 해요. 여기서 선수와 심판, 관객이 모두 수긍할 수 있는 기준은 무엇일까 또 궁금해하면서…… 누구보다 주관적이고 분열적인 역할은 심판이 아닌가 생각해보았죠.

이 퍼포먼스에서는 선수들을 한층 다양한 구성으로 대치시킬 수 있을 것 같아요. 게임의 규칙에 여러 변주를 주고, 경기 자체의 승패보다 경기 규칙의 갱신을 지속하고, 그 과정에서 규칙을 정하는 협상 그리고 불화를 시각화하는 무대를 생각할 수 있겠죠. 하상현 작가의 퍼포먼스를 보고 전시 동선을 따라가다 보니 홍민키 작가의 〈Sweaty Balls〉가 나왔는데요. 2부에서 이야기한 바로 그 작업이에요. 이 두 작업을 가까이 놓고 적극적인 감상을 밀어붙여본다면, '퀴어 작가'로 통틀어지지만 서로 다른 세대의 작가들을 어떻게 함께 배치할지 상상할 수 있어요.

제가 기억하기로는 1980년대, 1990년대, 이르면 2000년대생 작가들과 이전의 작가들을 조우시킨 전시가 하나 있었어요. 2020년에 탈영역 우정국에서 진행했던 《작은 불화》 전시예요. 박

진희 총괄 기획자가 한국의 이규식 큐레이터를 비롯해 홍콩, 싱가폴, 필리핀의 기획자들과 함께 서로 아시아 퀴어 작가들을 추천하고 모아서 전시를 열었어요. 개인적으로는 1층에 최장원 작가와 김두진 작가의 작업을 나란히 둔 풍경이 인상적이었어요. 최장원 작가가 너무도 가벼운 장식들로 제단을 만들어놓고, 김두진 작가는 3D 디지털 페인팅으로 동물의 머리뼈를 잔뜩 그려서 조각상의 모습을 구현해놓았죠. 죽음과 삶, 이승과 저승을 매개하는 조각상과 제단의 의미가 한 공간에서 공명했다고도 볼 수 있어요.

아쉬운 건 다른 참여 작가들은 2020년에 새로 제작한 작품들을 선보인 데 반해, 김두진 작가의 작업은 2016-2017년에 제작한 것이라는 점이었어요. 다른 작가보다 한층 연배가 있는 작가를 섭외하면서 어떤 기 싸움이 있었을지, 어떤 소통이 있었을지 궁금했는데, 기획할 때 작가의 위치가 어떤 영향을 줬을지도 생각했어요. 요는 김두진 작가가 전시에 참여할 때, 다른 작가의 작업에 기존 작업의 방법론을 적극적으로 개입하면서 불화를 일으켰다면 어땠을지에 대한 아쉬움이 남는다는 거죠.

리타
'불화'라는 말을 또 덥석 물게 되네요. 여기서 여성 성소수자 내부의 긴장을 말하고 싶어요. 다시 〈사이렌〉을 예로 들어볼게요. 이 프로그램 시청자의 두 부류를 여성 성소수자 전시를 관람하는 두 부류에 대입해서 생각해도 좋을 듯해요. 한편으로 〈사이렌〉은 '랟펨'[래디컬 페미니스트]이 엄청 좋아하는 프로그램이에요. 그들에게는 강한

여성 신체에 대한 숭배가 있거든요. 머리 짧은 여성들이 나와서 화장도 안 하고 운동만 하니까, 멋있잖아요. 그래서 랟펨들이 이 프로그램을 엄청 '칭찬'해요. 또 다른 한편으로는 저의 지인, 여성애자들이 환호하는 거예요. 왜냐하면 머리 짧은 여자들이…… 사실상 랟펨이랑 똑같은 이유죠(웃음). 두 부류 다 〈사이렌〉이라는 거대 토네이도에 휩쓸려가면서 결국에는 뒤섞이는 거죠. 앞서 말했듯 레즈비언 재현의 부족은 곧 여성 재현의 부족과 연결되고, 그러다 보니 함께 "레즈비언 재현이 부족하다!"고 외치던 그 동지가 알고 보니 랟펨이기도 한 거예요(웃음). 여기서 퀴어, 성소수자, 레즈비언 같은 단어를 섬세하게 골라야 할 필요를 느껴요. 우선 랟펨은 퀴어라는 용어 자체를 좋아하지 않겠죠. 거기엔 '남자'도 포함되어 있을 테니까요.

우리가 보통 쉽게 "여성 퀴어만 다루는 전시가 없다"고 말하는데, 사실 이렇게 "여성 퀴어만"이라는 조건이 달렸을 때 가장 부응하기 쉬운 쪽이 랟펨의 판이거든요. 지금 한국 여성 미술이라는 장소를 그려볼 수 있다면 분명 랟펨과 레즈비언과 여성 퀴어가 모두 그냥 섞여 있는, 그런 난잡한 형국일 거예요. 그들이 몇 없는 여성 재현에 대해서 똑같이 결핍 이야기를 하니까, 피아 식별이 불가능해지죠. 꼭 피아 식별을 해야 하는가? 물론 이 질문만이 중요한 건 아니지만 저는 '할 수 있다면 해야 한다'고 생각해요. 저는 아무래도 절대적인 재현의 양보다 저희 편 소속을 늘리는 게 더 중요하거든요(웃음). 앞에서 계속 말했다시피 여성 퀴어 재현은 일단 양 자체가 없는데, 없는 양에 대해서조차 그 출처를 계속 의심할 수밖에 없는 상황이에요. 흥미로운 상호 오염이라고도 할 수 있지만, 의심 자체는 지속하기 피곤

한 일이죠.

또 '불화'라는 주제 안에서, 여성 퀴어 재현에 섹슈얼리티가 빠진 경향성을 말하고 싶어요. 여기서 '섹슈얼리티'는 에로스나 폭력이라고 말해야 할까요. 앞서 언급한 야광 컬렉티브나 차연서, 팀 우프의 잡지 『Without frame!』이 각자의 방식으로 삶과 죽음, 에로티시즘과 폭력성, 트라우마와 애도를 다루고 있고, 또 그래서 제가 계속해서 이를 언급하는 것이지만…… 시각예술 바깥에서는 또 어떤 시도가 이루어지고 있는지 질문하게 돼요. 2016년 '메갈(메르스 갤러리) 사태'와 이어진 '강남역 살인사건'과 시위, '미투 운동'을 기점으로 여성·소수자에 대한 폭력과 그에 대한 반성이 빠르게, 대량으로 이뤄졌잖아요. 저는 그 과정에서 여성·소수자가 스스로를 표현하는 방식에서조차 굉장히 눈치를 보게 된 것 아닌가 생각해요. 물론 눈치를 안 볼 수는 없겠지만…… 물론 많은 여성이 여전히 자기 검열, 혹은 결벽증에 시달린다는 점도 큰 이유겠죠.

이를테면 제 머릿속에 보지파티의 기획으로 '보지풀빵'이 처음 퀴어 퍼레이드에 등장했던 2015년이 떠오르는데요. 당시 레즈비언 커뮤니티에서 파티 기획자들이 "보지"라는 단어를 공적으로 내뱉었다는 이유로 "남자가 아니냐"고 몰아세워진 기억이 있거든요. 그때 섹슈얼리티라는 주제 자체가 사실 여성 퀴어 내부의 분열과 불화를 촉발하지 않는가…… 그런 생각을 했습니다. 최근에는 좀 더 눈에 자주 띄지만, 여성 퀴어의 자기(성적)표현은 너무 오래도록 남들의 시선뿐 아니라 우리 자신에게도 받아들여질 만한 수위의 것이어야 했어요. 사실은 아무거나 시도해도 괜찮은 중간 지대가 필요하거든요.

웅

퀴어 신체가 이미 흔한 대상처럼 치부되거나 아니면 거북한 대상이 되어버린 걸까요? 그런 점에서 퀴어를 '시대착오적'이라고 말하는 건 숙명적이면서도 동시에 게으른 진단은 아닐까 계속 생각하게 돼요.

성애의 경험 또는 성애적 몸이 부재하거나 아예 과잉 성애화됐다고 진단한다면, 리타 님이 말씀하신 "중간 지대"를 찾는 게 중요하겠죠. 한편으로는 우리가 부당하게 느끼는 부재와 과잉 그리고 성애의 양단에서도 '표현의 가능성은 있지 않을까' 하는 희망을 계속 품게 돼요. 예를 들어서 우리는 검열이나 부정의 재현 조건 속에서 퀴어 신체가 부재한다고 이야기하지만, '부재로서의 퀴어 신체'를 이야기하는 경우도 있거든. 최근에는 임철민 감독의 〈야광〉(2018)을 심도 있게 다룬 장한길 비평가의 글 「부재를 스크리닝하기: 임철민의 〈야광〉」⇓을 인상적으로 읽었어요. SeMA-하나 평론상을 받은 글이기도 한데, 이 비평은 과거의 게이들이 크루징 장소인 극장에서 가진 '퀴어 섹스의 시간'을 경험하지 못한 이가 어떻게 영상 언어를 바탕으로 빈 지대를 그려내는지 설명해요. 그가 읽어낸 〈야광〉의 방식은 앞서 잠깐 언급한 홍민키의 〈낙원〉과는 다른 접근이에요. 홍민키가 이 시대를 살았던 생존자를 찾아가서 이야기를 듣고 사물에 얼굴 대신 목소리를 입히며 인물을 누락한 극장과 인물의 자리를 의도적으로 포갰다면, 장한길 비평가는 임철민 감독이 오늘날 남은 크루

⇒ 장한길, 「부재를 스크리닝하기: 임철민의 〈야광〉」, 세마코랄, 2024, http://semacoral.org/features/hangiljang-screening-the-absence, 2024년 6월 25일 접속.

징 장소는 과거와 다르고 어떤 시도를 해도 닿을 수 없음을 전제하면서 '도달 불가능성'을 바탕 삼아 그 시절의 감각을 산란과 반복의 방식으로 남겨둔다고 분석해요.

그의 비평이 감각적으로 포착했다고 생각하는 지점은 (과거) 극장에서 크루징을 할 때 상영 중인 영화에 집중하지 않는다고 해도 화면의 빛에 의존하면서 극장의 어둠 속에서 주변의 분위기와 얼굴들을 좁은 시야로 더듬는 경험과, 경험하지 못한 과거의 시간을 지금 주어진 조건에서 더듬어내는 재현의 필사적인 시도를 포개어내는 지점이었어요. 〈야광〉은 볼 수 없는 것을 보여주지만, 그것을 충실히 유추하는 동시에 피할 수 없는 틈새와 미끄러짐까지도 의식하고 시각적인 형식으로 고안한다는 거죠. 여기서 장한길 비평가는 메리 앤 허슈의 '포스트 메모리post memory' 개념을 가져오기도 하는데요. 간략하게 이야기하면 이는 공동체가 겪은 문화적이거나 트라우마적인 사건을 경험하지 않은 이후 세대가 매체를 통해 이전 세대의 경험을 지각하고, 상상을 투사하여 과거를 재구성하는 것이죠. 한편으로는 '극장에서의 크루징'이 한 공간에 비슷한 지향 또는 욕망을 가진 이들이 모이는 장소와 그곳에서 일어나는 만남을 전제했다면, 동시대의 관객은 직접 경험하지 못한 기억을 어떤 조건에서 재현하고 감상할 수 있을지, 아니면 다르게 접근하여 당시 '이쪽' 또는 '이반'으로 불렸던 성소수자의 습속이 익숙하지 않은 지금의 퀴어는 어떻게 이러한 세대적 거리를 의식하면서 기억하는지, 또 이런 혼재를 미술 작가는 어떻게 담아내는지도 고려할 수 있겠죠.

부재를 감각하는 작업에 대해서는 다양한 접근 방식과 형식을

가져와 비교할 수 있을 듯해요. 여기서 떠오른 작품은 성적소수문화
인권연대 연분홍치마가 제작하고 김일란, 홍지유가 연출한 〈두 개의
문〉(2012)과 김일란, 이혁상이 연출한 〈공동정범〉(2018)이에요. 두
작품 모두 2009년 용산참사를 주제와 소재로 삼은 다큐멘터리 영화
예요. 전작은 뉴스와 재판 기록 및 인터뷰를 통해 치열하게 사건을
거슬러가며 그 원인과 책임의 공백을 분석하고 파헤쳐요. 반면 2018
년도 작업은 투쟁 과정 중 참사의 시시비비와 책임 소재를 묻다가 생
존자들의 관계가 틀어져버리고 적대하게 된 시점에서 생존자들을
만나고 다시 한자리에 불러내죠.

처절한 작업인 만큼 촬영 대상과의 차가운 거리를 요구했을 테
고 동시에 뜨거운 연결의 감각을 품어야 했을, 어려운 작업이었으리
라 생각해요. 어떤 점에서는 사안에 대한 윤리적 책임까지 끌어안은
작업일 거예요. 두 작품 모두 사건의 공백과 부재에 접근하는데, 이
를 섣부르게 봉합하거나 의미 부여하기보다 불화를 직시하고 피하
지 않는 중요한 태도를 보였어요. 연분홍치마는 자신들이 페미니즘
을 표방하면서 작업하는 이들이라고 말해왔거든요. 위의 두 작업은
퀴어 부정성의 태도로써 봉합이 지극히 어려운 사안에 참여한 시도
로도 의미를 부여할 수 있어요.

부재를 감각하는 또 다른 시도로는 새훈 감독의 다큐멘터리
〈귀귀퀴퀴〉(2022)를 얘기할 수 있어요. 소위 '퀴어'라고 묶이는 집단
안에서도 정체성에 대한 이해나 사용, 인권에 대한 이해나 취향 등이
저마다 다르며 합의가 어렵다는 것을 시각적으로 전면화하는 작품
이에요. 소재에서 소재로 이어지는 재잘거림, 서로 다른 성별 정체성

과 성적 지향성, 상이한 나이와 집단에 걸친 이들이 갖는 다른 입장과 문장이 화면 여기저기 등장하고 겹쳐지는 장면들은 뭘랄까……임철민 감독이 가리키던 '경험하지 못한 시간에 대한 기억'으로서의 포스트 메모리와는 다른, 생애와 시간이 포개지는 현실을 보여주죠. 이 작품은 동시대 퀴어라 할지라도 규범과 습속에 불화하거나 동일시하는 양상이 각자 다르고, 또 동시대의 정체성과 성적 지향의 단어도 합의된 내용으로만 이해되거나 쓰이지 않는다는 사실을 보여줘요. 무엇보다 문자 자막과 화면 설명에 공을 들인 흔적이 역력해요. 의견을 말하고 대화에 참여하는 이들을 배제하지 않으려는 윤리적인 태도를 보여준다는 점에서 형식과 윤리가 어떻게 조우할 수 있는가 숙고할 수 있는 좋은 예시이기도 하죠.

그러면서 다시 물을 대고 싶은 사례는 앞서 얘기한《Bony》입니다. 최하늘 작가가 전시를 기획한 배경에는 앞서 말한 '미끄러짐'과 '불화'를 느끼는 퀴어 신체, 어쩌면 과잉 성애화된 게이 남성의 섹슈얼리티를 조형하는 이들을 모아서 보여주려던 의도가 큰 것 같아요. 이 전시는 조각과 회화 같은 순수예술의 문법으로 어떻게 퀴어의 신체성을 이야기할 수 있는가 제시해요. 저는 전시에 참여한 조이솝과 이동현, 임창곤, 윤정의 등의 작가가 보여주는 취약하고 얄팍한 신체, 단단하고 아름다운 몸을 까뒤집은 듯한 신체들을 보면서 2018년에 대다수가 게이인 일군의 퀴어 작가(듀킴, 박진희, 양승욱, 유성원)가 모여 기획한《동성캉캉》을 교차해 적극적으로 읽어야 한다고 생각했어요.

《동성캉캉》은 지금 퀴어들이 크루징하는 장소와 행위성을 조

명하는 전시잖아요. 여기에 《Bony》처럼 퀴어 신체에 관한 조형적인 탐구가 개입한다면, 혹은 앞서 말한 불화와 공백의 감각을 개입시킬 수 있다면, 개인으로서의 퀴어 신체와 더불어 퀴어라는 일군의 이질적인 성원과 몸 그리고 경험과 생각을 펼쳐낼 수 있지 않을까 하는 아이디어가 생겼죠. 여기에 유성원 작가의 섹스에 대한 두텁고도 감춤 없는 이야기와, 돌기민 작가의 소설 『보행 연습』(2022)처럼 비인간 생명체가 데이트 앱과 번개 문화에 적응하면서 인간의 모습으로 몸을 바꿔가며 사람을 만나고 또 잡아먹는 SF적 서사를 포개어내는 시도는, 동시대 퀴어의 존재론과 그에 대한 해석과 상상을 확장할 실마리를 줘요.

그리고 논쟁적인 화두들이 던져져요. 퀴어가 거쳐오거나 갖지 못한 시간에 대해서는 담론적이거나 조형적인, 일종의 추상적인 접근이 있어요. 또 다른 한편에서는 현장에서의 참여관찰자로서 (지난 시간의) 구체적인 서사와 생애를 대하는 태도가 있고요. 이 두 가지 태도 간의 경합이나 긴장이 있거든요. 한편에서는 미술의 언어로 퀴어의 몸을 조형하거나 이론으로써 퀴어를 설명하려 하지만, 다른 편에서는 그처럼 몸을 설명하고 조형하려면 이미 고안된 해외의 이론이나 조형 언어로 추상화하기 전에 현장에 대한 충실한 접근부터 고려해야 한다고 말하죠.

리타

이론과 현장 중에서 뭐가 더 우선이고 먼저라는 식으로 줄을 세울 수는 없어요. 다만 저는 해외에서 수입한 이론을 가져다가 여기의 삶에

2019.7.10
—7.28

opening reception
7.10(수) 18-20시

아트비앤
화—금 12-19시
토—일 12-18시

서울시 종로구 삼청로
22-31, 2층

artbn
12:00-19:00 tue—fri
12:00-18:00 sat—sun

2F samcheong-ro 22-31,
jongno-gu, seoul, korea

듀킴
박진희
양승욱
유성원

dew kim
jinhee park
seungwook yang
sungwon yoo

동성캉캉
can-can boys

artbn

《동성캉캉》 전시 포스터, 듀킴·박진희·양승욱·유성원 참여, 아트비앤artbn,
2019년 7월 10일–2日일. 포스터디자인: 박도환

일방적으로 대입하려는 해석에 거부감이 있어요. 그런데 반대로 '내가 여기에 속해 있으니까 내가 제일 잘 안다'는 당사자 중심주의적인 태도도 받아들이기 힘들고요. 그런데 어느 한쪽에 경도되지 않고 균형을 잡는 게 참 힘들죠.

웅

한국에서는 해외의 퀴어 담론을 수입해서 체화하던 시기가 있고, 퀴어와 이반이 조우하고 토착화되면서 특수한 문화를 만들어온 시기가 있어요. 이런 과정은 해외에서 먼저 앞선 제도 운동이 있었다고 해도 우리가 그것을 똑같이 되풀이할 수 없음을 뜻하죠. 한편 해외의 사례에서도 우리가 모르거나 놓쳤을 역동, 지금도 진행 중일 불화와 경합 들이 있을 거예요. 계속해서 균형을 잡아야 할 거고요.

성소수자 인권운동과 퀴어 정치의 관점에서는 제도를 둘러싼 채 우리도 기존 권리를 누릴 수 있어야 한다는 주장이 있고, 그 다른 편에 제도를 구성하는 규범과 사회 구조 자체를 바꿔야 한다는 주장이 있죠. 또 다른 경향으로는 최근 성소수자 운동에 기업이 후원하는 경우 등을 생각할 수 있어요. 풀뿌리로 자원을 확보하는 일에 한계가 있는 상황에서 기업의 경제적 지원은 운동을 확장해가는 데 중요한 자원이 되지만, 동시에 운동이 시장 자본에 잠식되는 것은 아닌가 하는 우려가 있죠. 후원에 의존하다 보면 기업의 비윤리적 문제에 대해서는 문제를 제기할 수 없는 상황이 되지 않을까 하는 걱정도 있고요.

저는 활동가로서든 비평가로서든 둘 사이의 균형을 잡으려고 노력하지만, 그러려면 퀴어 성원이 어떤 상황과 위상에 놓여 있는지

꾸준히 조망하는 태도가 필요해요. 앞서 언급한 두 사례의 논리가 서로 적대적이고 극단적으로 보이더라도, 또 양쪽의 실천이 현실에서는 서로 비판적일지언정 긴밀하게 연결되어 있거든요. 제도에 편승하려는 열망을 부정할 수 없다고 하더라도, 제도가 배제해온 이들이 사회적 성원으로 인정받는 과정에서 제도의 수정은 피할 수 없을 거예요. 더불어 운동에 자본이 필요하다고 할 때, 운동은 기업과 관계를 맺고 협상의 주도권을 가지면서 기업의 변화를 요구하고, 일터의 노동자 권리와 윤리적 경영에 대한 가이드를 제안하며 변화를 요구할 수도 있고요. 물론 매끄러운 문장 뒤에선 지난한 싸움과 갈등이 피로를 누적시키지만, 피할 수 없어요.

이런 상황이 지금의 퀴어가 어떤 위상에 놓여 있는가를 보여줘요. 그리고 퀴어가 어떤 모습으로 출현하는지도 보게 되고요. 한편에서는 헐벗은 채로 본인을 드러내는 이들이 있다면, 다른 한편에서는 커밍아웃하지 않은 채 제도에 편승하면서 살아가는 이들이 있어요. 체념 속에서 수치와 능욕도 불사하는 이들의 다른 편에는 사안의 경중을 막론하고 문제를 제기하며 비판하는 이들이 있고요. "너는 호모 아니냐"고 의심받고 괴롭힘을 당하는 일터와 학교의 사례가 넘치지만, 한편으로는 '당사자성'을 이야기해도 항상 '가짜 난민'으로 의심부터 받는 퀴어 난민의 존재가 있죠. 각기 다른 상황에서 다른 이해와 지향점을 가진 이들이 어떻게 만나는가, 또 저변에서 사람이 만나는 일 자체가 어떻게 재현되는가를 이야기해야겠죠.

리타

남웅 님이 말씀하신 "저변에서 사람이 만나는 일 자체가 어떻게 재현되는가"의 문제는, 사실 '하위문화나 커뮤니티의 언어가 어떻게 미술관으로 들어오는가'라는 문제와도 이어지는 것 같아요.

문상훈 작가의 2020년 전시 《넌 이 전시를 못 보겠지만 Wish you were coming here》 같은 경우는 티지넷부터 '레볼루션'까지, 국내 레즈비언 커뮤니티의 익명 게시판에서 벌어지는 '전 애인 소환 의식 전통'(!)을 출발점으로 삼거든요. 이 소환 의식은 익명 게시판에서 이니셜로 애인들의 이름을 부르며 "돌아왔으면 좋겠다"고 기원하는 장문의 편지글을 남기는 거예요. 레즈비언 특유의 후회, 한, 체념의 정서가 장문의 편지글 안에 다 들어가 있다고 해야 할까요. 그런데 이처럼 레즈비언의 특수한 감수성을 다루는 작업을 '미술 전시'라는 보편적인 언어로 번역하려는 시도가 그저 그 자체로 중요하다고 말할 수도 있고, 혹은 커뮤니티에서 채굴할 수 있는 날것의 언어를 자신의 작품으로 사유화하려고 하는 것 아니냐고 말할 수도 있잖아요. 마찬가지로 저도 그런 혐의를 받을 수 있고요. 그래서 항상 딱 잘라 말하기 어려운, 애매한 지점이 발생해요.

《Bony》 이야기를 이어서 해볼게요. 통상 많은 게이가 자신의 신체를 사물로서 아름답게 가꾸는 일에 몰두하잖아요. 저는 《Bony》가 이런 문화적 관행이 곧 자신을 조각화하는, 즉 작품화하는 실천이나 수행과 마찬가지라는 가정에서 출발한 전시라고 봤거든요. 그래서 게이 문화의 특수성을 시각·물질 매체로 매개 삼아 보편적인 차원에서 이야기하고자 시도한 게 아닐까. 저는 이렇게 이해하고 있어

요. 근데 이제는 그 특수성이 게이들만의 것으로 국한하기 어려워졌다는 생각도 들거든요. 거의 자기 학대에 가까운 이런 신체 단련이 이제는 그냥 동시대에 적응하기 위해 살아가는, 신자유주의 주체의 형상이 되어버렸다는 생각이 들어요. 이런 맥락에서 봤을 때《Bony》는 게이들의 부족적 특수성에 관한 전시이기도 하지만, 동시대에는 한 개인의 주체로서의 자율성이 가능한가를 질문하는 전시 같아요.

웅

리타 님의 의견에 말을 조금 보태면,《Bony》전시는 '가꾸는 노력'이 부지기수인 커뮤니티에서 가꾸고 드러내는 행위가 얼마나 큰 결핍과 허상을 바탕으로 이뤄졌는가를 보여줘요. 그걸 예쁘지 않은 방식들로 보여냈고요.

《Bony》를 진행하는 비슷한 시기에 최하늘 작가는 개인전《벌키》를 열었죠.《Bony》가 일종의 '개말라'라는, 게이 커뮤니티의 체형 분류군 중 굉장히 마른 몸을 가리킨다면,《벌키》에서는 이른바 '건장근' 정도 되는, 게이 커뮤니티에서 주로 선호하는 건장한 근육의 몸을 둘러싼 단련과 관리, 자의식과 전시 욕구, 소비의 방식을 골고루 보여내고자 한 것 같아요.《Bony》가 퀴어 신체의 조형성 혹은 신체를 퀴어적으로 조형하는 공정을 조명하면서 관계 지향적이고 대상화된 신체, 또 외로움과 친밀함의 감정을 두루 보인다면《벌키》는 리타 님이 얘기하는 게이 문화의 특정성에 좀더 가까운 예시 같아요. 어쨌거나《Bony》가 퀴어 예술가에게는 여느 전시와 다른 무게를 줬다는 생각도 들고요. 사립 미술 전시장에 전시한 것도 그렇거니

와, 퀴어의 특정한 몸과 문화를 조형 언어로 연결해낸 단체전이자 기획전이라는 점에서는 남다른 의미를 부여할 수도 있고요.

리타

《Bony》는 기폭제로서도 유효했죠. 제가 서울시립미술관에서 진행한 여성 퀴어 예술가들과의 라운드테이블⬇에서도 계속 언급됐는데, 《Bony》는 그들에게 질투의 대상이 되기도 했어요. 또한 그 전시에 불리지 않은 남성 퀴어들에게도 은근한 선망의 대상이 되었고요. 또 저 같은 사람한테는 '도대체 '게이한' 게 뭐지?' '퀴어한 게 뭐지?' 라는 생각을 지금, 한국, 서울이라는 조건 아래에서 진지하게 하도록 만들어줬어요. 코앞에 들이밀어준 거죠. 이렇게 (기획)해도 된다는 것을. 그도 그럴 것이, 이전에는 본 적이 없는 전시였으니까요. 그래서 무척 타격이 큰 전시였다는 생각이 들고(웃음).

웅

일단 들이대야 한다! 요즘에 관심을 두는 사안은 몸을 전시하는 방식과 그것이 어떤 배경에서 생겨났는지, 그리고 어떤 심리적이고 사회적인 효과를 주는지 등이에요. 아까 몸을 가꾸는 남자들 이야기를

⇒ 2022년 9월 8일 서울시립미술관에서 진행한 '여성 퀴어 작가의 콜렉티브' (패널: 야광 콜렉티브, 홍지영, 이연숙). 해당 내용은 내용은 『진격하는 저급들』(이연숙, 미디어버스, 2023)에 수록되어 있으며, 서울시립미술관 세마코랄 홈페이지에서도 읽을 수 있다. http://semacoral.org/features/sema-art-criticism-research-2022-roundtable-1-lesbian-queer-collective, 2024년 7월 10일 접속.

《Bony》 전시장 풍경 2. 촬영: 조준영. 사진 제공: 뮤지엄헤드

(왼쪽에서 오른쪽으로)
1. 김경렴, 〈밤도깨비―날숨〉, 2021, 캔버스에 아크릴, 193×130센티미터
2. 윤정의, 〈머슬〉, 2021, 조색한 석고, 철, 177×22×24센티미터
3. 윤정의, 〈머슬(손)〉, 2021, 조색한 석고, 유화 물감, 16×19×16센티미터. 좌대디자인: 전나윤
4. 박그림, 〈심호도―불이〉, 2021, 비단에 담채, 189×225센티미터

했잖아요. 여기서 또 다른 경향을 짚는다면 이들이 동성애자, 시스젠더 남성 게이로 일괄된 정체성을 드러내지는 않는다는 점이었어요. 남성과 섹스하는 남성 정도로만 불릴 수 있고, 근래에는 자신을 논바이너리로 설명하면서 성적으로 지향하는 성별의 범주를 교란하는 경우도 종종 보게 되죠.

이런 변화를 인스타그램과 X 같은 SNS를 통해 접하는 상황도 이야기할 필요가 있어요. 자신들의 외양과 퍼포먼스를 전시하고 의견을 피력하는 채널은 당장 공적인 장소의 위상으로부터 거리를 두면서도 쉽게 찾아보고 연결할 수 있는 이점을 가져요. 과거라면 민감하거나 내밀했을 소재도 어렵지 않게 유통할 수 있죠. 물론 두 채널에 대한 사용자들의 인식에 온도 차이가 있고, 다른 쓰임의 패턴을 보이긴 해요. 가령 인스타그램에서 멀끔하게 자신의 취향과 관리하는 몸을 보여주는 이가 X에서는 뒷계를 운영하는 경우를 많이 본다고 했죠. 당연히 X는 보통 익명으로 운영하는데, 더러는 은연중에 두 채널 간의 연동을 보여주거나 보여지는 거죠.

이런 경향을 접하면서 제 관점에 변화가 생겼다면…… 예전에 게이 씬에서의 체형의 위계나 몸의 위계 등을 많이 얘기했는데, 요새는 변칙적인 경향에 관심을 가져요. 체형과 몸의 위계에 피로가 있다는 것, 그리고 관계에 대한 결핍이 있다는 것, 따라서 자신의 경계를 느슨하게 만들거나 아예 타인에게 (경계를) 맡기는 일 등을 최근 게이들의 약물 이슈나 동성 간 성매매와 연결해야 한다는 점을 과제 삼고 있죠.

리타

저도 타인의 욕망에 따라 변형되는, 변형 그 자체만을 추구하는 몸에 관심이 있어요. 성적 관행에서뿐만이 아니라 신자유주의적 체제 아래 살기 위해서, 적응하기 위해서 우리는 모두 변형되잖아요. 특히 자기 자신을 재료 또는 매개로 삼아 이 주제를 다뤄온 전위 부대가 사실 예술가들이죠. 1970년대 이후 신체예술가로 불리던 일군의 예술가가 대표적인 예시고요.

오늘날에는 유튜버와 틱톡커 들이 그 바통을 이어 받았다고 보면 될까요? 어떤 의미에서는 자신의 몸을 사이보그처럼 만드는 거죠. 가지고 놀기 위한 것으로서의 몸, 더 건강해진다거나 '내가 이걸 동반자로 데리고 살아야 한다'거나 가꿔야 하는 몸이 아니라, 낭비하기 위한 어떤 대상으로서의 몸. 그래서 내 의지하고도 아무 상관 없이, 그냥 극단적으로 타인이 원하는 대상으로 강화하는 몸. 때때로 유튜브나 틱톡에서 시청자의 요구에 따라 춤추고 움직이는 이들을 보는데요. 물론 많은 사람이 그가 자기 자신을 '소중히 여기지 않는다'며 비난하기는 쉬운 행동이겠지만, 인간의 근원적인 마조히즘의 욕망을 가장 극단으로 보여주는 예시라는 생각도 들거든요.

웅

어쩌면 '타자의 욕망에 충실한 몸'의 극단을 만들고 있다는 느낌도 들고요. 그 과정이 자신을 가꾸는 일과 망가뜨리는 일의 구분을 흐릿하게 만들면서 기존의 가치를 곤란하게 만든다는 생각도 드네요. 지금 우리는 자발적인 자기 낭비가 경향이 되는 이야기를 나누고 있는

데, '낭비'는 또 어떻게 연결될 수 있을까요? 지금까지 관심 경제 속에서 돌아가는 돈과 '식'에 대한 배타적 문화에 관해 이야기했는데, 여기서 미끄러지는 다른 경험에는 무엇이 있으며 혹은 어떻게 상상할 수 있을까…… 이 자기 낭비의 체제를 또 다른 방식으로 낭비할 수는 없을까요.

'낭비' 하면 떠오르는 근간의 에피소드가 있는데요. 게이인권운동단체 친구사이의 동료 활동가가 몬킴 작가의 사진 작업을 흥미롭게 보다가, 최근 나온 도록을 샀다고 해요. 몬킴이 사진을 찍고 도록을 만들어 유통하는 일련의 작업이 게이 커뮤니티에 어느 정도 기여하지 않나 생각한 거죠. 10만 원이 조금 안 되는 가격이었다고 했잖아요. 작년보다 더 비싸졌어요. 그런데 좀더 지켜보니까 이 작업은 게이 커뮤니티에 기여하기보다는 남성의 가꾼 몸에 대한 심미성을 소비한다는 인상을 받았다는 거예요. 그 활동가 분은 게이 커뮤니티의 역할이 일군의 콘텐츠를 구매하고 향유하는, 소비자 집단의 일부로 제한된다고 생각한 거겠죠. 그래서 이분이 결국 사진집을 장애여성공감 플리마켓에 기증했다고 합니다(웃음). 지금 그 책은 행성인 사무실에 꽂혀 있어요. 행성인에 있는 레즈비언 활동가가 플리마켓에 갔더니 도록이 있더라는 거야. 곧바로 행성인의 가여운 게이 활동가들이 주마등처럼 지나갔더래요. 얼마에 샀는지 궁금하죠? 7000원(웃음). 공익 구매를 하신 활동가 님께선 다른 감흥보다 "이런 게 레즈 판엔 왜 없냐"며 작은 성토를 하셨죠.

제도화를 둘러싼 긴장과 경합

웅

아까 시민권의 제도화와 몸에 관한 얘기를 살짝 나눴잖아요. '시민권에 대한 이야기는 제대로 재현되고 있는가' 하는 의문도 들더라고요. 근래 국공립미술관에서 가족 전시와 관련한 시도를 했잖아요. 2023년 상반기에 수원시립미술관에서 가족을 주제로《어떤 Norm (all)》이라는 전시를 기획했어요. 2020년 국립현대미술관 서울관에서도 2020 아시아 기획전《또 다른 가족을 찾아서》를 했고요.

국립현대미술관의 전시가 다소 개념적이었다면, 수원시립미술관에서는 좀더 '정상가족'이란 개념에 물음표를 붙이면서 다른 형태의 가족 모델과 그 사례를 보여준다는 느낌이 들었어요. 퀴어에 국한하지 않고, 장애나 인종, 질병 등에 걸친 가족의 모델을 보여줬거든요. 그래서 '마지막에는 어떻게 전시가 마무리될까?' '급진적인 이야기로 넘어가지 않을까?' 하는 기대를 가지면서 봤는데, 종래에 전시가 보여주는 가족은 AI에 기반한 가족이나 서비스로 접근하는 가족의 대체재 같은 식이었어요. 재생산이 상품시장 안에 들어가고, AI가 자동으로 가족을 조율해주고, 그러면서 중앙정부 식으로 감시하고, 그래서 결국 나는 이 가족 안에서 어떤 캐릭터인지 확인하는 식이었죠. 마지막에는 김용관 작가의 설치 작업을 보여주면서 전시가 마무리되는데 '추상 오브제 작업으로 이 중요한 화두를 마무리한다고?'라는 생각이 드는 거예요.

김용관 작가의 작업은 색색의 다면체 조각인데, 상징적인 함

의를 담았다는 인상은 들었지만 그럼에도 아쉬움이 남았죠. 끝까지 날카로움을 가져갔다면, 하는 아쉬움이 들었어요.

리타

(웃음)세간에서 다양성을 딱 그 정도로 이해하는 것 같아요. 일단 '여러 가지' '잘 모르겠지만, 하여튼 이성애 정상가족에 속하지 않는 나머지'…… 다들 이런 식으로 생각하는 듯해요.

웅

'금쪽이'든, 이혼이 예능이 되는 상황이든, 가족이라는 단위가 화두가 되는 현재 상황은 사회가 공공의 역할을 하지 못하고 개인을 지지하는 기본적인 단위로서의 가족에 과도한 책임이 부여되면서 이미 망가지고 있음을 보여준다고 진단할 수 있어요. 퀴어 운동은 그 기본적인 단위에도 진입하지 못하는 사람들이 있음을 주장해왔고요.

공동체와 사회가 망가진 이 자리에 무엇이 들어오는가 생각해보면, 시장이 들어오지 않을까요. 재생산이나 가족 안팎에 생기는 문제까지 산업으로 만들고 상품으로 재구성하는 것은 아닌가 싶기도 하죠. 즉 공동체가 공백인 상황이라고 가정할 때, 공백으로서 출현하는 공동체의 모습은 해결책을 제공하고 다시 정상가족으로 돌려보내는 구루와 그 추종자로, 가족을 재편할 수 있는 신기술과 접목된 산업으로 교체되거나 다시 그려지지 않을까요?

리타

저도 미술 월간지에《어떤 Norm(all)》에 대한 글을 썼는데, ↗ 그 글에서 가족 구성권이나 동성 결혼 같은 법제화된 시스템 안에서만 '대안' 가족을 상상할 수 있는 상황에 대한 불만을 성토했어요. 말씀하신 것처럼 대안적 가족, 관계 맺기에 대한 전시가 요 몇 년간 국공립 기관에서 종종 이뤄졌어요. 경남도립미술관의《돌봄사회》(2021)도 생각나고요. 문지영, 요한나 헤드바, 임윤경, 최태윤, 조영주, 미하일 카리키스가 참여했죠.

한국계 미국인인 요한나 헤드바는 에세이 「아픈 여자 이론」 (2016)으로도 잘 알려져 있는데요. 이 에세이에서 그는 '어떻게 시위에 참여할 수 없는 아픈 몸이 무엇보다 정치적일 수 있는가' 질문합니다. 어찌 되었든 저는 이런 전시가 일단 좀더 젊은 여성 기획자들에 의해 기획되었고, 또 '정상가족'이 주로 방문할 수밖에 없는 국공립미술관에서 실현됐다는 것에 방점을 찍고 있습니다. 그렇지만 저 역시 이런 전시가 이미 정상가족에 내포된 부정성이나 불안을 다루기보다는, 아예 새로운 방향으로 가버리는 것에 대한 놀라움을 항상 갖고 있어요. 예컨대 '정상가족은 낡은 개념이다'라며 곧장 폐기하고서는 그냥 휙 돌아서 'AI들과의 대안 가족 만들기' 같은 실험으로 가는 게. 아까 몸에 관한 이야기에서 언급한 '경험이 누락되는 현상'과도 비슷한 상황 같아요. 근데 이게 한국만의 특수한 상황인지 좀 궁금한데요.

웅

한국 사회 전반에 가족 자체에 대한 회의가 있으면서도, 여전히 정상 가족을 중심으로 제도와 복지가 배치되어 있다는 점을 고려해야 해요. 그러면서도 가족을 구성할 자격을 갖지 못한 이들이 권리를 요구하는 방식도 다변화하고 있고요.

저는 2020년 이규식 큐레이터가 기획한 《뉴노멀》 전시가 이 단서를 짚어낸다는 인상을 받았어요. 구은정 작가의 작업은 '힐링 요가 영상' 형식을 빌려 가족 간에 부대끼는 피로를 요가로 풀어내는데, 퍼포머가 몸을 비틀거리고 내레이션의 숨이 거칠어지는 부분은 힐링도 쉽지 않겠다는 생각이 들게끔 해요. 황예지 작가가 비틀거리는 틈새로 자신의 정체성을 탐색하게 해준 이들을 찾아가서 사진 이미지와 함께 내밀한 대화를 남기는 강단의 저편에 듀킴의 세 아버지, 즉 호적상 아버지와 하나님 아버지 그리고 성애적 관계이면서 돌봄과 훈육을 상정하는 게이 캐릭터인 대디daddy가 엉뚱하면서 재치 있게 등장하죠. 가족의 끈적함, 그리고 너무도 가까이 있는 타인으로서의 가족을 환멸하고 그로부터 피로를 느끼지만 동시에 가족을 구성하고자 열망하는 이 모티프는 뭘까요? 상처든, 외로움이든, 결핍이든, 돌봄과 인정의 필요이든 간에, 혈연이거나 꼭 제도적 가족이 아니어도 상관없을 가족 구성 모델은 우리가 어떤 욕망에 기반하면서 변칙적인 가족 모델을 만들어갈 수 있는지를 상상하게 만들죠. 이어지는 작업이나 전시에서 그런 모습을 찾기 어려웠다는 점이 이후의

⇒ 이연숙(리타), 「공동체, 가족말고」, 『월간미술』, 2023, 118-121쪽.

뉴노멀
New Normal

구은정
이우성
허니듀
황예지

기획. 이규식
협력. 허남주

장소
오래된 집
서울시 성북구
성북로18길 16

일시.
2020.2.28.—
2020.3.27.
10:00—18:00
일요일 및
공휴일 휴무

《뉴노멀》, 이규식 기획, 허남주 협력, 구은정·이우성·허니듀·황예지 참여, 오래된집,
2020년 2월 2日일–3월 27일. 포스터 디자인: 6699press

과제를 남겨두고 있어요.

앞서 가족 구성권 운동에서는 이런 이야기를 한다고 했잖아요. 지금을 살아가는 성소수자들은 이성애 결혼을 하지 않기를 선택하면서 자신의 생애를 고민하는 첫 번째 세대라고. 해외의 선례에서도 동성혼 제도화에 집중하는 서사가 주를 이루겠지만, 저는 그보다 그들의 성공 서사에서 누락된 정치적인 긴장이나 교섭에 주목해요. 지금은 결혼이든 비혼이든, 어느 한쪽을 적대적으로 바라보기 쉬운 상황이에요. 그러나 섣불리 한쪽을 기각하는 태도보다는 결혼을 대하는 서로의 처지나 상황을 더 자세히 살펴야 하는 시점이라는 생각도 들어요. 저는 개인적으로 퀴어의 몸과 섹슈얼리티에 관심을 두고 있지만, 이런 요소는 관계에 따라서 다르게 나타나겠죠. 특히 혼인관계를 선언한 이들의 섹스는 어떤 상황일지 궁금하더라고요. 이미 이성애 가족 체제 안에서는 막장과 치정이 숱한 드라마로 만들어졌는데, 저는 이런 상황이 퀴어라고 해서 예외일 수 없다고 생각하거든요. 대중에게야 동성혼이나 가족 구성에 대한 대의를 알리겠지만, 저는 동성혼 부부의 섹스는 어떨지, 정말 이들이야말로 독점적 관계를 어떻게 가져갈지 궁금하더라고요. 요지는 이거죠. 결혼한 여러분, 섹스는 어떻게, 잘 하십니까…… 물론 이건 성소수자 집단이나 결혼한 성소수자 외에도 전반적으로 물어보고 싶은 얘기기도 해요.

리타

저도 굉장히 중요한 문제라고 생각해요. 앞서 섹스포럼에 관해 나눈 이야기랑도 이어지고요(웃음).

웅

제도와 관련된 운동은 구호가 지니는 명료함 아래 있는, 흐릿한 변칙과 미끄러지는 서사 들을 품고 있잖아요. 제도화나 법제화에 대한 열망이 내부의 서사의 무게와 비중을 외려 더 낮춘다는 생각도 해요. 전략의 문제일 수 있겠지만…… 물밑에서는 퀴어 가족의 구성에 대한 열망만큼 그것이 빠그라지거나 망한 이야기를 필사적으로 들어야 운동의 언어도 풍성해질 것이라고 생각하거든요. 혼인관계는 연애처럼 성격 차이로 누구 하나가 잠수를 타거나 메시지를 남기고 "빠이" 할 수 없는 관계잖아요. 결혼이 순수할 수 없는 사회적 관계인 만큼, 그 관계를 구성하거나 망치는 것을 함께 살펴야 해요. 낭만적 관계란 정말로 대중에게 정서적으로 어필하기 위한, 얄팍한 전략일 뿐이라는 생각을 합니다(웃음).

퀴어 재현의 딜레마를 안고

웅

지금까지 우리가 '몸들이 어떤 관계를 만들고 어떻게 이를 표현하는가'부터 공동체에 대한 얘기까지 나눴는데요, 이걸 어떤 이야기로 이어보면 좋을까요?

리타

우리가 주로 시각예술 이야기를 했는데요. (대담에서) 충분히 다루

지 못한 매체로는 K-팝을 포함한 대중문화도 있겠지만, 그중에서도 하위문화에 속하는 만화를 많이 다루지 못했어요. BL의 여성 생산자와 여성 소비자의 관계를 "레즈비언적"이라고 해석한 미조구치 아키코의 『BL 진화론』(2018)도 다룰 수 있었겠고요. 이 분야는 현실의 남성 동성애자와 BL이라는 장르의 격차가 만들어내는 긴장 속에서 끊임없이 자기 갱신을 하고 있기도 하죠. 이건 GL도 마찬가지고요. 비슷한 관점에서 K-팝 연구자인 권지미 선생님은 『알페스×퀴어』(2022)에서 현실과 재현이 교차하는 지점에서 일어나는 관객 또는 독자의 능동적인 개입과 실천을 '퀴어한 것'으로 읽어내기도 하죠. 혹시나 해서 설명하자면, 알페스란 영미의 〈스타트렉〉 팬덤에서 처음 쓰인 용어로, 쉽게 말해 실제 존재하는 인물 간 허구적 성애관계를 다루는 장르를 말합니다. 아이돌 팬덤이 쓰는 '팬픽'이 대표적인 예시죠.

　만화라는 형식이 왜 퀴어에게 적합할 수밖에 없는지 설명하는 평론가들도 있어요. 현실에서 적절한 방식으로 가시화될 수 없으니, 스스로 보이는 형식을 창조할 수밖에 없는 만화야말로 퀴어의 존재 양식에 잘 부합한다는 거죠. 이는 2000년대 초반에 잠시 부흥한, 아마추어 여성 퀴어 앤솔러지 만화를 보면 분명하게 드러나는데요. 오늘날 한국에서도 『펀 홈』으로 유명한 만화가인 앨리슨 벡델도 참여한 일군의 동인을 참조할 수 있어요. 가령 『맛있는 엄마^{Juicy mother}』같은 시리즈는 제니퍼 캠퍼의 주도로 앨리슨 벡델, 그리고 (레즈비언 살인마가 등장하는) 『핫헤드 파이산^{Hothead Paisan}』의 작가인 다이앤 디마사 등이 참여한 앤솔러지입니다. 물론 한국의 사례는 아니지만,

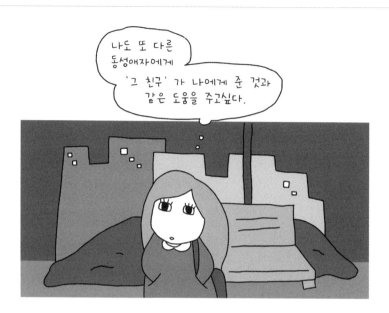

국내에서도 레즈비언·게이·퀴어 생활툰은 그 가벼움과 친근감으로 처음 등장했을 때 엄청난 파급력을 보였지요. 또한 남성 동성애자의 페티시가 가장 잘 가시화되는 영역이 바로 '바라'⬇로 분류되는 만화라는 점을 보면, 만화는 퀴어 하위문화의 가장 극단에 그리고 가장 깊숙한 곳에 있는 것이 아닐까 생각합니다.

그런데 이런 만화들이 양지로 올라오는 일이 최근 들어 좀 힘들어졌어요. 2010년대 중반까지만 해도 한창 성장하던 레진코믹스나 네이버 등의 플랫폼에서 몰래몰래, 고수위의 정말 이상한 만화가 때때로 등장했거든요. 이제는 플랫폼의 규모가 커지고 모든 만화가 프로덕션 아래에서 제작되면서 감시가 허술한 틈새가 거의 사라지고 있습니다. 모든 것이 알고리즘화되면서 평균화된 재현만 가능해졌다고 할까요.

아까 검열 이야기와 묘하게 공명하는 지점이 있네요. 점점 더 자율성을 발휘할 영역이 축소된다는 점에서요.

웅

지난번 제가 행성인 웹진에 게재한 이미지가 티스토리에 검열당한 얘기를 하면서, 플랫폼의 일괄적인 포지셔닝에 대해 말했죠. 플랫폼 측이 공익을 지향한다지만 심의 규정을 준수하는 방식은 형식적이고, 시장 지향적인 태도야말로 일반적으로 많이 퍼져 있는 게 아닌가

⇒ 남성 간 감정 묘사에 큰 지분을 차지하기보다는 체격이 큰 남성 간 성행위 묘사가 주를 이루는 BL의 한 장르이자 남성 독자를 대상으로 하는 포르노물이다.

하는 혐의를 품게 돼요.

제가 너무 많이 얘기하고 다닌 에피소드가 하나 있는데요. 2020년 초에 변희수 하사를 비롯한 트랜스젠더들이 갑자기 세상을 떠난 시점에 성소수자 단체와 시민사회에서 자체적인 추모 행사를 했어요. 이때 온라인이나 방송 언론할 것 없이, 기자들이랑 PD 들이 해당 이슈를 다루기도 했거든요. 당시에는 기자와 PD도 '트랜스젠더 인권을 지지한다'라는 톤으로 글을 썼어요. 나중에 코로나 사태가 터지고, 이태원에서도 게이 클럽과 찜방에 확진자가 다녀갔다는 동선이 뜬 이후 확진자가 증가하면서 언론이 대대적으로 비난하는 조의 기사를 많이 냈어요. 이 시국에 무슨 클럽이고 섹스냐고 말이죠.

따져보면 당시는 일일 확진자 수가 한 자릿수로 줄어드는 시점이었고, 5월 초 징검다리 연휴를 앞두고 정부 차원에서 경계를 느슨하게 풀던 상황이었죠. 다른 사람들이 도시에서 근교로, 시외로 나들이를 떠났다면 퀴어들은 도시로 모여든 거죠. 사람을 만나야 하니까요. 정부와 지자체는 확진자의 동선과 직장까지 고스란히 노출하면서 강제적으로 아웃팅을 시키고 혐오에 기반한 비난 여론을 조장했어요. 직후에 나온 기사들을 보면, 게이 찜방을 잠입 취재한답시고 '단독'을 붙여서 르포를 싣는 구태가 반복됐어요. 그중에 남자 기자 하나가 '너희들은 왜 이 시국에 클럽을 가고 퍼블릭 섹스를 해?' 하는 비난조 기사를 냈죠. 이 기자가 트랜스 추모 주간에도 찾아와서 응원의 메시지를 남겼던 분이거든요. 그래서 이분이 허용하는 퀴어의 인권은 뭘까, 그런 생각이 들었어요. 제가 웹진에서 경험한 티스토리나 네이버 블로그 같은 포털의 태도와 크게 다르지 않은 것 같아요.

그러니까 이들이 허용하는 인권은 뭘까. 그러니까 정말 '얘네'가 불쌍하거나 애도의 대상이 되어버렸을 때 동료의 자격을 주는 건가? 근데 성적으로는 건전해야 하고, 그 와중에 코로나 등 질병 감염은 차단해야 하니까 선을 넘으면 안 되고, 그런데 이 선이 어떤 맥락 위에 있는가는 애써 살피지 않는 기준들. 결국 위험하지 않은 관계에 한해서만 인권을 지지하는 것인가, 라는 물음이 생겼죠.

재현되는 집단마다 어떤 투쟁을 하고 있잖아요. 가령 유색 인종이나 장애를 재현할 때 어떤 것을 유념해야 하는지. 퀴어, 성소수자의 경우도 예외는 아니죠. 2011년 한국기자협회랑 국가인권위원회에서는 인권보도준칙을 만들었어요. 당연히 여기에 성소수자 인권에 관한 항목도 있죠. 잘 지켜지지 않았지만, (성소수자 인권에) 비판적인 언론 기사가 있을 때는 준거가 되기도 했고요. 그렇게 성소수자를 재현하는 일에 대해서는 어느 정도 학습을 해나가는 상황이기도 해요. 물론 이건 언론에 국한된 일이고, 예능이나 유튜브 같은 단위로 넘어가면 퀴어나 동성애 이슈는 쉽게 오용되거나 퀴어베이팅 queerbaiting에 가까운 상황을 많이 접하게 되죠. 농담거리가 되고, 쉽게 비하되는 상황 있잖아요. 짜증 나면서도 한편으로는 그냥 넘어가주는 상황이 있고.

리타

맞아요. 또 모르겠어요. 서울밖에 모르니까 서울의 상황만 얘기하게 되는데, 마찬가지로 미술이랑 (일반적인) 제도 사이에도 엄청난 격차가 있죠. 지금 미술은 거의 2060년에 있잖아요, 지금. 퀴어에 대한 유

행이 한번 돌고 또 끝나고, 이런 상황인데, 제노적으로는 아무것도 꿈쩍도 안 하니까. 이 격차가 어떤 방식의 미래를 가져올지도 궁금한 부분 중 하나예요.

다른 장소, 예를 들면 베를린이나 뉴욕, 또는 우리와 근접한 타이완이라든지 홍콩은 서울과 또 어떻게 다를지 궁금해요. 가령 들려오는 이야기에 의하면 베를린에서는 '이런 일들'은 이제 아무런 문제가 아니라고 하는데, 정말 아무 문제가 아닐까요? 그쪽의 로컬은 또 그쪽 로컬 안에서의 문제가 있을 텐데? 이런 생각도 하고, 미술관에 오는 대중이 미술관에 있는 퀴어는 괜찮아하면서 자기 주변에 있는 퀴어나 뉴스에 나오는 사람들은 또 문제라고 생각하고…… 이런 현상이 저한테는 납득이 잘 안 되는 격차 중 하나예요. 사람들이 사안마다 그렇게 다르게 반응할 수 있다는 게.

그리고 아까 말씀하신 것처럼, 제도적으로 아무것도 없는 지금 상황에서 공중파는 만날 퀴어베이팅하는 것도 그래요. 물론 이런 반응이 있을 수 있어요. '오히려 엄청 일반화되어서 유행이 되면 괜찮지 않아?' 미국에서는 '노 호모no homo' 같은 해시태그가 유행하는데, 막상 이 해시태그를 사용하는 남자들은 엄청나게 진한 스킨십을 하는 사진을 올리죠. 그럼에도 자기들이 호모가 아니라고 해요. 앞서 제가 언급한 조우희 작가도 이와 관련한 작업을 한 적이 있고요. 제도가 변화할수록 그만큼의 백래시가 올 수밖에 없는 상황인가, 이런 질문도 생겨요. 마치 독일의 우경화라거나 현재 한국이 쟁취하려는 모든 법제화의 성취를 1990년대에 다 이뤄낸 다음 오히려 정치적 무관심이 깊어진 일본의 상황처럼요.

웅

조금 웃긴 표현일지도 모르는데, 저는 '퀴어 당사자가 직접 퀴어베이팅을 하고 있다'는 생각도 들어요. 이게 아 다르고 어 다른 표현이긴 하지만······ 켄지 요시노가 말했던 '커버링'⇩을 떠오르게 하면서도 온전히 그렇다고 말하기 어려운 지점이 있어요. '커버링'은 주류에 부합하기 위해 남들이 원치 않는 표현을 자제하는 거잖아요. 일테면 사회가 당신이 성소수자임을 암묵적으로 용인하더라도 성소수자임을 드러내는 표현은 자제하게 만드는 환경을 상정하지요. 이게 성소수자에게만 해당하는 일도 아니고요. 말이 '자제'지, 엄연히 사회적 위계와 낙인찍기가 작동하는 거죠.

그에 반해 지금의 퀴어들은 정체성을 드러내지 않아도 퀴어적인 행위를 그대로 표출하면서 본인의 매력 자원으로 사용할 수 있거든요. 이런 태도는 퀴어의 시민권을 제도적으로 인정하지 않지만 시장의 상품이나 콘텐츠로는 소비 가능한 환경에서, 퀴어 당사자가 선택하거나 고안하게 된 방식 같아요. 어떤 면에서는 '커버링'과 '퀴어베이팅'이 서로 맞물리는 상황처럼도 보이네요. 이런 식으로도 접근할 수 있다면, 게이와 레즈비언 정체성의 구획이 논바이너리 등 새로운 개념의 부상과 함께 흐려지는 지점에서 '굳이 내가 성소수자임을 드러내야 하나?' 식의 은둔 경향도 같이 이야기할 수 있겠고요. 우리가 계속 이야기한 섹스의 퀴어한 실천은 정체성에 기반해야만 할 수

⇒ 켄지 요시노, 『커버링: 민권을 파괴하는 우리 사회의 보이지 않는 폭력』, 김현경·한빛나 옮김, 류민희 감수, 민음사, 2017.

있는 행위가 아니잖아요. 커뮤니티에 가시화되고 있는 논바이너리 정체성과, 정체화와 거리를 두거나 성소수자로서 자신을 드러내지 않는 은둔은 정치적인 의미와 지향하는 바는 상반되지만, 생각보다 더 유사한 배경을 공유하지 않을까요. 이 부분에는 관찰과 만남과 공부가 더 필요할 것 같아요.

이처럼 '드러내지 않거나' '선별적으로 드러내는' 선택이 지금의 퀴어가 살아가는 전략 중 하나로 부상하는 듯해요. 예전처럼 커밍아웃이 미덕이 될 수는 있지만, 이제는 드러내거나 드러내지 않는 여부가 옳고 그름의 문제로 양분되는 상황은 아닌 듯싶거든요. 개인의 프라이버시가 더 중요해졌다고들 하지만, 이런 경향은 그만큼 자신의 정보를 노출하는 상황이 많아졌음을 보여주기도 하잖아요. 가까운 예만 들어도, 인스타그램 팔로잉 목록을 보면 유저의 성적 지향을 가늠할 수 있잖아요. 해서 내가 게이든 레즈비언이든 바이섹슈얼이든 무성애자든, 드러내고 나면 귀찮은 일이 많아지니까 차라리 공적으로 드러내지 않더라도 굳이 숨기지도 않는 선택지를 많이들 택하는 게 아닐까요. 아직은 한국에서 '노 호모' 같은 해시태그는 헤테로섹슈얼 남성들이 끼 부릴 때 많이들 붙이는 밈처럼 사용하는 듯한데, 일단 제 경험치에 기반한 얘기라 다분히 주관적인 진단이네요(웃음).

커밍아웃 여부의 판단에서 작가들이 겪는 상황은 조금 다를 것 같아요. "커밍아웃을 하지 않겠다"는 선언도 어떤 면에서는 선언이잖아요. 굳이 커밍아웃하지 않았지만, 본인은 구태여 숨기고 다니지 않는 편이라고 말하는 이도 적지 않고요. 특히 후자의 경우는 많은 작가가 택하는 방식 같아요. 커밍아웃이 작업에 대한 굴레로 작동할

수 있다는 부담도 들 테니까. 그렇다고 퀴어 관점의 해석을 놓지는 않으려는 나름의 위치 선정이 아닐까 해요.

그래서 시각예술 종사자가 좀더 고려할 점은, 지금의 '퀴어 존재'가 무엇을 매개로 드러나거나 숨는가 살피는 일이에요. 리타 님이 앞서 이야기한 조우희 작가는 2023년 우정국에서 퍼포먼스《10987너654나32우리1》를 진행했잖아요. 여기서 작가는 시종일관 애플 기기를 통해 구구절절 이별을 발언하는 처절한 퍼포먼스를 기록하면서, 어쩌면 애플을 인격화하기도 하는데, 그의 태도에 동감할 수 있는 이유는 내가 만나는 게 그저 사람만은 아니라는 생각이 들기 때문이죠. 조우희 작가의 작업은 퀴어의 자기표현과 정체성, 관계 들이 초국적 기업의 스마트기기에 강렬하게 배치되는 것은 아닌지 음미하게 만들거든요. 저는 데이트 앱이나 SNS의 사용법 역시 퀴어가 관계를 맺을 때 필요한 자기 설명과 어필의 전략을 구성하도록 만든다고 봐요.

리타

커밍아웃 이야기에 이어서, 저는 어떠한 퀴어 개인을 대하든 항상 그 사람의 '엄청나게 사적인 부분으로부터 뭔가를 추출할 수 있다'고 믿는 환상이 정말 문제라고 봐요. 때때로 사람들이 저에게 "너 지금 남자랑 자고 있냐"라거나 "지금 그런 말할 정도로 일탈적이냐"라고 돌려 묻는데요. 이런 질문이 정말 문제인 까닭은 그 사람을 알기 위한 질문이 아니라 그 사람을 파악하려는 질문이기 때문이에요. 그 사람의 자기 재현, 자기표현을 보는 대신 그의 밑바닥으로 곧장 돌진하는 거죠.

저는 처음부터 '퀴어'라는 단어가 만들어진 이유가, 우리가 다른 사람의 정체성을 안다고 해서 그에 대해 아는 척할 권리가 있지 않다는(웃음) 주장을 실천하기 위한 것이라고 생각하거든요. 우리는 퀴어라는 범주 안에서 좀 덜 지레짐작하고, 좀 덜 아는 체하고, 처음처럼 서로를 알아갈 필요가 있지 않을까요? 물론 그러자고 수긍했을 때 "지금까지 쌓아온 게 있는데 그것까지 다 잊어버리자는 것이냐"라는 질문도 나올 수 있어요. 어쩌면 우리 대화가 전부 이것에 대한, 그러니까 퀴어 이론의 강령인 '언러닝 unlearnig'처럼 잊어버리고 배우는 일과 이미 존재하는 현실의 투쟁과 고통 사이의 간극을 짚어내는 것에 대한 작업이었는지도 모르겠어요.

웅

저는 그래서 '퀴어'가 아주 열렸거나 급진적이기만 한 단어라고는 생각하지 않아요. 이 단어가 여전히 정치적이라는 생각이 들고. 정치란 결국 얼마나 외부에 자신을 표현하고 개입의 경계를 정할 것인지, 그 주도권을 갖기 위한 경합이나 싸움이거든요. 여기에 '퀴어가 무엇이다' 하고 답을 내리는 순간 더는 퀴어가 아니게 되고. 이런 점에서 퀴어의 부정성을 이야기하는 건가 싶네요. 우리도 이 오리무중 같은 대화가 어떻게 끝날 수밖에 없는지 알면서도 얘기하는 거잖아요.

보통 퀴어들이 개인 정보가 노출되는 일에 되게 민감하잖아요. 트랜스젠더는 일상생활에서 성별을 표기해야 하는, 아무렇지 않은 순간까지 고려해야 하고요. 어느 정도는 자신의 정체성을 드러내야 하지만, 누군가의 표적이 되기도 쉽고 털리기도 쉽잖아요. '털어

야 한다'는 걸 미덕으로 생각하는 사람들도 있고요. 퀴어가 다른 누구보다 의심을 받거나 위험에 노출되기 쉬운 상황에 있다는 점도 고려하게 돼요. 그래서 퀴어의 급진성에 관해 이야기하면서도 (혹은 이야기하기 위해서) 자기 방어술이나 안전을 말해야 하고요. 그렇다고 나를 그냥 닫아두는 것만이 답이 아니라는 점도 받아들일 수밖에 없어요.

그러니까 '퀴어'에 대해 말하다 보면 이야기가 길어집니다(웃음). 기존에 통념으로 인정되었던 개념을 다 헤집어놓으면서도 새로운 질서를 계속해서 만들고, 누군가를 어떻게 보호할 것인가도 고민하게 돼요. '안전'은 보수적인 단어잖아요. 그러면서도 '안전'을 어떻게 급진적인 정치로 가져와서 풀어낼 것인가 생각하게 되죠. "제일 극단적으로 안전한 섹스는 타인 없는 섹스" "자위만 하세요" 같은 얘기를 가끔 듣는데, 그게 우리가 원하는 안전인가?

퀴어의 다른 딜레마라고 한다면, 우리가 소비 친화적인 시장 위에서 쾌락을 실천하고 인정의 효능을 실천해온 사람들이라는 점이죠. 이론적으로나 운동적으로 '반자본'을 이야기하더라도 이 지점을 뭉갤 수는 없어요. 저는 이 대담에서 퀴어로서 자기 정체화를 하거나, 정체화된 자기 모습을 드러내고 숨기는 일에 "게임"이라는 표현을 일단 썼어요. 우리가 일련의 행동을 취사선택할 수 있다면, 적어도 이 선택이 아직 합의되지 않았고 합의될 수 없는 상황에서 한시적으로 판단됐다는 점을 주목해야 해요. 유튜브에서 사람들이 절대 본인 입으로는 "끼를 떤다"는 얘기도 안 하고, 퀴어라는 얘기도 안해. 근데 우리가 알아볼 수 있는 끼를 떨고 태도를 보이고…… 동시

에 시장에서 원하는, 혹은 광고나 협찬이 들어올 수 있는 선을 지키면서 그걸 넘지 않으려는 태도도 보여요. 그러니까 이런 태도는 관심 경제에 연루된, 즉 생계에 직접 연결되는 자기 검열이거나 자기 연출일 수 있겠죠. 이런 식으로 우리는 미디어 규준이 제공하는 선에 학습되고 체화될 테고요. 이런 과정에 어떤 친밀함도 느끼고, 그리고 또 경계하게 되는 부분도 있어요.

리타

그러니까 그 '선 넘지 않는 사람들'에 대해서 우리가 퀴어라고 불러야 하는지도 질문해볼 필요가 있을 것 같아요. 오늘은 왠지 태클을 걸어 보고 싶어서, 한번 걸어봅니다(웃음).

웅

퀴어 뭘까, 싶네요. 비평의 태도로 다시 돌아와 생각하게 돼요. 저에게는 소위 '언더독' 같은 관점을 계속 취하고, 주변에 겉돌거나 얘기하지 못한 요소를 보면서도 보편성과 공공성, 사회적인 것 들을 고려하며 '균형을 잡아야 한다'는 강박이 있어요.

퀴어 예술과 공동체 그리고 퀴어한 삶의 실천도 그 자체로 가치 있지만, 그것들이 가능하도록 이견을 조율하고 논쟁하거나, 시행착오가 생겨도 다시 연습하고 지속적으로 시도할 수 있는 과정과 환경을 마련하는 일도 지금의 중요한 과제예요. 이 과정 또한 예술 형식으로 접근할 수 있지 않을까 생각하면서 이야기하고 싶은 작품이 바로 〈연극연습 프로젝트〉에요.

고주영 기획자에 따르면 2018년부터 제작하고 기획해온 〈연극

연습 프로젝트〉는 연극의 역할과 존재 가치를 물으면서 시작한 기획이에요.⇒ 연극계 바깥에 있는 이로서는 오히려 연극을 통해 사회의 많은 논쟁적인 사안, 지나치기 쉬운 얼굴 들을 무대에 출현시키고 각인한다는 인상을 받았거든요. 제가 본 것은〈연극연습3. 극작연습−물고기로 죽기〉(2021)〈연극연습4. 관객연습−사람이 하는 일〉(2021)〈연극연습5. 번안연습−로미오와 줄리엣 and more〉(2023)였어요.⇒⇒

각각의 작품은 독립적인 위상을 가지면서 부제의 연습 분야에 충실한 무대를 만들어요. 트랜스젠더 작가 김비 님이 극작가로 참여하고 정은영 작가가 연출한〈연극연습3. 극작연습−물고기로 죽기〉가 작가 본인이 트랜지션하면서 자유를 얻는 삶의 기록을 유언처럼 남긴 글을 영상과 무대로 올린다면,〈연극연습5. 번안연습−로미오와 줄리엣 and more〉에는 퀴어 퍼포머이자 드래그아티스트인 모어가 줄리엣으로 등장하면서 정형화된 몸짓을 흐트러뜨리고 무대를 어지럽히다 경계로 밀려나는가 하면 종국에는 경계로 남죠. 셰익스피어의 원작을 보란 듯이 비트는 시나리오와 강렬한 몸짓에는 보수적인 발레계에서 폭력적인 대우를 받았던 모어 개인의 서사와 더불어, 무대에 함께 선 배우들보다 한참 높은 연배인 그가 동등하게 무대를 채우며 소통하고 연습해온 과정이 스며 있기도 해요. 생애 전

⇒ 고주영 인터뷰, 「여러 프로듀서 중 하나, 그리고 소셜 마이너리티와 예술 리서치」, 인터뷰어 김진주, 세마코랄, 2023, http://semacoral.org/features/jooyoungkoh-one-of-many-producers-social-minority-and-arts, 2024년 6월 25일 접속.
⇒⇒ 대담에서 언급하지 않은 '연극연습 프로젝트'의 다른 작품은〈연극연습1. 연출연습─세마리 곰〉(2018)〈연극연습2. 연기 연습─배우는 사람〉(2019)이다.

환의 과정에 죽음과 붙어 있는 삶이 어떻게 다시 살아낼 수 있는가를 그리는 점에서 두 작품은 공명하지만, 〈연극연습5〉는 이전 〈연극연습3〉이 보여준 체념의 정조와 그것이 강렬하게 몰아붙인 날 선 문장들을 몸짓으로, 타인과 부대끼며 저항하고 함께 살아내는 관계로 체화해냈다는 인상을 줘요.

무대적 확장의 경로에는 〈연극연습4〉가 있어요. 장애여성공감의 극단 '춤추는 허리'가 공동으로 제작한 무대는 토론 극장Forum Theater의 형태로 진행돼요. 특정 상황에 관객이 개입해서 의견을 내고 상황을 바꿀 수 있어요. 여기서 당면한 문제에 함께 의미 부여하고 대안을 낼 수 있으리라는 기대를 갖는 건 무리가 아닐 텐데, 실상 그 과정이 순탄하지는 않죠. 관객은 머뭇거리면서 말을 가다듬고, 눈치를 보고, 진행자와 배우 들은 그 상황에 자신에게 주어진 역할을 깨고 방향과 의견을 제시하기도 해요. 재미있는 건 그 상황이 누가 잘하고 못하는가에 대한 감시로 이뤄지지 않고, 실수를 가볍게 받아 안고 정해지지 않은 길에 방향을 정해야 한다는 강박을 내려놓게 만드는 공연의 분위기였어요. 지금 공동체에 필요한 형식을 이미 예술은 고민해오지 않았나 생각하게 했죠. 퀴어한 예술 실천이 있다면, 그것은 미감과 완성도와 별개로 과정의 우연성에 열리며 문턱을 함께 넘을 수 있는 삶의 형식을 만들어내는 것 아닌가. 이런 고민을 던졌고요.

리타

퀴어, 예술, 비평이라는 단어 중에서 어느 것도 확정된 범주가 없다

는 건 그만큼 자유롭지만 또 위태롭다는 뜻이기도 해요. 주변 퀴어 예술가들과 함께 작업하고, 성장하는 우리 역시 당연히 그럴 수밖에 없고요. 우리가 이야기한 "엮는 작업"은 단순히 주어진 사실을 콜라주한다는 게 아니라, 이 자유롭고도 위태로운 퀴어 예술의 가능성을 "엮는 작업"을 통해 실행한다는 뜻으로 이해했어요. 말하자면 "엮는 작업"은 우리의 지금 현실에 개입하는 수행적 실천이기도 한 거죠.

나가며

남웅

이 책은 2010년대 전후로 퀴어 작가들이 부상하면서 퀴어 미술을 실천하고 그에 관한 논의가 이뤄진 시도 등을 이야기한다. 여기에는 대화를 나눈 이들의 미술 씬과 퀴어 커뮤니티의 경험이 다소간 담겨 있지만, 그것만을 담지는 않았다.

'퀴어 미술은 무엇인가?'라는 고루하고 답 없는 질문에 온전한 답이 나올 리 만무하다. 그럼에도 해명을 조금 하자면, 이 책에서는 '퀴어 미술'을 '성소수자 당사자의 미술'로 좁혀서 보는 것을 경계하고자 했다. 하지만 동시에 '성소수'가 함의한 부정성의 시간을, 좀 더 정확하게는 부정성을 긍정하는 시간을, 긍정 너머로 급진화하는 시간을 이야기하기 위해서는 한국의 성소수자라는 특정 집단과 장소성을 고려하지 않을 수 없었다. 요컨대 이 책은 당사자만을 위한 이야기가 아니지만, 당사자로 호명되고 정체화하는 사회문화적 조건과 그 속에서 출현하는 몸과 관계를, 정동과 표현양식을 살필 필요가 있었다. 특정 집단이 향유하는 방언과 기호의 속성과 의미를 부인할

수는 없으나 그렇다고 그것들이 바깥의 규범적 역사와 완전히 무관한 것도 아니다. 그 사이 불화와 교섭, 상호 간 전유와 협의가 어떤 궤적을 가지고 있는가를 염두에 두어야 한다. 이런 까다로움 속에 대담이라는 형식은 조금쯤 겁 없는 선택이기도 했다.

2023년 초 이연숙(리타) 비평가가 퀴어 미술에 관한 평론 선집을 기획하고 있다며 자문을 구해왔다. 글항아리 함윤이 편집자와 오혜진 문학비평가가 참여한 자리에서, 대화는 그간의 선집보다는 비평의 관점을 드러내는 책이 나오면 좋겠다는 의견으로 모였고, 나와 이연숙 비평가가 대담집이든 비평집을 내면 어떨까 하는 제안에 이르렀다. 자문하러 간 자리에서 코가 꿰였지만, 어느 정도는 필요하다고 생각하던 터였다.

이 '필요'는 무엇이었을까. 그간 퀴어 미술에 대해 각론이나 경향을 짚는 글을 써왔지만, 온전한 통사처럼 묶어 설명하는 작업은 미진했다. 기성의 미술사처럼 쓰이기보다는 당대의 경향을 짚고 서술함으로써 저마다의 관점을 드러내고, 서로 간 공동의 시간을 확인하면서 보충하고 긴장을 짚는 작업이 있다면 좋겠다는 생각을 막연하게 했다. 어쩌면 이런 바람이 하나의 완결된 작업을 계속해서 미뤄온 것은 아니었을까.

그간 이연숙(리타) 비평가와는 청탁하고 청탁을 받는 기획자와 패널 정도의 관계로 만났지, 같이 대등하게 이야기한 자리는 이번이 처음이었다. 우리 둘은 2023년 수차례 만나 대담을 진행했다. 왜 대담이었을까. 막연하게 평론의 이름으로 퀴어 미술을 이야기하는

이가 저쪽에 있다는 사실은 멀리서 보낸 신호라는 느낌을 받게 하며, 타인이 곁에 있음을 아는 일은 나의 위치를 상대적으로 바라보게 한다. 비평은 홀로 하는 작업이라는 인식이 있다. 날을 세워 언어를 만드는 작업은 동료보다 적을, 냉담한 독자와 읽는 일에 냉담한 이들을 마주하기 쉽다. 그만큼 같이 이야기를 나누자고 손을 내밀어주는 소중한 행위를 마다할 수 없었다. 동료의 존재는 반성과 도약을 가능케 한다.

더불어 대화는 당신과 나의 한계를 확인하는 자리기도 하다. 이 대담은 게이와 레즈비언, 남성 퀴어와 MSM, 여성 퀴어와 논바이너리를 아우르고 있지만, 트랜스젠더 커뮤니티에 대해서는 충분히 논하지 못했음을 다시 한번 고백해야 한다. 더불어 이주와 난민 퀴어에 대해서는 더 이야기하지 못했다. 이 사실은 저자들이 처한 상황의 한계 때문이기도 했으나, 저자들이 관심을 두지 못했고 관심을 둬야 하며 관심을 갖도록 촉구해야 하는 책임 또한 통감하게 만들었다.

서로 관심사와 경험의 기반이 다르기에 차이를 발견하는 지점은 새로웠다. 다른 등산로로 퀴어 미술의 산(이라는 형상을 가정한다면)을 오르며 등고선을 그려나가는 감각을 떠올리게 했다. 몇 번씩 대화를 다듬고 내용을 추가하거나 줄이는 작업은 공동으로 조각을 해나가는 느낌을 주기도 했다. 작가에서 작가로, 키워드에서 다른 키워드로 옮겨가면서 마주할 수밖에 없던 현실 인식에서의 누락과 결핍은 종종 막힘 앞에서 맴돌게 했지만, 홀로 겪었다면 지나쳤을 침묵의 시간을 함께 체감하는 일은 그 무게를 다르게 감각하도록 만들었다. 비평은 예술작품과 전시뿐 아니라 그에 많은 배경이 교차하고 있

음을 염두에 둬야 한다. 이를 대담으로 실천하는 일은, 봉합할 수 없는 다른 언어를 가진 한 명의 타인으로서의 동료와 대화하는 과정을 수반한다. 차이와 이견을 확인하면서 친밀한 감정과 동시에 비평적 거리를 서로 인지할 수 있는 동료는, 더러 적대적인 의견으로 대치하더라도 서로가 어떤 공감대에서 입장을 갖게 되었는가를 확인하며 최소한의 이해와 대화를 지속할 가능성을 찾을 수 있다.

대담은 매끈할 수 없었다. 몇 차례의 대화 동안 수많은 말줄임표와 다소간 감정 섞인 토로, 문장으로 다듬을 수 없는 소문자와 비문자의 대화가 오갔고, 주제와 사례도 중구난방으로 펼쳐졌다. 미래의 저자들이 고칠 것이라며 일단 이야깃거리를 늘어놨지만, 미래는 생각보다 빨리 닥친다.

대담의 시간이 서로가 안다고 생각했으나 실은 몰랐음을 확인하는 자리였다면, 대화를 수정하고 편집하는 작업은 모르는 걸 어떻게 설명해야 하는가를 최대한 알아가며 뒤집어내는 작업이었다. 대담 자체보다는 대화 이후의 작업에 품이 들었다. 대담집은 수차례 다듬고 살을 붙이고 베어낸 결과이기도 하다. 구술 대화의 역동성이 다소 반감되었을지 모르지만, 그렇다고 온전한 설명이 되리라는 기대를 충족시키기에도 조금 모자란 책이다. 이렇게 얘기하면 변명처럼 들릴 수 있겠으나 구술과 문자 텍스트 사이 어중간한 위치는 한국에서 퀴어 미술을 이야기하는 작업이 덜컹거릴 수밖에 없음을 환기시켰다. 역동의 한국 퀴어 미술을 역동적인 방식으로 이야기하는 작업이라는 자화자찬이 자승자박은 아니길 바란다.

책은 담백하고 건조하게 '퀴어 미술 대담'이라는 제목을 선정했다. 이 대담은 기념비가 되지 말자는 이야기를 나눴지만, 지금 생각하면 김칫국이다. 동시대 퀴어 미술을 비평과 대담의 주제로 삼는 시도는 기념비보다는 임시적인 등산로 표식으로 기능할 것이다. 주관적인 경험과 감각에 바탕하는 작업은 다분히 편파적이며, 퀴어 미술에 대한 가치 부여도 공정하지 않다. 우리는 그간 각자의 자리에서 활동하면서 경험하고 접한 작업들을 최대한 담고자 했다. 이 글이 퀴어 삭가들을 밍라하는 데 그치지 않기를 바라지만, 이름이 등장하는 이상 피하고자 했던 감상과 효과를 마주할 수밖에 없었다. 이런 편파성을 미리 숙지해주십사 독자에게 요청드릴 수밖에 없다.

당연히 모든 작가를 호명하는 것이 불가능함을 알았기에, 소위 '작가 열전'의 방식보다는 한국 퀴어 미술을 이야기하는 데 어떤 화두가 필요할지 고민하고 주요 키워드로 삼는 일이 중요했다. 그렇게 '퀴어' '미술' '비평'과 '공동체', '정서'와 '재현'이라는 키워드를 꼽았다. 협의의 미술(작품)뿐 아니라, 퀴어와 미술 주체 들이 걸쳐 있는 한국사회의 정세와 사회문화적 환경을 바탕할 수밖에 없었다. 대담에서 성소수자 인권운동을 위시한 퀴어 운동부터 SNS 문화, 퀴어페미니즘 운동과 1인 미디어 산업을 다루는 것은 이런 까닭에서였다. 이 책은 퀴어가 현상으로부터 어떻게 물성을 갖고 존재의 형식을 확보하는지, 어떻게 언어를 만들고 표현하는지를 살피는 작업이기도 하다. 퀴어 미술을 이야기하기 위해서는 '퀴어'라는 키워드로부터 어느 정도 거리를 두고, 때론 배제한 상태에서 기성 미술과 사회문화의 언어로부터 접근할 필요가 있다. 그렇게 다시 퀴어로 돌아오는 법을 우

리는 안아야 한다. 그리고 완결된 매체로서 책의 특성상, 대화는 시기를 한정해서 이루어져야 했다.

대담은 2023년 상반기 동안 진행했지만, 이후에도 격동의 한국에서는 퀴어와 관련한 예술 작업뿐 아니라, 사회문화적 이슈들이 이어졌다. 우리는 대담 이후 2024년 상반기 동안 퇴고와 편집 작업을 하면서 새로이 발생한 현안을 선별하고 보탰지만, 많은 덧칠은 논점을 흐리게 만들 것을 알기에 2024년 1분기의 경향까지만을 담았음을 알린다. 현안을 좇느라 급급하기보다 그간의 시도를 비평적으로 묶어내며 이후를 예비하는 데 참고할 수 있는 책이 되기를 바라는 마음이다.

덜컹거리는 대화에 조금이라도 도움이 되고자 각주로 용어를 정리하고 이미지를 실었다. (대개는 작가거나 전시 기획자, 활동가 들인) 이미지 저작권자들은 특별한 사례도 하지 못하는 데다 흑백 이미지로 나가는 것에 대한 양해를 구하며 부탁하는 송구스러움에 기꺼이 작업을 담은 사진 기록과 전시 사진, 포스터 이미지를 내주었다. 다시 한번 지면을 빌려 감사의 인사를 전한다. 이미지를 제공해준 이들뿐 아니라 책에 나온 수다한 이름, 그리고 책이 다루지 못한 이름들이 있기에 이 책도 나올 수 있었다.

대화를 나누면서 발간 이후 작가들과의 관계를 살짝 걱정하기도 했다. 하지만 공론장에 문장을 엮어내면서 이견을 받고 토론할 수 있다는 건 너무도 당연한 일이다. 우리가 서로를 생각하는 것이 달랐음을 깨닫고, 다른 대화를 시도할 수 있다면 좋겠다(불필요한 감정적

대립을 만들지 않으면 좋겠다고 쓰려다 불필요한 것은 대체 무엇인가를 되물으며 지운다). 이 대담은 버튼을 누르거나 '어그로'를 끌 수 있고, 동료를 만드는 작업이며 거리를 둘 수 있는 작업이다. 설령 적대의 감정을 가질지라도 이야기를 나누고 서사를 만들기를, 하나의 작은 매듭이자 이후의 담론을 촉발하는 일종의 씨앗이 되고, 이 책이 퀴어 미술에 익숙하지 않지만 한번 알아보고 싶은 이들 앞에 높인 문지방에 설치한 경사로가 되기를 바란다.

2024년 6월

남웅

더 읽을 거리

이 책에서 직접적으로 인용하지는 않았으나 대화의 근력이 되어준 글과 책, 그 외 작품을 소개합니다.

이번 대담 이전에 각 저자에게 도움이 되었던 모든 참고 문헌을 망라하기보다는 이 책과 간접적으로 관계를 맺는 짧고 긴 텍스트 위주로 선별했습니다. 독자들이 활용해주길 바라며 가벼운 마음으로 정리한 부록으로, 일종의 '서비스'로 이해하면 좋겠습니다.

대부분은 어렵지 않게 찾아볼 수 있는 자료를 위주로 선별했습니다. 책을 펼쳐놓고 모니터에 띄우며 같이 봐도 좋고, 이 책을 덮고 찾아봐도 좋습니다. 아무쪼록 독서에 도움이 되기를 바랍니다.

글

루인, 「캠프 트랜스: 이태원 지역 트랜스젠더의 역사 추적하기, 1960~1989」, 『문화연구 1-1호』, 2012, 244-278쪽.
정은영, 「퀴어, 미학, 정치」, 『퀴어인문잡지 삐라』 1호, 2012. 현재는 정은영 작가의 웹사이트에서 열람할 수 있다. http://www.sirenjung.com/

index.php/--/, 2024년 7월 10일 접속.

전원근, 「1980년대 『선데이서울』에 나타난 동성애 담론과 남성 동성애자들의 경험」, 『젠더와 문화』 제8권 2호, 2015, 139-170쪽.

호림, 「스톤월 항쟁과 자긍심 행진의 정신」, 행성인 웹진, 2015, https://lgbtpride.tistory.com/1011, 2024년 7월 10일 접속.

전혜은, 「아픈 사람 정체성을 위한 시론」, 『인문과학』 제111권, 2017, 240-259쪽.

터울, 「[커버스토리 '중독' #1] 대만 게이커뮤니티 약물 이슈 강연 방청기」, 한국게이인권운동단체 친구사이 소식지, 2017, https://chingusai.net/xe/newsletter/489142, 2024년 7월 10일 접속.

김경태, 「동시대 한국 퀴어 영화의 정동적 수행과 퀴어 시간성: 〈벌새〉, 〈아워 바디〉, 〈윤희에게〉를 중심으로」, 『횡단인문학』 제6호, 2020, 1-25쪽.

정은영, 「로버트 메이플소프: 위대한 퀴어 예술가」, 『아트인컬처』 5월호, 2021.

HIV/AIDS인권연대 나누리+ 외 11개 단체, 「[공동성명] 초국적 제약회사의 후원을 퀴어커뮤니티가 경계해야 하는 이유: 길리어드 사이언스 코리아의 서울퀴어퍼레이드 행진차량 참여에 유감을 표하며」, 성적권리와 재생산정의를 위한 센터 셰어, 2022, https://srhr.kr/statements/?idx=12150570&bmode=view, 2024년 7월 10일 접속.

남웅, 「[회원 에세이] 유감, 팀 깃즌과 『퀴어 코리아』」, 행성인 웹진, 2023, https://lgbtpride.tistory.com/1791, 2024년 7월 10일 접속.

나영정, 「'프라이드'가 부끄럽게 여기는 불법 존재들의 삶과 정치 드러내기」, 비마이너, 2023, https://www.beminor.com/news/articleView.html?idxno=25236, 2024년 7월 10일 접속.

남웅, 「[회원에세이] 그래도 BDSM은 폭력적이지 않나요?」, 행성인 웹진, 2023, https://lgbtpride.tistory.com/1847, 2024년 7월 10일 접속.

마루, 「[회원에세이] 괴물을 좋아하는 게이 이야기」, 행성인 웹진, 2023, https://lgbtpride.tistory.com/1848, 2024년 7월 10일 접속.

세어SHARE, 「[조이풀 인터뷰] 18화 : 인권운동을 예술과 연결하며 운동의 재생산을 위해 질문하는 남웅 조이님 인터뷰」, 성적권리와 재생산정의를 위한 센터 세어, 2024, https://srhr.kr/announcements/?idx=33150681&bmode=view, 2024년 7월 10일 접속.

팔레스타인과 연대하는 퀴어선언 참여자 1044명 일동, 「한국에서 살고 있는 퀴어들은 팔레스타인 퀴어의 생존과 해방을 염원한다. 이스라엘의 학살 중단, 점령 종식을 요구하며, 팔레스타인의 완전한 해방을 위해 연대한다」, 2024, https://docs.google.com/document/d/1BmZc-rw-02Uc0ytBPBMVX9NKaR6RMt8hf9XxKnv5yqA/edit, 2024년 7월 10일 접속.

책

서동진, 『누가 성정치학을 두려워하랴』, 문예마당, 1996.

터울, 『사랑의 조건을 묻다―어느 게이의 세상과 나를 향한 기록』, 숨쉬는 책공장, 2015.

박차민정, 『조선의 퀴어―근대의 틈새에 숨은 변태들의 초상』, 현실문화, 2018.

시우, 『퀴어 아포칼립스―사랑과 혐오의 정치학』, 현실문화, 2018.

한채윤, 『여자들의 섹스북―우리 모두 잘 모르는 여자들의 성과 사랑』, 이매진, 2019.

오혜진·박차민정·이화진·정은영·김대현·한재윤·허윤·이승희·손희정·안소현·김효진·김애라·심혜경·조혜영, 오혜진 기획, 『원본 없는 판타지―페미니스트 시각으로 읽는 한국 현대문화사』, 후마니타스, 2020.

전혜은, 『퀴어 이론 산책하기』, 여성문화이론연구소(여이연), 2021.

스킵·마노·상근·권지미·김효진·윤소희·조우리·한채윤·아밀·루인, 연혜원 기획, 『퀴어돌로지―전복과 교란, 욕망의 놀이』, 오월의봄, 2021.

이정식, 『시선으로 사람을 죽일 수 있다면 — 김무명들이 남긴 생의 흔적』, 글항아리, 2021.

이반지하, 『이웃집 퀴어 이반지하 — 이반지하 에세이』, 문학동네, 2021.

권지미, 『알페스×퀴어 — 케이팝, 팬덤, 알페스, 그리고 그 속의 퀴어들과 퀴어함에 대하여』, 오월의봄, 2022.

강현석·김영옥·김영주·고아침·손희정·송수연·안팎·어라우드랩·예술육아소셜클럽·윤상은·이규동·채효정·최명애·최승준·헤더 데이비스, 『제로의 책』, 돛과닻, 2022.

전나환·남웅·이동윤·김대현, 『앵콜』, 토탈미술관, 2022.

이오진, 『청년부에 미친 혜인이』, 제철소, 2023

이은용, 『우리는 농담이(아니)야 — 이은용 희곡집』, 제철소, 2023.

박주연, 『누가 나만큼 여자를 사랑하겠어』, 오월의봄, 2024.

영이, 『호르몬 일지』, 민음사, 2024.

호영, 『전부 취소』, 인다, 2024.

구자혜, 『그로토프스키 트레이닝』, 워크룸프레스, 2024

그 외

우프W/O F., 'Trash Can!' 홈페이지, https://mystrengthistrashcan. com/, 2024년 7월 10일 접속.

이랑, 더 도슨트The docent, 〈나는 왜 알아요/웃어, 유머에〉, 2017, https:// www.youtube.com/watch?v=xzqBwz33dkE, 2024년 7월 10일 접속.

'누워있기협동조합'(@liedowncoop), X 계정, https://x.com/liedown coop, 2024년 7월 18일 접속.

'생방송여자가좋다', 금개·아장맨, 유튜브 계정, https://www.youtube. com/@yeojaisgood, 2024년 7월 10일 접속.

'지금아카이브' 홈페이지 https://nowarchive.kr/, 2024년 7월 10일 접속.

도판 목록

3. #정서 #자긍심 #부정성

《퀴어 코미디 나잇》 온라인 홍보 이미지, 금개, 2023

4. #재현 #욕망 #불화

찾아보기

인명·단체명

퀴어 미술 대담

ⓒ 이연숙, 남웅

초판 인쇄 2024년 8월 13일
초판 발행 2024년 8월 20일

지은이 이연숙, 남웅
펴낸이 강성민
편집장 이은혜
책임편집 함윤이
마케팅 정민호 박치우 한민아 이민경 박진희 정유선 황승현
브랜딩 함유지 함근아 박민재 김희숙 박다솔 조다현 정승민 배진성
제작 강신은 김동욱 이순호

펴낸곳 (주)글항아리
출판등록 2009년 1월 19일 제406-2009-000002호

주소 10881 경기도 파주시 심학산로 10 3층
전자우편 bookpot@hanmail.net
전화번호 031) 955-2689(마케팅) 031) 941-5160(편집부)
팩스 031) 941-5163

ISBN 979-11-6909-285-2 03600